Elite
07

關於 音樂學 100 Stories of
的100個故事 Musicology

郭瑜潁◎編著　黃健欽◎審訂

什麼是音樂學？

音樂學不僅是一門學科，也是一種觀念、一種思維、一種思想。它是把音樂做為研究對象，從音樂的角度來認識音樂自身的規律、人和音樂的關係、音樂和社會的關係，以及音樂做為一種文化的特殊價值和作用的學科。

在傳統意識裡，人們對於音樂學的關注，在於音樂作品本身，也就是音與音之間的互相關係，人們關心的是音樂是「什麼」。隨著人文思想的發展，人們開始對那些單獨、孤立的認識事物的方式不再滿足，觀念、思維方式和思想認識都開始改變，對音樂的理解也隨之改變。

現代音樂學的思維視角開始從較為廣闊的意義上來詢問音樂是「什麼」，音樂是「怎麼樣」產生、傳播和作用的，由此來解答音樂「為什麼」在不同地理環境、文化環境中會表現出某種不同的方式、功能等。

這樣的理解角度是思維和觀念的問題，而不單純是學科、領域或方法論的問題，為的就是希望對音樂複雜的現象有更深入的瞭解，幫助人們去認識音符背後所蘊藏著的更本質的東西，來接近人類生活中隱含在心靈裡的普遍文化藝術規律。

1971年，一首叫做《American Pie》（《美國派》）的作品問世，立刻走紅於全美乃至全世界。更為神奇的是，這首歌長達8分34秒，卻並不讓

人感覺冗長。一般來說，過長的歌曲容易導致人們的厭倦，可是為什麼這首歌卻能夠擺脫這一慣例呢？

與傳統歌曲不同，《American Pie》是堪稱一首史詩式的作品，它具有引人入勝的敘事性和深刻的內涵，正是這兩點，讓人們毫無怨言地將大量時間消耗在這首歌曲裡。《American Pie》用音樂的方式記錄了美國六〇年代的歷史，歌中可以讓人想起Buddy Holly的《That'll Be The Day》等五、六〇年代的經典歌曲，還有約翰·藍儂、貓王這些著名的歌手，它甚至還反映了頹廢的一代那無法自拔的絕望心境。

往事在音樂裡浮現，卻不帶任何的主觀評論，親切自然，給予人們極大的感動。可以說，這不是簡簡單單的一首歌，它長達8分鐘的原版記錄了整個美國搖滾歷史的中前期，也就是作者於1971年創作這首歌曲時「搖滾」所涵蓋的所有文化。

這首歌也許正代表了現代音樂學研究的各個方面，音樂的創作、音樂原理、歌唱的個體差異、音樂的作用、音樂的象徵、音樂的傳播等。

所以，音樂學其實沒有那麼複雜，就好像上面這個故事一樣，它也就藏在這些普通又有趣的小故事裡，等待你的親近。

第一章　音樂體裁

第二章　音樂常識

第三章　音樂歷史

第四章　華夏音樂

第一章
音樂體裁

餓出來的音樂天才羅西尼

——序曲

序曲是一種管弦樂曲，是神劇、歌劇、清唱劇、其他戲劇作品和聲樂、器樂套曲的開始曲，有時也指某些大型樂器作品的開始曲。

著名的義大利歌劇作曲家羅西尼（Gioacchino Rossini 1792～1868）是音樂天才，他從14歲起開始學習創作歌劇，繼承了義大利歌劇的傳統特色，並吸收同時代作曲家貝多芬的創作手法，使用管弦樂取代古鋼琴伴奏，在他的努力之下，義大利喜歌劇和正歌劇走向了高峰。

羅西尼一生創作甚豐，他的大部分作品都曾轟動一時，迴響熱烈，然而，由於很多作品缺乏深度，很快就被後人遺忘了，真正得以傳世的精品，只有《塞爾維亞理髮師》、《威廉‧泰爾》和《鵲賊》序曲等少數幾部。

關於他的這些傳世之作是如何創作出來的，還有一段頗為有趣的故事。當時，羅西尼創作《塞爾維亞理髮師》全劇僅僅用了13天，被傳為歌劇史上的佳話，引起強烈迴響，不少人向他求教創作技巧。

有一次，羅西尼接到了一位先生的來信，在信中向他請教序曲的寫作方法，信裡寫道：「羅西尼先生，我有一個姪子是音樂家，他不知道怎樣替他創作的歌劇寫序曲，您曾寫過那麼多歌劇序曲，是不是可以幫他出出主意？」

羅西尼回覆了這位先生的問題，並將回信刊登在那不勒斯的一家報紙上。在這封公開信中，羅西尼就如何創作序曲做出了令人意想不到的回答。

他給提問者提出了七個建議，其中一條是這樣說的：「我寫《奧泰羅》的序曲時，是被劇院老闆鎖在那不勒斯的一家旅館的小屋內，屋內有一大碗水煮麵條，連根蔬菜都沒有。這個頭最禿、心最狠的老闆威脅說：『如果不把序曲的最後一個音符寫完，甭想活著出去。』讓您的姪子試試這個方法，不讓他嚐到鵝肝大餡餅迷人的味道……」

序曲最早出現在歌劇當中是在17世紀的早期，當時的序曲只是一種簡短的開場音樂，沒有固定的形式。到了17世紀末18世紀初，序曲發展成為兩種類型，一種是由慢板～快板～慢板三個段落組成，這種序曲是由法國作曲家盧利（Lully）創始的，一般稱法國式序曲。它從莊嚴、緩慢的前導性樂句開始，過渡到賦格式的快板，最後以悠長、緩慢的尾聲或舞曲結束。

音樂家韓德爾和巴赫創作的序曲，都屬這一類型。另一種序曲的快慢順序與法國式序曲正好相反，由快板～慢板～快板三個段落組成，是義大利那不勒斯歌劇樂派代表人物史卡拉第確立的，被稱為義大利式序曲。除了開頭的快板常用模仿複調技術外，其餘兩段都用主調體制，又稱交響曲，如斐高雷西的《管家女僕》序曲、葛路克的《帕里德與艾萊娜》序曲。

18世紀後半葉，在歌劇作曲家葛路克所宣導的歌劇改革風潮下，古典序曲也發生了新的變化，大多數採用奏鳴曲式的戲劇性結構呈現，這是因為葛路克認為序曲必須具有暗示劇情和引導聽眾進入戲劇的作用。

在這種思想的指導下，他創作的《伊菲姬尼在奧里德》序曲，就預示了第1場的暴風雨氣息。受其影響，後來的多數歌劇序曲都採納了這一原則，比如莫札特的《唐璜》和《女人皆如此》序曲、韋伯的《魔彈射手》序曲和華格納的歌劇序曲，這些作曲家不僅採用了葛路克的創作原則，還採用了歌劇中的音樂

主題，並且進一步加強了序曲在歌劇中表現劇情的功能。另一方面，19世紀法國大歌劇的序曲，卻呈現不同的發展趨勢，在這些歌劇中，序曲只是把歌劇中的曲調串聯在一起的集成曲，別無他意。

隨著發展，序曲已不再是歌劇中獨有的音樂形式，從貝多芬的《艾格蒙》序曲開始，它逐漸出現在話劇當中，孟德爾頌的《仲夏夜之夢》序曲是其繼起者。到了19世紀，浪漫派作曲家將序曲進行了獨立的發展，將其發展為一種標題性管弦樂曲，世稱音樂會序曲，比如孟德爾頌的《芬加爾洞序曲》，白遼士的《羅馬狂歡節》，布拉姆斯的《大學慶典序曲》和《悲劇序曲》，都是交響詩的先驅。從此，序曲成為獨立的樂曲形式之一，綻放在千姿百態的音樂花園之中。

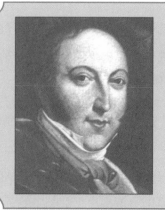

羅西尼 Gioacchino Rossini（西元1792年～1868年）著名的義大利歌劇作曲家。傳世精品有《塞爾維亞理髮師》、《威廉・泰爾》和《鵲賊》序曲等少數幾部。他是真正的音樂天才，樂思豐富，作曲神速。

海頓的海上風暴
——小夜曲

小夜曲是音樂體裁的一種，是用於向心愛的人表達情意的歌曲。它是一種常見的特性樂曲，原是中世紀歐洲吟遊詩人在戀人的窗前所唱的愛情歌曲。演唱時常用吉他、曼陀林等撥絃樂器伴奏。

海頓（Joseph Hayidn）是維也納古典樂派的奠基人，他於1732年4月1日出生於奧地利。他的音樂生涯並非一帆風順，相反，充滿了艱辛和困苦。

海頓從小生活在農村，家境貧寒，他的父親是個馬車製造匠，母親是個廚娘。單從他們的生活狀況來看，似乎與音樂毫無關聯，但慶幸的是，雖然海頓的父母親都是一般的勞動者，卻都熱愛音樂，這使得海頓從小便有機會受到音樂的薰陶。為了學習音樂，海頓6歲時就離開父母到了維也納。

憑著超人的音樂才華，海頓8歲那年被選為當時聖史蒂芬教堂兒童合唱團的團員。不巧的是，隨著年齡增長，海頓的嗓子開始變聲，結果被合唱團趕了出來。從此，海頓流落街頭，為了求生存嚐盡了世間的艱難困苦。這是他一生當中最為艱苦的時期，但他沒有放棄自己的追求，熱愛音樂的信念始終未曾動搖，依舊努力學習音樂，絲毫不懈怠。

當時，年少的海頓在維也納街頭拉小提琴謀生，並且開始自己創作樂曲。有一天，海頓的幾個年輕朋友打聽到著名丑角伯納登・柯茨的住處，決定在他的窗前演奏小夜曲，要海頓寫個曲子。海頓很快譜寫了一首曲子，交給朋友們一起去演奏。演奏時，柯茨恰好在家，他被迷人的曲調打動了，非常高興，走

到陽台上大聲問道：「是誰寫的這麼優美的曲子？」

「我寫的。」海頓站在窗下回答。

「你寫的！那就請上樓來，」柯茨說，「我有句話對你說。」海頓心情激動，他急忙爬上樓梯，走向柯茨的房間。當他走進去時，柯茨滿面笑容地迎接他，並遞給他一些詩稿，請他寫一齣歌劇。看著詩稿，海頓有些擔心地說：「我從未寫過這樣的樂曲。」說完，他抬起頭來，看到柯茨信任的目光，頓覺有了勇氣，接著說：「我可以試試。」

於是，他開始創作柯茨交給他的歌劇。當寫到海上風暴那節時，問題出現了。海頓從來沒有見過大海，無論如何也難以把海上風暴的壯觀場景寫進樂曲之中。為此，他非常苦惱，不得不去找柯茨，希望他能給予協助。可是，柯茨不會創作，也幫不上忙。

兩人面面相覷，無計可施。無奈之下，海頓走到鋼琴旁邊，開始試著用各種曲調來表現海上風暴，但每次都不成功，最後他失去了信心，兩手猛然向鋼琴一砸，喊道：「見鬼去吧！風暴。」鋼琴發出劇烈的震動聲。

「就是它！就是它！」柯茨一下子從椅子上跳了起來，喊道：「這就是海上風暴，就這樣彈下去。」就這樣，海頓創作了一首著名的小夜曲，他也因此受到了音樂界的關注。就算後來成為聞名於世的音樂家，就算已經為許多歌劇譜寫過美妙的樂曲，但海頓始終忘不了自己在第一個歌劇裡創作的海上風暴。

正是小夜曲為海頓開啟了邁向音樂殿堂的大門。那麼，小夜曲究竟是一種什麼樣的樂曲呢？小夜曲起源於歐洲中世紀騎士文學，在西班牙、義大利等國家流傳很廣。最早的時候，小夜曲是年輕男子在夜晚對著情人的窗戶歌唱的曲

子，他們向情人傾訴愛情，所以旋律優美、委婉、纏綿，在吉他或者曼陀林的伴奏下，充滿浪漫氣息。

做為一種向心愛的人表達情意的歌曲，小夜曲是常見的特性樂曲。所謂特性樂曲，指的是為特定目的創作，或者在特定的場合演出，具有鮮明的不同於其他樂曲的特徵的樂曲。諸如狂想曲、搖籃曲、隨想曲等等，都屬於特性樂曲。這種樂曲大多是器樂曲，由樂器演奏，但也有些體裁既有聲樂曲又有器樂曲，歌唱與樂器演奏同時進行。

不管是器樂小夜曲，還是聲樂小夜曲，都是由一個歌唱性的主旋律構成，伴有模仿撥絃樂器的伴奏部分，效果非常動人。海頓的《F大調絃樂四重奏》第二樂章「如歌的行板」，就是一首典型的器樂小夜曲，整個四重奏也因此而有「小夜曲四重奏」的稱號。

在音樂史上，有不少作曲家為著名的詩歌譜寫小夜曲，進而成為廣為流傳且歷久不衰的名曲。比如，法國作曲家古諾就曾經為雨果的詩做過一首小夜曲，這首曲子輕柔，曲調流暢，和諧動人。

艾薩克·史坦（西元1920年～2001年），美籍前蘇聯小提琴大師。1943年在卡內基音樂廳開音樂會，從此名聲大噪，成為美國代表性的小提琴家，活躍於世界各地。曾是卡內基音樂廳的主持人、美國以色列文化基金主席和美國全國藝術委員會的創始者。

不畏權貴的李斯特

——狂想曲

狂想曲（Rhap Sody）的名稱源自於希臘文，原來的意思是用軒昂的語調朗誦的一段史詩。19世紀以來，狂想曲做為一種音樂體裁，是指一種感情奔放的幻想曲，常常取材於民族音樂、民間音樂或流行音樂的音調。

在19世紀的西歐樂壇，活躍著一位東歐作曲家的身影，他曾以烈火般的激情、雷電般的氣勢震懾了整個音樂世界，留下至今不滅的光輝。這位作曲家就是李斯特。

12歲時，李斯特（Franz Liszt）準備進入巴黎音樂學院就讀，他全家人為此特意從匈牙利移居到巴黎，可是，音樂學院院長凱魯比尼（Che Rubini）拒收外國學生。李斯特無法進入這座偉大的音樂殿堂接受教育，他只好投靠到作曲家帕爾（Paer）門下，繼續自己的音樂之夢。16歲時，李斯特的父親去世，失去了經濟來源，李斯特只好靠演奏、教課謀生，堅持著自己的音樂之路。

10年之後，李斯特將舒伯特的圓舞曲改編成鋼琴曲《維也納黃昏》，引起了著名作曲家舒曼的關注。當時，舒曼在《新音樂雜誌》上發表文章評論李斯特：「他幻想般的外貌也掩不住內心如噴火般的情感，從其內部爆發出來的音響，有如巨大廢墟中的火焰，有落雷般的威力。」從此，李斯特的名聲步步提高，成為西歐樂壇重要的作曲家之一。

隨著名聲漸起，李斯特地位提高，收入增加，但他不愛錢財，不慕權貴，而是不遺餘力地幫助許多尚未成名的音樂家。從1848年至1859年，他在威瑪擔

任宮廷樂長期間，曾先後幫助華格納上演了歌劇新作《唐愧瑟Tannhauser》和《羅恩格林》；又說服上演了白遼士的《班韋努托·契里尼》，還在音樂會上上演了白遼士的全部作品。在他的幫助下，這些音樂家一個個走向成功。

同時，李斯特依然忘我地進行著創作，先後創作了12首交響詩，《浮士德》、《但丁》兩部交響曲以及《匈牙利狂想曲》的前15首。儘管如此，李斯特並不滿足於自己的成績，他常常說：「即使我自己一生沒有寫出過任何好音樂，但只要能從別人那裡認識到和欣賞到偉大的作品，我也會同樣深深感到真誠的愉快。」

有一年，李斯特在旅行中，接到俄國沙皇的邀請函，請他去皇宮演奏。當時，對音樂家來說，這是一種莫大的榮耀。李斯特考慮以後，接受了邀請。可是當他開始為沙皇演奏時，沙皇居然漫不經心地躺在沙發上，毫無顧忌地與他人嬉笑聊天，似乎沒有注意到李斯特的演奏。

李斯特非常不滿，他故意略停片刻，以期引起沙皇注意，但沙皇並沒有當回事，依然我行我素，根本不尊重李斯特的演奏。一怒之下，李斯特中止了演奏。演奏嘎然而止，沙皇這才轉過臉，看著李斯特吃驚地問道：「先生，怎麼不彈了？」李斯特勉強笑著說：「陛下與他人說話，不便用音樂打擾，我想我應該保持安靜。」一向狂妄自大、目中無人的沙皇目瞪口呆，一時間無言以對。李斯特這種以音樂為重，藐視權貴的精神，正是他人格的鮮明體現。

同時，這種精神也鮮明的反映在他的作品中，他那熱情奔放、不拘一格創作的《匈牙利狂想曲》，以匈牙利民族歌舞為基礎，體現了強烈的獨立意識和民族自由精神。這些作品不但充分發揮了鋼琴的音樂表現力，而且為狂想曲這個音樂體裁創作樹立了傑出的音樂典範。

　　這裡，我們以李斯特的《匈牙利狂想曲》為例，來進一步認識一下狂想曲這種音樂體裁。這部作品共有19章，以匈牙利和匈牙利吉普賽人的民歌和民間舞曲為基礎，經過藝術加工而成，具有鮮明的民族色彩。整部樂曲結構精鍊、樂思豐富活躍，音樂語言與音樂表現方法同時運用了兩方面的內容，一是匈牙利鄉村舞蹈音樂，一是城市說唱音樂。樂曲形式變化多樣，為聽者展現了一幅幅鮮明而質樸的音樂形象，體現著自然美和藝術美的結合。

　　狂想曲的名稱源自於希臘文，原來的意思是用軒昂的語調朗誦的一段史詩。狂想曲是始於19世紀初的一種史詩性器樂曲，指一種感情奔放的幻想曲，它通常直接採用民間曲調，或取材於民族音樂、民間音樂或流行音樂的音調。如李斯特《匈牙利狂想曲》十九首、拉威爾的《西班牙狂想曲》、蓋希文的《藍色狂想曲》等。德布西、巴爾托克也都有創作同類的樂曲。

阿巴多 Clandio Abbod，當代著名的義大利指揮家。1963年在米特羅普洛斯國際指揮比賽中獲獎，在薩爾茲堡音樂節上成功地指揮了維也納愛樂樂團，使他一舉成名。1971年他與維也納愛樂樂團訂立了終身契約，並以首席指揮的身分積極籌辦演出活動。

小魔法師米奇
——詼諧曲

詼諧曲Scherzos是一種生動活潑而富於詼諧的器樂曲，是在小步舞曲的基礎上發展演變而成的。詼諧曲沿用了小步舞曲的三拍子節拍和複三段式的結構。

黑暗裡發出一絲光亮，一個面目猙獰的老巫師正在對著骷髏作法。米奇提著兩桶和他一樣高的水，氣喘吁吁地走過來，他驚奇地看著師傅，師傅雙手舞動，便有一股輕煙冒了出來，輕煙幻化成一隻暗紅的蝙蝠，隨即又變成一隻五彩斑斕的蝴蝶。米奇正目眩神迷時，那蝴蝶忽然化作了無數七彩的碎片，飛進了巫師面前的骷髏裡，爆發出一陣耀眼的光亮，嚇得米奇遮住了眼睛。

老巫師摘下帽子放在桌上，轉身出門了。米奇這下可得意了，他看看那頂閃著光的巫師帽，再回頭看看師傅遠去的背影，開心地咧開了嘴。等到確定師傅已經離去，他三步併作兩步，直衝到桌前，拿起帽子就戴在自己頭上。

可愛的小米奇現在嚴肅了，他瞪著眼，抿著嘴，開始用力地對掃帚施法。他的手不停地舞，不停地舞，連身子也快貼上去了，終於，掃帚開始動了起來。隨著米奇的指令，掃帚蹦蹦跳跳地跳到了水桶前，忽然長出兩隻手，提起了水桶，跟著米奇朝水池走去。

掃帚很乖巧地開始打水，這下米奇可輕鬆了，他手舞足蹈，歡愉地跳起了舞，舞著舞著，便舞到了椅子上，沉沉睡去。睡夢中，米奇彷彿飛到了高聳入雲的礁石上。幽藍的天空中，有長長的、閃爍的星河，隨著他的指揮，星星交錯著閃著光輝。米奇用力地招手，那些星星全化作了流星向他飛來，在天空中

劃出耀眼奪目的弧線，隨即，又化作繽紛的煙火，點亮這無盡的夜空。

得意的米奇沉浸在他神奇的夢幻裡無可自拔，直到那在水中搖搖晃晃的椅子將他拋進了水裡，他才猛然驚醒，發現自己已經身處一片汪洋之中。他連忙回頭，發現那忠心耿耿的掃帚還在一直不停地往水缸裡灌水。米奇連忙奔上前去想阻止掃帚，可是施了魔法的掃帚壓根兒不聽他的話。米奇咬咬牙，拎起斧頭，捲起袖子衝了上去，將掃帚砍成了碎片。

米奇無力地癱在門邊。這時，掃帚的碎片開始顫動，它們跳起來，變成了無數的掃帚，開始繼續提水。無計可施的米奇只好搬來了魔法書，想要找到解決的辦法。可惜還是手足無措，只能抱著他的書隨波逐流。就在這時，大門開了，老巫師走了進來，看到眼前這一切，他趕緊張開雙手，唸起咒來。水流捲起高高的浪花，很快地消失了。

老巫師緩緩走過來，狠狠地盯著狼狽的小米奇。米奇乖巧的拿下帽子，交給了師傅，可是師傅還是凶巴巴地盯著他。他咬咬手指頭，回頭瞥見了躺在地上的掃帚，趕忙拿起遞給了師傅，隨即又乖乖地提起水桶，開始他的工作。

米奇躡手躡腳地走過去，回頭賊兮兮地笑著，發現師傅沒有責罰他的意思，正高興逃過了一劫，誰知老巫師也笑了，他拿起掃帚，狠狠地敲在米奇的屁股上，嚇得米奇忙不迭地衝向了水池。

這是迪士尼2000年上演的動畫片《幻想曲2000》中的一幕。《幻想曲2000》挑選了八首經典樂曲，搭配生動的動畫，為人們貢獻了最為精彩的古典音樂及教科書。小米奇表演的這一幕，所配的則是法國作曲家保羅·杜卡在1897年所作的諧諧曲，曲子原本就是取自歌德的敘事詩《魔法師的門徒》，米奇的表演和歌德敘事詩中的內容是完全一樣的。

1940年迪士尼推出的《幻想曲》便選用了這首曲子，而在2000年，迪士尼推出新版本《幻想曲2000》時，延續並保留下來的，仍然是米老鼠扮演的這個滑稽又可愛的小小魔法師。

顧名思義，詼諧曲是一種生動活潑而富於詼諧風格的樂曲。它從小步舞曲的基礎上發展演變而來，沿用了小步舞曲的三拍子節拍和複三段式的結構，速度很快，節奏活躍，曲調輕快明朗。為了造成一種幽默風趣的效果，詼諧曲往往採用多種手法來進行表現。比如採用獨特的音調、出其不意的轉調來增加樂曲的活潑性；採用強弱對比明顯的主題、突如其來地反覆前面的內容或者引進新主題、突然地結束一個段落或全曲等手法，增加樂曲的戲劇性和趣味性，進而使得整部樂曲趣味昂然，生動幽默，百聽不厭。

詼諧曲原本只是一種非標題音樂，但是隨著其流傳漸廣，深入人心，標題音樂也常採用這種體裁。之後，它的發展也越來越受人關注。許多的大作曲家都有不少詼諧曲流傳於世，比如布拉姆斯的鋼琴曲《降E小調詼諧曲》、蕭邦的鋼琴詼諧曲等。

弗拉基米爾 Vladimir Ashkenazy，英籍前蘇聯鋼琴演奏家及指揮家。獲得蕭邦國際鋼琴比賽二等獎，布魯塞爾伊莉莎白女皇國際鋼琴比賽金質獎章，及莫斯科柴可夫斯基國際鋼琴比賽第一名。其錄製唱片之多在同代鋼琴家中也相當少見。

馬鈴薯燒牛肉換來的
世界名曲——搖籃曲

搖籃曲又稱催眠曲。原是母親在搖籃旁為使嬰兒安靜入睡而唱的歌曲，後來逐漸發展成為一種音樂體裁。它的音樂型態通常都具有溫存、親切、安寧的氣氛。曲調平靜、徐緩、優美，充滿母親對孩子未來的熱誠祝福。

在歐洲音樂史上，提起舒伯特（Franz Schubert 1797～1828），無人不知，無人不曉，他被尊為歌曲之王，留給後人難以估量的音樂財富，光是藝術歌曲就有600多首。這位歌曲之王一生窮困潦倒，只活到三十一歲便夭折了，但直到今天，他逝世將近兩百年了，世界各地的人們仍然在唱著他的《魔王》、《鱒魚》、《菩提樹》、《小夜曲》、《野玫瑰》、《搖籃曲》等歌曲。

舒伯特很年輕的時候就走上音樂創作之路，並且一舉成名。那時他才18歲，一天午後，他正在閱讀歌德的敘事詩《魔王》，讀著讀著，忽然產生難以抑制的創作慾望，於是伏案而作。一小時後，膾炙人口的世界名曲《魔王》誕生了。這首著名的曲子立即震撼了維也納，從此，少年舒伯特成為了樂壇新秀。

舒伯特勤奮創作，除了為世界奉獻了600多首歌曲外，他還創作了8部交響曲、一些重奏曲、奏鳴曲、即興曲和其他音樂作品。在這些作品中，《搖籃曲》以其深情、優美，尤為世人所讚賞。但是誰能想到，《搖籃曲》的創作竟然充滿傳奇色彩呢！

當時，這位天才的音樂家常常餓著肚子苦度時日。有一天，舒伯特徘徊在維也納的街頭，天已經很晚了，他飢腸轆轆，身上卻一分錢也沒有，晚餐如何

解決？他苦思冥想，卻也想不出頭緒來。在飢餓的驅使下，舒伯特順著飯菜的香味本能地走進一家飯店坐了下來，可是他沒有錢，怎麼點菜吃飯？舒伯特苦苦等待著，渴望有熟人或者朋友進來，順便幫自己解決晚餐問題。

苦坐良久，他的眼前並沒有出現一張熟悉的臉孔。就在這時，他突然看見餐台上有張報紙，他取過來打算用閱讀來驅逐腹中的飢餓。等他拿過報紙的瞬間，上面的一首小詩躍入眼簾，作曲家的本能立即驅使他將思緒轉到詩歌的意境中去。他浮想聯翩，樂思綿綿不絕，立即把這首詩譜成歌曲並寫了出來。

舒伯特奇怪的舉動引起飯店老闆的注意，他走過來問他需要什麼幫助。這句話正中舒伯特的下懷，他想也沒想，拿著新寫好的樂曲說：「我把這首歌曲賣給你，你只要付給我今晚的餐費就可以了。」老闆從舒伯特的衣著、臉色中早就察覺到他的境況，聽他這麼說，又想到他在這裡坐了許久，不如買下他的歌曲送個人情，將他打發走就沒事了，於是乾脆地說：「好吧！我用一份馬鈴薯燒牛肉買下你的歌曲，怎麼樣？」舒伯特喜出望外，連忙答應。

多年之後，這首歌的手稿被送到巴黎拍賣，竟以四萬法郎起價！這就是著名的《搖籃曲》。這首歌自從問世以來，世界上便有數不清的母親坐在搖籃邊哼唱，它舒緩、親切、深情的旋律，輕輕地呵護著嬰兒入睡，讓孩子擁抱著母親的愛進入夢鄉，做著天使般的夢。心理學家認為，嬰兒在這種氛圍中成長，必將長得更加健康、聰明、可愛。從這個意義上來說，這首歌所產生的價值，應該是無價的，何止四萬法郎！

舒伯特創作的《搖籃曲》陪伴著數以萬計的嬰幼兒成長，成為音樂史上的一大奇觀。那麼，搖籃曲到底是一種什麼樂曲？它是否僅僅侷限於催眠和幫助嬰兒入睡？

　　一般來說，搖籃曲又稱催眠曲，是母親在搖籃旁為使嬰兒安靜入睡而唱的歌曲。後來，搖籃曲逐漸發展成為一種音樂體裁，為眾多作曲家所喜愛並進行了大量創作。在搖籃曲中，音樂型態具有溫存、親切、安寧的特點。曲調平靜、徐緩、優美，充滿母親對孩子未來的熱切祝福，伴奏中往往還會模仿搖籃擺動的韻律，十分具體逼真。

　　搖籃曲除了為人聲創作的聲樂作品外，還有為各種樂器演奏而創作的器樂作品。在內容和規模上，器樂搖籃曲比聲樂搖籃曲有了更多發展。

　　而且，器樂搖籃曲不再侷限於催眠和描寫嬰兒入睡，而更多的是抒發內心的思想感情，刻劃寧靜而富於詩意的一種精神境界，因而深入人心。比如蕭邦的搖籃曲就是一首意境深遠的鋼琴音詩。在彈奏這首曲子時，演奏者的左手從頭到尾不斷反覆一個穩定和絃和一個不穩定和絃，表現搖籃擺動的情景。而右手演奏的是一個樂句的不斷變奏，全曲根據這一個樂句的旋律，用變奏的手法連綿不斷地展開，與左手互相襯托，這樣，整部曲子就由一聲部單獨演奏發展成為二聲部重疊，由單純、勻稱的節奏發展為輕巧、動聽的華彩旋律。

弗拉基米爾・斯皮瓦科夫，前俄國著名小提琴家。1969年獲得蒙特利爾國際小提琴比賽第一名，翌年獲得柴可夫斯基國際音樂比賽第二名。曾在俄國各地、歐洲許多國家以及日本、加拿大、美國旅行演出。

鋼琴師的命運
──敘事曲

有一種古老的聲樂體裁叫做敘事曲（Ballades）。敘事曲具有敘事性，也就是說曲調富有語言表現力，好像講故事一樣，其內容大多取材於民間史詩、古老傳說和文學作品。波蘭作曲家蕭邦，是鋼琴敘事曲的首創者。

有一部電影講述了一位鋼琴師坎坷多舛的命運。

故事的主角名叫大衛，他出生在澳洲一個貧窮、保守的猶太家庭，從小在父親嚴厲的管教下學習鋼琴，小小年紀就顯示出傲人的演奏才華。他的父親經常對他講述自己小時候的種種苦難，他是猶太人，二戰期間住在波蘭，沒有機會學習音樂。有一次他費盡心思攢錢買了一把小提琴，卻被父親砸爛了。少年時期的不幸給他留下深深的烙印，因此，他不斷告訴兒子，人生非常殘酷，一個人必須承受各種壓力，堅持到底。

在父親的強壓下，大衛精神受到影響，他說話開始有些口吃，夜裡也會尿床。所幸的是，他的琴藝不斷提高，得到越來越多著名音樂家的關注和賞識。有位音樂家推薦他去美國費城學習音樂，卻遭到父親禁止。大衛從小對父親唯命是從，內心極端敏感，他對父親產生不滿。出於不能自制的衝動，大衛在浴缸裡便溺，這招來父親對他一頓毒打。

父子關係開始惡化。接著，大衛參加鋼琴比賽，獲得英國皇家音樂學院提供的獎學金，這次，他不顧父親斷絕父子關係的要脅，毅然決然離家到倫敦求學。然而，從小生活在特殊環境裡的大衛卻無法擺脫與父親決裂所留下的陰

霾。又一次大賽來臨了，大衛完美地彈完極度困難的拉赫曼尼諾夫之三號鋼琴協奏曲，全場觀眾報以熱烈的掌聲，並起立向他致敬，可是，他的精神卻隨之崩潰。

精神失常後，大衛一度回到澳洲，請求與父親恢復關係，父親卻斷然拒絕。大衛住進了精神病院，在那裡一待就是10年。10年中，醫生不准他彈鋼琴，因此誰也不知道他就是當年的天才少年鋼琴家。

直到有一天，事情出現轉機，醫院的一名義工認出了大衛，將他帶出精神病院。大衛極度惶恐，他結結巴巴地對救自己的婦人說：「我以為自己是隻小貓，因為我如此渴望被撫摸……人生是永恆的冒險，是謎、是齣荒謬的悲劇……」看來，父親為了讓他學好鋼琴，對他施加的壓力實在太大了。

後來，大衛住在有一台老舊鋼琴的中途之家，靠著與生俱來的音準與對樂譜的殘留記憶，再度練起了鋼琴。從此，他獲得新生，再度輝煌。在演奏大廳，他彈奏起李斯特改編自帕格尼尼的名小提琴練習曲《小花鐘》，贏得滿堂喝彩。他年邁的父親也前來探視，並戴著破舊眼鏡為兒子佩戴獎牌時，父子倆緊緊擁抱在一起。

這部電影是由真人真事改編而成的，主角名叫大衛·赫夫考（David Helfgott），是一名天才鋼琴家。他一生中所遭遇的幸與不幸，交織了一曲感人的敘事曲。

在音樂學中，敘事曲來自於一種古老的音樂體裁，這種體裁在拉丁文中的原意是舞蹈。到了14世紀，法文、德文和英文開始將其轉義為「敘事詩」或「敘事歌曲」，但敘事歌曲中通常還會伴隨舞蹈表演。

在古代，敘事歌曲或敘事詩為吟遊歌手喜愛，他們邊走邊唱，敘述自己的故事、所見所聞以及歷史典故。19世紀，著名作曲家蕭邦最早採用這種詩體做為自己作品的標題，暗示作品的敘事性質。隨後，他大膽地在純器樂作品中運用相同於敘事歌曲的體裁，被稱作敘事曲。從此，樂壇中多了敘事曲這朵奇葩。

敘事曲和敘事歌曲一樣具有敘事性，也就是說曲調富有語言表現力，如同講故事一樣，有著豐富的內容。有鑑於這種特點，曲子的內容多取材於民間史詩、古老傳說和文學作品。身為鋼琴敘事曲首創者的蕭邦，就是受了波蘭革命詩人密茨凱維支的敘事詩的啟發而創作的。有人認為，他的四首敘事曲中的第一首——《G小調敘事曲》，就是在密茨凱維茨的敘事詩《康拉德‧華倫洛德》的影響下創作的。以後，德國作曲家布拉姆斯、匈牙利作曲家李斯特和挪威作曲家葛利格等也都創作過鋼琴敘事曲。

為了防止聽眾沉浸在故事情節之中，而不從音樂欣賞的角度上去概括理解樂曲本身，作曲家們不斷努力，逐漸使敘事曲成為音樂會節目單上常見的一種體裁樣式。

卡爾‧奧福 Carl Orff（西元1895年～1982年），德國作曲家，兒童音樂教育家。其別具一格的兒童音樂教學體系，從節奏訓練和即興演奏著手，啟發兒童學習音樂的興趣和自覺性，為世界各國廣泛採用。其清唱劇《布蘭詩歌》最為著名。

熱情奏鳴曲的憤怒
——奏鳴曲

奏鳴曲（Sonata）是義大利文「聲響」的意思，它是一種器樂音樂的寫作方式，也是西方音樂的主要表現方式。奏鳴曲是一種專為某種樂器而寫的音樂。

　　偉大的音樂家貝多芬出生在德國波恩的平民之家。雖然家境貧寒，但他的家庭卻也算得上是音樂世家，祖父和父親都是宮廷歌手。然而，他的父親是個酒鬼，常常喝得酩酊大醉，很少過問家人的生活情況。在貝多芬剛剛來到這個世界上時，他善良的祖父為他帶來了愛和溫暖，使他平安地度過了幼年時期。

　　他很小就顯露出音樂上的才能。可是，祖父卻在他4歲時去世，從此，貝多芬在酒鬼父親的管教下開始了一段痛苦的練琴歲月。他的父親常把他拉到鍵盤前，不分晝夜地練習，若不小心彈錯，就會招來無情的耳光。鄰居們常常聽見這個小孩子由於疲倦和疼痛而啜泣著睡著。不久，父親認識一個旅行音樂家。此人沒什麼水準，卻與老貝多芬甚為投機，兩人喝酒、聊天，經常喝到半夜才回家。這時，他們最樂意做的事情就是把小貝多芬拖下床，開始為他上課。

　　貝多芬8歲時，他的父親為了讓他成名，給家庭帶來收入，於是謊報年齡，說他只有6歲。不管走到哪裡，老貝多芬都把兒子當作神童介紹給別人，希望他能被當作莫札特一樣的音樂神童。可是，貝多芬所經歷的不幸童年，與莫札特在童年接受的良好教育有著天壤之別。

　　莫札特的練習時間是愉快而安靜的，有著一個慈愛的父親和一個被鍾愛的姐姐；而貝多芬則沒有那麼好的命運，他完全是在強迫和屈辱下練習的。也許

正是因為如此，老貝多芬的奢望沒能實現，他的兒子也沒能像莫札特那樣以神童之名揚名於世。

然而，貝多芬最終成功了，他以堅持不懈的努力和不屈不撓的奮鬥精神，最終成為與莫札特同樣偉大的音樂家，這一點也許出乎他父親的意料。

成名之後的貝多芬表現出與父親截然不同的人生態度，他誠懇、善良，卻也暴躁、孤傲，他不向惡勢力屈服，永遠為自由歡呼，具備一位偉大人物應有的氣質。1807年，貝多芬正住在維也納李希諾夫斯基公爵家中。有一天，公爵家裡來了一大批客人，他們都是當時拿破崙派駐佔領維也納的法國軍官，權勢赫赫。

公爵想請客人們聽音樂，就派人去請貝多芬，但未向貝多芬說明客人是什麼人。貝多芬不明就裡，帶著自己新寫完的《熱情奏鳴曲》興致勃勃地趕來。進客廳一看，客人竟是一些佔領軍，貝多芬隨即拒絕了公爵的要求，不肯為法國軍官演奏。公爵惱羞成怒，板起臉孔對貝多芬下達了必須演奏的命令。

貝多芬憤怒地指責李希諾夫斯基的無恥賣國行徑：「法軍是侵略者，他們佔領了維也納，是我們的敵人，您不奮起抵抗，還在這裡獻媚邀寵，我不會與你同流合污！」說著，他把公爵以前送他的一尊胸像摔了個粉碎，然後拿起樂譜，冒著黑夜裡的滂沱大雨憤然離去。

第二天，公爵打算派人請回貝多芬，但他卻接到了一封信：「公爵！您之所以成為公爵，只是由於偶然的出身。而我之所以成為貝多芬，則全靠我自己。公爵現在有的，將來還會有，而我貝多芬卻永遠只有一個！」

貝多芬以激昂不屈的言行拒絕了公爵，他的作為正像他創作的《熱情奏鳴

曲》一樣，充滿了熱情和力量。貝多芬的舉動代表了人民追求自由獨立的堅定意志，代表了人民對命運的反抗和對幸福生活的嚮往，而這也正是《熱情奏鳴曲》所展現出的內涵。

奏鳴曲是義大利文「聲響」的意思，它也稱作快板奏鳴曲，是基礎曲式範圍內最複雜，也最重要的一種大型曲式結構。常被用作交響曲、協奏曲、序曲等的結構形式。奏鳴曲通常是專為某種樂器而創作，但也有例外，比如巴羅克時期的三重奏鳴曲，就是為三件樂器而寫的。而且除了鋼琴奏鳴曲以外，大多數的奏鳴曲都有鋼琴伴奏。

奏鳴曲內容比較龐大，至少有一個樂章，也可以分為幾個樂章。從整體來看，奏鳴曲式像是擴大並複雜化了的三部結構。這三部分通常稱為：呈示部、展開部和再現部。它們之間的性質與功能各不相同。通常包括兩個主題，兩個主題旋律的反覆變化和相互對比使音樂的整體效果逐漸增強。從古典音樂時期開始，奏鳴曲逐步完善，音色和力度的變化形式不斷增加，音樂的表現力越來越強，現在的許多交響樂都採用奏鳴曲式的方式寫作。

萊薩克‧阿爾班尼士 Lsaac Albeniz（西元1860年～1909年），西班牙作曲家、鋼琴家。其代表作有鋼琴組曲《伊比利亞》、《西班牙》、《旅遊回憶》、《西班牙之歌》等，現在不僅做為鋼琴曲演奏，同時還被改編為吉他曲，成了古典吉他樂曲的重要曲目。

羅西尼的《聖母悼歌》
——彌撒曲

彌撒曲（Mass）是天主教彌撒祭曲活動演唱的歌曲，是宗教音樂中一種重要的體裁。彌撒祭曲活動分為「普通彌撒」和「特別彌撒」兩部分。普通彌撒所演唱的詞與曲均固定不變，特別彌撒則根據教會所日曆或婚喪等儀式而有不同。

義大利歌劇作曲家羅西尼（Gioacchino Rossini）推動了義大利歌劇的發展，因其傑出的貢獻，備受世人尊崇。雖然取得如此輝煌的成就，羅西尼依然十分謙虛，並像他創作的喜歌劇形象一樣，保持著幽默、樂觀的天性，他的生活中曾經發生過許多有意思的故事。

有一次，幾位崇拜羅西尼的法國人為他立了一座雕像，以紀念他的偉大成就。雕像落成後，他們邀請羅西尼前去參觀。羅西尼非常感動，決定親自前往。當羅西尼來到雕像面前，看到高大挺拔、栩栩如生的雕像時，忍不住問身邊的人：「建這座雕像花了多少錢？」

那幾位法國人熱情地說：「大約10000法郎。」羅西尼聽了，大吃一驚，幽默地說：「乾脆我自己站到基座上好了，只要5000法郎就可以了。」周圍人聽了，先是一愣，隨即被作曲家幽默的話語和謙謹的態度感染，爆發出一陣熱烈的歡笑聲。

這位幽默的作曲家同時也是位熱衷於享受生活的人，他喜歡美食，喜歡閒逛，甚至每天起床後連梳妝打扮都要花將近兩個小時的時間。正是因為他閒散的性格，他在三十七歲之後就基本上離開了歌劇界，在這之後四十年的歲月

裡，他僅創作了兩部作品，這兩部作品的珍貴可想而知。而這兩部作品都屬於基督教音樂，一部為《聖母哀悼曲》，另一部就是《小莊嚴彌撒》。

羅西尼創作的《聖母哀悼曲》，深受人們的喜愛，廣為流傳。這個曲子，也就是彌撒曲。

「彌撒」一詞來自於天主教彌撒儀式最後的散席曲中所唱的歌詞「missa」，意思是「散吧」，表示彌撒活動即將結束。在天主教會中，彌撒是一種聖餐儀式，儀式過程中，教徒們用拉丁文歌詠和朗誦歌曲，這樣的曲子就叫彌撒曲，其歌詞一部分是固定不變的，稱為普通彌撒；另一部分可以根據教會所日曆或婚喪等儀式而隨時變更，稱為特別彌撒。

在一般的彌撒活動中，做為彌撒曲的曲調雖然很多，但常用的僅僅20餘種。在進行一整套彌撒曲時，則只用一種調式，仿照套曲曲式組織而成。普通彌撒中演唱的彌撒依次為「垂憐經Ckyrie」、「光榮經Gloria」、「信經Credo」、「歡呼經Sanctus」、「羔羊經Agnusdei」。特別彌撒中演唱的彌撒曲根據情況不同，主要包含「進台經Intrait」、「升階經Gradual」、「歡唱曲Alleluia」、「奉獻禮Coffertory」和「聖餐Communion」。

每次彌撒，情況可能不盡相同，為此彌撒曲也有很多不同的類型。比如，在參加彌撒活動中，如果神職人員比較多，這時的普通彌撒通常較為完整和精緻，因此被稱作「大彌撒曲」或「莊嚴彌撒曲」；反之，就叫做「小彌撒曲」；有時候，彌撒是為了特殊的目的而進行奉獻的活動，這時演唱的彌撒曲，就被稱作「奉獻彌撒曲」；還有一種情況，既沒有朗誦，也不舉行儀式，而只是歌唱，這樣的彌撒活動中演唱的彌撒曲就叫做「音樂會彌撒曲」。

　　做為宗教體裁的樂曲，彌撒曲創作具有特殊的發展演變歷史。13世紀以來，歐洲的作曲家們就開始為普通彌撒創作彌撒曲，也有人為特別彌撒曲創作，比如安魂彌撒曲。

　　起初，他們只是譜寫個別段落，後來，作曲家馬蕭為法國皇帝查理五世加冕時創作了《聖母院彌撒曲》，這是第一部完全由作曲家譜曲的四聲部合唱作品，從此便開始了作曲家單獨為彌撒曲創作的歷史。16世紀，帕勒斯提那（G. Palestrina 1525～1594）創作了《教皇馬爾切利彌撒曲》，這是無伴奏合唱高峰時期的典範之作。17世紀以後，彌撒曲加進了器樂伴奏，和聲也有新的嘗試，彌撒曲更趨向世俗化。隨著歌劇和清唱劇的興起，彌撒曲也受到了巨大影響。

　　這時創作的彌撒曲呈現出一種新的風貌，例如巴赫所作的《B小調彌撒曲》。其後，德國、奧地利各國作曲家在彌撒曲方面均做出不少貢獻，如貝多芬創作的《莊嚴彌撒曲》，布魯克納創作的《彌撒曲》、《F小調》等。到了近代，彌撒曲更是進入一種全新的創作氛圍，作曲家柯達伊、史特拉汶斯基等，在這方面都有不同的作品呈獻世人。

愛德華・艾爾加 Edward Elgar（西元1857年～1934年），英國作曲家，其作品有：合唱曲《傑若提斯之夢》、《B小調小提琴協奏》、《第一交響曲》、《E小調大提琴協奏曲》、《威風凜凜進行曲》、《愛的禮讚》，英國人民把他視為英國的貝多芬。

精神的永恆愛戀
——隨想曲

隨想曲（Capriccio）是指西洋17、18世紀用模仿對位元寫成的鍵盤樂曲。就是一種結構較為自由的賦格，與當時的幻想曲相似。19世紀以來則常指一種富於幻想的即興型樂曲。

梅克夫人是一位十分富有、有十一位兒女的寡婦，也是一個非常熱愛音樂的人。她曾聽過柴可夫斯基（Tchaikovsky）的一些作品，因此認定柴可夫斯基終有一天會成為一個偉大的音樂家，儘管此時沒有任何人相信這一點。於是她寫信告訴柴可夫斯基，她是多麼欣賞他的才華。

這時有人告訴梅克夫人，柴可夫斯基非常窮困，為了謀生，不得不一邊作曲，一邊花費許多時間去教學。梅克夫人對此十分痛心，覺得不可以如此浪費一位偉大作曲家的寶貴時間，因此，梅克夫人勸柴可夫斯基接受她每年給他的一項津貼，使他能夠把全部時間用於作曲。

而她給他這項津貼只有一個條件，那就是保證彼此永遠不見面。之所以提出這種要求，是為了永遠地擁有兩人心中那份朦朧、完美的愛。於是，在之後的日子裡，他們常常互相通信，柴可夫斯基把他的所有計畫、希望與恐懼都告訴她，但他們從不相見，甚至當她去聽他的音樂會時，他們也像不相識的人一樣擦肩而過。

有了梅克夫人這位「紅粉知己」，柴可夫斯基得以到義大利和瑞士旅行，住在舒適的地方作曲——寫芭蕾舞曲、歌劇和交響曲。他最終成為一名蜚聲國際的

作曲大師，在交響曲、歌劇、舞劇、協奏曲、音樂會序曲、室內樂以及聲樂浪漫曲等方面都留下了大量名作。

1879年至1880年，柴可夫斯基在梅克夫人的贊助下旅居義大利羅馬，其間他廣泛地收集了義大利的民間音樂素材，開始了新的音樂創作。1880年2月17日，柴可夫斯基在給梅克夫人的信中說：「在過去的數天中，我已寫好了《義大利隨想曲》的草稿，這是根據義大利民間的若干流行曲調而譜寫成的。我想這一作品是成功的；它之所以能獲得好評，要歸功於這些從無意中得來的動人曲調——有些是從民歌集裡收集來的，有些是在馬路上親耳聽到的。」

這首《義大利隨想曲》是柴可夫斯基的管弦樂代表作之一。樂曲採用「威尼斯船歌」的形式，搖動性質的旋律中流露出明顯的感傷色彩。然後，由雙簧管吹出義大利民謠《美麗的姑娘》，旋律溫柔動聽，富有義大利民歌特色。在逐漸加快的速度之下，樂曲進入了下一部分。其主題的前半部分為中庸的快板，充滿歡樂有力的旋律，讓人彷彿置身羅馬狂歡節的氣氛當中；後半部則是帶有舞蹈節奏的歌唱性旋律，優美舒展。

隨想曲是指西歐17、18世紀用模仿對位寫成的鍵盤樂曲，也就是一種結構較為自由的賦格，與當時的幻想曲相似。19世紀以來它常指一種富於幻想的即興型樂曲，如孟德爾頌、布拉姆斯的《鋼琴隨想曲》。從感覺上來表現的話，隨想曲就好像是一個人隨著音樂跳舞一樣，只需要輕鬆的起舞，而不需要計較舞步是否正確，舞姿是否優美。

做為一種音樂體裁，隨想曲歷史久遠，但隨著時代的發展，隨想曲的古今含意也發生了很大的變化。早期的隨想曲，是一種自由的賦格曲（所謂賦格曲，是各聲部互相模仿的複調樂曲）。到了16世紀，隨想曲開始具有牧歌風格，

37

以多聲部聲樂曲和運用模仿對位等複調音樂表現手法的器樂曲為主。1704年，作曲家巴赫的二哥離家參軍，做為離別紀念，巴赫寫了一首《離別隨想曲》，這首曲子中有兩個樂章是自由的賦格曲。在此基礎上，巴赫採用了比較自由的形式，不像當時的組曲那麼規範。

之後，隨想曲逐漸發展，開始泛指各種自由形式的樂曲，因為不受主題約束，作曲者可以任其奔放的樂思自由馳騁，因此為許多作曲家所採用。從18世紀中葉起，隨想曲常常用來指各種技巧性的器樂曲，這時，詼諧曲、絃樂器的練習曲，也都常有「隨想曲」的名稱。19世紀，隨想曲發展成為帶有詼諧性、即興性的鋼琴曲與管弦樂曲，這時期的代表作有帕格尼尼的《二十四首隨想曲》，孟德爾頌、布拉姆斯的《鋼琴隨想曲》等。

近代，隨想曲的內容更加廣泛，作曲家們通常把各種反映異國風光、形式比較靈活的作品，都叫做隨想曲。這時期的代表作品有俄羅斯作曲家林姆斯基·高沙可夫的《西班牙隨想曲》，這首隨想曲是一部管弦樂曲，描繪的正是西班牙南部大自然的旖旎風光以及人民富於詩意的生活景象。

柴可夫斯基 P. Tchaikovsky（西元1840年～1893年），俄羅斯浪漫樂派作曲家。其創作的三大芭蕾舞音樂在音樂發展中的地位是十分突出的，尤其是《天鵝湖》，被人們稱作「永遠的天鵝湖」。他的作品有《小提琴協奏曲》、《六首交響曲》、《一八一二年序曲》、《四季》、《羅密歐與茱麗葉序曲》、《胡桃鉗》，芭蕾舞劇《天鵝湖》、《睡美人》、《憂鬱小夜曲》等。

雙贏的偉大對決
——迴旋曲

迴旋曲（Rondo）是由相同的主題段落和幾個不同的插入段落交替出現而構成的樂曲。它有兩種基本的類型，單主題的和對比主題的。前者的各個插入段落是主題段落的展開，而後者的各個插入段落則是和主題段落相互對比的新主題段落，插入段落之間又形成鮮明的對比。

克萊曼悌出生在義大利。很小的時候他就開始跟隨教堂樂師學習管風琴和和聲，9歲時，他成為一名小管風琴演奏家。後來，克萊曼悌到倫敦學習音樂，並參加演出，逐漸嶄露頭角。與大多數音樂家不同，克萊門蒂成名後致力於鋼琴教學工作，他一生寫過很多練習曲，後來這些曲子都成為較早的鋼琴教材。

在克萊曼悌的音樂生涯中，有一件事對他產生很大的影響。1781年，他到法國、德國和奧地利旅行演奏，在巴黎開了幾次音樂會後，他又經斯特拉斯堡、慕尼黑來到音樂聖地維也納。在那裡，他見到了神聖羅馬帝國的皇帝約瑟夫二世。這位皇帝非常喜歡音樂，也非常好鬥。當時，著名音樂家莫札特也在維也納，約瑟夫二世有意比較一下兩位音樂大師的水準高低，因此極力慫恿他們舉行一場比賽。

克萊曼悌接受了皇帝的要求，與莫札特展開比賽。音樂史上難得一見的大師之間的對決開始了。克萊門蒂首先上場，彈奏了一首自己作曲的降B大調奏鳴曲和一首托卡塔，其中包含許多快速的右手三度和其他雙音進行，這在當時被認為是很難演奏的。彈奏完畢，全場報以熱烈的掌聲。

　　接著輪到莫札特了，他先彈了一首前奏曲，並演奏了幾個變奏，同樣得到了聽眾的歡呼聲。

　　比賽繼續進行，兩位音樂家輪番展示絕活，場面激烈精彩。他們先後視譜演奏義大利作曲家帕伊西埃洛的幾首奏鳴曲，莫札特彈了其中的一些快板，克萊曼悌彈了一些行板和迴旋曲。此時，聽眾被他們的表演深深吸引了，全場靜悄悄的，似乎都沉浸在美好的樂聲之中。

　　比賽還沒有結束，兩位大師輪流演奏，迴旋對決，場面越發緊張起來。最後，皇帝約瑟夫二世從帕伊西埃洛的奏鳴曲中選了一個主題，要求他們在兩架鋼琴上即興創作，各自為對方伴奏。頓時，比賽場地變成和諧動人的音樂天堂，只聽優美華麗的樂聲陣陣飛揚，繚繞不斷。比賽雖沒有決出最終勝負，卻成為音樂史上最動人的一幕。

　　事後，克萊曼悌常常盛讚莫札特的歌唱性觸鍵和精緻的演奏風格。他說自己在這次比賽中從莫札特那裡獲益不少，從此他改變了自己的演奏方法，努力克服炫耀技術，而要求彈得更富樂感。

　　十年後，莫札特在寫作歌劇《魔笛》的序曲時，也因對克萊曼悌的演奏記憶猶新，不知不覺的寫出了一個似曾相識的主題，實際上就是十年前克萊門蒂所彈《降B大調奏鳴曲》（作品47之2）主題變體。

　　克萊門蒂在比賽中彈奏的迴旋曲，是一種獨立的音樂體裁。這種樂曲由相同的主部和幾個不同的插部交替出現而構成，分為兩種基本的類型，一種是單主題的，一種是對比主題的。單主題的迴旋曲各個插部圍繞主部展開；對比主題的迴旋曲各個插部是和主部相互對比的新主題，插部之間又形成鮮明的對

比。實際上，有些迴旋曲是把兩種類型結合起來的，曲子中一些插部是單主題的，而另一些插部則是對比主題的。

18世紀後半葉，迴旋曲多半以對比主題為基礎，用於表現形形色色的同性質的形象。在這些曲子裡，常常以歌唱性主題和舞蹈性主題做對比、以活躍的舞蹈形象和安靜的舞蹈形象做對比，或者以熱情洋溢的形象和優美抒情的形象做對比，構成迴旋曲中常見的對比類型。對比主題迴旋曲在結構上具有明顯的特點，通常主題規模大，段落少，包含5段。

19世紀以後，出現了一種新型的迴旋曲，即組曲性的迴旋曲。這種迴旋曲主部和各個插部形象的對比更為鮮明，並且強調在速度、節拍，以及織體寫法和體裁特點上也形成對比，對比更加強烈和複雜。

近代，迴旋曲在聲樂作品中常常出現，特別是歌劇中的詠嘆調，像莫札特的歌劇《費加洛婚禮》中費加洛的詠嘆調，就是著名的迴旋曲。

卡拉揚 Herbert Vonkarajan（西元1908年～1989年），偉大的奧地利指揮家。1956年任維也納國立歌劇院的音樂總指導。他是現代最著名的指揮家之一，人們稱他為「歐洲音樂的總指導」。他也是拜雷特、薩爾茲堡音樂節的主要人物。1967年開始主辦他個人的音樂節——復活節音樂週。

奇妙的莫札特效應
——協奏曲

協奏曲（Concerto）是由獨奏樂器和樂隊一同演出的樂曲，它既能充分發揮獨奏樂器更深層次的技巧和豐富的表現力，又能發揮管弦樂隊的作用，因而深受音樂家們的喜愛。

關於莫札特（Wolfgang Amadeus Mozart）的雙鋼琴奏鳴曲K448，有著許多傳奇的經歷，其中尤其特別的一點就是它被做為莫札特效應的代表作品之一，國外的評論稱之為「神乎其神的莫札特效應」。

1993年，法蘭西斯・勞謝爾博士（Wisconsin Oshkosh LUC, Irvine）對美國加利福尼亞大學的36名心理學系在校生進行了一次測試，內容是讓學生們聆聽10分鐘莫札特的《D大調奏鳴曲（K448）》。令人意想不到的是，測試完畢，36名學生的IQ測試成績普遍提高了8到9分！儘管這種智力的提高只是暫時性的，只在聽完樂曲後的10~15分鐘之內能產生效果，但這一結果依然引起法蘭西斯・勞謝爾博士和同事們的極大興趣。他們得出這樣的結論：IQ成績的提高正是莫札特音樂所具有的某些特殊作用的一個表現。

這一結論立刻受到媒體的關注。測試結果公佈的第二天，美國各大媒體都登出這樣的頭條——「莫札特讓你更聰明」。可以想見，看到這則新聞的平民百姓會產生什麼反應。

人們得知了莫札特作品的神奇，紛紛湧入唱片行，迫不及待地搶購莫札特的作品，希望自己和家人能夠「更聰明」。更有無數的年輕夫婦走進唱片行，為

自己的寶寶購買莫札特的作品聽，從此，莫札特的作品成為搶手貨。這就是所謂的「莫札特效應」。

與莫札特效應相關的還有一個著名試驗。這項試驗由簡金斯教授施行，他將莫札特的《D大調奏鳴曲（K448）》應用到癲癇的治療中，取得了良好效果。試驗證實，在播放莫札特的《D大調奏鳴曲（K448）》的同時，癲癇病患者腦部的典型癲癇病活動症狀大多都得到了控制。

針對這一個特效的方法，簡金斯教授利用電腦將數位作曲家的作品進行了綜合分析，發現莫札特與巴赫的音樂有一個共同點，就是它們的「旋律週期」都較長，這種旋律週期指的是同一作品中旋律有規律的重複，但重複的間隔較長，而其他作曲家的作品不具備這些特點，因而對空間判斷思維或癲癇病無效。最後，簡金斯教授得出這樣的結論：音樂對健康有益處，這種音樂並非侷限在莫札特的音樂上，但莫札特獨特的音樂風格顯然更具有刺激智力和緩解病症的效果。

我們都知道，莫札特生命短暫，卻為人類奉獻了無數優美的樂曲，故事中神奇的協奏曲便是他創作的樂曲中的一小部分。莫札特創作的協奏曲非常出色，歷經時間的考驗，成為人類不朽的精神財富，也奠定了他在維也納古典音樂時期的主要地位，是他的代表作品之一。

協奏曲在古典音樂作品裡佔有相當重的份量，它由多種曲式構成，互相協調，故名協奏曲。一般來說，協奏曲包括三個樂章，第一樂章為奏鳴曲式，通常是快板，戲劇性的；第二樂章為三部曲式，常為柔板、慢板或行板，通常具有抒情性的歌唱性質；第三樂章為迴旋曲式，急板，歡快而富有技巧，常為舞蹈性質或節日歡慶性質。

協奏曲由獨奏樂器和樂隊一同演出，既能充分發揮獨奏樂器的技巧和表現力，又能發揮管弦樂隊的作用，因此深受作曲家們的喜愛和推崇。演奏協奏曲時，獨奏者在曲子裡扮演著重要角色，顯示出樂曲的價值所在；同時，樂團內其他成員做為伴奏參與演出。

一般情況下，樂團的大小及主奏樂器都是隨著演奏的樂曲而改變，並沒有一定的限制。獨奏樂器可以是任何樂器，常見的有小提琴、大提琴、鋼琴等；中提琴、管風琴較少見；更為少見的還有低音提琴、打擊樂器等等。另外，一些協奏曲可以是兩件、三件甚至四件獨奏樂器和樂隊創作，這樣的協奏曲稱作二重、三重協奏曲。

在音樂史上，協奏曲一直是交響音樂中相對大眾化的體裁，因此頗受一般聽眾的歡迎。

瑪莎‧阿格麗希 Martha Argerich，名孚眾望的阿根廷女鋼琴家。1957年在布梭尼和日內瓦鋼琴比賽會上獲獎，1965年在第七屆蕭邦鋼琴比賽中獲得一等獎，聲譽日高。彈奏蕭邦二十四首《前奏曲》和拉威爾《G大調鋼琴協奏曲》都十分出色。

價值100金路易
──變奏曲

變奏曲是用變奏的手法發展一個主題，使主題能得到多方面表現的一種樂曲。所謂變奏，簡單地說，就是變化的反覆。變奏是各種音樂作品中常用的發展樂思的手法。

提起加拿大鋼琴家顧爾德（Gulda），人們都會想到那首《郭德堡變奏曲（Goldberg Variation）》。1955年，他的錄音生涯從《郭德堡變奏曲》開始，在1981年以再次錄製這首曲子而結束，像《郭德堡變奏曲》以主題開始，又以同樣的主題結束一樣，顧爾德也經歷近30年的時間，完成了一個生命的大循環。

有一段時間，巴赫的學生郭德堡在凱塞林克伯爵身邊工作，負責大鍵琴演奏。凱塞林克伯爵患有嚴重的失眠症，幾乎整夜睡不著覺，非常痛苦，經常對著樂手們大發脾氣。一天，巴赫正在家裡作曲，他的學生郭德堡來了，愁眉苦臉地說：「伯爵患有失眠症，神經衰弱，不管聽什麼曲子都覺得不好聽，真是急死人了。」

巴赫看著郭德堡，想了想說：「也許他該聽一首新曲子。」

郭德堡驚奇地問：「先生，您有新曲子問世了？」

巴赫說：「快了。這首曲子也許能治療伯爵的失眠症。」

過了幾天，郭德堡興致勃勃地來到巴赫家裡，一進門就說：「先生，伯爵傳出話來，誰要是能創作出治療失眠的曲子，就賞賜給他100金路易。」

巴赫將手裡的樂曲一放，起身說：「太好了，你拿著這首曲子去換100金路易吧！」

郭德堡驚喜地拿著樂曲回到伯爵府上，隨即為他演奏了這首新曲子。伯爵聽後，頗為開心，簡直著了迷，他二話不說，慷慨地賞賜給巴赫100金路易。要知道，100金路易可不是個小數目，相當於巴赫一年的工資呢！

那麼，這究竟是一首什麼曲子，為什麼會讓伯爵如此喜愛呢？原來，這首看似平常的變奏曲，實際上卻是巴赫精心安排的。變奏曲由一個主題及其30個變奏組成，在30個變奏之後，主題再現，圓滿地完成一個循環。巴赫稱它為「包括一首詠嘆調及其變奏的鍵盤練習曲，為有兩個鍵盤的大鍵琴而作」。巴赫去世後，他的傳記作家為曲子取名《郭德堡變奏曲》。

從此，這首名曲經過了無數個音樂家的演奏，流傳越來越廣。著名的鋼琴演奏家平諾克曾經說：「我從不把這部作品當成炫人耳目的技巧表演。它是生命的體驗。」也許從中我們便能感受到變奏曲的魅力所在。

在音樂學上，變奏曲指的是用變奏的手法發展一個主題，使主題能得到多方面表現的一種樂曲。那麼何謂變奏？簡單地說，就是變化的反覆。在各種音樂作品中，變奏都常用來發展樂思。

變奏做為一種手法，方式很多，但主要可分為嚴格變奏和自由變奏兩種。嚴格變奏又分為固定旋律變奏、裝飾變奏。

固定旋律變奏是指在保持原來的旋律基礎上，變化音樂語言中其他因素的手

法；裝飾變奏則只是保持主題的旋律架構，而變化旋律的細節，也就是用裝飾音把原來的旋律進行加工，同時也可以變化音樂語言中的其他因素。

自由變奏則不同，它除了保持主題的某些核心音調外，在結構上起了很大的變化，在性格上也和主題形成鮮明的對比。

演奏變奏曲有一定的原則，要求先奏出主題，然後依次演奏一個個變奏。變奏的次數可多可少，少則三、四次，多則二、三十次。17、18世紀的組曲中，一首舞曲的後面往往緊跟著同一舞曲的變化反覆，稱為「複奏」。

這種包含主題和一個變奏的舞曲，正是變奏曲的前身。

華格納 Richard Wagner（西元1813年～1883年），德國著名的作曲家、指揮家。代表作品有歌劇《尼伯龍的指環》、《帕西法爾》、《羅恩格林》、《紐倫堡的名歌手》等11部歌劇，9首序曲，1部交響樂，4部鋼琴奏鳴曲及大量合唱曲、藝術歌曲等，並寫了《藝術與革命》、《歌劇與戲劇》等幾部關於歌劇改革的著作。

風行全球的義勇軍進行曲
——進行曲

進行曲是一種富有節奏步伐的歌曲。最初它產生於軍隊的戰鬥生活，用以鼓舞戰士的戰鬥意志，激發戰士的戰鬥熱情，後來人們在社會生活中也常採用這種體裁來表達集體的力量和共同的決心。

《義勇軍進行曲》創作於1935年，原本是為電影《風雲兒女》所譜寫的主題曲。依照劇情，劇作家田漢為故事主角創作了一首詩《萬里長詩》。長詩的最後一節，就是《義勇軍進行曲》的歌詞。

這部影片創作於被日軍佔領的上海，此時，中國大半國土被日軍佔領，中華民族到了生死存亡的緊要關頭。《風雲兒女》的上映，使《義勇軍進行曲》迅速傳唱全國，成為抗擊法西斯、鼓舞中國人民抗日戰爭最強而有力的吶喊。

後來，田漢先生曾經回憶說：「《風雲兒女》放映後，很快流行全中國，由北京南下做救國宣傳的學生們，甚至像沈衡那樣的愛國老人們，同情中國的國際朋友們都在唱這首歌，可以說，《風雲兒女》這部電影作品被《義勇軍進行曲》這首主題曲給掩蓋了。」

慷慨激昂的《義勇軍進行曲》不僅鼓舞了中國人民的抗日熱情，同時還很快地傳播到國際上，成為亞洲戰場上的《馬賽進行曲》。

1944年的馬來西亞，正是抗日戰爭最艱苦的歲月。馬來西亞的抗日游擊隊，將《義勇軍進行曲》翻譯成馬來文和印地文，把歌詞中的「中華民族」改為「馬來亞族」，做為他們的《抗日游擊隊隊歌》，鼓舞著眾多抗日救國、保家衛國的志士。

就是在沒有遭到戰爭之禍的美國本土，也有許多人喜愛這首歌曲。當年，美國著名黑人歌唱家保羅·羅伯遜也很喜愛這首歌，在美國各地巡迴演唱，最後還錄成唱片，取名《起來》，在美國公開發行。梁啟超之子、建築家梁思成也回憶說，當《義勇軍進行曲》傳到美國時，有一次他走在大街上，聽見身後有人用口哨吹著這首歌曲。回頭一看，是一個騎自行車的美國青年。

同樣是在1944年，美國好萊塢米高梅公司為了支持中國的抗日活動，拍攝了一部由美國女作家賽珍珠同名小說改編的中國抗戰故事片《龍神》。這部片子是由奧斯卡最佳女主角金像獎得主凱薩琳·赫本主演的，而其中也特地選用了這首《義勇軍進行曲》做為插曲。

從《義勇軍進行曲》中，我們就可以看出進行曲的顯著特點。這種樂曲富有節奏步伐，常常應用到戰鬥中。確實，進行曲原本就是從軍隊中用以整步伐、壯軍威、鼓士氣的佇列音樂發展來的。

16世紀以來，歐洲戰場上時常迴響著一些戰爭曲，它們曲調規整、節奏鮮明，多帶附點音符。

這種曲子不拘拍子，結構短小有力，很受戰士歡迎。後來，作曲家將其整理改編，製作成一種獨特的樂曲，命名為進行曲。後來，進行曲便常常出現在歌曲中。《馬賽進行曲》就是法國資產階級革命時期最著名的聲樂進行曲。

到了近代，進行曲有所發展，用途日益擴大，除了軍隊進行曲外，還有用在婚喪、節慶的進行曲，以及專供藝術欣賞的進行曲。其中，為人們熟知的婚禮進行曲就非常常見。

這種進行曲有兩種曲風，一種是速度比較快，表現節日氣氛的，比如孟德爾頌的《仲夏夜之夢》配劇音樂中的婚禮進行曲；一種是速度比較慢，用於婚禮行列的，比如華格納的歌劇《羅恩格林》第2幕的婚禮行列音樂和第3幕的婚禮合唱。

另外，喪禮進行曲也很多，這種進行曲速度緩慢，曲調低沉，表現出沉痛哀悼之情。比如：韓德爾的清唱劇《掃羅》中的《死亡進行曲》、貝多芬的《紀念一位英雄之死的喪禮進行曲》，都是喪禮進行曲的典範作品。

薩爾瓦多里·阿卡爾多，現代著名義大利小提琴家。1958年參加第四屆帕格尼尼國際小提琴比賽榮獲第一，從此一舉成名。其拿手的演奏曲目是帕格尼尼的小提琴曲，是當前世界上最活躍的小提琴家之一。

「告別交響樂」──交響曲

交響樂（Symphony）又稱交響曲。人們常把它比喻為「音樂王國的神聖殿堂」。它是交響音樂中最具有代表意義的，也可以說，它是採用大型管弦樂隊演奏的鳴奏曲（奏鳴交響套曲）。

關於偉大的音樂家海頓的故事非常多，而關於他與交響樂的故事卻是最為人所津津樂道的。當年輕的海頓因嗓子變聲被趕出合唱團後，他在朋友的幫助下找到了一間閣樓做為棲身之所。雖然閣樓破舊不堪，但幸好這裡有一架舊哈蒲賽科德可供使用，於是，海頓勤奮自學，苦練鍵盤樂器、小提琴，研究理論。

1755年，海頓受菲恩貝格伯爵邀請，參加在其府邸舉辦的四重奏晚會，擔任四重奏中的小提琴手。憑著堅強的毅力和音樂才華，海頓逐漸嶄露頭角。

1760年，海頓接受匈牙利艾斯特哈親王的聘請，任副樂長之職，稱心如意地指揮著一個有規模的樂隊和合唱隊。從此，他潛心創作，為人們奉獻了無數優美樂章。1766年，樂隊的正樂長維納逝世了，在整理他的遺物時，親王發現他的日記裡有一句誇譽海頓的話，稱他是「國家的至寶」。親王大感驚喜，擢升海頓為樂隊的正樂長。生活有了保障，地位得以穩固，海頓開始把全部精力和才華獻給交響樂的創作，最終獲得「交響樂之父」的榮耀。

海頓一生創作了許多交響樂曲，其中有些曲子不僅優美，背後還有著非常有趣的故事。在他擔任樂長期間，很多團員想請假探親，可是親王規定嚴格，認為團員缺席會影響演奏效果，每次都會拒絕他們。為此，團員們常心懷不滿，工作時難以集中精力。海頓看到這種情況，靈機一動，創作了一首曲子，並邀請親王聆賞。

親王聽說又有新曲問世，特別開心，邀請了許多名流貴客前來欣賞。這天，親王府的音樂會場內坐滿了聽眾，他們翹首以待，等待新曲演奏。

不一會兒，海頓指揮的新曲演奏開始了。在第一樂章裡，團員們大多在場，所用樂器眾多，場面恢宏。漸漸地，很多團員奏完了自己的聲部，他們按照樂譜的規定，吹熄了譜架上的白燭，悄然退出場去。退出場的團員越來越多，台上的樂器也越來越少，到了第四樂章時，樂器已經寥寥無幾，到了最後，台上只剩下一個小提琴獨自拉奏著寂寞的旋律而閉幕。

看到這種情景，親王和所有賓客都大感意外。賓客們以寂靜和沉默表達著自己的不解，他們實在不明白這是場什麼樣的演出，為什麼會與以往大不相同？為何要設計成如此的演奏方式？所有人把目光集中到親王身上，希望他責問海頓其中的原因。然而，親王非常聰明，他很快就明白了海頓的意思。親王沒有責怪海頓，反而高興地對海頓說：「你是一個偉大的樂長。我取消以前的規定，團員們有事可以請假。」得到他的准許，所有團員一起歡呼喝彩。

至此，人們才恍然大悟，原來海頓的這首曲子是為團員們請假所作。演奏這首曲子時，演奏者完成自己的任務後就可以離去，不必等到樂曲終止才散。這一點符合演奏者的心意，他們退場後就可以各自回家，比較自由隨意。為此，這種曲子被海頓命名為「告別交響樂」。

在指揮樂隊演出時，海頓還發現一個現象，有些故作風雅的貴族前來參加音樂會，但他們根本不懂音樂，常在樂曲進行中打瞌睡，為此他特意創作了「驚愕交響樂」。剛開始，樂曲在極為柔和的聲調中進行著，而當那些貴族們酣睡時，突然，樂隊中發出驚雷閃電般的曲調，伴隨著大炮式的大鼓聲，頓時把睡夢中的貴族們嚇醒。他們目瞪口呆、睡意全消、不知所措，樂曲也於此告

終。交響樂又稱交響曲。人們常把它比喻為「音樂王國的神聖殿堂」。它是交響音樂中最具有代表意義的，也可以說，它是採用大型管弦樂隊演奏的鳴奏曲（奏鳴——交響套曲）。交響樂一詞源自於古希臘文「SYMPHONIA」，原意為「和聲」，是「同時發響」的意思。

交響樂這一名稱，在各個時期有著不同的內涵，用法也不一致。文藝復興時期就有了交響樂這個說法，但當時的含意和現在完全不一樣，當時的交響樂泛指的是一切多聲部的音樂。其中包括了聲樂和器樂。

經典交響曲包括四個樂章，第一樂章是奏鳴曲式，速度較快；第二樂章是複三部曲式或變奏曲式，速度減慢；第三樂章是小步舞曲或者諧謔曲，速度時快時慢；第四樂章則是奏鳴曲或迴旋曲式，恢復快速度。除此之外，還有兩個樂章、三個樂章、五個樂章、六個樂章，甚至單樂章等各種形式。演奏交響樂的樂隊便是交響樂隊。到了今天，每個國家乃至每個城市都以擁有一支水準精湛的交響樂隊而感到自豪。

約瑟夫・海頓 Josehp Haydn（西元1732年～1809年），奧地利著名作曲家，「維也納古典樂派」的傑出代表，18世紀歐洲最著名的音樂家之一。對交響樂和絃樂四重奏的形成、完善和發展有著突出的貢獻，是世人公認的「交響曲之父」和「絃樂四重奏奠基人」。代表作有《告別》、《時鐘》、《狩獵》、《驚愕》等。

永遠的《西貢小姐》
——音樂劇

將戲劇、舞蹈、音樂、詩歌透過不同的途徑混合起來的樣式並非是百老匯的首創和發明,可以說古典音樂和通俗表演才是音樂劇的真正源頭。一般認為音樂劇來自英國歌劇或歌謠嬉戲劇情、胡鬧耍寶,因此它也被稱為「音樂喜劇」。

1985年,越戰失敗10週年,作曲家蜜雪兒·荀伯格和作詞家阿蘭·鮑布里無意中在報紙上看到了一張新聞照片:胡志明機場上,一個悲痛欲絕的越南女人正拉著一個混血兒,這孩子是她在越戰時期和一名美國大兵生下的,不遠處,一架飛機正靜靜地等待著,等待著將這個孩子帶給她素未謀面的父親。

然而,對這可憐的母親來說,這次分別卻是永別。儘管傷心不已,但為了給女兒更好的未來,母親依舊狠心的捨棄了孩子,情願獨自面對一生無法再見的痛苦。

兩位音樂家立刻被震撼了。戰爭帶給人的不僅僅是一時的死別,還有隨之而來長久的生離。他們經過長久的思索,決定創作一部音樂劇,以控訴戰爭所造成的無法彌補的傷痛,於是,就有了今天的《西貢小姐》。

《西貢小姐》的故事情節大體出自於另一部著名的歌劇《蝴蝶夫人》,它講

述的也是一位癡情的亞洲女子被白人情人拋棄的故事，但整體更富於現代感和通俗感。故事一開頭，是在1975年，西貢即將被越南人民軍攻陷，美軍準備離開的前夕。美國軍人克萊斯來到「夢境」夜總會酒吧，認識了一個叫金的越南姑娘。

他們很快地陷入了深深的愛戀，但是卻因為美軍的開拔不得不分開。

三年後，以為再也見不到金的克萊斯和一個美國姑娘結了婚，而在越南的金則獨自撫養著她和克萊斯的兒子，她來到曼谷，得知克萊斯也在這裡，於是想去見他，讓孩子和他相認。然而，剛剛看到希望的她卻很快墜入絕望的深淵，她見到了克萊斯的新太太，她懷抱最後的幻想，希望他們收養自己的孩子，卻仍遭到拒絕。

絕望的金無法接受這個殘酷的事實，開槍自殺，死在剛剛衝入房間的克萊斯的懷裡。

這部音樂劇於1989年9月20日在英國倫敦的竹瑞街劇院公演，從此一炮而紅，1991年在百老匯公演之後，更是打破了好幾項百老匯紀錄，創下了百老匯的最高票價紀錄。歷史所造成的愛情悲劇，至今還永遠迴盪於善良的人們心中。

做為一種音樂體裁，音樂劇就像英國劇作家約翰·伊維林說的：「是人類智慧所能發明的最壯觀、最奢華的娛樂之一。」這種獨特而奢侈的藝術形式，獨樹一幟，即使電影、舞台劇、芭蕾或是音樂會中的音樂都不能與之相提並論。

音樂劇早期有「音樂戲劇」之稱，這是因為一般人認為它來自英國歌劇或

歌謠插科打諢、胡鬧耍寶，故此命名。音樂劇結合對白和歌唱而演出，這種戲劇形式融戲劇、音樂、歌舞等於一體，富於幽默情趣和喜劇色彩，音樂通俗易懂，因此很受大眾的歡迎。19世紀後期，史特勞斯經過努力，終於使得它成為一類獨具風采的新型舞台藝術。

1893年，曾經活躍一時的英國人鍾斯完成了一部音樂劇《快樂的少女》，在倫敦王子劇院首演時激起觀眾狂熱迴響。這部音樂劇講述了一個情節生動有趣的故事，表演中，劇情、音樂、舞蹈、喜劇表演等諸多因素自然結合，令人耳目一新，大受中產階級喜愛。

隨後，法國的奧芬巴赫將輕歌劇發揚成為一種大眾娛樂，英國的吉伯特與蘇黎溫合作，也將輕歌劇發展成為維多利亞時期嘲弄諷刺之社會喜劇。到了當代，歐洲輕歌劇風格的音樂劇大獲成功，吸引了眾多的音樂劇迷；眾多的電影也被搬上音樂劇舞台，使音樂劇獲得了新的發展。

瑪麗安‧安德森（西元1902年～1993年），美國黑人女低音歌唱家。1925年獲得紐約聲樂家比賽一等獎，1933年在倫敦舉行首次訪歐的獨唱會。1955年首次登上紐約大都會歌劇院的舞台，飾威爾第《假面舞會》一劇中的烏麗卡一角，成為在大都會歌劇院演唱的第一位黑人歌唱家和美國第一位獲得國際聲譽的黑人女低音歌唱家。

史特勞斯的頭髮
——幽默歌劇

歌劇（Opera）是將音樂（聲樂與器樂）、戲劇（劇本與表演）、文學（詩歌）、舞蹈（民間舞與芭蕾）、舞台美術等融為一體的綜合性藝術，通常由詠嘆調、宣敘調、重唱、合唱、序曲、間奏曲、舞蹈場面等組成。

1825年10月25日，奧地利首都維也納誕生了一位男嬰，身為音樂家的父親為這個孩子取名約翰·史特勞斯，並希望他不要像自己一樣學習音樂。可是，小約翰·史特勞斯沒有按照父親的意願去做，他秉承了父親的音樂才能，並且比父親還要迷戀音樂。這引起父親強烈不滿，多次嚴厲反對他，但是約翰·史特勞斯不顧父親的反對，還是成為一名職業音樂家。

不久，年輕的約翰·史特勞斯訪問羅馬尼亞舉辦音樂會，在當地居民的鼓動下推翻了奧地利領事。隨後，他回到國內，參與維也納革命事業，擔任國民軍樂隊的隊長，指揮《馬賽曲》和他自己創作的《革命進行曲》和《革命圓舞曲》。革命以後，他的名聲越益提高，並且開始了富有成就的國外巡迴演出。

自1853年起，約翰·史特勞斯開始擔任奧匈帝國的音樂長官，並開始大量創作340首圓舞曲和其他舞曲、17部輕歌劇、一部歌劇和一部芭蕾舞曲。然而，這些作品中絕大部分由於其低劣的歌劇腳本而宣告失敗。

儘管大部分的作曲失敗，但約翰·史特勞斯還是留下不少優秀的作品，他的《藍色多瑙河》、《春之聲》都是人們耳熟能詳的作品，也因此被稱為「圓舞曲之王」。1872年，他訪問美國，曾轟動一時，並留下了一段美好的逸聞趣事。

據說，約翰・史特勞斯在美國舉行了多場演出，場場精彩絕倫，獲得巨大成功。美國聽眾對他十分友好，尤其是女聽眾，非常喜歡這位身材高大、儀表非凡、留著一頭迷人長髮的音樂家。

有一位美國婦女因為愛慕他，千方百計得到了史特勞斯的一束長髮，並且當作珍品保存起來。這件事情很快透過媒體公諸於眾，人們大加關注，紛紛寫信、打電話，或者透過其他管道向史特勞斯索取頭髮，做為紀念。一時間，美國掀起一股史特勞斯的「頭髮熱」狂潮，人們談論他的頭髮，索取他的頭髮，珍藏他的頭髮，大街小巷都流傳著關於史特勞斯頭髮的各種新聞。

面對這種局面，不少人勸說史特勞斯：「頭髮有限，索取無限。不要理那些好事者！」但是史特勞斯非常熱心，他沒有聽從勸告，而是一一滿足了聽眾的要求。此時，有些人開始擔憂，他們認為，史特勞斯把自己的頭髮送給了聽眾，恐怕他那一頭美好的長髮已經不復存在了。

轉眼間，史特勞斯離開美國的時間到了，人們帶著種種複雜的心情來到機場為他送行。他們看到史特勞斯頭戴帽子，似乎在遮擋失去美髮的尷尬。這時，史特勞斯看到許多人來為自己送行，非常激動，忍不住拿下帽子向人們揮手告別。這下子人們眼睛為之一亮，史特勞斯美麗的捲曲長髮還好好地長在頭上呢！那麼，他是如何滿足大家索取頭髮的要求的呢？突然，有個人指著史特勞斯腳邊的小狗喊道：「我記得史特勞斯來時帶的是條長毛狗，現在怎麼變成短毛狗了？」

人們的目光整齊地由史特勞斯的腦袋轉向他腳邊的小狗，這隻可憐的小狗變了模樣，牠的捲曲長毛不見了，只剩下一身剛剛剪過的短毛。這位音樂大師不僅僅是在生活中如此幽默，也正是他把富含幽默色彩的歌劇搬上了大雅之

堂。那麼歌劇究竟是什麼樣的藝術呢？簡單地說，歌劇是將音樂（聲樂與器樂）、戲劇（劇本與表演）、文學（詩歌）、舞蹈（民間舞與芭蕾）、舞台美術等融為一體的綜合性藝術，通常由詠嘆調、宣敘調、重唱、合唱、序曲、間奏曲、舞蹈場面等組成。歌劇不關心劇情如何，只關心劇中心情的表達。

歌劇的歷史非常久遠，早在古希臘的戲劇中，就有合唱團的伴唱，有些朗誦甚至也以歌唱的形式出現；到了中世紀，以宗教故事為題材的神跡劇盛行，其中不乏朗誦或者歌唱場面。

但是真正稱得上「音樂的戲劇」的近代西洋歌劇，卻產生於16世紀末、17世紀初義大利的佛羅倫斯，隨著文藝復興時期音樂文化的世俗化而應運產生的。隨後，歌劇在發展中發生很多變化，衍生了不同歌劇類型，如嚴肅歌劇、詼諧歌劇、美聲歌劇、輕歌劇、德國輕歌劇、樂劇和法國喜劇歌劇等。

19世紀以後，義大利的羅西尼、德國的華格納、法國的比才、俄羅斯的葛令卡、穆索斯基、柴可夫斯基等歌劇大師為歌劇的發展做出了重要貢獻。20世紀以來，歌劇作曲家中的代表人物有理查‧史特勞斯、貝爾格等。

布拉姆斯 Johannes Brahms（西元1833年～1897年）德國古典主義最後的作曲家，19世紀浪漫主義音樂時期古典主義保守勢力的一員。作品有《大學慶典序曲》、《D大調小提琴協奏曲》、《德意志安魂曲》、《共有四首交響曲》、《匈牙利舞曲》、《搖籃曲》。

此恨綿綿無絕期

——清唱劇

清唱劇（Cantata）是一種大型聲樂套曲，由獨唱、重唱和合唱組成，用管弦樂隊伴奏。清唱劇特別適合於表現歷史上和現實生活中的重大事件，所以許多清唱劇常常具有壯麗宏偉的史詩氣息。

元和元年（西元806年），白居易寫下了他最為著名的長詩——《長恨歌》，將唐玄宗與楊玉環之間的愛情故事渲染到了極致，從此，他們兩人的故事也就成為從詩歌到戲劇，文人墨客最常使用的素材，以致到了今天，已是無人不知、無人不曉了。

1932年，近代著名音樂家黃自先生，連同詞作家韋瀚章先生，以白居易的《長恨歌》為藍本，寫下了中國第一部的清唱劇《長恨歌》。此劇以白居易原詩中的詩句做為標題，借鏡了清朝洪昇的傳奇劇本《長生殿》的結構佈局，描述了唐玄宗與楊玉環之間生死相依的愛情，也痛斥了唐皇貪戀女色、不理朝政所造成的國破家亡的教訓。

韋瀚章先生為此劇作取名清唱劇，意為只唱不演，進行形式雖是模仿西方的清唱劇（Cantata），但文辭和故事則是以中國的詩詞和思想貫徹而成的。從此之後，這種聲樂套曲就都以清唱劇命名了。而在韋瀚章先生作詞的樂章中，尤以第八樂章「山在虛無縹緲間」和第十樂章「此恨綿綿無絕期」詞雅情深，最為動人，成為後來音樂會上多次演奏的曲目。

第八章「山在虛無縹緲間」：

香霧迷濛，祥雲掩擁，蓬萊仙島清虛洞，瓊花玉樹露華濃。

卻笑他，紅塵碧海，多少癡情重？

離合悲歡，枉作相思夢，參不透鏡花水月，畢竟成空。

第十章「此恨綿綿無絕期」：

淒淒秋魚灑梧桐，寂寞驪宮；荒涼南內玉皆空，慘綠秋紅。

悠悠生死別經年，魂魄不曾來入夢，如今怕聽淋鈴曲，

只一聲，愁萬種。思重重，念重重。

舊歡新恨如潮湧，碧落黃泉無消息，料人間天上，再也難逢。

此劇原本規劃為十闋，然而黃自先生在譜寫了七闋之後，轉而趕寫抗戰歌曲，後不幸早逝，留下了第四、七、九共三樂章，終成遺珠之恨。直到1972年，才由其入室弟子林聲翕補齊。這部開闋之作，歷經四十年歲月終獲圓滿，也成為樂壇上一大史話。

這是中國第一部清唱劇，開創了中國清唱劇的先河。

清唱劇是一種大型聲樂套曲，由獨唱、重唱和合唱組成，用管弦樂隊伴奏。一般情況下，採取宣敘調和詠嘆調兩種形式來表現主題。宣敘調是一種音調和節奏都和語言緊密結合的獨唱曲，因此也稱為「朗誦調」。

宣敘調分為有伴奏和無伴奏兩種，無伴奏的歌唱性非常弱，有伴奏的用管弦樂隊伴奏，歌唱性比無伴奏宣敘調稍強一些。詠嘆調則與之相反，具有很強

的歌唱性，是一種具有完整形式結構的獨唱曲。

另外，清唱劇還有敘詠調這種表現形式，它介於伴奏的宣敘調和詠嘆調之間，是一種旋律比伴奏的宣敘調更加精緻一些的獨唱曲。

當然，在清唱劇中，除了上述幾種獨唱曲外，還有重唱曲和合唱曲，也有序曲、間奏曲等管弦樂曲。其中合唱曲更是清唱劇的重要組成部分之一。

其實在國外，清唱劇已有多年的歷史，它產生的時候，和歌劇一樣，是在舞台上演出的，其內容取材於聖經故事，是一種宗教題材的歌劇。後來，清唱劇的內容不限於宗教題材，而開始擴展到世俗題材。

清唱劇特別適合於表現歷史上和現實生活中的重大事件，所以許多清唱劇常常具有壯麗宏偉的史詩氣息，這也許正是黃自先生用清唱劇演繹長恨歌的主要原因。

尤西・畢約林 Jussi Bjorling（西元1911年～1960年），瑞典著名的男高音歌唱家。1935年在維也納國歌劇院演出《阿伊達》大獲成功後，1938年在大都會歌劇院扮演《藝術家的生涯》中的魯道夫，被公認為本世紀除了卡羅素、吉里以外最負盛譽的歌唱家。

臨刑前的歌唱
——詠嘆調

詠嘆調（Aria）是一個聲部或幾個聲部的歌曲，現專指獨唱曲。詠嘆調的詞義就是「曲調」，詠嘆調的篇幅較大，形式完整，幾乎所有著名的歌劇作品，主角的詠嘆調都是膾炙人口的佳作。

如果說義大利作曲家普契尼（Puccini）得以永恆，那麼大部分的原因一定得益於歌劇《托斯卡》。這動人的歌劇，為我們講述了一個哀傷的故事：

1800年，羅馬共和國前執政官安格洛蒂得到畫家卡伐拉多西的幫助，越獄潛逃，藏身在聖安德列教堂裡。員警總監斯卡皮亞為了追捕安格洛蒂，就把卡伐拉多西抓起來進行了嚴刑拷打，卡伐拉多西的女友、歌唱家托斯卡在悲痛中洩露了安格洛蒂的藏身之處，卡伐拉多西因而被判處死刑。托斯卡為了挽救他的生命，不得不向員警總監斯卡皮亞屈膝求情。

這個員警總監早對托斯卡垂涎已久，便趁機想佔有她，於是他提出無恥的條件，說如果托斯卡答應委身於他，他可以在行刑時發虛彈，保住她情人的性命，並給他自由。托斯卡在別無他法挽救情人的困境下，假裝答應了他。

臨刑的前一天晚上，員警總監迫不及待，一定要托斯卡當晚滿足他的獸慾。托斯卡拼死抵抗，在憤怒中被迫將他刺死。

第二天，卡伐拉多西按預定時間被帶往刑場，但劊子手槍裡裝的卻是真實的子彈，卡伐拉多西遂被槍擊而死。

這時候，托斯卡才知道發虛彈之說是斯卡皮亞的謊言，其目的是在卡伐拉多西死後長期佔有她。托斯卡眼見情人已悲慘的死去，而員警總監被刺殺的事也已敗露，於是悲憤交集，自殺身亡。

臨刑前，獄卒通知卡伐拉多西，再過一小時就要對他執行死刑了。卡伐拉多西請求允許他寫一封訣別信，請獄卒轉交情人托斯卡。這時候，他望著窗外星空，唱起了《今夜星光燦爛》這首感人肺腑的詠嘆調。

《今夜星光燦爛》這首歌曲的前一部分是宣敘性的音調，描寫臨刑前的他，忘記了對死亡的恐懼，而湧現對往昔與情人幽會情景的懷念。他回憶起星光燦爛的夜晚，陣陣花香飄來，托斯卡披著輕紗，輕輕推開花園的門走了進來。甜蜜的親吻，溫柔的擁抱，多麼難忘！

可是，他突然想起，再過一小時，生命將被剝奪，他就要與心愛的人永別了。於是歌聲轉入慢板，一字一頓地表達著悲憤、痛苦、失望之情，最後，在「我從來沒有這樣熱愛生命」的呼喊中，情緒推向高潮，緊接著在低音的無可奈何的悲嘆中徐徐散去。

悲傷的故事在悲傷的歌詠裡，悲傷地結束了。

故事中的《今夜星光燦爛》集中表現了人物內心的活動。詠嘆調正是這樣的一種音樂體裁，它往往被安排在劇情發展的重要時刻，著重表現劇中人在特定情景中的思想感情。這種音樂在歌劇中佔有很重要的位置。一般情況下，它專指歌劇中的聲樂獨唱曲，但因為它旋律優美，富有藝術魅力，演唱技巧高，

故也常單獨在音樂會上演唱。

　　詠嘆調的詞義就是「曲調」，與朗誦式的宣敘調相對，結構較自由，由一個聲部或幾個聲部組成，通常篇幅較大，音域寬，技巧性強。

　　詠嘆調的歷史比較短暫，大約18世紀，史卡拉第開始確立這一音樂形式，他採用A～B～A曲式結構創作曲子。19世紀，詠嘆調變得更為精緻、複雜，大體包括歌詠嘆調、連綿詠嘆調、格詠嘆調、獨白詠嘆調、炫技詠嘆調、同度詠嘆調、配樂詠嘆調幾類。

　　到了現代，情況有了更大的變化。比如，華格納在後期創作的歌劇中，將宣敘調和詠嘆調融會貫通，成為聲樂線條，按戲劇情景的需要自由運用，擺脫了前人在歌劇中那種拘泥形式、嚴格區分的特點。自華格納以來，歌劇開始趨向於大量使用宣敘調，只有極短的經過句用詠嘆調格式；同時，樂隊部分則發揮主題延續和展開的作用。

山謬・巴伯 Samuel Barber（西元1910年～1981年），美國作曲家。1944年完成交響曲《獻給空軍》。曾兩次獲得普立策創作獎與羅馬獎。主要作品有歌劇三部，交響曲兩部，小提琴、大提琴、鋼琴協奏曲多部，以及《弦樂慢板》等。

海頓彈不出的曲子——賦格

賦格是指複音音樂的一種固定的創作形式,而不是一種曲式。賦格一詞的來源有多種說法,一般認為是來自於拉丁語,原意是「追逐」和「飛翔」。

奧地利作曲家莫札特在學習音樂的日子裡,他出色的才能深得海頓喜愛,因此,他們常常一起創作,一起演奏,一起在音樂天地裡馳騁翱翔。在他們的相處期間,曾經發生過很多有趣的故事。有一次,莫札特靈感突至,他跑到老師海頓面前,與他打賭說:「先生,我能創作一首曲子,但是您彈不了。」

「這怎麼可能!」海頓非常相信自己的演奏能力,認為莫札特在吹牛,繼續說,「你儘管去寫,我肯定能彈。」

莫札特隨即握筆疾書,5分鐘後,他手裡揚著完成的樂譜稿子大聲說:「先生,曲子寫完了。」海頓接過稿子,打開鋼琴蓋子,輕鬆自如地彈奏起來。只見他面露微笑,一副勢在必得的神情,悠揚動聽的樂聲縈繞屋內,有種令人心曠神怡之感。師生合作的這首曲子似乎非常成功。可是彈奏了一會兒,海頓突然驚叫起來:「這是什麼!我的兩隻手正在鋼琴的兩端,怎麼會有一個音符出現在鍵盤的中間?我無法彈奏中間的音符,任何人也彈不了這首曲子!」

海頓被迫中止了彈奏,驚訝地看著莫札特,重複著剛才的疑問。莫札特並不辯解,他輕輕坐到鋼琴旁,從頭開始彈奏自己剛剛創作的曲子,當他彈到那個突兀出現在鍵盤中間的音符時,他彎下脖子,低下頭去,用鼻子彈出了這個奇怪的音符。

莫札特的鼻子彈奏很具體地說明了賦格的特點和作用。在各種音樂體裁

中，賦格是一種寫法，是複調音樂的一種固定的創作形式，而不是一種曲式。一般認為，賦格一詞來自於拉丁語，原意是「追逐」和「飛翔」。它的主要特點是相互模仿的聲部在不同的音高和時間相繼進入，按照對位元法組織在一起。

賦格從16世紀的宗教音樂發展而來，到18世紀經過巴赫時代達到頂峰。它包括三個部分：呈現部、中間部和再現部。呈現部是賦格曲的開始部分，有一個主題和一個對應的答題，互相對題伴隨著依次在各聲部進行陳述；中間部是對呈現部的主題以各種變形方式展開，進一步的豐富所要表達的內容；再現部是結束部分。

一般情況下，賦格有三到四個聲部，於是通常按照聲部的數目為它命名，兩個聲部的就稱為二聲部賦格，三個聲部的就稱為三聲部賦格，最多可以達到七、八個聲部。另外，賦格還可以按照主題數目的多少分類，單一主題的就稱為單賦格或簡單賦格，有兩個主題的就稱為二重賦格。除去三個主要部分外，賦格當中也經常出現間插段。插句是從主題發展出的其他的旋律，做為連接性的過渡，進而使得曲子更加流暢完美。所以，插句往往成為衡量賦格的重要標準。

尼可羅‧帕格尼尼 Niccolo Paganini（西元1782年～1840年），偉大的義大利小提琴家、作曲家，音樂史上最傑出的演奏家之一。作品有《二首小提琴協奏曲》、《二十四首隨想曲》、《女巫之舞》、《威尼斯狂歡節》等。

威尼斯運河上的吟唱
——貢多拉船歌

船歌（Barcarolle）起源於「水都」威尼斯貢多拉船工所唱的歌，並廣泛流行於義大利。19世紀成為一種人們所喜愛的浪漫抒情曲體裁。

「世界上所有的城市都一樣，只有威尼斯是個例外。」威尼斯，古老而又浪漫，一個令人心醉神迷、無限遐想的地方，它素有「亞德里亞海明珠」之稱，是世界上著名的水上城市，而威尼斯運河則有著「水上香榭麗舍」的美譽。

如果說水是威尼斯的血液，那麼貢多拉就一定是它的靈魂。這種威尼斯特有的、船頭船尾高高翹起的黑色平底小船，像丁托列托畫筆下天使張開的翅膀，輕盈而神秘。看起來好像喬爾喬內、莫札特、丁托列托、拉斐爾、馬可·波羅、歌德，還有那些富於冒險精神的水手和精明的商人，隨時都會從一種叫做貢多拉的小船裡走出來。

早在4個世紀前，貴族們就經常乘坐這種雕刻精美、裝飾著緞子和絲綢的貢多拉炫耀財富。到了1562年，威尼斯政府為了抑制奢靡的風氣，頒佈了一條禁止貢多拉漆成彩色的法令，因此，如今貢多拉的船身就一律漆成黑色。但船頭插著的鮮花和深藍色的海水更襯托出貢多拉錦緞般的船身。其造型別緻，工藝高超，富於歷史性和傳統感，也因此，貢多拉成為這座海上明珠自然景色和歷史風貌的一個縮影。在運河裡行走時，貢多拉在浪花上騰越，肆意飛奔，氣勢宛如一匹從柵欄裡放出的野馬。

歌德曾說，貢多拉划船手還不只是簡簡單單的船夫，他們總是吟唱著古老

而悠揚的船歌：「來自遠方的歌聲，像一種沒有悲傷的哀訴，催人淚下……」頭戴草帽的吟遊詩人，常常划著這種既古老又高貴的貢多拉，沿著大運河遊覽，他們一邊划船，一邊吟唱那不勒斯的情歌。

多少世紀以來，威尼斯人都划著貢多拉，哼著船歌，度過他們優雅而閒適的生活。而貢多拉船夫們演唱的歌曲，經過無數音樂家的發展演繹，也成為音樂天地裡的一朵奇葩。

據說，有一天，大音樂家華格納正坐在鋼琴旁譜曲，突然聽到了貢多拉船夫在急轉彎時唱出的船歌，大受啟發，立即在自己新譜寫的歌劇《特里斯坦》中加了一段牧羊人的笛曲，與船歌極為神似。

吉伯特與蘇利文也是兩位有名的作曲家，他們根據威尼斯船夫的船歌，共同創作了《貢多拉船夫》這首名曲。在他們創作的歌劇裡，也大量運用了威尼斯船夫的船歌，進而譜寫出了輕鬆愉快的歌劇音樂，使得貢多拉船歌逐漸為世人所知。

作家馬克·吐溫曾經非常討厭貢多拉船歌，他苛刻地批評道：「無法容忍他們持續不變地像貓叫春一樣的音樂。」然而，當他有一次遊覽威尼斯大運河，親眼見到了貢多拉，親耳聆聽了動人的船歌之後，他這樣描述道：「（它）自由而優雅，像一條大蛇在滑行。」之後，他也沉醉在貢多拉船歌之中。船歌起源於「水上之都」威尼斯。

最早的時候，這種音樂體裁就叫做「貢多拉船歌」，廣泛流行於義大利。這種樂曲通常為6/8拍子，強拍和弱拍有規則地交替和起伏，描寫出船的搖曳晃動之態，呈現出一種純樸流利、優遊自在的特性。

　　19世紀，船歌經過發展，成為一種人們喜愛的浪漫抒情曲。船歌的形式有兩種，一是聲樂曲，一是器樂曲。兩種曲子都具有歌唱性的抒情旋律和搖晃動盪的伴奏音型，是一種美妙的抒情小品。

　　音樂史上，許多著名作曲家都創作過優美的船歌，比如：孟德爾頌的鋼琴曲《無言歌》中就有三首威尼斯貢多拉歌曲，其中第一首《G小調無言歌》就是在威尼斯寫的。這首曲子清新婉轉，生動悠揚，婉轉如歌的曲調和搖曳起伏的節奏貫穿全曲，塑造了水面上輕舟盪漾的音樂型態。柴可夫斯基的鋼琴套曲《四季》裡也有一首船歌。這是他根據普列謝耶夫的一首詩創作的。詩人在詩中描繪道：「走向河岸——那裡的波濤將噴濺到你的腳跟，神秘而憂鬱的星星會照耀著我們。」

　　另外，有些作曲家還根據船歌獨特的節奏，將其應用到其他音樂體裁的創作中，德國作曲家理查·史特勞斯在他的《家庭交響曲》的搖籃曲中，就採用了孟德爾頌的《船歌》旋律，因為搖籃曲和船歌的節奏很接近，又都具有抒情歌唱性的旋律和安靜的氣氛。

奧乃格 Arthur Aonegger（西元1892年～1955年），瑞士作曲家，法國六人團之一，反對印象派回歸儉樸，成名之作是交響詩篇《大衛王》，代表作有清唱劇《火刑堆上的貞德》，交響樂《太平洋231》和電影配樂《拿破崙》、《悲慘世界》、《罪與罰》、《沉默之城》、《福勒克斯船長》、《鮑爾·庫勞迪爾》等。

爵士樂拯救的愛情
——爵士樂

爵士樂源自於美國的紐奧良。它是從藍調音樂基礎上發展而來，吸收了藍調的七和絃和即興演奏，但無論從和聲、曲式還是技巧上來說都要比藍調複雜許多。

2007年3月，美國曾經上映了一部和爵士樂有關的電影——《黑蛇悲鳴》：有一名叫拉楘勒斯的樂手，生活在田納西州孟菲斯城郊小鎮上，生活歷經坎坷。最近，妻子的背叛更是加重他的不幸，簡直讓他失去了繼續生活下去的信心，因此，他心情極其低落，感到周圍的一切都是灰色的。

有一天，他路過小鎮路邊，發現一個被人揍得遍體鱗傷、奄奄一息的半裸女孩。拉楘勒斯一下就認出她來，這位女孩名叫雷，是鎮上惡名昭彰的放蕩女孩，慣於在濫交舞會上向青年投懷送抱。

儘管拉楘勒斯瞭解雷的行為多麼不檢點，但善良的天性告訴拉楘勒斯：身為有尊嚴的生命個體，雷也應該得到應有的尊重！於是，深陷不幸的拉楘勒斯救助了羸弱無助的雷。在救助雷的過程中，拉楘勒斯意識到，想要拋棄灰暗的痛苦記憶，唯有張開雙臂，大膽地迎接改變，即使這改變可能令人暫時痛苦不堪。於是他開始幫助雷擺脫糜爛病態的生活方式，希望她的身心重歸常人軌道。拉楘勒斯採取冷血「治療方法」，把雷鎖在廚房的暖氣管上，限制她溜往放蕩下流的濫交舞會，控制她焚身似火的高漲慾望。

在拉楘勒斯的努力下，雷與他熟識起來，並主動向他講述了自己的不幸往事。原來，她童年時曾遭到性侵，這導致她身心受創，心理失調。她並非主動

71

尋求墮落，而是無法控制自己的慾望，只有在和陌生人做愛時，才能消解她內心的恐懼和痛苦。可是，小鎮上的居民哪裡知曉恐懼、失調和傷後綜合症這些說法，都鄙夷地稱她為「色情狂浪女」。雷四處尋找關愛，處處碰壁，她好不容易遇到了對自己噓寒問暖的男友羅尼，可是羅尼卻因服兵役去了伊拉克，從此天各一方。雷再度失去生活的目標，只有更加自暴自棄……

追述往事，不堪回首。雷的故事讓拉紮勒斯對她深感同情，在愛與救贖的十字路口，兩個孤寂無依的靈魂彼此靠近。這時，拉紮勒斯彈起他鍾愛的吉他，以悽楚、銳利的嗓音演唱出扣人心弦的歌曲。在精準繁複的吉他指法環環相扣之中，樂聲悠悠，牽引出兩人心底最深、最濃的哀怨與傷痛，整個世界都隨著他的撥彈與吟唱寧靜。在這單純聖潔的音樂中，靈魂得到慰藉，兩顆受傷的心得以救贖……

沒有人會懷疑爵士樂打動人心的力量。直到今天，這悠揚的樂聲已經迴盪於世界的每一個角落，然而，曾經風靡於樂壇的爵士樂究竟是一種什麼樣的音樂體裁呢？

爵士樂是從藍調音樂基礎上發展而來，吸收了藍調的七和絃和即興演奏，但無論從和聲、曲式還是技巧上來說都要比藍調複雜許多。自由即興是爵士樂的最大特點，任何樂器都可以用來演奏爵士樂。

藍調音樂本來是非洲黑人的傳統民謠之一。在黑人大量湧入美洲之後，他們在工作中經常吟唱這些歌曲，抒發內心的鬱悶之情，因此這種音樂聽起來十分憂鬱，而曲風則是以往以白人為主導的古典樂界所未曾聽聞的。也許正因為如此，爵士樂很快地為白人所接受，並迅速發展。由於這種樂曲最早流行於美國的紐奧良小酒館中，所以，至今人們還稱那些堅持早期爵士風格的樂隊為

「紐奧良樂派」。

19世紀末，爵士樂基本成型。白人音樂家嘗試著將白人音樂的元素揉入黑人音樂裡，進而創作出極為複雜且多層次、多變化的音樂類型，而多數學者也把這個時期視作爵士樂的正式形成時期。從這個意義上來說，從一開始，爵士樂就是黑人和白人共同參與的，並非單純的黑色音樂。

19世紀末20世紀初，爵士樂團大多為走唱街頭的表演團體，他們成為世紀交接時的「那卡西」。20世紀三○、四○年代，爵士樂達到全盛時期，在美國音樂界，爵士樂一統天下，創造出五花八門、色彩繽紛的爵士樂，並快速流傳到世界各地。後來，爵士樂體系日益嚴謹、複雜，再加上出現了更大眾化、更強烈的搖滾樂，於是，爵士樂逐漸從一種大眾音樂上升為與古典音樂一樣的殿堂級音樂，成為一門深奧的學問。

如今，爵士樂已經是發展最成熟的音樂之一，世界上有不少音樂學院專門培養爵士音樂家，還有大量的爵士理論著作供人們閱讀研究。

路德維希・凡・貝多芬 Ludwig Van Beethoven（西元1770年～1827年），德國最偉大的音樂家之一。創作了大量優秀作品，如交響曲《英雄》、《命運》；序曲《艾格蒙》；鋼琴奏鳴曲《悲愴》、《月光》、《暴風雨》、《熱情》等，被尊稱為「樂聖」。

禍起霜淇淋——芭蕾舞

芭蕾又稱舞劇，是舞蹈、戲劇和音樂的綜合，在音樂的配合下，用舞蹈和默劇來表現藝術形象的舞台藝術。在芭蕾舞劇中，舞蹈分為古典舞和性格舞兩種。

27歲的阿納斯塔西婭·沃洛奇科娃是俄羅斯最優秀的芭蕾舞演員之一，她在芭蕾舞台上塑造了許多優美形象，獲得了第二屆國際芭蕾舞大賽金獎，2002年還被評選為俄羅斯榮譽藝術家。她也因此成為芭蕾舞界的寵兒。

在寶爾賽芭蕾舞劇團最近的演出中，沃洛奇科娃本來是要在《天鵝湖》劇碼裡擔任重要角色，但在演出前12小時，劇團突然通知她，不需要她演出了。沃洛奇科娃於是告訴莫斯科當地的媒體，自己被劇團解雇了。寶爾賽芭蕾舞劇團的負責人則明確表示，劇團並沒有解雇沃洛奇科娃，他們臨時替換人員出演《天鵝湖》，實際上是因為現在劇團裡找不到一位願意與她搭檔的男演員。

這位負責人說，芭蕾舞裡經常需要將女演員整個人舉起來的動作，因此要求女演員的身材必須很輕盈，而沃洛奇科娃個子本來就比一般女演員高，以前她還比較瘦，可是如今她迷戀霜淇淋，不注意保持身材，體重已經明顯偏重。他說：「現在，我們劇團裡沒有一位男演員願意與她合作，因為以她現在的體重，要把她舉起來實在不容易。」

這則看似幽默的故事蘊含著芭蕾的重要特色。芭蕾，又稱舞劇，這種獨特的藝術形式，是在音樂的配合下，用舞蹈和默劇來表現藝術形象的舞台藝術，是舞蹈、戲劇和音樂的綜合。因此，表演芭蕾離不開與之匹配的舞蹈演員。

芭蕾起源於義大利。16、17世紀左右，當時，義大利的貴族們喜歡在宮廷

裡觀賞一種叫做「芭莉」或「芭萊蒂」的來自民間的舞蹈，這就是後來芭蕾的雛型。之後這種舞蹈傳入法國，立刻引起法國貴族們的喜愛，當時法國國王帶頭跳芭蕾，並創辦了第一所芭蕾舞蹈學院——皇家芭蕾舞學院，確立了芭蕾舞蹈動作的基本規範，進而帶來了芭蕾發展的第一個高峰。

19世紀，芭蕾發展成為一種獨立的藝術，但依然經常出現在歌劇當中。特別是在法國的大歌劇中，富麗堂皇的芭蕾舞蹈幾乎是場場必有的東西，這些舞蹈大多是穿插進去的娛樂性場面，和戲劇情節的發展沒有關係。可見，在芭蕾中，舞蹈佔有重要地位。演員們常常以獨舞和雙人舞的形式來表現戲劇內容。但是，芭蕾不是單純的舞蹈，而是一門與音樂密不可分的藝術。

在芭蕾成型的初期，芭蕾音樂是按照舞蹈設計寫作出來的程式化的東西，是為舞蹈服務的，彼此之間沒有密切的關聯，也沒有獨特的風格。後來，作曲家們對芭蕾音樂做了種種改革，使音樂融入戲劇內容的表現，進而豐富了芭蕾的內容和表現力。

19世紀末，俄國作曲家柴可夫斯基創作了《天鵝湖》、《睡美人》和《胡桃鉗》，在這幾部作品中，音樂和作品內容、舞台動作緊密聯繫起來，透過交響性的展開和對人物性格的細緻刻畫，加深作品的戲劇性。這幾部作品的出現，把芭蕾音樂提高到了交響音樂的水準，進而確立了芭蕾的新地位。

> 鮑羅定 Alexander Borodin（西元1833年～1887年），俄國作曲家，「俄國五人組」成員之一，主要作品有：被稱為「勇士」的《第二交響曲》、交響詩《中亞草原》和兩部絃樂四重奏，為俄國國民樂派交響樂和室內樂的創作做出了卓越的貢獻。

第二章

音樂常識

找不到故鄉的「鴿子」
──音符

在樂譜表上表示正在進行的音的長短（也叫「音值」）的符號，叫作「音符」。音符基本上都是由三個部分組成的，即「符頭」、「符幹」、「符尾」。不同的音符代表不同的長度。

在音樂史上，有一首歌曲非常有名，它就是誕生於19世紀的《鴿子 La Paloma》。至今，這首歌曲仍然被當作民歌來傳唱，流傳世界各地。這首由西班牙民間作曲家依拉蒂爾在古巴譜寫的歌曲之所以如此受歡迎，其中大有原因。

原來，自從《鴿子》誕生以來，因其優美動聽的旋律，世界上有好幾個國家的人們都爭相把它說成是自己本國的民歌，並以擁有它而感到光榮。那麼，他們都是如何來爭奪《鴿子》的呢？

先看看《鴿子》誕生地的人們是如何說的。《鴿子》誕生在古巴，古巴人有充分的理由認定這首歌曲是他們的民歌，他們說，《鴿子》是運用哈瓦那民間舞曲的節奏為基調寫成的，當然是古巴的民歌了。你聽，歌中的第一句明明唱著：「當我離開可愛的故鄉哈瓦那……」

可是歌曲的作者依拉蒂爾的同胞們卻不同意這個觀點，他們說，歌曲是西班牙人創作的，當然是西班牙民歌。儘管他們兩個國家都認為自己的理由很充足，但卻阻擋不了第三個國家前來爭奪《鴿子》，這個國家就是墨西哥。墨西哥人憑什麼認為這首歌是他們的民歌呢？他們也有相當有力的證據，他們說，《鴿子》寫成後，是在他們的皇室為皇帝、皇后祝壽時，由墨西哥的歌唱家首演

的，既然是他們使它流行起來的，那《鴿子》當然可以稱得上是他們的歌曲。

令人不可思議的是，除了上述三國的爭奪外，竟然還有第四個國家也參與了競爭，他們就是阿根廷人。阿根廷人也說出了不容置疑的理由，他們認為《鴿子》的曲調許多地方用了附點音符和切分音，與他們首都郊外的探戈音樂非常相似。既然歌曲的音樂素材來自阿根廷，阿根廷當然就是它的故鄉了。

幾個國家同時爭一首歌，恐怕也算是音樂史上的奇觀了，不過這次爭鬥，並非是為了利益的自私爭奪，而僅僅是出於發自內心對音樂的喜愛。正是在這幾個國家爭奪之下，《鴿子》流傳越來越廣，成為一首世界名曲。雖然始終不能確定它的故鄉，但從各國人們熱愛音樂的表現來看，我們絕對可以說：這隻鴿子屬於大家！

在這個故事中，阿根廷人提出的理由是，這首歌的曲調用了附點音符和切分音，與他們國家的探戈音樂非常相似。那麼，為什麼阿根廷人可以以此做為一個強而有力的理由呢？到底什麼是音符呢？

用一句簡單的話來說，音符就是在樂譜表上表示正在進行的音的長短（也叫「音值」）的符號。音符各有不同。但是它們基本上都是由三個部分組成的。即「符頭」、「符幹」、「符尾」。不同的音符代表不同的長度。音符有以下幾種：全音符、二分音符、四分音符、八分音符、十六分音符、三十二分音符、六十四分音符。

在音符家族中，全音符是老大哥，它表示的時值最長，其他音符以它為準，依次分為兩半；全音符的形狀是一個空心的白色音符；其次是二分音符，它也是白色的，表示的時值只有全音符的一半長；再來是四分音符，它是黑色

的，比二分音符又短一半；四分音符長出尾巴，就變成八分音符；八分音符多出一條尾巴，就變成十六分音符，依此類推，表示的時值依次減半。

由於每個音存在高低的不同，過去在古代西方宗教中，唱詩班的人便習慣根據音的高低在音節的上方標一些高低不同的小疙瘩。後來，音的高低趨向複雜，為了區分，他們就把高度一樣的音節上的小方點標在相同的高度上，方點多了，連貫成線條的形狀，這就產生了「線」，用來表示相同高度的音。開始時，他們只畫一條橫線，簡單區別高低。隨後為了精確區別各音高低，就開始加線，加到2條、3條，一直加到4條線，這種做法穩定了相當長的一段時間，最後，大約500～600年前時，加到5條線，進而形成了今天還在使用的五線譜。

在五線譜形成的過程中，最初加在音節上方的「小疙瘩」的功能發生變化，它們由表示音高轉變為表示音長，這就是音符。在早期，音符只有一個小疙瘩，類似於後來的「符頭」，但是缺少符幹和符尾，後來隨著音樂的發展和豐富，規定的節奏產生後，才逐漸加上符幹和符尾，以表示節奏。這時，完整的音符便形成了。

班傑明・布列頓 Benjamin Britten（西元1913年～1976年），英國作曲家，主要作品有：歌劇《彼得・布尼安》，合唱與樂隊《戰爭安魂曲》，變奏～賦格曲《青少年管弦樂隊入門》、《春天交響曲》、《大提琴交響曲》、《小交響曲》等。

溜溜的情歌，溜溜的調
——節奏和節拍

節奏和節拍是兩種不同的概念。但是它們有著密不可分的關係。節奏是一個廣義詞，它包括了音樂中與時間有關的所有因素，節拍則是指強拍和弱拍的組合規律。

從中國成都經過雅安，穿過二郎山隧道，越過大渡河，就會來到一個由三座山環抱的人間天堂。這裡有一望無際的綠色，山上舖滿了豔紅的高原杜鵑，山下是倒映著澄澈藍天的湖水，疊瀑溫泉飛珠濺玉，遠處是神秘聖潔的雪山，在薄霧中若隱若現。這裡，就是康定。

每個到這裡的人幾乎都是被同一首歌吸引來的，那就是《康定情歌》。

可是，若你在這裡唱起這首歌，那些倔強的老人家一定會告訴你，當初他們可不是這麼唱的，他們唱的是：「跑馬溜溜的山上，一朵溜溜的雲，端端溜溜的照在朵洛大姐的門，朵洛溜溜的大姐人才溜溜的好喲，會當溜溜的家來會為溜溜的人……」

據說，1947年，南京國立音樂學院作曲系學生吳文季到當時的西康省康定縣採集民歌，在那裡，他聽到了一種節奏明快的曲調——溜溜調。這首民間小調只有四句話，講述了當地一個美好的傳說：說是康定城裡有一個賣松光的藏族姑娘，名叫朵洛，長得漂亮、美麗，被康定人稱為「松光西施」。每天早上她都要上街賣松光，康定人只要聽見她的叫賣聲，都要打開門窗探出頭來，有的是為了買松光，更多的是為了一睹「松光西施」的芳容……

　　吳文季很快記下了溜溜調，回到南京後，就找到當時該校的教授江定仙先生為這首歌編配。江先生覺得溜溜調節奏明快、旋律優美、情緒昂揚，於是編配了這首歌，寫出了鋼琴伴奏，並為它取名《跑馬溜溜的山上》，後來也叫《康定情歌》。

　　還有一種說法是，這首歌早在五年前就由王洛賓先生收集並整理成《跑馬溜溜的山上》了。其實，改編者是誰並不重要，重要的是，這特別的溜溜調，從此成為中國民歌中的一朵奇葩。

　　一年後，著名女高音歌唱家、聲樂教育家俞宜萱接受張治中邀請，赴蘭州演出，演唱了這首歌曲，引起轟動。很快地，《跑馬溜溜的山上》就在全國風行開來。之後，俞宜萱先後到西方各國舉辦音樂會，《康定情歌》都是必唱曲目之一，這首東方的情歌，隨著俞宜萱的歌聲，傳播到了西方世界。

　　2001年，世界三大歌王之一多明哥與他的搭檔、女高音歌唱家凱倫・艾斯普里安來到了北京舉行音樂會，受到空前歡迎。當他們第六次返場時，樂隊的前奏引出了《康定情歌》明快的節奏和優美的旋律，全場觀眾無不為之動容。隨後，多明哥用他那高亢明亮的歌聲唱道：「跑馬溜溜的山上一朵溜溜的雲喲，端端溜溜地照在康定溜溜的城喲。月亮彎彎，康定溜溜的城喲……」一個道地的西方人，一個聞名全球的歌唱家，如此熱情、熟練地演唱東方民歌，真是令人感嘆。此時，觀眾們隨著歌曲的節奏，心情起伏澎湃，激動不已……

　　這首動人的歌曲之所以如此受歡迎，除了有健康、優美的故事內容外，它獨特的溜溜調的節奏和節拍也發揮了關鍵的作用。

　　節奏和節拍是兩種不同的概念，但是它們有著密不可分的關係。簡單地

說，節奏是把音樂當中的諸多因素有序地組織在一起，使之順利進行下去的東西。這些因素包括拍子、小節、循環週期和重音等等，節奏按照一定時間規律確定它們各自的位置，進而形成特定的一首樂曲。

反之，要是沒有節奏，音樂就會雜亂無章，不成為音樂。在每一種音樂裡，節奏都是至關重要、無處不在的，可以在每一個音符，每一個小節線，每一個重音和速度的標記中出現。

那麼節拍又是什麼呢？節拍是指強拍和弱拍的組合規律。在音樂中，存在著強弱不同的音，想要讓它們在長度相同的時間內，按照一定的次序反覆出現，進而形成有規律的強弱變化，就要由節拍來控制。比如，每隔一個強拍出現一個弱拍，這就是一種節拍；每隔兩個強拍再出現一個弱拍時，這就是另外一種節拍。

我們可以看到，節拍與節奏相互滲透，互為作用，它與節奏一起構成了音樂大廈的基石。

傑奧里索維奇·李希特 Sviatoslav Richter（西元1915年～1997年），前蘇聯鋼琴家。自幼隨父學習鋼琴，少時即顯露出出色才華。1933年起在奧德薩歌舞劇院任音樂指導，1934年首次公開演出，1945年獲得全俄國演奏家比賽一等獎，1961年獲得前蘇聯人民藝術家稱號。

睡夢中捉住的旋律
——樂音體系

每一首優美、完整的樂曲都是由樂音體系構成的。在音樂中使用的有固定音高的音（即樂音）的總和稱樂音體系。樂音體系包括音列、音級、音域與音區。

作曲家莫札特有個習慣，就是每晚睡覺時總要戴上眼鏡。有一次，一位朋友忍不住問道：「你就要閉上眼睛睡覺了，為什麼還要戴上眼鏡？」

莫札特認真地回答：「我常在夢裡想起一些樂曲的旋律，要是不戴眼鏡，我就什麼音符也看不清，醒來時就會忘得一乾二淨。戴上眼鏡，自然會避免這種事情，進而能夠清楚地記住夢中的樂曲旋律。」

每一首優美、完整的樂曲都是由樂音體系構成的。在音樂中使用的有固定音高的音（即樂音）的總和稱樂音體系。按現在通用的十二平均律，從最低音（每秒振動16次左右）到最高音（每秒振動4186次），整個樂音體系中約有97個音。樂音體系中的音，按照上行（從低到高）或下行（由高到低）的次序排列起來的音叫做音列。除了音列外，樂音體系還包括音級、音域與音區。

音級指的是樂音體系中的各個音，有基本音級和變化音級兩種。在樂音體系中，7個具有獨立名稱的音級叫做基本音級。這7個音級表現在鋼琴上就是白色琴鍵所發出的聲音。基本音級的名稱由字母和唱名兩種方法標記。

標記音級的名稱，可採用大寫、小寫兩種形式，或是在大寫字母後加入下標、小寫字母後加入上標的方法加以區別。比如：C、A、A1、B3。樂音體系

中，經常出現兩個相鄰的、具有同樣名稱的音級，它們的關係就叫做「八度」。

在7個基本音級的基礎上，還存在一些變化音級。變化音級表現在鋼琴上就是黑色琴鍵所發出的聲音。在基本音級中，除了E和F、B和C之外，其他的兩個相鄰的音級之間都可以得到一個人耳能夠明顯分辨的變化音級。變化音級有獨特的標記方法，這就是在基本音級的前面加入#（升記號）或b（降記號）。比如前面提到的C音和D音之間的音，我們可以記作#C，說它是升高C音而得來的；我們也可以記作bD，認為它是降低了D音而得來的。#C和bD實際上是一個相同的音，只不過標記方法不同罷了。在樂音體系中，這種標記方法不同、實際音高相同的音叫「等音」。

在樂音體系中，音域指的是音高範圍。它可分為整體音域和個別音域、人聲和樂器音域。其中，音域中的一部分又是音區，音區可分為高音區、中音區和低音區三種。各音區都具有自己的特性音色，體現在音樂中的話，一般來說，高音區清脆、尖銳；而低音區則低沉、渾厚。而在人聲的音區劃分中，往往存在著不相符合的現象，比如男低音的高音區卻是女低音的低音區等等。

沃爾夫岡·阿瑪迪斯·莫札特 Wdfgang Amadeus Mozart（西元1756年～1791年），傑出的奧地利作曲家。主要作品：歌劇《唐璜》，交響樂《降E調第39號交響曲》，協奏曲《D大調小提琴協奏曲第四號》、《降B大調小提琴協奏曲第五號》、《A大調鋼琴協奏曲第23號》，其他《絃樂四重奏〈狩獵〉》。

普契尼的《波西米亞人》
——音樂的語言要素

音樂的強大力量是透過音樂語言表達出來的。音樂語言的要素包括旋律、節奏、節拍、速度、力度、音區、音色、和聲、調式、調性等。

1893年，義大利米蘭的兩家報紙報導了同一消息：義大利的兩位歌劇作曲家普契尼（G. Puccini）和列昂卡瓦洛，都要寫一部根據同一原作改編的歌劇《波西米亞人》。這場競賽立刻受到了眾人的關注。列昂卡瓦洛和普契尼都是才華出眾的作曲家，作品各具特色，到底誰會勝出呢？

3年後，答案出來了。普契尼率先完成了這部歌劇，上演後大獲成功，並一舉確立了自己的世界性地位。他的歌劇講述了一個關於年輕的藝術家們、作家們和音樂家們的故事。他們在簡陋的宿舍裡生活，雖然往往又冷又餓，但卻工作得很愉快，他們隨時準備分享「屬於大家的」最後一塊麵包或煤塊，和樂融融。這樣的生活是普契尼自己曾經感受過的，他曾經是僅靠羅馬賑濟會所發的每月二十元生活費來維持生活的一個窮苦學生。也許正是這個原因，普契尼才對那些所謂「大部頭」的劇本不感興趣，而始終把鏡頭瞄準那些最底層的人民，講述基層社會的故事。

列昂卡瓦洛同名大作的上演整整遲了一年。其實，列昂卡瓦洛的作品也很有特色，而且不比普契尼差多少，可是，普契尼的作品歷經時間考驗，最終取勝。普契尼取勝的原因不在於兩部作品上演的先後，而是普契尼的作品完整性較強，在他的《波西米亞人》裡，音樂的各種語言要素都達到了完美和諧的表

現和組合。

普契尼那些令人難以忘懷的旋律，在人們的心目中永恆地迴盪著。這成為他音樂的重要特色。他巧妙地運用音樂的各種語言要素來表達一部普通的劇作，例如《蝴蝶夫人》，如果不是由於普契尼的音樂，也許原來的故事早已經被人們忘記了。

在談到自己為什麼創作歌劇的時候，普契尼曾經風趣地說：「萬能的上帝用小指頭碰了我一下說，為劇院寫音樂吧！記住，只給劇院。因此我遵從祂那最高的命令。」

也許正是因為把自己的事業看做是上帝的旨意，普契尼為此付出了巨大的心血，他也因其傑出成就，成為自威爾第以後最著名的義大利歌劇作曲家。

普契尼用音樂語言來敘述普通的故事，使之具有強大的新生力量，流傳不朽。那麼什麼是音樂語言呢？作曲家創作歌曲，也像文學家寫散文、詩歌一樣，具有一套表情達意的體系，這就是音樂語言。音樂語言的要素包括旋律、節奏、節拍、速度、力度、音區、音色、和聲、調式、調性等。一首音樂作品的思想內容和藝術美，都要透過這多種的要素才能表達出來。

旋律是指長短、高低、強弱不同的一連串樂音有組織地進行。它是音樂的基礎和靈魂。節奏是指組織起來的音的長短關係。節拍是指時值相等的強拍和弱拍有規律地交替出現。速度是指音樂進行中的快與慢。力度是指音樂進行中的強和弱。

音區是指人聲或樂曲在某個作品中的音域範圍。通常分為高音區、中音區和低音區。音色是指不同人聲或樂器在音響上的特色。和聲是指音的同時結合

及其連續進行。調式是指幾個音按照一定的關係組成一個體系，並以其中的某個音為中心（主音），該體系即稱為調式。調性是指調式所具有的特性。

樂音是指振動規則，聽起來高低明顯的音。噪音是指振動不規則，聽起來高低不明顯的音。樂音體系是指音樂中使用樂音的總和。音級指樂音體系中各個音叫音級。它包括基本音級和變化音級。音名是音的名稱。用C、D、E、F、G、A、B表示。唱名是唱譜時使用的名稱。用do、re、mi、fa、sol、la、si來唱。音律是音樂體系中各音的絕對高度。目前世界各國廣泛採用的音律是十二平均律，另外還有純律和五度相生律。

音域指樂音體系、人聲、樂器或某首作品的音高範圍。

音樂語言的各種要素互相配合，呈現出千變萬化的態勢。旋律雖然是音樂的靈魂，但其他要素起了變化，音樂具體也會有不同程度的變化，因此，各種要素都有獨特的甚至重要的作用，不可忽略。

馬克斯·布魯赫 Max Bruch（西元1838年～1920年），德國作曲家，寫有交響曲、協奏曲、歌劇、清唱劇、室內樂等各種體裁形式的音樂作品。其中最具代表性的是兩首小提琴協奏曲《G小調》和《D小調》、歌劇《羅勒萊》等。

即興的《月光奏鳴曲》
——五線譜

五線譜是目前世界上通用的記譜法。在五根等距離的平行線上，標以不同時值的音符及其他記號來記載音樂的一種方法。

《月光奏鳴曲》是貝多芬諸多名曲中的一首，關於這首曲子的誕生，還有一個非常動人的故事。當年，貝多芬去各地旅行演出，來到萊茵河畔的一個小鎮上。一天夜晚，他獨自一人外出散步時，聽到一所茅屋裡傳出了悠揚的鋼琴聲，彈奏的正是他的曲子。

貝多芬不由自主地走近茅屋，裡面的琴聲忽然停止，屋裡的人開始談話。一個姑娘說：「這首曲子多難彈啊！我只聽別人彈過幾遍，可是還是記不住該怎麼彈；要是我能聽一聽貝多芬自己彈的，那有多好啊！」一個男的說：「是啊，可是音樂會的入場券太貴了，我們壓根兒就買不起。」

貝多芬聽到這裡，推開門，輕輕地走了進去。茅屋裡點著一支蠟燭，微弱的燭光下，男的正在做皮鞋，窗前有架舊鋼琴，前面坐著一個年輕的姑娘，臉很清秀，可是眼睛卻是瞎的。鞋匠看見走進來一位穿著高雅、頗有風度的先生，很吃驚地問：「先生，您找誰？是不是走錯地方了？」

貝多芬平靜地說：「不，我沒有走錯地方，我是來為這位姑娘彈一首曲子的。」姑娘聽了，連忙站起來讓座。貝多芬坐在舊鋼琴前，一絲不苟地彈奏起姑娘剛剛彈的那首曲子。盲姑娘全神貫注地傾聽著，她簡直入了迷。曲子彈完後，她激動地說：「先生，您彈得如此純熟動人，感情充沛，勝過我以往聽到

的任何人彈的，我……我想您該不會就是貝多芬本人吧？」

貝多芬沒有回答姑娘的疑惑，而是親切地問道：「您喜歡聽嗎？要是喜歡，我再為您彈一首。」盲姑娘興奮地連連點頭。

此時，茅屋裡的蠟燭被風吹滅了，如水的月光從窗子瀉進來，像一層銀紗籠罩著屋裡的一切，顯得那麼清幽迷人。貝多芬看看身邊的兩位窮兄妹，藉著月光彈起了熟悉的琴鍵。

優美的樂聲很快地將他們帶入一個嶄新的天地。鞋匠似乎覺得自己正面對著大海，看到月亮從水天相接的地方升起來。海面上波光粼粼，灑滿著銀色的月光，那麼美麗，那麼幽靜。月亮悄然升高，穿過一片片薄薄的雲層，就像紫燕掠過水面一樣輕盈、一樣婉轉。突然，海面上颳起了大風，捲起了巨浪，聲音驚天動地。在月光映照下，浪花雪白光亮，朝著岸邊湧動咆哮。這是一副多麼動人的畫卷啊！鞋匠看著妹妹，見她眼睛睜得大大的，彷彿也看見了那月光下奔騰的大海。

大海恢復了平靜，在月光下溫柔地沉睡。曲子也在這風平浪靜之中悄悄的結束了。依舊沉浸在音樂中的兄妹倆沒有發現貝多芬的離去。等他們發現的時候，貝多芬已經趕回旅館，將自己剛剛即興彈奏的曲子記錄在五線譜上，並為它取名《月光奏鳴曲》。

從此，這動人的音樂，不僅迴響在這對兄妹的腦海中，也永遠迴響在全世界人們的心中。今天還能聽到這動人的《月光奏鳴曲》，不能不感謝記載它的五線譜了。五線譜是目前世界上通用的記譜法。它是在五根等距離的平行線上，標以不同時值的音符及其他記號來記載音樂的一種方法。

追溯五線譜的歷史，可以回到中世紀的紐姆記譜法及有量記譜法。紐姆譜是以橫線為標準，用符號表示音的高低的記譜方法。在這種方法中，符號不顯示音值長短。7世紀時，歐洲天主教堂內最早使用這種記譜法，他們最初只用1根線代表F音高，用符號表示其他音高。11世紀時，阿雷佐的桂多將這種記譜法逐步發展成4根線，規定音高分別為D、F、A、C，並將F線畫成紅色，C線畫成黃色，這根黃色的C線後來成為五線譜中高音及低音譜號的起源。13世紀，有人開始使用第5根線，這就是五線譜的前身。

有量記譜法起始於13世紀，科隆教士弗蘭科在紐姆記譜法已有5條線的基礎上，將音符、休止符和記號加進去，嚴格規定了音的長短，對紐姆譜做了補充。15世紀中期，音符開始塗以黑色，並被稱為有量黑符，以後改用空心音符，稱為有量白符，這種記譜法在西方使用到了17世紀左右。

隨後，經過無數音樂家不停地鑽研和努力，五線譜逐步完善，到18世紀開始定型並沿用至今。比如，來自有量記譜法和紐姆譜的表情記號、裝飾音記號等，在17世紀都系統化地用於五線譜。

倫納德·伯恩斯坦 Leonard Bernstein（西元1918年～1990年），美國指揮家、作曲家。1958年成為紐約愛樂樂團第一個美國指揮。曾榮獲「桂冠指揮家」的稱號，從此一舉確立了第一流指揮家的名聲。著名作品有《耶利米交響曲》，第二交響曲《焦慮的年代》等。

永恆的《卡門》
——音色

音色是指樂器或嗓音的音質。這裡說的音色，在辭典裡稱作「音品」或「音質」，即某種人聲（如男高音、女高音）或某種樂器特有的聲音種類。

有一部歌劇是世界上上演率最高的作品，被稱為「超越歐洲每一個國家和民族音樂的侷限，是世界各國最流行的歌劇之一」，這一部偉大的歌劇作品就是《卡門 Carmen》。

《卡門》是法國作曲家比才創作於1874年的一部歌劇，根據梅里美的同名小說《卡門》改編，講述了一個悲慘的愛情故事。漂亮、野性的吉卜賽姑娘卡門愛上了軍官霍塞並使其陷入了情網，霍塞因此捨棄了原來的情人並離開軍隊，加入卡門所在的走私販行列。但這時卡門又愛上了鬥牛士埃斯卡米里奧。於是，霍塞與卡門之間的矛盾與衝突日益激烈。最後，倔強的卡門斷然拒絕了霍塞的愛情，終於死在霍塞的劍下。《卡門》是比才生命中的最後一部作品。

《卡門》完成後，一開始在「巴黎喜歌劇院」排練，可是因場地受限，不得不轉換到別處。同時，許多演員經常請假拖延，造成排練不暢。後來，《卡門》終於可以上演了，比才對這部凝聚著自己一生心血的作品非常看重，夢想它能獲得成功。但是命運之神再次與比才開了個玩笑，《卡門》首演慘遭失敗，反映極其平淡，票房越來越低。這無疑給比才在精神上和生活上都造成了很大的打擊。3個月後，他由於精神過度壓抑，導致心臟病猝發，帶著無限感傷離世了，年僅37歲。

然而，在比才過世的四個月後，《卡門》在維也納獲得成功，從此如星火燎原，相繼在布魯塞爾、倫敦、紐約、巴黎等地演出，最終燃燒到整個歐洲乃至全世界。

德國著名的哲學家尼采曾經連續二十次欣賞這部歌劇，並狂熱地讚美它說：「這音樂令人愉快，但並非法式或德式的愉快，而是非洲式的愉快。宿命籠罩著它；它的快樂短暫、突然、不求諒解。我羨慕比才有勇氣表達這種歐洲文雅音樂先前沒有語言可以表達的感性——這種更為南方、棕黑、燒灼的感性……還有愛情，被移到大自然中的愛情！愛情做為一種命運，一種災難，諷刺、直白、殘酷，就像大自然本身！結束這部作品的唐・霍塞的最後喊叫——『是我殺死了她，我……我親愛的卡門！』如此嚴峻、如此可怕地表現出構成愛情核心的悲劇性反諷，我從來沒有見過。」

歌劇《卡門》的成功在於，它不僅保留了原小說的精髓，同時透過明快的音樂色調和悲情的故事內容的強烈對比，從根本上提升了原小說的藝術內涵。從這個意義上來說，歌劇《卡門》是一部真正偉大的歌劇。

有人評價說：「透亮的莫札特與棕黑的真實主義，這兩個看似風馬牛不相及的範疇在《卡門》中碰頭相遇。出現這個奇蹟，在整個歌劇史中僅此一次。」

如今，比才的歌劇《卡門》已成為世界歌劇舞台上的「壓軸戲」，清貧多難的比才如果地下有知，也應該告慰九泉了。

《卡門》以音色變化豐富，表現力強而著稱。而音色是指樂器或嗓音的音質。這裡要說的音色，在辭典裡稱作「音品」或「音質」，即某種人聲（如男高音、女高音）或某種樂器特有的聲音種類。

音色種類繁多，以人聲來說，我們通常聽到的女高音嘹亮柔美，而男高音挺拔高亢，這就是兩種不同的音色。再如女中音和男中音相比，女中音比較暗一些，渾厚而溫暖，男中音則是莊重而厚實，給人一種堅定的感覺。

樂器的音色種類就更豐富了，不同的樂器具有不同的音色，比如小提琴的音色纖柔靈巧，大提琴的音色深沉醇厚，雙簧管的音色優雅甘美，小號的音色英雄氣概等等。

每一種音色都有著特殊的意味，因此，各式各樣的音色對於作曲家創作來說，非常重要，他們往往十分講究地運用音色。他們會運用音色使曲子的旋律、和聲、節奏、力度產生鮮明的效果。比如說，當作曲家要寫一首描寫男子漢英雄形象的進行曲，他會首先考慮響亮有力的銅管，如小號、長號。

另外，音色還有模仿的作用。如強烈的音色可以模仿暴風雨，柔和的音色可以模仿微風吹拂。例如貝多芬就曾經在《田園交響曲》中模仿鳥兒的歌唱，而聖桑也曾經在他的《動物狂歡節》中用音樂模仿出大象的粗壯。

古斯塔夫・霍爾斯特 Gustav Holst（西元1874年～1934年），英國作曲家。其代表作有為供大型管弦樂隊演奏的組曲《行星》（作品32，由七個樂章組成），歌劇《賽維特麗》、《弦樂組曲》等，其中管弦樂《行星》組曲最為著名。

餘音繞樑，三日不絕
——人聲組合

人類的嗓子是一種最富於表現力的樂器。人聲按照音域的高低和音色的差異，可以分為女高音、女中音、女低音和男高音、男中音、男低音。每一種人聲的音域，大約為兩個八度。

據說春秋戰國時代，韓國有位名叫韓娥的女子善於歌唱，唱起歌來，百鳥和鳴，舉國上下皆知其人。

有一年，韓國突發狂風暴雨，連綿不休，暴雨帶來了洪災，巨浪沖天，將百姓的田園、房舍盡毀，百姓們紛紛逃難。韓娥同樣失去了家園，只好與他人一樣投奔他國。她一路逃難，來到了齊國，然而此時，她的盤纏已經用盡，於是只好以賣唱為生。她一路走一路唱，其歌聲清越，感情豐沛，每每都能打動眾人，就算是人早已經離開，人們的耳邊還是迴響著她的歌聲，彷彿她從未離去一樣。

這天，韓娥來到了齊國一個叫做雍門的地方，此時天色已黑，她又餓又累，便打算去客棧投宿。誰知她剛踏進店門，便被掌櫃當作乞丐，連推帶罵地趕出門去，任她如何哀求，也不肯收留她一晚。

韓娥飢寒交迫，想起家園遭難，家鄉父老漂泊無依，如今又受到此等屈辱，不禁又羞又氣，頓覺心中一股怨氣需要紓解，於是，她將心中的哀傷不平之情化作了一曲人間最哀怨悽楚的歌聲。歌聲婉轉入雲，飄揚四方，聽到的人無不感覺淒婉悲涼，情不自禁放聲而泣，甚至於韓娥走後，男女老少們仍沉浸

在悲傷之中，晝不能食，夜不能寐。當地人知道自己是為歌聲所感，趕緊挑選了一位青年去追回韓娥，終於將韓娥接回了雍門。

這一次，百姓夾道歡迎，盛情款待，韓娥感念當地百姓的厚愛，轉悲為喜，為當地人唱起了動人愉悅的樂曲。百姓們聽到這歌聲，一掃悲傷之情，歡欣鼓舞，很長時間都沉浸在這歡樂的氣氛中。

韓娥歌聲之美妙動人，可謂登峰造極。她人離開了，大家還是覺得歌聲仍舊迴旋在屋樑之間，久久不散。於是後人往往都以「餘音繞樑，三日不絕」來形容歌聲的優美動人。

人類的嗓子，是一種最富於表現力的樂器。它除了像普通樂器一樣具有發音的功能外，發出的聲音還具有不同的音域和音色。

再來看看每種人聲不同的特色。先說女音，女音中女高音很有特色，它的音域非常高，通常是從中央c下面小字一組的c到小字三組的c。在演唱中，每位女高音歌手的音色、音域和演唱技巧又存在差別，因此又細分為抒情、花腔和戲劇三類。

三者比較：抒情女高音的聲音寬廣清朗，善於演唱歌唱性的曲調，注重表達內在的感情；花腔女高音的音域在所有女高音中最高，聲音輕靈活躍，色彩多樣，擅長於演唱快速的或者裝飾性的華麗音調，通常用來表現歡愉的、熱烈的情緒，或者抒發心中的理想；戲劇女高音聲音堅強有力，表現出強烈的、激動的情緒，善於演唱戲劇性的宣敘調。

女低音與女高音相反，音域較低，通常從中央c下面小字組的f到小字二組的f。而且女低音音色較暗，是女聲中最低的聲部，但比較豐滿堅實。

　　女中音的音域和音色都在女高音和女低音之間。音域通常從中央c下面小字組的a到小字二組的a。女中音比女低音明亮，比女高音深厚。

　　再說男音。男音中男高音是男聲的最高聲部，音域通常也是從中央c下面小字組的c到小字二組的c。男高音歌手的音色存在較大差別，因此按音色的特點可分為抒情和戲劇兩類。抒情男高音也像抒情女高音一樣，明朗而富於詩意，適合演唱歌唱性的曲調。戲劇男高音的音色強勁有力，適合表現強烈的感情。

　　男低音是男聲的最低音。它通常從大字組的E到小字組的e。男低音按音色的特點也可細分，通常分為抒情男低音和深厚男低音。男低音的音色深沉渾厚，適合表現莊嚴雄偉和蒼勁沉著的感情。

　　男中音與女中音一樣，音域和音色介乎男高音和男低音之間，並兼有兩者的部分特色。音域通常從大字組的降A到小字一組的降a。

文森佐‧貝里尼 Vincenzo Bellini（西元1801年～1835年）義大利歌劇作曲家。作有《海盜》、《凱普萊特永與蒙泰古》、《夢遊女》、《諾瑪》、《清教徒》等十一部歌劇。其中以《諾瑪》最為著名。他歌劇中的許多詠嘆調，至今仍被奉為「美聲唱法」的經典教材。

濫竽充數——呼吸技巧

吹奏管樂器時的呼吸，在人的自然呼吸基礎上發展，是一種後天訓練出具有高度技巧性、藝術性的呼吸。

竽，是一種吹奏樂器，被封為「五音之長」，在戰國至漢朝之時曾廣泛流傳。戰國時期，齊國的君主齊宣王是一個音樂愛好者，他非常喜歡聽竽，於是他養了大批的吹竽之士，每天為他演奏，供他欣賞。這些人得到君主的喜愛，在宮中養尊處優，錦衣玉食，過著人人羨慕的生活。

有一個叫南郭的人，不求上進，又沒有賴以求生的本領，生活貧困潦倒。他打聽到齊宣王是一個喜歡聽竽的人，而且喜歡讓三百人同時吹奏給他聽，於是他假裝自己是吹竽高手，便去投奔齊宣王。齊宣王信以為真，讓他加入了吹竽的行列。每次吹竽之時，他都搖頭晃腦，一副分外投入的表情，以示自己的實力和技術的高超，齊宣王以為他確實有才華，經常重重的賞賜他。

後來齊宣王死後，他的兒子閔王即位，這位君王從小受父王影響耳濡目染，也喜歡聽竽，但是，他不喜歡聽眾人合奏，而是喜歡獨奏，於是他要求這些竽工們一個一個的輪流吹奏給他聽。這下子，南郭先生再也瞞不住了，他只好趕緊收拾東西，趁夜逃離了宮殿。從此以後，人們也就愛把不懂裝懂的人稱為「濫竽充數」了。

在吹奏類樂器的演奏技巧中，呼吸具有重要的作用。發聲的準確，音質的優美，口形和吐舌（吐音）的技巧等都與演奏者的呼吸密切相關。可見，只要掌握好呼吸技巧，吹竽並不是件困難的事。那麼，吹奏管樂器時如何才能掌握呼吸的技巧，達到理想的效果呢？

先來認識一下吹奏管樂器時呼吸有何特點。簡單地說，這種呼吸是在人的自然呼吸基礎上發展而來的，是一種經過後天訓練具有高度技巧性、藝術性的呼吸。這種呼吸由大腦中樞神經支配呼吸器官而產生，是一種有意識的呼吸運動，在吹奏時，應該根據發聲的高低強弱而變化，同時還要根據樂句的長短及情緒的不同而進行調節。

許多世紀以來，管樂器演奏家們透過自己的演奏經驗，總結出不同的呼吸形式，並將它們歸納為三種：胸式、腹式、胸腹混合式呼吸。這三種呼吸形式各自具有單獨的特點，適合不同的樂器演奏。

瞭解了呼吸的特點，下面就可以學習掌握呼吸的技巧了。首先，對於初學者來說，應該注意兩點，一是不要耗盡氣息不停地吹奏，讓聲音無限延長；二不要完全依靠唇肌的壓力保持音響。因為這不僅對演奏者的健康不利，同時也會使吹奏出的聲音僵直、不穩定。

為了更準確地把握吹奏的曲調，演奏者可以預先在自己的內心裡想像一下需要的音高，然後在吹奏中用耳朵鑑別是否有偏高或偏低的現象，並加以調整，這時，兩唇與呼吸的正確協調是會產生很大作用的。需要注意的是，吹奏管樂器也與其他樂器的演奏一樣，都是透過多種音色的聲音表達一定的感情。吹出的聲音是傳情的方法，樂曲的感情必須透過聲音來表達，所以，只有在聲情並茂的基礎上進行練習，才能使演奏獲得完美的音色，創造出感人的藝術效果。

卡爾・貝姆 Karl Bohm（西元1894年～1981年）：奧地利指揮家。1954年後，在倫敦修道院花園歌劇院及紐約大都會歌劇院等任指揮。多年來一直活躍於維也納音樂節、薩爾茲堡音樂節和拜魯特音樂節上。

舒伯特與歌德的交會

——讀詞譜曲

作曲家拿到一首好的詞（或詩歌）後為詞譜曲，為美妙的詩韻譜上優美的旋律，是作曲家創作的主要過程。創作的過程首先要閱讀詞，確定音樂主題，然後運用起、承、轉、合四個基本方法進行譜曲創作。

維也納的冬天，從阿爾卑斯山上襲來的寒風鋒利如刀。一位年輕人從一所小學裡走出來，他身形單薄，在寒風裡低著頭寂寞地走著，他就是年僅18歲的舒伯特。

舒伯特（Schubert）快步路過一家舊貨店時，忽然看見一個小男孩站在那裡。那個男孩他認識，曾經跟他學過音樂，也是個窮孩子。這麼晚了，他站在寒冷的街頭做什麼呢？舒伯特想著，朝男孩走過去，發現他手裡拿著一本書和一件舊衣服。舒伯特明白了，這個孩子肯定餓得沒飯吃，所以想要把這些東西賣掉，可是誰會買他那兩件破舊無用的物品呢？

舒伯特看著可憐的孩子，伸手掏自己的口袋，可是就算他把所有的錢都掏出來，也沒有幾個古爾盾。舒伯特家境貧窮，依靠作曲又賺不了幾個錢，只好靠教授音樂謀生。他甚至連一件外套都沒有，只能和同伴合穿一件，誰出去辦事就誰穿。有些時候，舒伯特連買紙的錢都沒有，他曾經多次說，要是他有足夠的錢買紙，就可以天天作曲了。看來，他確實窮得可憐。

然而，貧窮的舒伯特卻有一顆極其善良的心，他不忍心看著男孩在街頭忍飢挨餓，把自己僅剩的幾個古爾盾遞給他要求買下那本書。

男孩看著手裡的錢，激動地說不出話來，他知道這本小書不值錢。但是，舒伯特拿過書，只拍拍孩子的肩頭說：「太晚了，趕緊回家吧！」男孩轉身跑了，他一邊跑還一邊不停地回頭，對著舒伯特揮手致謝。舒伯特直到看他走進小巷深處，才緩步走回家。藉著幽暗的路燈，他打開了書本，驀然，一首優美的詩歌跳入他的眼簾，這首詩正是歌德的《野玫瑰》：

少年看見紅玫瑰，原野上的紅玫瑰，多麼嬌嫩多麼美；
急急忙忙跑去看，心中暗自讚美，玫瑰，玫瑰，原野上的紅玫瑰，
少年說我摘你回去，原野上的紅玫瑰。

玫瑰說我刺痛你，使你永遠不忘記，我絕不能答應你！
玫瑰，玫瑰，原野上的紅玫瑰，
粗暴少年動手摘，原野上的紅玫瑰。
玫瑰刺痛他的手，悲傷嘆息沒有用，只得任他摧殘去。
玫瑰，玫瑰，原野上的紅玫瑰。

舒伯特被吸引住了，他情不自禁唸出聲來。頓時，他不再覺得寒冷，也感覺不到黑暗，他似乎看到周圍盛開著一片火紅的玫瑰花海，嬌豔欲滴，無限芬芳，那個貧窮的男孩正在其間頑皮地跑動，這一切那麼美好，那麼迷人。就這樣，他的心頭湧現一段明亮而親切的旋律，與寒風黑夜、飢餓窮苦形成鮮明的對比，照亮了作曲家的思路。他加快腳步，跑回家裡，拿起筆來，迅速地寫下剛剛出現在腦海裡的旋律，並為它取名《野玫瑰》。這便是傳唱至今的《野玫瑰》的由來。作曲家拿到一首好的詞或詩歌後，為美妙的詞譜上優美的旋律，就是作曲家創作的主要過程。

作曲家創作通常分為三個步驟，首先要閱讀詞，領會詞的含意和思想感

情，根據詞的情感特徵確立歌曲的調性和音樂風格。其次，要分析詞的結構，在詞句中劃分節奏，同時，要設計好音樂的主題。最後，就是發展主題完成音樂譜曲創作。

作曲有4種基本法，分別叫做起、承、轉、合。

「起」指的是音樂主題的呈現。「承」是承接的意思，一般來說，歌曲的第二樂句承接了「起」的主題樂句，在作曲技術上，「承」也被稱為重複，有時是變化重複，可見，「承」的內容與「起」大同小異。「轉」就是轉變，這時的樂句與前兩個樂句之間產生了強烈的對比，整個曲子使人耳目一新，進而使原來的主題樂句擴大了發展的空間，使音樂不斷地向前發展。「合」是合在一起的意思，具有概括總結的含意。到這裡，總結前面三種的曲風，有時候採取再現「承」的部分的方法，加深對主題的印象，有時候則採取把「承」和「轉」合在一起的方法，使歌曲完整統一。總之，起、承、轉、合做為作曲的基本法，指導著音樂的創作與發展，它不但是樂句與樂句間的發展手法，同時也是樂段與樂段間甚至是樂章與樂章間的發展手法。

巴拉基列夫 Mily Balakirev（西元1837年～1910年），俄國作曲家，1857年起組成以他為首的著名的「俄國五人集團」（又名「新俄羅斯樂派」）。1862年主辦義務音樂學校，從事教學與演出活動。主要作品有《C大調交響曲》、《D小調交響曲》等。

委頓於愛情的絕唱——歌唱

歌唱是由氣、聲、字、腔、情組成的。氣、聲、字、腔是方法，情是目的。

有人說，歌劇史上有兩位劃時代的人物，一位是威爾第，一位則是瑪麗亞・卡拉詩，20世紀第一女高音。1931年，八歲的卡拉斯打開了父母的留聲機，緩緩流淌出來的，是義大利作曲家普契尼的《獻身藝術，獻身愛情》。也許冥冥之中自有天數，誰都沒有料到，卡拉詩的一生也將被這八個字囊括。

也就是從這一年開始，卡拉詩開始了她壓抑而痛苦的音樂歷程。母親只知道嚴厲地要求她，卻從未給予她絲毫的憐愛。強大的壓力讓她轉向食物去尋求慰藉，可是肥胖又讓她更加的自卑，在這陰暗的生命裡，唯有歌唱才能讓她找回一點點被愛的感覺。也許正因為這樣，她才如此渴望愛情，最終溺死於愛情的漩渦，親手扼殺了自己的藝術生命。

1949年，卡拉詩嫁給了她的演出經理梅內吉尼，然而，卡拉詩很快地發現，這個婚姻中沒有愛情。梅內吉尼從來沒有關心過她內心真正的需求，他不要孩子，因為害怕生育會影響卡拉詩的嗓子，對他來說，卡拉詩只是一棵永不枯竭的搖錢樹。

孤寂的卡拉詩在婚姻的死海中飄盪，她的名氣越大，她就越發感到窒息的恐懼。沒過多久，卡拉斯就遇到了一艘船，一艘真正的「海上宮殿」——「克麗斯蒂娜號」。

卡拉斯很快地便陷入了與船主人——世界首富阿里斯托特利斯・奧納西斯的愛戀。她天真的以為，這是帶她駛向天堂的航船，卻不知道，也許真正的目的

地將是地獄。熱情、執著的卡拉詩沒有任何的顧忌，為了愛情，她甚至漸漸遠離了鍾愛的劇場。

然而，沒有幾年，卡拉詩就發現，奧納西斯根本就沒有打算和她結婚，他喜歡的，也許只是她背後耀眼的明星光環。傷心的她開始回到舞台上尋求慰藉，可是打擊接踵而至，她驚恐地發現，她的嗓音越來越糟糕，連高音降E也唱不了了。面對藝術的失敗，她妥協了，「我不能同時為兩個主人服務」，「我所要的只是與奧納西斯在一起」，「做他的妻子、女人和情婦」。

也許擁有卡拉詩這般天賜的嗓音就注定命運多舛，做一個普通妻子的心願此時也成了奢望。奧納西斯轉而追求甘迺迪的遺孀賈桂琳‧甘迺迪，並無情地逼迫卡拉詩打掉肚子裡懷的孩子。慌亂的卡拉詩費盡力氣想挽回這注定死亡的關係，她順從地打掉了孩子，也打掉了也許是唯一可以救贖她的希望。

如同所有的負心故事一樣，卡拉詩的付出換來的只是毫不留情的驅逐令，奧納西斯決定和賈桂琳‧甘迺迪結婚，並將她趕出居住了九年的「克麗斯蒂娜號」。卡拉斯徹底的絕望了，這段無望的愛情完全摧毀了她的精神和肉體，她的嗓子啞了，再也無法歌唱了。

1977年9月16號，孑然一身的卡拉詩孤獨的死於她位於巴黎喬治‧瓦代爾大街上的寓所。

天才的歌唱家卡拉詩隕落於她激烈卻絕望的愛情。她從此再也無法歌唱，因為真正洞穿心靈的歌唱，需要的是靈與肉的完美結合。

歌唱是氣、聲、字、腔、情組成的。氣、聲、字、腔是手段，情是目的。無論是獨唱、齊唱還是合唱都要有正確的姿勢、正確的呼吸支持、良好的起

聲、準確的母音狀態、圓潤的音色、豐滿而集中的共鳴位置、清晰的語言、準確的感情表述。可見，歌唱是件非常複雜的事情，不管哪個方面出現問題，都有可能導致歌唱不能繼續進行。

那麼，怎麼做才能保證歌唱順利進行，並達到理想的水準呢？

首先，歌唱者需要有一個適當的、合理的身體狀態。像其他運動一樣，歌唱也需要有良好的姿勢，最好的姿勢其實就是最自然、最舒展、最美的姿勢。唱歌時需要動作的各部位既不能緊張又要積極，既要放鬆又不能鬆懈。在歌劇裡有各種姿勢的唱，站著、坐著、躺著都可以，都應不影響歌唱狀態。

其次，歌唱時，氣的作用非常重要，所以一定要注意調解好氣與聲、氣與字、氣與腔、氣與情等的相互關係，使之對立統一。

第三，整個歌唱過程應處於興奮狀態，它能帶來好音色，以及好的感情表述。休息太多容易鬆弛。

最後，真正的演唱並不是唱一系列的母音，於是存在聲音與字的結合，不同字組合成詞，不同片語組合成句，字的不同母音狀態使音色發生變化。不同母音的發音和共鳴部位是不同的，但都要以起聲做為基礎。

格蕾斯·本勃萊，美國黑人女中音歌唱家。1961年被選中在拜魯特歌劇節中演唱《唐·豪塞》中的維納斯，1962年在日本飾演比才歌劇《卡門》中的女主角，這是第一次由黑人女歌唱家來扮演這一角色。

音樂的對決——旋律

旋律又稱曲調，是基本元素音高和節奏合成的有機體。一方面由旋律音程連綴而形成旋律線，另一方面節奏、節拍在其中發揮組織作用。在諸多音樂表現手法中，旋律是特別重要、不可或缺的組成部分。

《海上鋼琴師》（《The Legend of 1900》），改編自義大利小說名家Alessandro Baricco的獨白劇，講述了一位誕生於海上的音樂奇才，精彩不凡且富爭議的一生。義大利作曲家埃尼奧·莫里康內的旋律貫穿其中，為這位鋼琴師的生命更增添了幾分憂傷的色彩。

1900年的第一天，往返於歐美兩地的郵輪Virginian號上，負責添加煤炭的工人Danny Boodman意外地在鋼琴上發現一個被遺棄的新生兒，裝在TD牌檸檬的空紙箱內。由於堅信「TD」正代表了Thanks Danny的縮寫，於是Danny不顧其他工人的嘲笑，決心撫養這個嬰兒，為了紀念這特別的一天，他將這個孩子取名為1900。

1900就這樣長大了。沒有親人，沒有戶籍，生活在船艙的底層，輪船便是他的全部世界。Danny因意外事故不幸去世後的一天，1900一次無意間來到頭等艙舞廳的落地窗外，他第一次見到了那注定他一生命運的樂器——鋼琴。夜深人靜時，1900悄悄溜入舞廳，坐在鋼琴前。

深夜裡，被優美的鋼琴聲吸引而來的眾人們，驚奇地發現了這無師自通的

天才鋼琴家，於是，1900的傳奇正式開始。

1900的名聲越傳越遠，人們都知道有一個漂泊於大海上的天才鋼琴師。有一天，爵士樂好手Jelly Roll Morton來了，他要和這位不知所以的鋼琴師來一場比試，讓他知道什麼才是真正的音樂。

高傲的Jelly Roll Morton將1900狠狠地譏諷了一頓，趾高氣昂地坐在鋼琴前。第一次，他彈出了一首「Big Fat Ham」，旋律華麗，節奏流暢，然而，1900卻彈出了一首再普通不過的「平安夜」。感覺被漠視的Jelly Roll Morton凶巴巴地彈奏出了「The Crave」，誰知1900居然再次重複了他的曲子。人們覺得1900是在抄襲Jelly Roll Morton，紛紛對他報以噓聲，這次，Jelly Roll Morton越發得意了。第三次演奏，他挑選了一首更炫耀技巧的曲子，「The Finger Breaker」，直譯為「扭斷你的手指」，從中也可想見，這首曲子的演奏難度有多高了。

1900決定再也不退讓了，他輕蔑地對Jelly Roll Morton說：「你是自找的，笨蛋！」然後自得地坐到鋼琴前。很快地，人們耳邊響起了一曲動人心弦的曲子，「Enduring Movement」。音樂如狂風暴雨般襲來，快的讓人瞠目結舌，明明是兩人四手聯彈的曲子，現在居然被一個人彈了出來。

Jelly Roll Morton高傲的表情凝固了，酒杯從他手中滑落下來，他也不知道。一位紳士的雪茄菸已經不知不覺地從嘴唇上滑落，一位貴婦頭上的假髮竟渾然不覺地被服務生的托盤無意間碰掉，所有的人都嚇呆了，甚至忘了鼓掌。

1900就這樣用這動人的旋律征服了眾人。

旋律，又稱曲調，是音樂基本元素音高和節奏合成的有機體。但是，旋律並不完全等同於音高、長短各異的一系列單音。準確地說，旋律是在旋律音程

的基礎上，在節奏、節拍的作用下組織形成的旋律線。

音樂表現手法眾多，旋律是其中特別重要、不可或缺的一個。它既是單聲部音樂的主體，也是多聲部音樂的主要聲部，還可以構成音樂作品的主題。在實際的作品創作及其表演中，旋律要與調式、調性、速度、音量、音色等多種因素互相配合。

在音樂中，旋律的運用有許多不同的情況。一般而言，如果作品中出現變化多端的景物、跳躍的動作、激動不安的情緒時，旋律線會起伏跌宕，伴隨著較強的音量；如果作品表現寧靜、優雅、舒緩、平和的情景或氣氛時，旋律線會微微波動，伴隨著中等的音量。

總之，旋律是一條動態的線，它必須貫通、順暢、和諧，達到音樂塑造美、表現客觀事物，以及傳情達意的效果。同時，旋律還可以模擬、表現人的情緒情感活動狀態，使人在生理、心理上對音樂產生共鳴。所以，旋律是音樂的基調，它是溝通音樂和心靈的橋樑。

路易‧埃克多‧白遼士 Hector Berlioz（西元1803年～1869年）法國傑出的作曲家，為法國浪漫主義三傑之一。《幻想交響曲》的創作使他聲名大噪。他還寫了《羅密歐與茱麗葉》等許多作品。所著《配器法》一書已成為音樂作曲理論的經典文獻之一。

「馬車夫的音樂」
——不同的旋律發展

旋律不僅有各種進行，而且按一定的結構原則發展。發展手法大致可分為重複式、變奏式、對比式三大類。各種手法從不同角度推動旋律發展、完成，而它們又都遵循於緊張與鬆弛、動與靜的循環這樣一個結構原則。

葛令卡（Glinka）是俄羅斯民族樂派的創始人，他將俄羅斯音樂引向世界，並為俄羅斯近代音樂的發展開闢了廣闊的道路。在他的創作之路上，曾經發生過很多有意義的故事。他年輕時，俄羅斯的音樂尚不發達，因此他特意前往音樂高度發展的義大利學習、創作。在他的早期作品中，都明顯帶有義大利音樂的痕跡。

然而，葛令卡漸漸意識到，義大利音樂與他熟悉的俄羅斯音樂在旋律上還是有相當的不同。有一次，一位著名的義大利女高音歌唱家請他為自己寫一首出場的詠嘆調，用在華尼采悌的歌劇《浮士德》中，葛令卡答應了。但是，這位歌唱家提出了很多莫名其妙的要求，葛令卡改來改去也未能令她滿意。最終，兩人因審美情趣不同，不歡而散。

這件事給葛令卡帶來很大影響，他體會到，自己是一個俄國人，他無法放棄民族性所帶給他的影響，變成一個義大利人去創作，他應該試著去發揚自己本民族的音樂。於是，他告別義大利，返回了俄羅斯。

回國後，葛令卡即刻投入創作俄國人自己的歌劇事業中，他得到很多人的幫助。文學家茹科夫斯基就向他提供了歌劇的題材——民族英雄伊凡‧蘇薩寧的事蹟，並建議由羅曾男爵編寫腳本。

葛令卡同意了茹科夫斯基的建議，打算與羅曾合作。可是，羅曾帶給他很大的麻煩。原來，羅曾是德國人，俄語底子一直都很差，在俄羅斯，他不過是靠向皇室阿諛逢迎求得生存的小人。他的腳本不僅文字拙劣，而且還千方百計的將民族英雄伊凡・蘇薩寧的形象歪曲，說他是沙皇的走卒。

葛令卡拿到這樣的劇本，大感失望和氣憤，他與羅曾展開激烈的爭吵，堅持恢復蘇薩寧的本來面目，要求把他塑造成一位純樸、勇敢的俄羅斯農民形象。羅曾本來仗著有皇室撐腰，不肯讓步，無奈葛令卡寸步不讓，羅曾無計可施，只得服從。歌劇就要公演了，這時卻又遇到新的麻煩。沙皇下旨，要將歌劇的名字改成《獻給皇帝的生命》。葛令卡雖然不樂意，但為了自己國家的首部歌劇能夠上演，他被迫接受了沙皇的無理要求。

1838年12月9日，歌劇在彼德堡上演，受到了熱烈歡迎。可以這麼說，正是它的出現，俄羅斯才真正有了自己的歌劇，葛令卡的歌劇開啟了一個新的時期，即俄羅斯音樂時期，這是俄羅斯音樂史上具有劃時代意義的事件。

然而，葛令卡很快地受到了來自貴族們的嘲笑，他們諷刺他的歌劇是「馬車夫的音樂」。對此，葛令卡毫不在意，他認為馬車夫是勞動者，比起那些遊手好閒的貴族要強得多，自己能為勞動人民創作，這是無上的光榮。

後來，葛令卡擔任宮廷合唱團的指揮。他做這項工作依舊兢兢業業，一絲不苟，為民族音樂的發展發揮自己的力量，他認真、嚴格地訓練樂團成員，使他們的能力不斷提升。同時他還體會到，想要發展民族音樂，必須不斷補充新歌手，因此，他經常到各地去挑選人才。有一次，他在基輔教區發現一名貧苦農民的兒子很有音樂天賦，便帶他到聖彼德堡，住在自己家中，親自指導，之後又送他去義大利深造。這位青年就是古拉克・阿爾戴莫夫斯基，烏克蘭的著

名歌唱家和作曲家。

葛令卡曾說過：「創造音樂的是人民，作曲家只不過是把它們編在一起而已。」正是因為他對民族音樂的深刻認識，才使他成為俄羅斯最偉大的音樂家之一。毫無疑問，俄羅斯歌劇的發展一定要感謝葛令卡對民族音樂的認識，正是因為他體認到各民族音樂各自不同的特點，才創造出了俄羅斯自己的歌劇。

簡單地說，旋律的發展手法可以分為重複式、變奏式、對比式三大類。這三類手法從不同的角度推動旋律發展，重複式使得旋律統一穩定，變奏式使得旋律在統一中尋求變換，對比式使得緊張性加強，使人產生新鮮感，也同樣使人產生對統一的需求。在這種緊張與鬆弛、動與靜的循環中，各種音樂元素得以組織起來並發展下去，使旋律對人的生理、心理功能作用得以實現。

根據旋律發展的不同，各民族又產生了自己不同的旋律特色，比如某個音程、某種音調、某種節奏節拍的使用率不同，各個民族獨特的句法結構，習慣採用不同的調式等等。這就產生了不同的旋律、不同的音樂。

貝拉・巴爾托克 Bela Bartok（西元1881年～1945年），現代最重要的作曲家之一，民族音樂學者。主要作品有歌劇《藍鬍子公爵的城堡》，舞劇《奇異的滿州人》，樂隊曲《舞蹈組曲》、《弦樂打擊樂與鋼片琴的音樂》、《樂隊協奏曲》，三部鋼琴協奏曲，六部絃樂四重奏以及許多樂曲、鋼琴曲。

《晴朗的一天》

——調性感知

調性指調式類別及調式主音的音高位置。調式是旋律的一種組織形式，它規定了旋律各音間相對的動靜關係、傾向與被傾向關係。

《蝴蝶夫人》是一部世界知名的歌劇，講述了日本藝妓巧巧桑的愛情悲劇。

巧巧桑生性純潔真誠、天真活潑，小時候被稱作「小蝴蝶」，長大嫁人後便有了「蝴蝶夫人」的美稱。

巧巧桑透過日本人五郎，結識了美國海軍上尉平克頓，不久兩人便產生了愛情。可是他們是不同國度的人，宗教信仰不同，想要成婚，面臨很大難題，儘管如此，為了愛情，巧巧桑還是毅然背棄了自己的宗教信仰，與平克頓結了婚。結婚後，平克頓接到調令，要回國去。

此時，巧巧桑已有了身孕，她雖不願丈夫離去，卻又無可奈何。平克頓為了安慰妻子，便對她說：「當玫瑰花盛開的春天到來時，我一定會回到妳身邊的。」巧巧桑無奈地看著丈夫離去，獨自一人留下來。她朝夕盼望，希望丈夫早日歸來。

可是，平克頓一去就是三年，音訊杳然。巧巧桑苦挨時日，固執地一個人

帶著孩子，苦苦等候丈夫。她的女僕鈴木看不下去了，勸說她面對現實，對她說，這麼多年，從來未曾聽說過有外國丈夫回來的。巧巧桑不聽勸告，依然堅信丈夫一定會回來。

然而，事實卻是平克頓背棄了臨走的諾言，回國後另娶新歡。幾年後，他攜新妻子回到日本，卻是為了與巧巧桑斷絕夫妻關係，並要回他與巧巧桑生的兒子。巧巧桑萬萬沒有想到，自己長期的忠誠等待換來的卻是這麼殘酷的結果，她悲痛至極，將兒子交給平克頓後，自刎身亡。

在這部歌劇中，有數首感人至深的曲子，而其中《晴朗的一天》更是名揚天下，經常被女高音獨唱家選為音樂會上的重要曲目。

這首曲子出現在該劇第二幕中，是女主角巧巧桑的詠嘆調，歌中描述了她幻想平克頓回來時的那種動人情景。晴朗的天空下，她站在海濱的山坡上，遙望著大海深處，只見丈夫的軍艦飄著輕煙緩緩駛了過來。丈夫走出軍艦，匆匆下艦，快速地向她奔跑，邊跑邊呼喊著她的小名，要她快點投入他的懷抱。這時的巧巧桑，心在激烈地跳躍，情在熱烈地燃燒，幾年來所受的痛苦全都拋諸腦後。

歌曲開頭節奏舒緩，旋律甜美，抒發了蝴蝶夫人幸福的心情。中段之後，節奏逐漸趨向緊湊，到了結尾，出現了旋律的高潮，生動地描繪了她此時情緒的熱烈興奮。

《晴朗的一天》以極其完美的旋律展現了動人的故事情節，在這裡，我們又可以瞭解到關於旋律的另一個名詞——調性。

調性，簡單地說，就是調的性質，指調式類別及調式主音的音高位置。調

式是旋律的一種組織形式，它規定了旋律各音間的相對關係，包括動靜關係、傾向與被傾向關係。

一首曲子中，主音是最穩定的音，其他音則分別為相對穩定或不穩定的音。比如在大、小調式中，主音最穩定，三音、五音相對穩定，其餘的音不穩定，不穩定音傾向於鄰近的穩定音，相對穩定的三音、五音最終傾向主音。

在一定程度上，每一種調式、調性都具有獨特的色彩、色調和表情功能。諸如大調色調明朗，小調色調柔和；大、小調色彩濃豔一些，表情強烈一些；五聲調式色彩較為淡雅，表情較為含蓄等等。

調性既包括調式的因素，又包括調的因素，即明確了調式的音高水準。也就是說，調性一方面取決於調式的常規表現力，另一方面也取決於調高。一般而言，音高水準較高或較低，會相對產生較明快或較沉鬱的不同效果。

喬治・比才 Georges Bizet（西元1838年～1875年），法國作曲家，1863年寫成第一部歌劇《採珍珠人》。戲劇配樂《阿萊城姑娘》和《卡門》等九部歌劇作品中，體現了濃厚的現實主義色彩，創造了19世紀法國歌劇的最高成就。

《牧童短笛》——曲式結構

旋律乃至整個音樂作品的結構形式稱為曲式，指的是樂曲的基本結構形式。主要有單一、迴旋、奏鳴曲等幾種曲式結構。

如果要問哪一首鋼琴曲最有中國的風格，內行的人一定會毫不猶豫地告訴你，是賀綠汀的《牧童短笛》。

當賀綠汀考入國立音專時，他還是一個在上海求學的窮學生。當時他住在一家縫紉店的主樓，夏天熱得要命，冬天又四面灌風，但是賀綠汀沒有被困難嚇倒，他一邊學習，一邊創作，同時還不斷地注視著音樂界的動態。

就在繳不起學費、繳不出房租，即將輟學，還要被房東趕出去的時候，翻身的機會來了。有一天，賀綠汀在學校的佈告欄上看到了一則「徵中國風格鋼琴曲」的啟事，這次活動是俄國作曲家兼鋼琴家亞歷山大・齊爾品在上海舉辦的。如果誰獲得優勝將得到免費出國求學的資格，並獲得獎金100元，而且評選時作者的姓名必須嚴格保密，任何人都不能「走後門」。

得到這一消息後，賀綠汀非常興奮。從此，他整天就泡在那間酷熱小屋裡開始了他的創作。日以繼夜地創作，使他忘記一切苦楚。

曾經有朋友問他：「你這樣認真地投入這次比賽，難道幸福的光環真的能照射到你身上？」賀綠汀非常自信地說：「我欣賞這次比賽的規則，它對任何人來說都有獲獎的機會，因此，我必須認真地對待這次比賽。」由於天氣太熱，又住在大樓的頂樓，白天無法工作，賀綠汀只好利用夜間及黎明前的那一段時間進行創作。

　　然而，儘管如此，也沒能阻礙他的才思泉湧，他總共寫了三首鋼琴曲（即《牧童短笛》、《搖籃曲》和《思往日》），作品完成後他非常鄭重地將三首鋼琴曲全寄了出去，從此日夜期待著這次比賽的結果。幸福的光環真的來了，連賀綠汀自己也沒想到，在他的三首作品中，竟然有兩首獲獎，即《牧童短笛》和《搖籃曲》，其中《牧童短笛》更是榮獲這次比賽的一等獎。

　　這首鋼琴小品以清新、流暢的線條，呼應、對答式的二聲部複調旋律，成功地模仿出了中國民間樂器──笛子的特色，進而向聽眾展示了一幅傳統的中國水墨畫，彷彿使人們看到了江南水鄉一個騎在牛背上的牧童，正在悠然自得地吹著牧笛。整首樂曲具有濃郁的鄉土氣息，是中國近代鋼琴音樂創作上一首具有創造性的範例，也成為第一首登上國際樂壇的中國鋼琴作品。

　　故事中的《牧童短笛》之所以能一舉成名，是因為作者在曲子的曲式中大量採用了與中國社會傳統生活規律有關的變化原則。在音樂學中，旋律乃至整個音樂作品的結構形式稱為曲式，指的是樂曲的基本結構形式。主要有以下幾種曲式結構：

　　單一部曲式，也叫樂段，它是規模最小的曲式結構。這種曲式有比較明顯的終止式，能夠表達一個完整或相對完整的樂思。

　　單二部曲式，由兩部分組成，每個部分都是一個單一部曲式。一般情況下，兩個部分在音樂素材上有著一定的關聯。

　　單三部曲式，由三個單一部曲式構成，三個部分之間互有聯繫。

　　迴旋曲式，由主部和插部交替出現而組成，主部在曲式中佔有首要意義，至少出現三次，插部各不相同，但至少要有兩個，因此，迴旋曲式至少必須具

有五個部分。

變奏曲式，由基本主題，以及它的多次變化重複或者展開所構成。

奏鳴曲式，由呈示部、展開部、再現部三大部分組成。呈示部包括主部和副部兩個互相對比的部分；展開部把呈示部的音樂素材加以充分的變化、發展，以造成戲劇性的高潮；再現部把呈示部的音樂加以重複或變化重複。有時候，在呈樂部之前會出現引子，再現部之後會出現尾聲。

迴旋奏鳴曲式，這是迴旋曲式的變形，與迴旋曲式的結構圖式相似，但是，迴旋奏鳴曲式中又明顯地具有奏鳴曲式的特徵，比如樂曲最後有明顯的再現等。

賦格段，是一種比較複雜而又嚴謹的結構形式。它由主題、答題、對題、插句等部分組成。在這種曲式中，主題必須在各個聲部中依次出現，不得紊亂。

奇普里安‧波隆貝斯庫 Ciprian Porumbescu（西元1853年～1883年），羅馬尼亞作曲家、小提琴家。被羅馬尼亞人民稱為「傑出的愛國主義音樂家」，是羅馬尼亞現代音樂的奠基人之一，羅馬尼亞新國歌就出自他的手筆。代表作品為歌劇《新月》、小提琴獨奏曲《敘事曲》等。

愛因斯坦的特殊教育法
——音樂欣賞

音樂欣賞，就是欣賞者透過聽覺去感覺音樂，從中獲得音樂美的享受，得到精神的愉悅和認識的滿足。它是音樂作品與表演最後的歸宿。

傑羅姆・威德曼剛剛跨上人生道路的時侯，還很年輕。有一次他被邀請出席紐約一位知名慈善家的晚宴，飯後，他「不巧碰上」了一場室內音樂會。

過了一會兒，周圍響起了喝采聲。同時，他聽到右邊座椅上傳來柔和而異常清晰的詢問。

「你喜歡巴赫的作品嗎？」他說道。傑羅姆・威德曼一點也不瞭解巴赫，但是，他卻太熟悉旁邊的這個人了，蓬鬆的頭髮，嘴上的大煙斗……天啊，世界上還有人不認識他嗎？是的，那是愛因斯坦。

「說實在的，我對巴赫一無所知。」他尷尬地說，「我從來沒有欣賞過他的作品。」

「你從來沒有聽過巴赫？」老人的臉上顯出一種關切的神情。

「請，」愛因斯坦突然說道，「你跟我來，好嗎？」他把傑羅姆・威德曼帶上樓，進入一個房間，然後關上門。「好。」他說著，然後笑笑，「你可以告訴我你對音樂的這種感受有多久了嗎？」

「一向如此。」傑羅姆・威德曼說道，心裡有點惶恐，「我想您還是下樓去

聽音樂吧，愛因斯坦博士，我不去沒關係……」

「請回答我，」他說，「有沒有你喜歡的樂曲？」

「嗯，」傑羅姆・威德曼答道，「我喜歡有詞的歌，還有那種我能哼哼的曲調。」

他笑了，點點頭，顯然很高興。「也許你能舉個例子？」

「唔，」傑羅姆・威德曼鼓足勇氣地說道，「可以，賓・克羅斯巴的作品。」

他微微地點點頭：「好極了！」

他走到房間的角落，打開留聲機，開始找起唱片來。傑羅姆・威德曼不安地注視著他。最後他笑道：「好！」

他放上了唱片，霎時書房裡響起了輕快、活潑的樂曲，這是賓・克羅斯巴的《黎明時分》。大約放了三、四節後，他關上了留聲機。

「現在，」他說，「你能告訴我你剛剛聽了些什麼嗎？」最簡單的回答莫過於再唱一遍。傑羅姆・威德曼正是這樣做了，他拼命地唱準調子，盡可能克服粗聲大氣的毛病。這時，愛因斯坦臉部的表情就如同旭日東升的早晨。

「你看！」一唱完，他高興地嚷道，「你能欣賞音樂！」

傑羅姆・威德曼喃喃地辯解道，這是我平時最愛哼的歌曲，唱過幾百遍了，並不能說明什麼。

「瞎扯！」愛因斯坦嚷道；「這能說明一切！你還記得學校裡第一堂算術課

嗎？假設，在你剛剛接觸到數字時，你的老師就讓你演算一道有關直式除法或分數的題目，你能夠做到嗎？」

「不能，當然不能！」

「很明白！」愛因斯坦高興而又得意地揮動了一下手中的煙斗，「那是無法辦到的，你會感到困惑不解，因為你對直式除法和分數一竅不通。結果，很有可能由於你的老師的這個小小的錯誤而使你一生都無法領略直式除法和分數的妙處。」

「聽音樂也是同樣的道理，令人陶醉的簡單的歌曲正如最基本的加減法，現在你已掌握了，下面我們可以進行一些比較複雜的東西。」

「好，年輕人，」愛因斯坦伸出手臂挽住他說，「我們去聽巴赫的！」當他們回到客廳時，樂隊開始演奏另一組樂曲，愛因斯坦笑笑，在他膝上鼓勵地拍了一下，「你自己聽吧！」他低聲說，「就這樣！」

音樂會結束時，傑羅姆・威德曼和大家一起由衷地喝起采來。

女主人來到他們身旁。「非常抱歉，愛因斯坦博士，」她說著，看了傑羅姆・威德曼一眼，「你們沒能欣賞到大部分音樂節目！」

愛因斯坦急忙站了起來，「我也很抱歉，」他說，「可是我和這位年輕的朋友剛剛進行了人類所能夠做的最偉大的事業！」

「真的嗎？」她完全困惑了，「那是什麼呢？」

愛因斯坦笑著摟住了傑羅姆・威德曼的肩膀，一字一頓地說了一句話——這

句話至少對一個人來說是感恩不盡的：「開拓了美的新領域！」

　　什麼是音樂欣賞？通俗地說，音樂欣賞就是欣賞者透過聽覺去感覺音樂，從中獲得音樂美的享受，進而得到精神的愉悅和認識的滿足。對於音樂來說，這是作品與表演的最後歸宿。沒有欣賞，作品和表演也就失去了存在的意義。

　　音樂創作和表演都是為了讓人們欣賞，那麼怎樣才能培養出欣賞音樂的能力呢？

　　欣賞者必須具備理解音樂的知識和能力，也就是說，必須善於掌握音樂這個審美個體。在掌握音樂的過程中，需要懂得它是怎樣構成的，構成音樂的要素是什麼，作曲家是怎樣運用這些要素來表現的，演奏家又是怎樣加以再創造的，不同體裁、不同流派的音樂各有什麼特色，瞭解了這些知識，循序漸進，就會培養出一定的欣賞能力。

　　欣賞音樂除了掌握一定知識外，還需要具備審美能力，從審美的角度去聽音樂，進入音樂審美的範疇，這樣就進入了更高層次的音樂欣賞。

卡爾・徹爾尼 Karl Czerny（西元1791年～1857年），傑出的奧地利鋼琴演奏家、教育家、作曲家。專心致力於教學和創作，培養了許多著名鋼琴家，其中鋼琴大師李斯特就出自他的門下，少年時期受教於貝多芬門下。他還寫有大量的鋼琴教材，至今仍為世界各國音樂院校廣泛採用的「標準教材」。

「叛逆者」巴赫
——複音音樂

複音音樂是兩個或兩個以上各具相對獨立意義旋律的同時進行。它是由不同的旋律線編製成的一個縱向、立體結構的橫向運動。

巴赫（Bach）是一位偉大的作曲家，正是在他的努力下，複調音樂才走向成熟和輝煌。說起他創作複調音樂的歷程，那真是一段動人的故事。

1702年，17歲的巴赫以優異的成績從修道院學校畢業，在呂內堡小鎮當一名管風琴手。他不凡的演奏技術使他迅速嶄露頭角。很快地，他得到了酷愛音樂的約翰‧思斯特公爵邀請，請他擔任宮廷的一名小提琴手。

威瑪宮廷的音樂廳豪華壯麗，公爵為樂團配備了華麗的服裝和高級的陳設，巴赫好像進入了人間天堂。可是，在這個天堂裡，巴赫卻又深深地覺得，自己不再是一個音樂家，而不過是一個高級的侍從。在這裡，樂手們沒有自己的思想，沒有自己的創造，整天只是為宮廷的大小活動，甚至公爵的一兩位客人而不厭其煩地演奏。

巴赫失望了。來威瑪宮廷前，他還抱持美麗的幻想，夢想可以在音樂的海洋裡徜徉，可以有很多的時間結識音樂界的名人，可以有良好的環境研究音樂。然而，現實和理想離得太遠了。

對音樂懷著崇高理想的巴赫非常鬱悶，他覺得自己失去了自由，離真正的音樂越來越遙遠。他開始想著離開這裡，走進真正的音樂天地裡。這時，發生

了一件事情，終於使他下定決心。那次，一個提琴手病倒了，不能參加演出，恰巧宮廷有貴客來訪，平時，對音樂顯示出充分尊重的公爵，這次大發雷霆：「病了？告訴他，爬也得給我爬起來演出！」演奏結束後，巴赫發現那位樂師的衣背全濕透了，臉色蠟黃，靠著巴赫的攙扶才能回到住所。

這件事過後，巴赫不再猶豫，他堅決地辭別了公爵，在聖托馬斯學校合唱團長並負責教堂管風琴的演奏。儘管學校的合唱團長地位、待遇比宮廷的樂師要低一點，但巴赫認為自己重新擁有了自由。除了演奏外，他開始大量嘗試創作複調作品，努力提升自己在作曲方面的技巧。巴赫的作品洋溢著青春活力和熱情，這迷人的魅力無論如何也掩蓋不了。但是，他創新的作品破壞了宗教音樂慣有的規範，受到保守人士的指責。

面對打擊，巴赫毫不在意，他認為，如果把庸人的議論當作障礙，藝術就不會發展了，於是，他義無反顧地在音樂殿堂裡探索著。有一次，巴赫破天荒地讓他的堂妹，他未來的生活伴侶瑪麗亞・芭芭拉身著男裝，登台演出。這件事嚴重地違反了教堂的規定，遭到教堂主事的訓斥和制止。然而，巴赫大聲爭辯，說出了藏在心裡已久的話，他說：「音樂不是任何人的奴隸！也不是宗教的奴僕！如果尊重音樂是叛逆行為，那麼，我就是個叛逆者！」

叛逆者巴赫毅然離開了教堂，繼續他的音樂追求，完成了音樂史上偉大的創舉。對於他的複調作品，後世評論家給予極高的評價：「沒有研究過巴赫，就不能理解歐洲音樂；沒有深入地研究過巴赫的複調作品，一個嚴謹的作曲家、鋼琴家就不可能精通他的專業。」

故事中，巴赫突破傳統宗教觀念，將複調音樂帶進輝煌發展時期，開創了一個嶄新的巴羅克音樂時代。可見，複調音樂在音樂史上具有崇高的地位。這

種音樂的特點是兩個或兩個以上各具相對獨立意義的旋律同時進行。換句話說，這種音樂由不同的旋律線構成，這些旋律線縱向發展，互相獨立，形成一個立體結構，整個樂曲橫向運動進行。

在巴羅克時代，複調音樂是主要的音樂思維形式。

後來，主調音樂取代了巴羅克音樂中複調音樂的主要地位，成為主要的音樂思維形式。主調音樂，指的是以一條旋律為主要樂思，而其他部分通常做為和聲因素處於服從、陪襯、協作的地位。19世紀的作曲家總體傾向主調音樂。但複調音樂在他們的作品中仍然佔有重要地位。直到今天，沒有任何一位大作曲家是不會掌握複調技術的。

在音樂作品中，複調音樂和主調音樂經常結合起來運用，比如，中國各民族的傳統、民間音樂中，都有複調音樂的因素；賀綠汀1934年創作的鋼琴曲《牧童短笛》，就是中國最早、最成功地運用複調技法的作品。

克羅德·德布西 Claude Debussy（西元1862年～1918年），傑出的法國作曲家。創作《阿拉伯斯克》、《貝加莫組曲》、《版畫》、《兒童園地》、兩集《映畫》和《二十四首前奏曲》，為印象主義的精品。形成了一種被稱為「印象主義」的音響效果的音樂風潮，對歐美各國的音樂產生了很深遠的影響。

「七個銅板能買兩份報」
──歌詞的魅力

歌詞做為語言藝術和文學作品，必須講語法、文法和章法。歌詞具有形象化、概念化、格律化的特點，還有明顯的不融合性。歌曲都是有內容的，大多數人需要知道一首歌到底是在唱什麼才可能會喜歡它。

中國著名作曲家聶耳，原名叫聶守信，關於聶耳這個名字的由來，還有一段有趣的故事。

聶耳從小就表現出超群的音樂天分，他天生聽力特別好，而且又具有表演的才能，擅於模仿各種人的聲音和表情。

有一次，明月歌舞團舉辦聯歡會，聶耳表演了很多節目。其中有一個節目特別精彩，就是他讓自己的兩隻耳朵分別一前一後地動，這是一般人難以做到的，這一舉動把大家逗得大笑起來。從此，聶耳在歌舞團出了名，大家都稱他「耳朵先生」。

聶耳覺得這個外號富有幽默感，聯想到自己的聽力好，於是乾脆改名叫「聶耳」。聶耳還在自己使用的便箋上印上了「耳、耳、耳、耳」，表明他的名字由這四個耳字組成。人們認為這個名字好記又有意義，就習慣以此稱呼，反而把他的原名聶守信給忘了。

聶耳創作勤奮，而且注重作品的生活氣息，所以他創作的樂曲很受大眾歡迎。1933年，他居住在上海時，經常路過重慶南路，在那裡，他注意到一位賣

報的小姑娘，賣報時叫賣聲很動聽、很吸引人。

一天傍晚，他約朋友周伯勳到重慶南路走走，想讓他也聽一聽那位賣報小姑娘的叫賣聲。他們走到路口時，果然看到一個小姑娘走來走去，匆忙地賣著晚報，她聲音清脆、響亮、有順序地叫賣著報名和價錢。

聶耳走過去，向小姑娘買了幾份報紙，並和她聊了起來，這才知道，這位小姑娘的父親生病了，家裡經濟困難，小姑娘不得已以賣報為生。小姑娘的遭遇讓聶耳很同情，他邊往回走邊想，賣報孩子的生活太淒慘了，要是能為他們寫首曲子該多好。

回來後，他立刻請當時有名的作詞家安娥寫了首歌詞，之後，他拿著歌詞親自去找那位小姑娘，唸給她聽，徵詢她的意見。

小姑娘聽了，覺得很不錯，還提意見說：「要是能把幾個銅板能買幾份報紙的話也寫在裡面，我就可以邊唱邊賣了。」

聶耳聽了，立即和安娥商量，在歌詞中添加了「七個銅板能買兩份報」的句子。這下子，小姑娘高興了，她學會聶耳譜完曲子的歌曲後，真的一邊唱一邊賣，生意也好了起來。

這首歌就是流傳廣泛的《賣報歌》。直到今天，《賣報歌》依然受到大眾的喜愛，並將長存於世。

「七個銅板能買兩份報」，一句歌詞，唱響了一首歌。歌詞做為語言藝術和文學作品，必須講語法、文法和章法。它具有形象化、概念化、格律化的特點。另外，歌詞具有明顯的不融合性。這個特性指的是人們在聽歌時，需要知

道歌曲的內容，這樣才有可能喜歡去聽、去唱。

　　歌詞和詩有很大的區別，首先，兩者屬於不同的領域。詩應用於文學領域，而歌詞應用於音樂領域。其次，歌詞和詩雖然都在格式上要求「押韻」，注重心情描寫，但是深度不同。

　　詩的措辭比較含蓄，意境通常比較深，不適合廣泛的人群，但歌詞呢，內容通常不深奧，強調生活性，適合廣泛的人群。最後，歌詞創作強調聽歌人的感受，因此，創作者要具備一定的樂感，而詩人就沒有這種要求。

　　依據歌詞的不同，可以對其進行分類。

　　比較簡單的分類可以按照內容分為情歌、勵志歌曲、軍歌、歌頌國家的歌、公益歌曲等等。這些歌曲還可以進一步劃分，比如情歌可分為傷感的情歌、甜蜜的情歌、敘事的情歌等等。

普拉西多・多明哥（西元1941年出生），著名的西班牙男高音歌唱家。以演唱《茶花女》中的阿爾弗萊德跨入男高音的行列。他的演唱嗓音渾厚華麗，鏗鏘有力，具有強烈的藝術感染力。

獻給布拉姆斯的友誼之樂
——絃樂四重奏

絃樂四重奏是室內樂中最受歡迎的一種形式，包括第一小提琴、第二小提琴、中提琴和大提琴，每件樂器都有其獨特的魅力。

捷克作曲家德弗札克（Pvorak）能夠走上音樂之路，並且取得輝煌成就，其間走過了一條艱辛的道路。他出生於1841年9月8日，父親是個屠夫，家境貧寒。按照當時的慣例，他身為長子，應該繼承父親的職業，所以，12歲的時候，他就被送往附近的小城當學徒。

但是，德弗札克並不甘心做一名屠夫，他從小就對音樂有著濃厚的興趣，十分喜愛故鄉的民歌。正是因為如此，他從來沒有放棄對唱歌和小提琴的學習，終於在16歲時考入布拉格風琴學校學習音樂。

清貧的家庭無法保障德沃夏克的學費，為此，他半工半讀，在教堂的各種樂隊裡演奏小提琴，替人抄譜，教音樂課，忙碌的工作增長了他的才華，使他的音樂才能得到逐步的提升。

後來，德弗札克得到德國著名作曲家布拉姆斯的推薦，得以出版自己創作的作品，並因此與布拉姆斯成為很好的朋友。布拉姆斯不僅幫助德弗札克提升作曲的技術，當德弗札克的作品排印時，他還用整天的時間親自為德弗札克校對。

德弗札克非常感激並珍惜布拉姆斯的友情，他不僅創作了一首《D小調絃樂

四重奏》獻給布拉姆斯，還將布拉姆斯的五首《匈牙利舞曲》成功地改編為管弦樂曲後獻給布拉姆斯。

逐漸地，德弗札克不僅在捷克人人皆知，國外聽眾也對他時有耳聞。他曾經多次出訪英國，屢次受到熱烈歡迎。有一次，他的歌劇《水妖盧莎夫》在伯明罕上演，引起轟動，德弗札克在後來的文章中寫道：「當女高音阿爾巴尼唱完第一首詠嘆調後，聽眾像觸了電似的，立刻就是一陣熱烈的掌聲，並且越來越熱烈，直到曲終。樂隊、合唱隊和聽眾的歡呼聲響成一片。他們不斷地喝彩、叫我的名字。這瘋狂的場面真讓我嚇呆了。」

德弗札克在國際上越來越受關注，但他依然十分熱愛自己的祖國。

有一次，他的《D小調交響曲》在付印時，出版商不同意用捷克文，老朋友希姆洛克勸他聽從出版商的意見，可是德弗札克堅持不改，以致兩人發生衝突。德弗札克非常珍惜和希姆洛克的友誼，但他更重視祖國的尊嚴。他激動地對希姆洛克說：「我只想告訴你一件事，每個藝術家都有自己的祖國，誰都熱愛自己的祖國，忠於自己的祖國。」由於這件事，這對摯友竟然斷絕了好幾年來往，最後，還是出版商出面道歉，雙方才重歸舊好。

故事中，德弗札克為了感激布拉姆斯，為他獻上了《D小調絃樂四重奏》，又讓我們認識了一個新的音樂形式——絃樂四重奏。

絃樂四重奏是室內樂中最受歡迎的一種形式，由四種樂器組合演奏得名。

這四種樂器分別是第一小提琴、第二小提琴、中提琴和大提琴，每件樂器都有其獨特的魅力。

絃樂四重奏最早出現在阿萊格里時期。阿萊格里是羅馬帕帕爾教堂的音樂家，他為弦樂寫了四部的奏鳴曲。之後，海頓將四重奏加以發展，1761年，他在身任艾斯特哈齊親王的宮廷音樂家期間，用大量的精力寫作了許多室內樂，其中，為了特殊的場合寫作的絃樂四重奏就超過了75首。

絃樂四重奏是四重奏領域內最重要、數量最多的一種形式。在這種作品中，絃樂器的數目減少到只剩四件，每一件樂器分別擔任一個聲部，因此被認為是最清純的一種樂曲形式。

同時，這也對演奏絃樂四重奏提出了較高的要求。在演奏此類曲目時，四位演奏家之間的協調合作尤其重要，他們是否配合得很有默契，成為演出是否成功的關鍵。所以，演奏絃樂四重奏樂曲的，大多是專業團體，而很少由四位獨奏家臨時拼湊演出。

雷奧‧德利伯 Leo Delibes（西元1836年～1891年），法國作曲家，1853年起任歌劇院鋼琴伴奏、合唱副指揮和教堂管風琴師等職。1881年受聘為巴黎音樂學院教授。其中最著名的作品是芭蕾舞劇《柯貝莉亞》、《希爾維亞》與歌劇《拉克美》。

堅持個性的荀白克
——十二音列技法

十二音技法是西方現代音樂的作曲技法之一。亦稱十二音體系，它是將一個八度中12個半音各自做為平等的一員，因而廢除了中心音的存在而進行作曲的一種技法。

荀白克（Schoenberg）是奧地利作曲家，他因為《月光小丑》這部作品而逐漸聞名。這部根據比利時詩人基羅的詩作創作的樂曲，創新性極強，也因此使他獲得了世界性的聲譽。

第一次世界大戰期間，荀白克服役參戰，中斷了創作，當軍隊中有人聽說他居然是位作曲家時，感到十分神秘，就悄悄地問他為什麼要當作曲家，荀白克淡淡地說：「有這麼一份職業，總得有人做。別人都不想做，只好我來做。」他這種因無可奈何才當上作曲家的「解釋」，令人捧腹大笑，一時間在軍中傳為笑談。

其實，荀白克十分迷戀音樂，8歲時就開始學小提琴和大提琴，並且幾乎同時開始練習作曲。他如飢似渴地學習，只要有音樂會或者歌劇演出，都要千方百計去聽。可是殘酷的戰爭摧毀著世間一切美好的東西，當然也包括音樂，所以他毅然停下作曲參與戰鬥。1918年，他回到維也納，召集他的學生成立了「非公開音樂演出協會」，會中規定：「謝絕評論家參加；事先不公佈曲目；禁止鼓掌。」這個組織為後來荀白克作曲學派的發展產生了很大的推動作用。

二戰來臨時，荀白克懷著對法西斯獨裁者的刻骨仇恨，創作了不少曲子進

行反擊。其中,《華沙倖存者》成為一部傳世佳作,對法西斯殘害猶太同胞的罪行提出了強而有力的控訴。

荀白克富有創新精神,他創作的樂曲非常複雜,而他最獨特的創作,則是十二音作曲法。有人曾經對此提出過多種批評,認為他的創作不夠傳統,過於繁瑣、隨意。然而他們根本不明白,對荀白克本人來說,他的作品是井然有序、條理分明的,因為他的音高聽辨能力極其發達,異於尋常。

美籍指揮家齊佩爾曾經說過一個關於荀白克的故事:

他少年時曾隨荀白克去聽《樂隊變奏曲》排練,他驚訝地看到,樂隊中的每一個錯音,荀白克都聽得一清二楚,指揮偶爾疏忽時,他立刻出面予以糾正。可見如此複雜的樂曲,全是荀伯格殫心竭慮周密思考的結果,他對其中的每一個細節都瞭若指掌,如數家珍。

正是追求細緻和創新的精神,使得荀白克取得了音樂上獨特的地位。

20世紀具有劃時代意義的「十二音列作曲法」正是由故事中的主角荀白克創建的。對於傳統音樂來說,十二音列作曲法非常複雜,極具新意,因此人們一度認為這種作曲法不可理解。荀伯格針對這種現象說,十二音列作曲法並不像人們所想的那樣可怕,它是一種實現邏輯的方法,目的是為了讓人理解。

那麼十二音列作曲法究竟是一種什麼手法,有何特色呢?

十二音列作曲法又叫十二音體系,是將一個八度中12個半音各自做為平等的一員,進而廢除了中心音的存在而進行作曲的一種技法,它是西方現代音樂的作曲技法之一。

十二音列作曲法的基本方法是：將八度中12個半音按照某種順序排成「音列」。這個音列就成為一首作品的基礎，由它產生曲調、對位、和聲及織體。音列必須秉承一定順序，不能改變，也就是說，這十二個半音按照順序出現，每一個音出現以後，需等到其他11個音出現完，否則，不得在其他聲部再次出現。音列共有4種順序：原形、反行、逆行、逆行反行。4種順序均可以在不同的音高上開始，而音高有12種情況，因此，一個音列可有4×12＝48種變形。

在一個作品裡，基本上只使用一個音列，以求統一。

其實，十二音作曲法在具體應用中，會有很多變化，其中最重要的變動是將音列又細分為更小的音列，並賦予一定的獨立性。所以，此作曲法變化多端，越來越受到現代作曲家們的喜愛。

克勞迪奧·阿勞 Claudio Arrau（西元1903年～1991年），智利鋼琴家。自幼有神童之稱，1927年在日內瓦國際鋼琴比賽上獲得大獎，之後多次在美國和南美旅行演出。在聖地牙哥，他創辦了一所鋼琴演奏學校教育後人，當地人還以他的名字命名街道。

閉著眼睛的演出
——音樂語言的欣賞

欣賞音樂是一種審美活動。美的標準是由一定時代、一定民族、一定社會群體的審美趣味所決定的。

當代著名指揮家卡拉揚（Karajan）和小提琴演奏家尼爾斯坦多次合作演出，他們一個指揮，一個演奏，兩人配合得非常有默契，有人甚至認為他們幾乎有著魔鬼般的心靈感應，不然無法達到這種完美的結合程度。可是，讓所有欣賞他們演出的人大感驚訝的是，這兩位天才音樂家在演出時，竟然全都閉著眼睛！

對此，尼爾斯坦（Milstein）記起自己與卡拉揚第一次合作的情形。當時，他們在瑞士的盧恩演出，演出開始了，尼爾斯坦習慣地閉上眼睛，他很快地陶醉在自己悠揚的琴聲中。當他偶爾睜開眼睛時，發現卡拉揚正閉著眼睛在指揮。這給他很大的信心，他立刻閉上眼睛，不願破壞眼前和諧美好的氣氛。

結果，這場演出非常成功，打動了無數觀眾，不少人對卡拉揚和尼爾斯坦閉著眼睛的演出留下了深刻印象。有家媒體特別採訪尼爾斯坦，問他為何閉著眼睛演奏，難道不怕出錯嗎？他回答說：「我們彼此看不見更好，這並不會出錯，音樂不需要眼睛，需要的是彼此的心領神會。整個演出我只睜過一次眼睛，看見卡拉揚正閉著眼睛在指揮，我趕忙又閉上眼睛，生怕破壞了整個氣氛。」

音樂是透過有組織的音（主要是樂音）所形成的藝術型態，它是一種表現人們的思想感情，反映社會現實生活的藝術。而音樂藝術實踐有三方面的內容：創作、演奏（演唱）和欣賞。

欣賞音樂是一種審美活動。美的標準是由一定時代、一定民族、一定社會群體的審美趣味所決定的。欣賞音樂有三個階段：官能的欣賞；感情的欣賞；理智的欣賞。要從官能、感情和理智三方面全面地欣賞一個作品，就要具備以下幾方面的知識：作者和作品的時代背景；作品的民族特徵；作者的創作個性；作品標題的內容；音樂語言的表現功能；曲式和體裁。

音樂語言包括旋律、節拍、速度、音色、和聲等各種要素，這些要素分別表現作品不同的內容特色和功能。音樂語言的各種要素互相配合，具有千變萬化的表現力。旋律儘管是音樂的靈魂，但其他要素起了變化，音樂形象就會有不同程度的改變。在一定條件下，其他要素甚至可發揮主要作用。

中國著名作曲家賀綠汀創作了一首管弦樂曲《森吉德馬》，這首曲子的第一段輕柔而緩慢，用拖長的和絃和陪襯聲部來烘托旋律。開頭由雙簧管和長笛吹出富於田園風味的曲調，在絃樂器和絃的襯托下，音色顯得柔和而平靜，描寫了遼闊的蒙古草原的美麗景色。後來旋律先後改由圓號、小提琴和小號吹奏出，色彩漸漸明朗起來。第二段快速而強勁，絃樂器撥弦奏出輕快、活躍的伴奏音型，旋律和第一段相同，音色也改變不大，但由於速度、力度以及伴奏樂器的節奏都起了變化，因此表現了不同的音樂形象。

曲式和體裁指的是音樂的各種表現形式，比如序曲、小夜曲、搖籃曲等等，一般體現在作品的名稱中，如《D小調變奏曲》。

皮埃爾·狄蓋特 Pierre Degeyter（西元1848年～1932年），法國業餘作曲家，《國際歌》是他的代表作，創作於1871年。其他代表作品還有歌曲《前進！工人階級》、《巴黎公社》、《起義者》等。

華爾特的指揮——交響樂團

交響樂團（管弦樂團），按建制可分為雙管樂團和三管樂團，通常由弦樂、管樂、打擊樂三大聲部組成，小規模的交響樂團通常有大約二十到三十名樂手，而大型的三管樂團演出陣容可達百餘人。

華爾特（Bruno Walter）是20世紀初一位出色的指揮家、鋼琴家，在音樂界享有極高的地位和聲譽。他出生在德國，很年輕的時候就在德國好幾個城市的歌劇院擔任指揮，後來被聘為維也納宮廷歌劇院的樂長，慕尼克歌劇院音樂指導。

1939年起，他定居美國，其後22年中，達到了他藝術成就的最高峰。

華爾特特別擅長指揮布拉姆斯、華格納和馬勒的作品；特別值得一提的是，他對馬勒的音樂幾乎達到迷醉的程度，也是馬勒《第九交響樂》和《大地之歌》首演的指揮者。同時，他能夠將管弦樂的各聲部都處理得富於歌唱性，還繼承和發展了德國的指揮傳統，被譽為「莫札特專家」。

這樣一位傑出的指揮家，為人卻十分謙虛、溫和。這種溫和的個性在他的指揮風格上充分體現，他反對指揮時採取誇張的體態活動和動作，而採用一種柔和、優美的風格，他好像不是依靠雙手來指揮，而是透過眼神和臉部表情來協調整個樂隊。華爾特不僅能夠善於發現每個樂手的表演才能，激發整個樂隊的積極性，還能捕捉到他們的情緒變化，進而使每個人都能盡善盡美地表現自我，使樂隊奏出他所追求的理想音樂。

有一次，華爾特到美國，受邀指揮紐約交響樂團。這是他第一次指揮這個樂團，他發現第一大提琴手華倫斯坦無論是彩排或正式演出時都有意不聽指

揮，情緒叛逆。

華爾特沒有當眾責怪華倫斯坦，而是私底下找到他，與他傾心交談：「您是一位志向非凡的人，華倫斯坦先生，可是您的抱負是什麼呢？」

華爾特友好的態度使得華倫斯坦放鬆了敵對情緒，他十分激動地說：「我想成為一名指揮家。」

原來如此，華爾特笑了，隨後說：「那麼，當您成為樂隊指揮時，我希望您永遠不要讓華倫斯坦在您面前演奏。」聽了這句話，華倫斯坦先是一愣，繼而不好意思地笑了。

從此，每一次演奏他都很認真。

指揮交響樂團演出是件很不容易的事。交響樂團，也叫管弦樂團，規模較大，按建制可分為雙管樂團和三管樂團，通常由弦樂、管樂、打擊樂三大聲部組成，小規模的大約有二十到三十名樂手，而大型的三管樂團演出陣容可達百餘人。

典型的交響樂團由四類樂器組成，弓絃樂器、木管樂器、銅管樂器和打擊樂器。可以說囊括了樂器中的絕大部分，像小提琴、單簧管、長號、小鼓琴等無所不包。

參與演出的樂器越多，分工和合作就越精細。一般來說，每類樂器之間和本身都有一定的等級關係。每類樂器組中有一個首席演奏家，有時候是獨奏家，他在組內有獨奏和領導組內其他音樂家的任務。按照規定，每類樂器都有固定的樂器演奏者做為首席演奏家。比如，小提琴演奏者是弓絃樂器的首席，

而且他還是整個樂隊的首席，地位只在指揮之下。小號演奏者是銅管樂器的首席演奏家等等。大多數樂器組還有一個副首席，假如首席缺席的話則由他們代理首席。

交響樂團通常演奏古典音樂或歌劇，場面規模壯觀，有時也會演奏流行音樂。現在一些樂團也開始為電影配樂或為音樂專輯擔任演奏。

交響樂團的指揮有一定的發展歷史，最早的時候，這種樂團沒有指揮家，首席或羽管鍵琴家發揮指揮家的作用。現在，大多數樂團都由指揮家指揮演出，但是，一些小的室內樂團或專門演奏巴羅克音樂的樂團也不用指揮家。

交響音樂會是一種非常正規、嚴肅的演出活動，要求嚴格。男演員不能穿西裝，只能穿燕尾服，女演員穿長裙，不管衣著還是會場布置，全部是黑色的。而且，除了台上要用高雅莊重的黑色外，台下的觀眾也一定要穿得體高雅的晚禮服出席觀看。這樣會使聽眾能全神貫注地投入音樂中，不會因為樂師的穿著而分心，而且指揮也不會因為長時間指揮而眼花。

愛狄塔‧格魯貝羅娃（西元1946年出生），捷克花腔女高音歌唱家。1967年畢業於布拉格音樂學院，1970年起在維也納國家歌劇院擔任主要演員。曾演唱過義大利作曲家華尼采悌創作的《拉美莫爾的露齊亞》和《帕斯誇萊先生》等歌劇。

誰動了我的鋼琴——鋼琴

鋼琴在西方被稱為樂器之王,是一種近乎全音域的樂器,從音域範圍上說,鋼琴具有可以比擬整個交響樂隊的音域和整個交響樂隊匹敵的動態範圍。

2002年,中國北京舉辦了鋼琴音樂會,參與演出的都是國內的鋼琴名師。音樂會首演的那天下午,受邀參與演出的各位名師早早趕到音樂堂,並安排好了鋼琴的位置。在一般情況下,新琴的音色要比舊琴的音色好一些,所以,各位名師決定用史坦威公司提供的新琴進行獨奏演出,將音樂堂原有的那架舊施坦威鋼琴擺放在新琴的對面,留待音樂會最後六位大師十二手聯彈時再用。

有一位鋼琴師來得最晚,他就是劉詩昆。他來到後,先認認真真地把晚上要演奏的曲目過目一遍,又在後台工作人員的幫助下重新調整了鋼琴和琴椅的位置,然後便走回化妝間候場。晚上7點30分,演出正式開始了。主持人鮑蕙蕎充滿深情地向在座的每位觀眾致以開場白,她熱情的話語、優雅的舉動使得音樂會有了一個美好的開端。而後,她坐在琴椅上,開始演奏第一首樂曲,這時,她突然顯露出慌亂的神色,似乎遇到了什麼麻煩。這些細微的變化引起工作人員的注意,他們不知道一向沉穩大方的鮑蕙蕎是怎麼了。

原來,鮑蕙蕎在演出前,與其他名師一起確認鋼琴,並且調整好鋼琴的位置和座椅,可是等她落座後,發現鋼琴被調換了,本來的新鋼琴換成了一架舊鋼琴!她當然不知道這是最後趕來的劉詩昆動了「手腳」,將舊鋼琴搬了回來,並按照他自己的身材比例調整了琴椅與鋼琴間的距離,而這樣的距離自然不適合身材嬌小的鮑蕙蕎。鮑蕙蕎被嚇了一跳,孤伶伶地坐在台上演奏,心裡有多急只有她自己最清楚。演奏終於結束了,鮑蕙蕎回到後台的第一句話就是:

「誰動鋼琴了，再挪一點點，我就連踏板都踏不到了！」這時，劉詩昆站了出來，喃喃地說：「我挪的。」鮑蕙蕎先是一驚，繼而一臉無可奈何地說：「劉詩昆呀，劉詩昆！」面對鮑蕙蕎的「指責」，劉詩昆一臉無辜神情，真誠地說：「我確實覺得舊琴的音色更好！」這句話逗得所有人都笑了起來。

鋼琴誕生於1700年，19世紀開始大發展，20世紀以來，達到一種趨於完美的境界。鋼琴具有其他樂器難以比擬的特點。第一，鋼琴是一種近乎全音域的樂器。全音樂音域共有97個鍵，而一般鋼琴都有88鍵，個別達到97鍵。所以從音域範圍上說，鋼琴具有可以比擬整個交響樂隊的音域；第二，鋼琴的共鳴箱很大，可以發出很大的聲音，因此，鋼琴具有可以和整個交響樂隊匹敵的動態範圍；第三，鋼琴的音色變化極多，可以有近乎無限種組合，這也超出其他樂器的能力範圍。

鋼琴通常可以分為兩種，立式和三角鋼琴，音樂會演出時，通常都用三角鋼琴。三角鋼琴長度最長幾乎達到3米。目前，世界上著名的鋼琴品牌主要有三種，史坦威、貝森朵夫和法吉奧里。

安東‧布魯克納 Anton Bruckner（西元1824年～1896年），奧地利作曲家及管風琴家，創作九部交響曲和大批宗教樂曲，其中第四交響曲（《浪漫主義》）和第七交響曲頗為著名。其交響曲往往帶有濃厚的宗教色彩和顯著的管風琴音樂效果。

生命的演奏——大提琴

大提琴是管弦樂隊中不可或缺的次中音或低音絃樂器。在管弦樂曲中大提琴聲部經常演奏旋律性很強的樂句，也與低音提琴共同擔負和聲的低音聲部。

第一次聽到大提琴（Cello）的聲音，三歲的杜普蕾就愛上了它，她吵著要一個那樣的樂器。於是，四歲生日的時候，杜普蕾得到了一個比她還大的禮物——一個成人用的大提琴。從此，她開始了短暫卻輝煌的藝術生命。

這位女大提琴家的成名之作是1965年演奏的英國作曲家艾爾加的大提琴協奏曲。這次演出奠定了杜普蕾在演奏舞台上的地位。演出後，鋼琴家顧爾德曾經說：「杜普蕾演奏的艾爾加協奏曲，呈現了無限的悸動與熱情。」以此肯定她演出的成功。

杜普蕾也曾經說，協奏曲當中的第三樂章，是她的天鵝之歌。「大提琴的音色，聽起來就像是人在哭泣一樣。每一次，當我聽到這首曲子的時候，心總是會被撕成碎片，它像是凝結的淚珠一樣。」從17歲起，杜普蕾開始思索一個問題：我不演奏大提琴的時候，我到底是誰？有一陣子，她把大提琴束之高閣，努力思考這個問題。可是，她很快地發現自己無法離開自己鍾愛的大提琴，於是又繼續開始她的演奏生涯。

然而，不幸的事情發生了，她的手指突然喪失了知覺，無法再演奏她鍾愛的大提琴，她四處求醫，卻查不出病因，直到兩年後的1973年，才被確診為多發性硬化症，這是個至今還無法治癒的絕症。就在最痛苦的時刻，她的丈夫，同樣身為音樂家的巴倫波音，卻無情地拋棄了她。他藉口為了工作搬了出去，漸漸地不來看她，最後乾脆建立了另一個家庭。

纏綿病榻、孤獨地生活了十餘年後，杜普蕾安靜地死於1987年的10月。

大提琴既是人們喜愛的獨奏樂器，又是管弦樂隊中不可或缺的次中音或低音絃樂器。在管弦樂曲中，大提琴聲部經常演奏旋律性很強的樂句，也與低音提琴共同擔負和聲的低音聲部。

大提琴有四根弦，音域為四個八度，音高比中提琴低八度，樂譜通常用低音譜表，在較高音區有時用中音譜表。大提琴的四根弦各有特色，第一根弦發音華麗有力，富於歌唱性，第二根弦音色較朦朧，第三、四弦低沉響亮，能夠承受樂隊非常沉重的音響。

大提琴與中、小提琴既有相同之處，又有不同的地方，這主要表現在彈奏手法上，由於大提琴在琴身大小、琴弦排列與琴弦長短等方面與小提琴均不相同，因而它的奏法與中、小提琴不同，不是靠在肩上，而是夾在兩腿之間演奏。演奏時，演奏家將琴身輕輕夾於兩膝間，底部以一根可調整高度的金屬棒支撐。其演奏方式則有用弓毛拉弦、手指撥弦和用弓桿敲弦幾種。

讓‧巴斯蒂特‧盧利 Gioranni Battista Lulli（西元1632年～1687年），法國作曲家。原籍義大利。重要歌劇作品有《阿爾采斯特》、《黛賽》、《阿爾米達》、《伊西斯》、《阿馬第斯》等；重要舞劇作品有《貴人迷》、《逼婚記》（均與法國喜劇大師莫里哀Moliere合作）等。

馬爾修亞斯的悲鳴
——樂澈里拉琴

里拉琴（Lyra）的主要特點是共鳴箱特別狹窄，因而便於攜帶。里拉琴的弦數不一，但相當有限（在五根和八根之間），這使得該樂器更適合伴唱之用，古希臘的吟遊詩人經常使用這種樂器來烘托氣氛。

在希臘神話中，赫耳墨斯在出生的第一天就偷了阿波羅的牛，憤怒的阿波羅十分生氣，發誓要狠狠地懲戒這同父異母的弟弟。赫耳墨斯感到害怕了，他請求其他的神祇幫他求情，希望得到阿波羅的諒解。阿波羅很快地原諒了這初生的孩子，並成為他最好的夥伴，而赫耳墨斯為了補償自己的過錯，將神牛的胃腸在龜殼上抻開，創造了里拉琴，並將它送給了阿波羅。

一天，雅典娜用鹿骨做了一支雙管長笛並在眾神的宴會上吹奏。悠揚的笛聲獲得了諸神喜愛，可是，過了一會兒，她發現天后赫拉和阿佛洛狄忒用手摀著嘴暗暗偷笑，似乎在嘲笑自己。她十分納悶，獨自一人走進佛律癸亞的一座森林，在河邊吹奏笛子，邊吹邊觀察自己在水裡的倒影。結果，她大吃一驚，原來她吹笛子時臉色發青，雙頰腫脹，顯得滑稽又可笑。她憤怒地扔掉笛子，並且向笛子施了魔法，詛咒撿到笛子的人。

林神馬爾修亞斯恰好路過這裡，他撿起笛子，準備吹奏。哪裡想到笛子一放到嘴邊，便自動演奏起來，發出悠揚動聽的樂音。林神很高興，他追隨主人庫柏勒走遍佛律癸亞，用笛聲打動了無知的鄉野村民，他們說：「恐怕阿波羅也未必能用里拉琴奏出比這更動聽的音樂。」阿波羅聽到了這樣的傳言，向瑪耳緒阿斯下了戰書，要和他進行比賽，規定勝者可以用任何方式懲罰輸者。

馬爾修亞斯欣然同意，阿波羅請詩神繆斯等當評審。一路比賽下來，雙方始終打成平手，評審們對他們兩人的樂器和演奏都十分欣賞。最後，阿波羅向馬爾修亞斯厲聲喝道：「你能不能像我一樣演奏你的樂器？把它倒過來拿，而且還要邊演奏邊唱。」這下子，馬爾修亞斯沒有辦法了。因為笛子不能倒過來吹，更不能邊吹邊唱。可是阿波羅倒著拿起里拉琴，邊彈奏邊唱起讚美奧林匹斯山諸神的歌曲，歌聲悅耳動聽，繆斯們不得不判他為勝方。

馬爾修亞斯失敗了，按照比賽前立下的規定，他必須接受阿波羅對他的懲罰。於是，他被活生生剝了皮，皮被釘在以他命名的河的發源處的一棵松樹上。 在古希臘，里拉琴是阿波羅和傳說中的色雷斯詩人奧菲斯使用的樂器。它的琴弦迴盪著天界的和諧。其音質的清純與笛子的音色形成鮮明對比。

在西方古典文明中，里拉琴是最常見的撥絃樂器，主要有兩種樣式：一是音箱由龜甲製成的較為簡易的西塔拉琴，這種琴在荷馬時期就已出現，並為史詩吟誦者所使用，極為堅固。二是繆斯艾拉脫和特耳西科瑞以及傳說中的希臘詩人奧菲斯和阿里昂使用的樂器，這種樂器成為現代吉他的祖先。

傳至現代，里拉琴的種類非常繁多，但其主要特點是共鳴箱特別狹窄，因而便於攜帶。里拉琴的弦數不一，但相當有限（在四根和十一根之間），這使得該樂器更適合伴唱之用。這也成為故事中阿波羅勝出的決定因素。古希臘的吟遊詩人經常使用這種樂器來烘托氣氛。

詹妮特‧貝克（西元1933年出生），英國女中音歌唱家。1959年獲得皇家音樂學院皇后獎。1965年成功地扮演了《狄東與伊尼阿斯》中的狄東，正式開始其歌唱生涯。1977年英國女王授予英國皇家婦女大綬勳章。

150％的努力──吉他

吉他，屬於撥絃樂器類，是一種有柄的彈撥樂器。吉他按本身的構造及用途的不同可分為西班牙吉他和夏威夷吉他。西班牙吉他是當今最普及的一種吉他，又可細分為古典吉他、民謠吉他和電吉他三種。

有個叫桑塔納的墨西哥男孩，跟隨著父母移居到美國。

可是因為英語基礎太差了，入學後他在學校的多門功課一團糟，唯一的例外就是美術，他畫的畫很不錯，多次得到「優等」。桑塔納還喜歡音樂，經常演奏樂器，高聲歌唱，因此，他每天都很輕鬆地繪畫、唱歌，自得其樂，一副無所事事的樣子，很少顧及其他課程。

他的情況引起美術老師克努森的注意。有一天，克努森老師把桑塔納叫到辦公室，對他說：「桑塔納，我翻閱了一下你來美國以後的各科成績，除了『及格』就是『不及格』，真是太糟了，但是你的美術成績卻有很多『優』，我看得出你有繪畫的天分，而且我還看得出你是個音樂天才。如果你想成為藝術家，那麼我可以帶你到三藩市的美術學院去參觀，這樣你就能知道你所面臨的挑戰了。」

桑塔納以為老師在開玩笑，沒想到幾天以後，克努森老師真的把全班同學都帶到三藩市美術學院參觀。桑塔納特別興奮，恨不能自己也能進入學院學習，成為其中一名學生。

可是，當親眼看到了學院的老師和學生們是如何作畫，作品又是如何出色時，他深切地感到自己與他們的巨大差距，心情一下子變得沉重起來。

看到他的情緒變化，克努森老師即時告訴他說：「一個人要是心不在焉、不求進取，永遠不可能進入這裡。想要成功，你應該拿出150%的努力，不管你做什麼或想做什麼都要這樣。」

這句話對桑塔納產生了很深的影響，並成為他的座右銘。他開始努力學習，樹立目標，並為實現目標而不懈奮鬥。

到了1966年，年僅19歲的他在美國的三藩市成立了一支樂隊，取名為「桑塔納藍調樂隊」。一年後，樂隊改名為「桑塔納」樂隊，開始發展拉丁音樂。在他和同伴們的努力下，拉丁音樂與搖滾音樂結合，出現了一種嶄新的拉丁搖滾聲音，吸引了眾多觀眾。後來「桑塔納」樂隊創造了拉丁音樂的新型節奏和旋律，並將它們融入搖滾樂中，這種聲音以桶鼓和拉丁美洲打擊樂器為核心，伴隨著鼓手提供的更複雜的節奏，也更加為人們所喜愛。

其後的幾十年中，樂隊中的音樂家或離或進，但桑塔納卻是永恆的宣導人，永遠指引著樂隊的發展方向。那些時日裡，桑塔納不斷地尋找新的元素及影響力，使他們的風格免於受到拉丁音樂的限制。他曾經將爵士樂融入樂隊的作品中，與著名的爵士薩克斯管演奏家約翰‧科爾特蘭合作錄製了專輯《給投降者的愛》。2000年，他還憑藉《超自然》專輯拿到了葛萊美八項大獎。

他就是桑塔納，當之無愧的世界第一吉他大師。終其一生，桑塔納都在不斷地將搖滾樂、爵士樂和拉丁音樂做結合，創造一個更豐富多彩的音樂世界。

桑塔納將充滿拉丁韻味的吉他獨奏引用到藍調和搖滾樂中，進而奉獻了一種嶄新的音樂之聲。

這裡，我們可以先來認識一下吉他。吉他屬於撥絃樂器，是一種有柄的彈

撥樂器。在世界各民族樂器中，都可以看到它的始祖的身影。比如歐洲的曼陀林、魯特琴，美國的班卓，俄羅斯的巴拉來卡，中國的琵琶、三弦、柳和月琴，印度的西塔，日本的三味琴等，與後來的吉他都有相似之處。

經過漫長發展，吉他終於形成自己獨特的樣式和演奏特點，根據其構造及用途的不同，大體可分為兩種：西班牙吉他和夏威夷吉他。西班牙吉他是當今最普及的一種吉他，又可細分為古典吉他、民謠吉他和電吉他三種。

20世紀以來，隨著爵士音樂、流行曲的盛行，吉他應用廣泛，同時也發展出了許多新種類，比如鋼絲弦吉他、電吉他、半聲電吉他、低音吉他等。這些吉他結構和性能與原來的吉他差別很大。

不論是流行曲、爵士樂、民謠、古典，都有吉他作伴奏或主奏，以發揮不同風格的最佳效果，貝多芬甚至稱吉他為「小型樂團」，說明它具有千變萬化的特性。吉他獨一無二的音樂魅力，也讓它成為當今世界最受歡迎的樂器之一。

湯瑪斯・畢勤 Sir Thomas Beecham（西元1879年～1961年），英國指揮家。十九歲代替臨時病倒的大指揮家里希塔指揮哈雷管弦樂團登上樂壇。三十歲創立畢勤交響樂團，後來他還自費創辦了倫敦愛樂管弦樂團和皇家愛樂管弦樂團。

撫慰心靈的禮物——手風琴

手風琴是一種既能夠獨奏，又能伴奏的簧片樂器。聲音宏亮，音色變化豐富，手指與風箱的巧妙結合，能夠演奏出多種不同風格的樂曲。

　　韋恩‧卡林永遠都記得那天。那天，父親費勁地拖著一個箱子來到屋前，他把母親和自己叫到房間，把那個寶箱似的盒子打開。「喏，它在這兒了，」他說，「一旦你學會了，它將陪你一輩子。」卡林很期待，他希望它是一把吉他，而他更想要的是一架鋼琴，可是他很快地就失望了，箱子裡是一把手風琴。

　　失望的卡林將手風琴鎖在了櫃子裡，不願意再觸碰它。可是有一天晚上，父親宣佈，一個星期之後他必須去上課，學習手風琴。卡林雖然不樂意，卻無法違背父親的意思。

　　這天，韋恩‧卡林無意中從櫃櫥裡翻出一個吉他大小的盒子，打開來，他看到了一把紅得耀眼的小提琴。母親告訴他，這是爺爺、奶奶買給他父親的，可是農場的工作太忙了，他從未有時間學習。韋恩‧卡林試著想像父親粗糙的手放在這雅致的樂器上，可是就是想不出來那是什麼樣子。

　　緊接著，韋恩‧卡林開始在手風琴學校上課。他被規定每天練琴半小時。他覺得很委屈，這個時候，他應該在外面廣闊的天地裡踢球，而不是在屋裡學這些很快就忘了的曲子。可是他的父母毫不放鬆地把他捉回來練琴。

　　逐漸地，連韋恩‧卡林自己也驚訝，他能夠將音符連在一起拉出一些簡單的曲子了。有時他會在晚餐後應父親的要求拉上一兩段，有時是《西班牙女郎》，有時是《啤酒桶波爾卡》。

　　秋季的音樂會逼近了，卡林將在本地戲院的舞台上獨奏。可是他不想獨奏。「你一定要。」父親吼道。「為什麼？」卡林嚷起來，「就因為您小時候沒拉過小提琴？為什麼我就得拉這蠢玩意兒，而您從未拉過您的？」父親安靜了，隨即又開口道：「因為你能帶給人們歡樂，你能觸碰他們的心靈。這樣的禮物我不會任由你放棄。」父親又溫和地道，「有一天你將會有我從未有過的機會。你將能為你的家庭奏出動聽的曲子，你會明白你現在刻苦努力的意義。」

　　韋恩‧卡林啞口無言。他很少聽到父親如此溫情地談論事情。從此以後，他練琴再也不需要父母催促了。

　　音樂會那晚，母親前所未有地精心化了妝，還戴上了她很久不用的耳環。父親提早下班，穿上了西裝並打上了領帶，還用髮油將頭髮梳得光滑又平整。

　　當韋恩‧卡林意識到他是如此希望父母為他自豪時，他緊張極了。輪到他了。他走向那把孤伶伶的椅子，奏起《今夜你是否寂寞》。他演奏得完美無缺。掌聲響徹全場，久久不散。卡林頭昏腦脹，卻能清楚地看見父母眼中的驕傲。

　　時光流逝，手風琴在韋恩‧卡林的生活中漸漸消失了。有時家庭聚會上父親會要他拉上一曲，但他的琴課早已停止了。他上了大學之後，手風琴被放到櫃子後面，緊靠著父親的小提琴，靜靜地待在那裡，宛如一個積滿灰塵的記憶。直到幾年後的一個下午，被他的兩個孩子偶然發現了。

　　當韋恩‧卡林打開琴盒，孩子們開心地喊著：「拉一首吧！拉一首吧！」卡林不願掃興，他勉強背起手風琴，拉了幾首簡單的曲子。然而，他很快地發現，自己的技巧並未生疏。在歡愉的樂曲下，孩子們圍成圈跳起舞來，他的妻子也在一旁拍手應和著節拍。他們無拘無束的快樂令他驚訝。

　　父親的話又在韋恩‧卡林耳邊響起：「有一天你會有我從未有過的機會，那時你會明白。」他父親一直是對的，撫慰你所愛的人的心靈，是最珍貴的禮物。故事中的手風琴為我們演奏了一首動人的父愛之歌。

　　手風琴是一種相對簡單的簧片樂器，它的音高固定，易學易懂，體積小，攜帶方便，因此，適合不同年齡的演奏者自娛自樂，也可以很方便地攜帶參加演出。手風琴的種類和規格很多，從結構、型態上看，大致可分為四類，即全音階手風琴、半音階手風琴、鍵鈕式手風琴和鍵盤式手風琴。

　　全音階手風琴的結構非常簡單，相當於口琴增加了風箱。半音階手風琴首先為轉調帶來了方便。鍵鈕式手風琴裝上了背帶，推、拉風箱發音高度一致，這樣使風箱的變換和運用也獲得了很大的自由，鍵鈕數量大大增加而且排列相當科學，因此沿用至今。在上世紀的六○年代，開始出現了鍵盤式手風琴。手風琴既能夠獨奏，又能伴奏。它不僅能夠演奏單聲部的優美旋律，還可以演奏多聲部的樂曲，更可以如鋼琴一樣雙手演奏豐富的和聲。聲音宏亮，音色變化豐富，手指與風箱的巧妙結合，能夠演奏出多種不同風格的樂曲。

約克‧奧芬巴赫 Jacques Offenbach（西元1819年～1880年），法國作曲家、古典輕歌劇創始人之一。是罕見的閃耀著音樂精神的作曲家。其代表作有輕歌劇《地獄中的奧菲歐》、《美麗的海倫》、《格羅什坦公爵夫人》，以及浪漫歌劇《霍夫曼的故事》等。

唱片改變生活——音樂器材

錄音技術和老唱片的發明從根本上改變了欣賞音樂的方式。有了錄音技術，音樂才算第一次走進了普通百姓的家裡。

小鎮很小，只有六十多戶人家。可是，小鎮上的人的脾氣卻不小。年少的，一句話不對就動手；年輕的，兩句話不對就吵架；年老的，三句話不對就瞪眼。小鎮上，整天都是吵嘴、罵人和打架的聲音，沒有片刻安寧。有一天，鎮上來了一位老人，他提著兩個大箱子，悄悄地搬進了臨街的一間小屋。

老人的到來，並沒有引起小鎮上的人的注意，他們照樣過著自己慣常的生活，吵鬧、罵人、打架。小鎮上的氣氛，天天都像快要繃斷的弦。但是，過了幾天，在鎮上嘈雜的聲響中，小鎮上的人隱約聽到一種奇怪的聲音。這聲音立刻吸引了許多人，他們馬上停止了吵鬧，豎起耳朵，仔細聆聽。

這聲音真的特別好聽，婉轉、悠揚，讓人的心都平靜下來。越來越多的人被這聲音吸引過來。

當老人發現門外有人時，便打開門，微笑著把人們請進屋裡：「請進，請到屋裡來聽，我在放唱片，都是些老唱片了。」唱片？小鎮上的人看到老人的桌子上、櫃子上、打開的兩個箱子裡，都是一疊一疊的唱片，原來這就是唱片啊！唱片有些老舊，套封已經發黃，像歷經了歲月的滄桑。

老人把音量調大些，又說：「這都是最好聽的音樂，跟我幾十年了，歡迎大家來聽。」小鎮上的人從來沒見過唱片，他們不知道這東西裡會藏著這麼好聽的音樂。自然，也沒有人能說出這些樂曲的名字。

可是，他們卻從此愛上了這些老唱片，每天，都有人來到老人的小屋前，或走進老人的小屋裡，聽一聽老唱片，聽一聽老唱片裡美妙的音樂。

不久，鎮上開了一家木材加工廠，於是，在悠揚悅耳的音樂聲中，又摻雜了電鋸鋸木頭的聲音。小鎮的寧靜與祥和被破壞了，小鎮上的人又變得煩躁起來。唱片爺爺來了，他走到加工廠門口，輕聲說：「讓我進去看看行嗎？」

院子裡裝了一台電鋸，老人微笑著問：「能把鋸盤拆下來嗎？」人們用扳手拆下了鋸盤，只見唱片爺爺從隨身攜帶的盒子裡，取出一張唱片，裝到電鋸上，用螺絲固定好，然後說：「來，試試看。」

人們關上電閘，唱片立刻飛快地旋轉起來。旋轉的唱片，一接觸堅硬的木頭，工廠裡立刻響起了優美愉悅的音樂。唱片爺爺笑了，他說：「這是德國作曲家路德維希‧凡‧貝多芬的作品，叫《月光奏鳴曲》。」

美妙的音樂平息了人們的怒氣，工廠門口，大家開始熱烈地鼓掌。而那根長長的木頭，也在音樂聲中破成了均勻的兩半。

從此，電鋸鋸木頭的聲音也變成了美妙的歌聲，人們開始忙碌起來，他們在發出刺耳聲音的地方都裝上了大大小小的唱片，從此，馬路上、工廠裡，迴盪著的都是動人的旋律。

小鎮很小，卻成了遠近馳名的音樂之鄉。錄音技術和老唱片的發明從根本上改變了欣賞音樂的方式。

　　有了錄音技術，音樂才算第一次走進了普通百姓的家裡。這一發明還造就了現代模式的音樂工業，吸引了眾多的人才專心從事音樂生產，為音樂文化的繁榮奠定了基礎。

　　電唱機起初叫留聲機，誕生於1877年，是愛迪生發明的。愛迪生根據電話傳話器裡的膜板隨著說話聲會引起震動的現象，設計了一張圖紙，讓助手克瑞西按圖樣製作出一台由大圓筒、曲柄、受話機和膜板組成的怪機器。然後，他拿短針做試驗，並對著機器親自歌唱，結果發現機器會一模一樣重複他的聲音，進而發明了「會說話的機器」。

　　這種機器一誕生，立即轟動了全世界，人們根據它能留住聲音的特點，為它取名留聲機。留聲機是19世紀最令人振奮的三大發明之一，不久前開幕的巴黎世界博覽會把它做為時尚展品展出，吸引了成千上萬的人前來參觀。10年後，愛迪生又把留聲機上的大圓筒和小曲柄改為類似時鐘發條的裝置，由馬達帶動一個薄薄的蠟製大圓盤轉動的式樣，此時的留聲機才得以廣為普及。

安東尼‧德弗札克 Antonin Pvorak（西元1841年～1904年），捷克作曲家，首次為音樂界所注目的作品是表現愛國熱情的摩拉維亞之歌（Moravian Duets）。1891年擔任布拉格音樂學院作曲、配器和曲式教授。1892年被邀請擔任紐約國家音樂學院院長。他創作最著名的《新世界（第九）交響曲》。

第三章
音樂歷史

大自然的餽贈
——音樂起源模仿說

音樂的起源是以聲帶為樂器的「歌唱」，但人類伴隨著智慧的發展，開始使用工具。也就是說，不僅利用聲音唱歌，而且在管上鑿孔或者張弦撫弄以奏出音樂做為遊戲，於是就產生了樂器。

在中國，流傳著一個年代久遠的故事：五千年前的黃帝時代，有一位出色的音樂家，名叫伶倫，他酷愛音樂，聽說西方崑崙山出產一種竹子，可以彈奏出人間最美妙的樂音。為了得到這種竹子，他跋山涉水，不辭辛苦地進入西方崑崙山內，準備採竹為笛。崑崙山地處偏遠，樹林茂密，人跡罕至，非常險峻。伶倫冒著危險在山裡探尋，終於找到了自己想要的竹子。

這時，空中恰好飛過五隻鳳凰，牠們鳴叫歡唱，發出五種不同的美妙聲音，悅耳動聽，十分迷人。伶倫被吸引住了，他手裡拿著竹子，很快地將它們製成不同長度的竹管，然後隨著鳳凰的鳴叫聲吹奏。

這樣，伶倫根據鳳凰的叫聲確定了音律，從此，竹笛就成為人們最常用的一種樂器。這種樂器所演奏出的自然之音也深受人們喜愛，音樂在竹笛的吹奏聲中變得更加美妙和動聽。

無獨有偶，在西方也有關於樂器起源的故事。赫耳墨斯是希臘神話中諸神的使神，有一天他在尼羅河畔散步時，腳突然碰到一個物體，竟然發出一陣美妙的聲音，他不由自主彎腰拾起，一看，原來是一個空龜殼。他好奇地仔細端詳，發現龜殼內側附有一條乾枯的筋，正是這條筋發出美妙的聲響。

赫爾墨斯從此得到啟發，經過努力發明了絃樂器。

可見，音樂來自於自然界。音樂史上許許多多的音樂家都依循這條規則創作曲子，他們記錄鳥鳴聲、水流聲以及自然界的各種聲音，並且因此創作了很多精品樂曲。

在這裡，我們還可以看一下貝多芬創作《田園交響曲》的故事。有一段時間，貝多芬對海利根施塔附近一條小溪很感興趣，經常到那裡去聽流水淙淙的聲音，覺得這種聲音真是美妙極了。流水聲激發了貝多芬的創作靈感，他不久就創作了一首描繪田園風光的曲子。

這首曲子中，他大膽地模仿瀑布的聲音，以C大調的三和弦模仿瀑布的轟鳴聲，以不和諧F低音為基調，構成交響曲的小快板。這種對「自然音樂」的摹擬，大獲成功。人們聽了這首曲子後，備感自然、親切，彷彿身臨水邊一樣。可以說，這是一個大膽而成功的創新，從此以後，貝多芬在小快板裡使用的這種F大調，便成了音樂中專門用來描繪大自然的樂調了。

上面幾個故事告訴我們，音樂來自於自然界，音樂的起源是一種模仿行為，這已經被許多音樂家所認可和利用。可是人類社會從什麼時候開始有了音樂，卻無法查考。

許多科學家認為音樂的起源是「異性求愛」的產物。

19世紀，英國著名的生物學家達爾文率先提出這個理論，他認為史前動物常常是以鳴叫聲來追求異性，牠們的聲音越優美則越能吸引異性，於是動物們競相發出婉約、優美的聲音，以求得到對方的青睞，這種鳴聲，特別是鳥類的鳴聲，已具有樂音或節奏的因素。

達爾文因此聯想到音樂的起源，認為聲音是在語言產生之前便具有的。原始部落中有些民族的歌曲就是模仿各種鳥類的鳴叫聲，藉助於起伏的旋律感和婉轉的聲響，漸漸演變成動聽的民歌傳唱百世。

做為人類的一種社會現象，音樂伴隨著人類的出現而產生，它最初的表現形式是以聲帶為樂器的「歌唱」，這種「歌唱」包括各式各樣的聲音。但是隨著人類智慧的發展，人類開始使用工具來發展音樂，他們不僅利用聲音唱歌，而且在管上鑿孔或者張弦撫弄以奏出音樂做為遊戲，於是就產生了樂器。

一般科學家都認為，由空心的共鳴箱構成、裡面塞入小石子的撥浪鼓是我們人類最早的樂器。繼它之後所出現的是一種由馬骨做成的樂器，它的中間被鏤空了，能像笛子一樣吹奏，發出渾厚低沉的聲音。

迄今為止，人類所知道的第一部小提琴是西元前大約三千到四千年間在印度製成的。它由一塊椰子殼做成，繃著兩根弦，用琴弓一拉，便發出悅耳的聲音。後來，樂器不斷地發展完善，種類越來越多，音樂的表現形式也更加豐富多彩。

馬努埃爾‧德‧法雅 Manuel de Falla（西元1876年～1946年），西班牙作曲家，最有名的作品是舞劇《愛情──魔力》、《三角帽》和鋼琴與樂隊曲《西班牙花園之夜》。被人們譽為「名副其實的西班牙的『深沉的歌』」。

祭祀之歌舞
——音樂起源巫術說

古人為了戰勝自然，完成某種巫術儀式而進行歌舞，他們的藝術行為是與某種純物質的需要密切相關的。正是因為音樂藝術所具有的強大感染力，古人常將音樂起源歸之於神明的作為，視音樂的效果為巫術的作用。

商湯時，天下大旱七年，土地乾涸，萬物枯死，民不聊生，商湯為了挽救百姓，以自己為犧牲，去氏族神社桑林求雨。在他祈禱上天時，天空果然烏雲密佈，普降甘霖，萬民喜慶。為了感謝上蒼，到了祭祀之日，人們紛紛湧到祭祀之地桑林之中，在巫師的指揮下，載歌載舞，作桑林之樂，取名為《大》。

商湯在世時，人們用歌舞表演《大》，以頌揚他的功德。

《大》即是《詩經》中的《商頌‧那》：「猗與那與！置我鞉鼓。奏鼓簡簡，衎我烈祖。湯孫奏假，綏我思成。鞉鼓淵淵，嘒嘒管聲。既和且平，依我磬聲。於赫湯孫！穆穆厥聲。庸鼓有斁，萬舞有奕。我有嘉客，亦不夷懌。自古在昔，先民有作。溫恭朝夕，執事有恪，顧予烝嘗，湯孫之將。」這段歌舞描述了人們載歌載舞的盛大場景，其中人們豎起大搖鼓，伴著嗚嗚簫管聲和鼓點，應和著悠揚的歌聲，款款起舞的場面猶在眼前，生動感人。

在世界各地，關於音樂起源於巫術的說法眾說紛紜。在希臘，傳說阿波羅神主管音樂，其下有九位繆斯女神，分別負責各種不同樂器的演奏。在古埃及、非洲等地，音樂的起源更是與宗教巫術密不可分，今日我們走進古埃及帝王古墓的金字塔內，仍可以看到石壁的雕刻上有許多演奏音樂的盛況的記載。

　　古人為了表達對自然的畏懼和尊重，經常舉行某種巫術儀式，這個過程往往伴隨歌舞，這種藝術行為與某種純物質的需要密切相關，成為最原始、最根本的藝術形式。可見，巫術是原始的藝術，藝術起源於巫術。

　　可以說，巫術喚起了原始的共同體的精神，這種精神是一種魔力，它賦予了巫術形式中的音樂一種力量，這種力量讓音樂具有更多打動人心的效果，更能引起人們的共鳴；同時，音樂本身所具有的巨大感染力，又烘托了巫術儀式上的神聖感，讓巫術在人們心目有了更權威的地位。所以，古人常將音樂起源歸之於神明的作為，視音樂的效果為巫術的作用。這與近代人們認為音樂是一種欣賞的物件、審美的物件、娛樂的物件的觀點是不一樣的。

　　在音樂界，持有音樂起源於巫術說的音樂家很多。比如，法國的音樂學家孔百流就主張音樂是從原始民族巫術中產生出來的。中國著名學者王國維也有類似的觀點，認為「歌舞之興，其始於古之巫乎？」都主張音樂與巫術有著淵源流長的不解之緣。

威爾海爾姆·福特萬格勒　Wilhelm Furtwangler（西元1886年～1954年），德國指揮家。1920年應聘為柏林愛樂樂團指揮。曾於1926年～1928年指揮紐約愛樂樂團，歸國後擔任萊比錫格萬特豪斯樂隊指揮，是德國優秀指揮家中具有代表性的一位。

《哈雷路亞》
──中世紀宗教音樂

中世紀的音樂由於基督教而取得了不尋常的發展。在教會音樂中，開創了複調音樂的形式並完成了對位法。最初印刷樂譜，是教會為了彌撒儀式而用的。鍵盤樂器的興起以致其教授法，沒有一件事能夠離開教會而產生。

身為信徒，在聖誕之夜，不可或缺的一件事情就是聆聽《哈雷路亞》這首聖樂。說起來，聖樂很多，但像《哈雷路亞》這樣久唱不朽、極具震撼力的卻不多見。

「哈雷路亞」本是《聖經》中的一個用語，用來讚美上帝的，以這個用語為歌詞主體創作的《哈雷路亞》，是古典音樂大師、巴羅克時期的代表人物、德國大音樂家韓德爾的天才佳作。

當時，韓德爾受邀創作一部宗教題材的作品，腳本用《聖經》中的語句編成。亨德爾才華橫溢，讀了幾遍腳本後，經過琢磨，決定以神劇的形式完成這部巨作，題目就叫《彌賽亞》。想好了基本規格之後，韓德爾立刻投入緊張的工作中。他以無比虔誠的心和火一般的熱情，廢寢忘食地進行創作，寫作中樂思連綿，思緒萬千，音符就像噴泉般地從他筆下奔湧出來。韓德爾完全融入作品創作中，當他寫完《哈雷路亞》這首合唱曲的時候，激動得淚如雨下，對身邊的僕人說：「我確實認為我實實在在地看見整個天國就在我面前，我看見了偉大的上帝本人！」

只用了24天，韓德爾便完成了這部巨作。作品以大型合唱為主體，還有宣

敘調、詠嘆調等體裁的歌曲共五十幾首。如此短的時間完成如此浩大的作品，無疑是音樂史上的一個奇蹟。1742年春天，《彌賽亞》在柏林舉行了首演式，首演便受到熱烈歡迎，後來逐漸為人們所賞識，成為世界上廣受喜愛的音樂作品之一。

1743年，《彌賽亞》首次在倫敦演出，英國國王喬治二世也親臨劇院觀看這部作品的演出。當合唱曲《哈雷路亞》在劇院迴盪的時候，它那恢宏、澎湃的氣勢，如千軍萬馬凱旋而歸的激情，其中表現出來的對基督虔誠莊嚴的讚頌，深深地震撼了英王。這位國王感到歌聲禮讚的是萬王之王，是千古以來最偉大的君王，而他僅是一國之主，渺小得很，於是便恭敬地站起來，用心聆聽。觀眾們看到國王站了起來，也先後跟著他起立。從此以後，在世界許多國家都形成一種習慣，每當《哈雷路亞》的合唱響起的時候，聽眾都肅然起立，以示對萬王之王的恭敬。

《哈雷路亞》是一首著名的宗教音樂。宗教音樂在中世紀音樂中，佔有主導地位。在歐洲，這種音樂又稱教會音樂或者聖樂，既傳達上帝給人們的啟示，又表現信徒對上帝的崇敬、讚美和祈求，是藝術音樂的源頭。

18世紀以前，歐洲音樂以教會音樂為主，16世紀時教會音樂又以聖詠曲（Chorale）為主。聖詠曲指的是單聲調，沒有固定節拍的基督教歌曲。18世紀啟蒙時期以後，歐洲音樂開始向世俗化發展，進入蓬勃發展期，但是教會音樂依然佔據著中心地位。從巴羅克時期、古典時期到浪漫時期，眾多的音樂家為我們留下了極其豐富的宗教音樂遺產。

在宗教音樂的發展歷史上，前後形成了很多不同的音樂形式，包括彌撒曲、受難曲、眾讚歌等等，下面我們來看一看這些不同宗教音樂的內容和特色。

彌撒曲，天主教所用的複調風格的聲樂套曲，分普通、特別、安魂、婚禮、主教等類型。

受難曲（Passion），以四福音書中記載的主耶穌受難的過程為內容，從最後的晚餐起一直到被釘十字架。最早的受難曲以格里高利聖詠組成，用戲劇形式演出。

神劇（Oratorio），是將《聖經》中的經文譜曲，用合唱、獨唱、重唱與樂隊演出的有人物、有情節、有劇情的清唱表演。

清唱劇（Cantata），17世紀初葉起源於義大利。最早的康塔塔是一種獨唱的世俗敘事套曲，以詠嘆調和宣敘調交替組成。後傳入德國，逐漸發展成一種包括獨唱、重唱、合唱的聲樂套曲。

眾讚歌，是一種基督教會眾合唱的頌讚詩歌，又叫讚美詩。16世紀後，作曲家常為它譜曲改編，用管風琴伴奏。在17、18世紀的德國宗教音樂中佔有重要地位。

凱撒‧法朗克 Cesar Franck（西元1822年～1890年），法國作曲家、管風琴演奏家，著有《D小調交響曲》、《A大調小提琴奏鳴曲》、《D大調絃樂四重奏》等，特別是「循環形式」的作曲手法，可以說是他的獨創。

「音樂之父」巴赫
——巴羅克音樂

巴羅克音樂節奏強烈、跳躍,採用多旋律、複音音樂的複調法,比較強調曲子的起伏,所以很看重力度、速度的變化,它最大的特色就是調性取代調式。

巴赫(Johann Sebaseian Bach, 1685～1750)10歲時,父母相繼離世,他只好跟著哥哥生活。哥哥在附近一個城鎮當風琴師。

哥哥對巴赫要求很嚴格,不管在生活還是學業上,對他的約束都極嚴苛。當時,印刷或雕刻的樂譜非常少,價格比較昂貴,所以買不起樂譜的音樂家只好自己用手抄譜。巴赫的哥哥曾抄過一本當時最有名的作曲家音樂作品的手稿,而這本譜子對他來說是極其寶貴的。巴赫看到哥哥的這本手稿,非常渴望學習其中的音樂,可是他哥哥卻說他還太小,不懂得欣賞,不給他看,不讓他學。每當不用它時,哥哥總是把它鎖在書櫃裡,前面還加上一個鐵絲格柵,防止巴赫偷看。

然而,巴赫太想學習那本手稿裡的音樂,他無法抑制自己的衝動。終於,在一個月明星稀的夜裡,趁著哥哥熟睡之際,他悄悄地起床,踮著腳尖走到書櫃旁邊,費力地從鐵絲格柵裡伸進手去,小心翼翼地將手稿拉了出來。拿到手稿的巴赫心情異樣興奮,立即在月光下看了起來。等他看了一會兒,想到等一下還要把手稿放回去,不能讓哥哥發現,覺得非常失望。突然,他有了主意,翻身拿出紙和筆,在明亮的月光下抄起手稿來。

為了不讓手稿在翻動時發出聲響,驚醒家人,巴赫盡量小心地抄寫著。可

是樂譜上的小音符太複雜、太精細了，他不可能一下子全部抄完。快要天亮時，巴赫只好把手稿放回去，等到第二天再來抄寫。如此反覆，每個月月圓之時，巴赫總會在月光下抄寫他的樂譜。這樣，前後花了六個月時間，巴赫終於抄完了這本樂譜。可是，在巴赫第一次彈奏樂譜時，恰恰被他的哥哥聽見了，哥哥不由分說，就把巴赫翻抄的所有樂譜拿走了。

雖然辛苦付諸東流，卻沒有改變巴赫對音樂的熾熱之情。他依舊在音樂路上苦苦探索，經歷了無數艱辛和磨難。

有一次，年輕的巴赫在回漢堡的路上，餓著肚子坐在一家小酒館的外面，他身上沒有錢，所以無法進去填飽肚子，這時，酒館裡面飄出來引人垂涎的香味，讓他更感飢餓難耐。突然，有人把窗子打開了，從裡面扔出兩個鯡魚頭。巴赫餓極了，立即爬過去撿起了它們，準備用它們裹腹。就在他掰開魚頭時，驚奇地發現每個魚頭裡都有一個丹麥金幣。這些錢足夠他買一餐美食，還可以付下次去漢堡的車費。

巴赫從來不知道這位在他飢餓時曾可憐過他的好人是誰，但正因為如此，他更加地努力，用他出色的音樂才能回報每一位喜歡他的聽眾，以感謝世界上的好心人。正是在巴赫的努力下，西方音樂進入了巴羅克時期，形成了重要的巴羅克音樂特色。他因此成為巴羅克音樂的傑出代表人物，被人稱為「音樂之父」。

18世紀，西方以宗教音樂為主體的格局逐漸打破，音樂趨向世俗化，這時，形成了音樂史上的巴羅克音樂時期。這個時期的音樂一方面帶有濃厚的宗教音樂特色，另一方面發展變化很多，節奏強烈、跳躍，採用多旋律、複音音樂的複調法，比較強調曲子的起伏，所以很看重力度、速度的變化。巴羅克音

樂正是後期音樂發展的基礎。

　　巴羅克音樂大致承襲了同時代其他藝術的風格。比如，它和美術一樣也呈現多方位發展和創新的趨勢，突破了宗教控制的範圍。正是在這個時期，歌劇誕生了。隨後，音樂的發展越來越快速和多元化，在巴羅克時代，隨著歌劇和宗教音樂的大型化、戲劇化，器樂所佔的地位越來越重要了，產生了許多種重要的器樂演奏型態，而且，作曲家們開始逐漸擺脫舞蹈伴奏的形式，採用各地方獨特舞蹈的節奏、速度，創作專為演奏而用的曲子。

　　巴羅克音樂最大的特色就是調性取代了調式。在以前教會音樂的調式中，主要以音符的排列方式來決定曲調的性格，也是橫向思考的一種表達。在巴羅克早期，開始出現以三和弦為基礎的調性創作，以各種大、小調的和聲特色來表現樂曲個性。這種發展，給音樂表現帶來無限的變化可能，奠定了往後三百年音樂的基礎。另一方面，這時期樂器的發展已經相當成熟，尤其是提琴家族的樂器，可以發出足以和管樂器抗衡的洪沛音色。因此，這個時期的音樂創作，強調的是數量和旋律上的對比。

亞瑟‧菲德勒（西元1894年～1949年），美國指揮家。三十歲創立波士頓小交響樂隊自任指揮，同時還指揮波士頓大學的樂隊與合唱團。1930年將波士頓交響樂團的演奏員組織起來成立波士頓通俗管弦樂團，並一直擔任音樂指導與指揮。

鬥氣鬥出來的歌劇
──古典主義

古典音樂原指古代流傳下來的堪稱經典的音樂作品，後來泛指一切將深刻的思想內容與完美的藝術形式相互結合的典範音樂作品。

有一天，一位年輕的音樂家來拜訪義大利作曲家葛台威爾第（Claudio Monteverdi 1567～1643），見面後，他高談闊論，一直在誇耀自己的作品。

五十歲的葛台威爾第安靜地聽完他的話，隨後心平氣和地說：「當我18歲時，我認為自己是個偉大的作曲家，也總是談『我』。當我25歲時，我就談『我和莫札特』。當我40歲時，我已經談『莫札特和我』了。而現在我談的是『莫札特』。」

也許從中我們就可以瞭解到威爾第的成功之道，謙虛、誠懇的學習態度讓他成為義大利文藝復興時期最具代表性的作家。不過，這位謙虛的音樂家也曾經有過怒髮衝冠的時候，只是他的憤怒，換來的是音樂史上不朽的篇章。

葛台威爾第總是在作品中刻意創新，追求新穎的創作手法，因此惹來不少非議。有一年，已經頗有名聲的他突然遭到一位音樂理論家的指責。這位理論家名叫喬瓦尼・瑪麗亞・阿圖西，他發表文章，抨擊音樂現狀，認為音樂裡面用的誤音太多，聽起來簡直就是噪音。

儘管阿圖西沒有指名道姓，但舉的幾個例子都來自葛台威爾第的音樂，世人一目了然。面對攻擊，葛台威爾第泰然處之、我行我素，繼續創作了一些牧歌。

這些作品發表後，更加激怒了阿圖西。4年後，他再次揮筆發難，而且毫無顧忌地直接點了葛台威爾第的大名。這下子，威爾第也被惹惱了，他決定寫一部樣式全新的音樂作品，要使歌詞更具戲劇表現力。而且，他還特意選用了簡單的旋律，認為那樣阿圖西才聽得懂。

在這次創作中，威爾第把自己創新的體裁叫做「音樂故事」，題材選自希臘神話中奧爾菲斯與尤麗狄茜的故事，取名為《奧菲歐》。

沒想到，這部作品成為音樂史上第一部真正所謂的歌劇，而且大獲成功，有力地回擊了保守勢力的指責，推動了音樂的發展。威爾第因此名聲更加響亮，成為音樂史上不朽的巨人。

葛台威爾第也是古典音樂的代表人物之一。那麼，什麼是古典音樂呢？

古典音樂原指古代流傳下來堪稱經典的音樂作品，後來泛指一切將深刻的思想內容與完美的藝術形式相互結合的典範音樂作品。在這種意義上，這一概念不受時間和地域的限制，不同歷史時代和不同國家、民族的高度藝術性的民間或專業的音樂，均可稱為古典音樂。這一時代的音樂大多是歌頌高尚與神聖的東西，所以音樂也帶有一種神聖感。

可見，古典音樂是個廣義的概念，那麼它具體包含哪些音樂內容呢？

首先，18世紀下半葉至19世紀二〇年代，在這段時期內以海頓、莫札特和貝多芬為代表的音樂，也稱作「維也納古典音樂」，是典型的古典音樂作品。一般來說，這也是古典音樂狹義的概念。

第二，從維也納古典音樂的歷史時期往前推移到葛路克、韓德爾和巴赫的

音樂，甚至再往前追溯到歐洲文藝復興以來的各國專業音樂，這些音樂也屬於古典音樂。

第三，從維也納古典音樂的歷史時期往後延伸到19世紀末、20世紀初的歐美專業音樂，將浪漫主義樂派和民族主義樂派作曲家的創作劃歸為古典音樂，又形成古典音樂的另一大內容。在這個意義上，古典音樂與現代音樂形成了兩個對應的概念。兩者的主要區別在於音樂語言和藝術手法上。前者遵循傳統的調式、調性、和聲功能體系等創作技法，後者則突破了這一傳統創作方法。

最後，19世紀末、20世紀初以來，非純粹娛樂性質的現代專業音樂，也包括在古典音樂的範圍之內。在這種意義上，古典音樂又具有了嚴肅音樂的含意，與純粹娛樂性質的輕音樂、流行音樂或其他通俗音樂形成對應。

蓋布里埃爾·尤爾貝恩·佛瑞 Gabriel Faure
（西元1845年～1924年），法國作曲家，擔任過巴黎音樂學院教授、院長，是法國當時最傑出的作曲家之一。他曾把法國藝術歌曲《帕凡》以及由戲劇配樂《佩利亞與梅麗桑德》改編為同名組曲。

「復古」的雷格
——維也納古典樂派

古典樂派時期在音樂上的最明顯標誌是主調音樂與和聲寫法取得了音樂創作的主導地位，旋律的地位上升，追求具有個性的動人的音樂主題，提倡形式上的完美及整齊對稱的方整性結構，調性與和聲成為音樂結構的重要因素。

有一次，一位鋼琴家對著名的音樂家雷格說：「最近我演奏的成績步步提高，使我有能力購買一架新鋼琴。我想在鋼琴上再擺個音樂家的胸像，你說買莫札特的好呢？還是貝多芬的好？」

雷格並不承認這位鋼琴家的才能，隨即回答：「我看還是買貝多芬的吧！他是聾子！」

這個直言不諱的鋼琴家就是馬克思・雷格。他是巴伐利亞人，17歲時才開始學習作曲，但是卻取得了極大的成就。

在19世紀末的歐洲樂壇，雷格可算是一位頗具個性的作曲家。當時，浪漫派這種主調音樂盛行，大多數作曲家沉迷於此，認為複調音樂已經過時，因此不去繼續研究與創作。雷格卻特立獨行，繼續沉醉在複調音樂的創作天地裡。

人們說，雷格是繼巴赫、布拉姆斯之後，純正的德國鍵盤樂器變奏曲主線上的繼承人。在相當長的時期以來，人們把他歸為保守派音樂家，缺少音樂精神的追求，認為「那些即使相當成功的作品由於缺乏浪漫派音樂的那種文學價值，雖然能夠感染人的神經卻無法打動人的心靈」，代表了「即將結束的19世紀

的精神，不明顯地進入了20世紀」。

可是，進入21世紀以來，雷格的價值又重新受到人們的重視。現在人們認為，在晚期浪漫派這一過渡時期，他的出現無疑對音樂創作風格的演變發揮了不可忽視的作用，他的音樂既是對早期複調音樂的一種「復古」，同時也是即將到來的21世紀複調音樂復興的一個「先兆」。

對於自己的作品，雷格曾經做出很中肯的評價。他創作過一首《A大調小提琴協奏曲》，這首作品延續了布拉姆斯小提琴協奏曲的風格，極其美妙的樂段和引人入勝的技巧性增添了作品的價值。但是有人指責他：「如此長篇幅的小提琴協奏曲，阻礙了它的傳播。」

對此，雷格說：「你可以說我所說的話是驕傲自大的一個預告，但是我的那首小提琴協奏曲似乎是對從貝多芬到布拉姆斯路線的極具價值的補充。儘管貝多芬和布拉姆斯的小提琴協奏曲是我們所擁有的唯一。」

雷格的早期作品類似舒曼和布拉姆斯，賦格創作繼承巴赫，他還是繼貝多芬、布拉姆斯之後最重要的變奏曲作者。可以這樣說，他是古典音樂的一大繼承者。

巴赫是西方音樂史上的代表性人物。古典樂派音樂時期大約是從巴赫逝世開始到貝多芬逝世的這一段歷史時期。

貝多芬是維也納古典音樂的代表人物，他和海頓、莫札特三人的作品，共同構成維也納古典音樂的重要成分，形成繼巴羅克音樂之後的又一大音樂流派，從此，音樂進入一個嶄新的發展時期──古典音樂時期。在這個時期內，音樂和其他藝術形式一樣，以恢復希臘、羅馬的古典藝術為目的，注重形式上的

勻稱和諧調，主要著眼於追求客觀的美。

維也納古典音樂是一種流派，代表了一個時期音樂的特色。在整個古典音樂中，它佔據著重要的位置，因此在音樂歷史上，往往將它與古典音樂等同看待。實際上，古典主義的萌芽，發生在巴羅克時代的義大利，隨後，歐美整個藝術領域呈現出古典主義特色。

而到了18世紀下半葉至19世紀二〇年代，由於在維也納出現了海頓、莫札特和貝多芬三人，他們的作品極具特色，將音樂推向了一個新的崇高地位，古典樂派音樂便得以形成。

所以，在音樂界，「維也納古典樂派」也被看做是古典音樂的代名詞。

米哈伊爾・伊萬諾維奇・葛令卡 Mikhail Ivanovich Glinka（西元1804年～1857年），著名的俄羅斯作曲家，俄羅斯民族音樂真正的奠基人，被尊稱為「俄羅斯音樂之父」，1857年寫作俄國民族歌劇《為沙皇效命》，創作中大膽借用西歐作曲家的風格與技法經驗，其有句名言：「人民的音樂是作曲家創作的基礎，創作音樂是人民，作曲家只是把他改編成樂曲而已。」

求愛的白遼士
——浪漫樂派時代

浪漫樂派時期的社會音樂環境有了很大變化，音樂的主宰者為新生的音樂資產者，音樂會和歌劇院的公開演出已經成為社會音樂生活的主要形式。

在音樂史上，曾經發生過很多美好的愛情故事，這些故事發生在音樂家之間，顯得尤其感人，充滿浪漫色彩。其中，作曲家白遼士的愛情故事更是開啟了音樂史上新的篇章。

有一年，英國一家劇團來巴黎演出，在奧德翁劇院演出了莎士比亞的《哈姆雷特》、《羅密歐與茱麗葉》、《李爾王》、《奧賽羅》等著名劇作。

這些劇中，扮演奧菲麗雅、茱麗葉、科黛麗雅、黛絲德蒙娜等角色的女演員，是27歲的愛爾蘭姑娘斯密森，她美麗大方，楚楚動人，表演極其精彩，引起巨大轟動。

當時，24歲的白遼士正在巴黎，他觀看了這些戲的演出後，感觸極深，他一方面對莎士比亞的作品深感震驚，另一方面則被女演員斯密森深深吸引住了，墜入情網不可自拔。他隨即對斯密森表達愛意。可是落花有意，流水無情，斯密森沒有接受他的愛，她爽快地告訴他：「沒有比這更不可能的了。」

陷入失戀的白遼士備受痛苦折磨，無法發洩心中的鬱悶，他拿起筆，寫了一部自傳性的作品——《幻想交響曲》，副標題是「一個藝術家生涯中的插曲」，用來表達自己的苦悶情緒。在這部作品中，白遼士把男主角幻想成一個因失戀

而企圖自殺的青年，他吞服了鴉片，但因劑量不足，沒有致死，只使他陷入昏迷狀態中，看到了光怪陸離的景象。夢中的青年誤以為謀殺了自己的情人，因而被處死刑。最後，他夢見在地府裡參加了女巫的安息日夜會，而他昔日的情人也變成猙獰的女巫，跟著群魔亂舞，整部作品就在這幻景中結束了。

作品完成後，白遼士對朋友詳細敘述了標題的內容，其中關於第五樂章中，有一段意氣用事的話，那句話是失戀青年指責自己情人的，原文是：「她居然也現身於女巫們的夜會，來參加為她而死的人的葬禮，簡直連一個淫賤的娼妓還不如。」這句話簡直就是白遼士本人的心情表露，可見他對於斯密森的愛之深，恨之切。不久之後，《幻想交響曲》在巴黎首演，這句話便被放在節目單上。

兩年後，斯密森所在的劇團再次赴巴黎演出，此時的白遼士已經是知名的作曲家，而斯密森卻早已淪為過氣的演員。癡情的白遼士不改初衷，依然向斯密森展開熱烈的追求。這次，斯密森被徹底打動，答應了白遼士的追求。喜悅之下，白遼士急忙修改了自己的劇本，將「娼妓不如」的話刪掉，於是，這年12月修訂過的《幻想交響曲》又在巴黎演出時，斯密森到場聆聽，自然聽不到當初白遼士對自己的指責了。

第二年的金秋十月，白遼士和斯密森在巴黎英國大使館裡舉行婚禮，這段離奇又浪漫的愛情故事才算有了一個圓滿的結果。白遼士的《幻想交響曲》以充滿想像力的管弦語法，為音樂的浪漫主義開啟了決定性的大門。

與同時代其他藝術形式一樣，浪漫主義音樂也是在歐洲啟蒙思想和法國大革命的影響下，逐漸發展起來的。浪漫主義音樂是古典音樂之後的又一大流派，從時代上而言，19世紀中葉是浪漫主義音樂的全盛時期。

浪漫主義音樂，經歷了初、中、晚三個時期。

初期是從古典派作曲家開始的。在貝多芬、羅西尼和韋伯等人的晚期作品中，已經顯示出浪漫主義音樂的風格，正是他們開創了浪漫派的先河。隨後，1800年前後出生的作曲家們，形成了初期浪漫主義的中心。舒伯特、白遼士是這個時期浪漫派音樂的代表人物，形成了自己獨特的流派。

中期的浪漫主義音樂，經過孟德爾頌、舒曼、蕭邦和威爾第等人的進一步完善，在柴可夫斯基、李斯特和華格納的時代，達到了巔峰狀態。這些傑出的作曲家、鋼琴家構成了中期浪漫主義的中心。

到了近代，馬勒、理查‧史特勞斯和拉赫瑪尼諾夫等的作品出現了新的變化和發展，則可以歸於晚期浪漫主義音樂。

在音樂史上，浪漫主義樂派具有重要地位。這一時期，盛產了很多偉大的音樂家，音樂體裁得到空前廣泛發展，出現了諸如無言歌、夜曲、敘事曲、交響詩等新穎、別緻的音樂形式，成為人類藝術史上的一大寶庫。同時，浪漫主義音樂又是一座橋樑，傳承了古典音樂的優良傳統，啟發了現代音樂的形成和發展。

米雷拉‧弗雷妮（西元1935年出生），著名義大利女高音歌唱家。1963年在米蘭‧斯卡拉歌劇院成功地塑造了《藝術家的生涯》中咪咪的形象，奠定了在歌劇界的地位，1965年登上紐約大都會歌劇院的舞台。

愛中的蕭邦
——浪漫樂派音樂特點

浪漫樂派在音樂史上的地位不言而喻，這一時期不但盛產偉大的音樂家，而且音樂體裁空前廣泛，出現了諸如無言歌、夜曲、藝術歌曲、敘事曲、交響詩等新穎、別緻的形式，是人類藝術史上的一大寶庫。

也許蕭邦注定了會是浪漫主義的音樂家。他蒼白、敏感、脆弱、羞怯卻又感情強烈，只有在音樂中，才能展現出無盡的熱情。

8歲的蕭邦已經舉辦了自己生平的第一次公開演奏，就是在這次演出上，他震驚全場，被譽為「莫札特再世」。不到20歲時，蕭邦與朋友一起前往音樂聖地維也納，希望在那裡能夠親身感受到音樂的震撼力量。當年輕的蕭邦踏上維也納的土地時，他感到心靈震顫不已，似乎覺得自己正在和音樂大師們對話交流。在這裡，他舉辦了兩次演奏會，以優美的演奏風格、突出的即興表演，打動了維也納的每位觀眾，人們對他報以熱烈的掌聲和歡呼聲。演出受到音樂評論界的極大關注，他的名聲再次提高。

就在蕭邦聲名鵲起，前途一片光明之時，他卻突然返回了華沙。原來他心裡一直記掛著一位姑娘，她也是華沙音樂學院的學生，與蕭邦同學，是位年輕的歌手。蕭邦念念不忘自己心目中的姑娘，放棄了聖地維也納，準備回來向姑娘表達愛意。

可是，年輕的蕭邦太羞怯了，面對美麗、純真的姑娘，他不敢表白自己的感情，只好默默地愛著對方。為了抒發自己的感情，只有依靠自己熟悉的鋼琴

和五線譜。他不停地彈奏、創作，試圖擺脫心裡的異樣感覺。在這場為時不短的單戀過程中，他寫下了《F小調協奏曲》，獻給了這場純真而短暫的愛情。

1836年，蕭邦走進了巴黎的沙龍，在這裡，他遇見了他生命中最重要的人──喬治・桑。這個有著美麗眼睛和高高前額的女人是個著名的小說家，她蔑視傳統，飲烈酒，抽雪茄，愛騎馬，喜歡男裝，罵起人來滿口粗言穢語，談情說愛時卻百般柔情。

這位特別的女人很快地吸引了蕭邦的注意力，同樣的，喬治・桑也注意到了這位敏感纖細的音樂天才。儘管遭到整個巴黎人的反對，他們還是義無反顧地相愛了。

蕭邦很快地便居住在喬治桑在諾罕的莊園。寧靜的鄉村生活和喬治桑細心的照顧讓蕭邦變得開朗而自信，他創作的全盛時期到來了。他寫出了《B小調奏鳴曲》、《7個夜曲》、《第三和第四敘事曲》、《第三和第四諧謔曲》、《15首馬祖卡舞曲》、《降A大調波蘭幻想曲》等眾多佳作。

然而，蕭邦的身體開始逐漸被病魔所侵襲，死神的數次拜訪讓他更加的敏感、脆弱，喬治桑一貫大膽的作風讓他越來越無法接受。在相戀了九年之後，他們終於分道揚鑣。

1849年的10月，蕭邦因肺病死於倫敦潮濕的空氣中，在生命的最後一刻，他還說：「我真想見她一面。」蕭邦是浪漫主義時代富於獨創性的音樂家之一，他將所有的感情都傾注到音樂中，風格獨特，集中體現了浪漫主義音樂的許多特色。

第一，浪漫主義音樂善於表現個人的感情和幻想，尤其強調個人主義的體

驗。這個時期的音樂作品主題側重於愛情，傾心於展現帶自傳性的、不滿現狀的憂鬱、孤獨者的精神。就是在描繪自然景色和現實形象時，也更強調主觀色彩。

第二，浪漫主義音樂對其民族的歷史文化和民間音樂帶有強烈的興趣。19世紀，歐洲民族意識覺醒，一些長期受欺凌的國家和民族的「民族樂派」先後成立，和這些國家的民族解放運動緊密呼應。在音樂作品主題中，盛行採用民間歌謠及民間故事。

蕭邦的絕大部分作品就具有強烈的波蘭民族特色，充滿了對祖國的強烈感情。其實，他正是19世紀中葉民族樂派的先驅。他的鋼琴曲《C小調革命練習曲》就是在華沙起義失敗後寫下的，從中可以聽到作者的痛苦鬱悶、孤寂憤怒以致反抗的激情。他在藝術上還極力追求民族風格，改編了民族舞曲馬祖卡、波蘭舞曲，創作了著名的《51首鋼琴馬祖卡》和《A大調軍隊波蘭舞曲》，成為波蘭人民的驕傲。

總之，浪漫主義音樂的出現，使音樂走出宮廷，走向了大眾。在這一時期，出現了很多新的音樂形式，比如藝術歌曲、交響詩等，這不但豐富了音樂的表現力，也促使音樂大師們創作出更多傳世佳作，充分顯示了浪漫主義音樂極強的生命力。

> 提托‧戈比（西元1915年出生），義大利男中音歌唱家。1938年以《茶花女》中的阿芒一角，在羅馬開始登台演唱。1942年登上斯卡拉歌劇院的舞台。之後唱遍歐美各大歌劇院。1965年首次在紐約大都會歌劇院扮演《托斯卡》中的斯卡皮亞。

《牧神的午後》
──印象主義音樂

印象主義音樂產生於19世紀末，帶有一種完全抽象的、超越現實的色彩，是音樂進入現代主義的開端。

　　一個窮孩子在父親經營的商店裡幫忙，他已經十歲了，可是因為家裡窮，繳不起學費，所以無法上學接受教育。這個孩子名叫德布西，看起來他只能聽從父親的安排，準備長大一點就去當水手，賺錢養活自己。

　　可是小德布西非常熱愛音樂，對於父親的安排絲毫不感興趣。

　　一個偶然的機會，德布西跟隨親戚拜訪了一位夫人，這位夫人曾經是著名音樂家蕭邦的學生，十分喜愛音樂。在這次拜訪中，德彪西展現出天才的音樂才能，使得夫人大吃一驚。她隨即決定要免費教導德布西，讓他學習音樂。這對德布西來說真是天賜良機，他說服家人，跟從夫人開始了學習音樂的生涯。

　　德布西極具音樂天賦，又十分珍惜得來不易的機會，非常的勤奮，學習音樂一年後，11歲的他就考取了巴黎音樂學院。從此，他開始接受正規、嚴謹的音樂教育，進步非常迅速。

　　不久，德布西得到一位俄國貴夫人的青睞，聘請他擔任自己一個三重奏中的鋼琴家，因此，德布西有機會到歐洲各個音樂聖地旅行。他去過維也納、威尼斯、佛羅倫斯，在這些地方他感受到音樂的強大魅力，個人的音樂基礎越發紮實。但是，他也從中體會到音樂發展和創新的必然性，逐漸開始思索個人的

音樂風格。恰在此時，他結識了一些俄國作曲家，這些作曲家與其他人不同，他們試圖從民間音樂中汲取菁華，為他們的祖國創造一種民族音樂，因此在作品中大量使用與別國作曲家們所用的大調、小調音階大相逕庭的奇怪音階，這些音階是建立在狂熱的東方民族的民間音樂基礎之上的。德彪西對此很感興趣，他也嘗試著使用這些奇怪音階，希望能夠創作出與眾不同的音樂來。

結果，德布西在創新的道路上一發不可收拾，他不僅不常使用那些傳統古典音樂中所用的大調和小調音階，有時他還回到早期教堂音樂的那些有點古怪的古老調式上，而他最常使用的是一種全音音階。德彪西正是運用了他所偏愛的全音音階，構築起了他那與眾不同的「夢幻世界」，為音樂界奉獻了一種全新風格的音樂。

巴黎冬天的一個黃昏，德布西的第一部印象主義作品──《牧神的午後》在巴黎達考爾音樂廳上演了。悠遠而飄渺的長笛半音拉開了序幕，接著是木管精緻的和絃，然後，豎琴像彩虹一樣滑奏，在法國號輕柔的呼應之後是一個小小的停頓，樂曲傳神地勾勒出了午後灑滿陽光的草地上溫暖、慵懶的氣氛，以及半人半怪的牧神懨懨欲睡的情景。

然後，曲子出現了人們意想不到的變化，主題開始變奏反覆，這個變奏節拍完全不固定，旋律也不對稱。最後，加了弱音器的法國號和小提琴演奏出基本旋律的片斷，音樂聲漸漸微弱，直到消失。這完全超越了當時人們的欣賞習慣，使人一時無所適從。樂曲奏完，全場聽眾陷入沉寂之中。好一會兒，他們似乎從夢中驚醒一樣，熱烈地鼓掌，並要求將這部新奇的作品再演奏一遍。

第二天，《牧神的午後》再次上演，又得到了聽眾的熱烈歡迎，他們強烈要求再次重演一遍。德布西的印象主義作品大獲成功，引起轟動。當時，報刊

上評論說，德布西這部「不到十分鐘的樂曲推倒了一座大廈——古典樂派音樂幾十年來苦心經營的音樂大廈」。

德布西這位現代音樂的創始者，開發了任何音樂家都沒有發現過的、奇怪的音樂世界，創建了嶄新的印象樂派音樂流派。

19世紀末，受「象徵主義文學」和「印象主義繪畫」的影響，印象主義音樂逐漸萌芽發展，這種音樂帶有一種完全抽象的、超越現實的色彩，是音樂進入現代主義的開端。

不管從音樂形式、織體、表現手法、基本美學觀點，還是所追求的藝術目的和藝術效果上來看，印象樂派音樂與古典、浪漫樂派音樂都有著很大的分歧與差別。

古典樂派音樂遵循嚴謹、規整的創作原則和風格，浪漫樂派音樂注重情感的表現與熱情的發揮，而印象樂派音樂則不同，它並不直接描繪實際生活中的圖畫，而是描寫那些圖畫給我們的感覺或印象，渲染出一種神秘朦朧、若隱若現的氣氛和色調。

因此，印象樂派音樂大多採用短小的、不規則的樂曲形式，而這種自由的方式也是印象主義音樂較為突出的特點。

「快速配器法」
——20世紀的音樂

無調性音樂的誕生是20世紀音樂史上的一件大事，顛覆幾千年音樂的基礎。而這項創舉大約在20世紀二〇年代由奧地利作曲家荀白克和他的兩個學生貝爾格和魏本完成了，因為這三位作曲家都在維也納，所以稱為「新維也納樂派」。

在俄羅斯音樂史上，有一位超級神童，他名叫普羅高菲夫（Prokofiev），他成為進入20世紀以來首屈一指的音樂家。普羅高菲夫5歲時就創作出了他的第一首鋼琴獨奏曲。在這個同年齡孩子還只懂得玩樂的年紀，他的成就讓他當之無愧地被冠上了「神童」的名號。

普羅科菲耶夫的音樂天賦不只如此，9歲時，他已寫出兩部歌劇和數首鋼琴小品。當時，他跟從作曲家格里埃爾學習音樂，他的天分也讓老師大驚失色。

後來，他進入聖彼得堡音樂學院，在那裡，他充滿創新思維的音樂見解逐漸成熟。這位神童學生從不聽從老師的指點，在學習彈奏貝多芬、莫札特的鋼琴曲時，他也會隨意發揮，經常加進自己的東西。有一次，一位老師教同學們彈奏一首古典樂曲，這首曲子難度很高，大多數同學費力地學習、彈奏，用了很多天時間才學會。可是普羅高菲夫看了幾遍曲子後，就可以輕鬆地彈奏，結果，在其他同學還沒有學會的時候，他已經根據這首曲子創作了一首新作品。老師看著他的作品，對他的天才驚訝萬分。

普羅高菲夫不但經常隨意修改樂曲，對於學校的課程也是隨心所欲。他對和聲課缺乏興趣，認為這些課程單調乏味，毫無意義。更可笑的是，他連林姆

斯基・高沙可夫的配器法課程，也不感興趣。要知道，配器法課程可是音樂學基本課程之一。

雖然不喜歡配器法課程，普羅科菲耶夫卻發明了一種「快速配器法」，這種方法就是：在鋼琴譜上附加若干行，再標上作者的「配器意圖」，然後具體的樂隊演奏總譜，全部由助手完成。

他這種快速配器的方法引起不少人懷疑，前蘇聯著名作曲家蕭斯塔高維奇就在他的回憶錄中毫不客氣地指出：「普羅高菲夫根本不懂配器，其作品的配器全部依靠他人完成。所以，他發明快速配器法，正是用來掩蓋自己在配器方面的『一無所知』。」事情果真如此嗎？

只要我們聽一聽普羅高菲夫的幾部代表作如《彼得與狼》、《古典交響曲》和《羅密歐與茱麗葉》等，就會知道答案了。在這些作品中，您會發現作者的配器藝術十分切合題意，而幾部作品的配器法在風格上又是統一的。由此看來，這幾部代表作品的配器實在不像是出自「他人手筆」。起碼，普羅高菲夫在配器方面是有相當多的「個人見解」的。可見，他不僅在作曲、演奏上大膽創新，在音樂其他方面也敢為天下先，也許正是這一點，才讓他配得上「超級神童」的美譽吧！從普羅高菲夫的音樂故事中，我們可以看到20世紀以來音樂的發展特色。

第一，進入20世紀以後，音樂藝術與其他藝術一樣，呈現出多樣化發展趨勢，各種流派紛紛湧現、層出不窮，完全脫離了古典音樂的美學傳統。這時，比較典型的音樂流派包括：表現主義音樂、新古典主義音樂、十二音列主義音樂、現實主義音樂等等。20世紀中葉以後，還出現了序列音樂、機遇音樂、具體音樂等全新流派。

第二，電子樂器廣泛使用，向傳統樂器提出挑戰。有些電子樂器，如電風琴、電鋼琴，可以模仿原有樂器音色，但並不是新的樂器；而像電吉它這樣的電子樂器，擴大了原來樂器的音量；而還有一些新的電子樂器，則可以演奏出人聲、風雨聲等傳統樂器所不能實現的音色。

第三，打擊樂器效果越來越富戲劇性。打擊樂器不僅侷限於定音鼓、鼓和鈸，而是出現在任何可以接受的東西上，例如一部打字機、一個發電碼的鍵、一把錘子、一張鐵片或一條沉重的鐵鍊。

第四，雷射唱片的出現，使樂曲保存技術達到一個新高度。

第五，人類對於音樂的理性回歸。這一點可以透過美國爵士樂來證明。爵士樂狂熱的節奏和古怪的不協和音，成為新時代的一種表現。但是爵士樂獨具魅力的節奏，比如一個三拍子節奏加在一個四拍子節奏上，卻是原始民族的音樂特點。可見，爵士音樂的興起，無疑是人類對於自然的一種理性回歸，這也是本世紀各種藝術形式的共同趨勢之一。

史蒂芬・福斯特 Stephen Forster（西元1826年～1864年），美國作曲家，以歌曲創作為主，作品有《故鄉的親人》、《我的肯塔基故鄉》、《金髮的珍妮姑娘》、《美麗的夢神》、《噢，蘇珊娜》、《老黑奴》等兩百首歌曲，其中很多都是廣為流傳的著名歌曲。

「歌魂」比奧萊塔
——拉丁美洲音樂

在這個半島上，既有西歐音樂文化，也有本地土著音樂，還有傳入的西班牙、葡萄牙音樂，三種因素互相作用、結合而構成了一種嶄新的音樂形式，這就是拉丁美洲音樂。

1992年，當歐美各國在隆重地慶祝發現美洲500週年時，拉丁美洲人民拉倒了高高在上的哥倫布的巨大雕像，以此表明他們對於「發現」的態度，並且把「發現」(descubrimiento)這個西班牙詞語拆解、重新組合成「揭示掩蓋」(des~en~cubrimiento)。

這是個倔強、頑固的民族。他們的血液裡流淌著自由與尊嚴。有人說，不瞭解拉丁美洲的音樂，就無法瞭解拉丁美洲。這是一個血液裡流淌著樂感的民族，他們歌唱著曾經的流血犧牲，也歌唱著今天的獨立自由。

1917年，比奧萊塔・帕拉出生於智利紐布萊省的一個農民家庭。她的父親是一個普通農村的音樂教師，母親雖是個農民，卻會彈吉他，會唱許多民歌。在這樣的家庭中，比奧萊塔・帕拉七、八歲就會彈吉他，九歲就能自編簡單的旋律。儘管從來沒有接受過正規的音樂訓練，甚至連五線譜都不認識，但這個倔強、獨立的女孩子，卻成為智利人們心中的「歌魂」。她的音樂，永遠都是在歌唱自由，歌唱生活。她毫不留情地鞭笞當時的政府，尖銳地在歌中唱道：「白癡當了教師，強盜當了總統，小偷當了法官，一切都顛倒了。」

1952年，比奧萊塔・帕拉開始了她收集民歌的旅程。她走遍了智利的每一

個角落，從高山到平原，買不起錄音機，她就帶著紙筆和吉他，沒錢坐交通工具，她就靠著自己的雙腳步行，住不起乾淨的房子，她也可以露宿野外，就這樣，幾年的時間裡，她從農民和印第安人那裡收集了大量歌曲、詩賦、傳說和舞蹈的素材。

除此之外，她還努力地將本國的藝術介紹到國外。她在巴黎羅浮宮舉辦展覽，在英國的BBC電台錄製民歌，她盡心盡力地將智利的音樂、雕塑、繪畫向全世界人民做介紹。然而，當時的智利，還是一個被獨裁統治的國家，那些掌握著權力的所謂上層階級，從來就沒有接受過她孤獨的堅守。

有一次，智利上流社會最有名的一個俱樂部的成員異想天開，想要見見這位「被窮人愛戴」、「在國外很知名」的女人，邀請了比奧萊塔·帕拉去表演。經過深思熟慮，比奧萊塔·帕拉出現了。她穿著農民的裝束，留著平直的頭髮，用最質樸無修飾的嗓音，歌唱本國的藝術，她要讓這些人知道，什麼才是真正的藝術。然而，當演唱會結束、晚宴開始的時候，那些富豪名流們可以坐上華麗的餐桌，而身為平民的比奧萊塔·帕拉卻只能夠「到廚房用一點便餐」。比奧萊塔·帕拉憤怒了，她立刻站了起來，怒斥道：「你們這些吸血鬼，剝削者！」隨即揚長而去。

然而，這個毫不畏縮的堅強女性，終於忍受不了獨裁政府對她施加的強大壓力，在1967年自殺身亡了。在她的葬禮上，成千上萬的智利人自發地為她送葬，走在最前面的，就是後來成為智利「人民總統」的阿連德。之後，人民自己修建的棚戶區，也不約而同地取名為「比奧萊塔·帕拉區」，以此紀念這位偉大的女性。

拉丁美洲音樂可以算得上是「混血音樂」。歐洲人進入美洲後，也帶入了歐

洲音樂。歐洲音樂與當地土著音樂互相融合，互相影響，同時，伊比利亞半島的西班牙、葡萄牙音樂文化也隨之進入。因此，無論是音階、旋法，或者是節奏、和聲、歌唱發聲法，在多方面都表現出歐洲其他地區所沒有的因素。三種因素互相作用、結合而構成了一種嶄新的音樂形式，這就是拉丁美洲音樂。

拉丁美洲音樂一方面吸收了種種外來文化因素的影響，另一方面也逐漸從現實中吸收各種生活元素來表達人們的情感，進而產生了許多微妙的變化。但是，拉丁美洲音樂絕不是許多音樂的雜亂無章地併列，而是印歐混合而形成一種新的形式、體裁和風格特點。

由於獨特的歷史原因，拉丁美洲音樂也獨具特色。拉丁美洲音樂經歷了三個發展階段：一、純粹印第安曲調，使用五聲音階階段；二、印第安音階的「混血化」階段，這時，歐印音樂充分融合，產生類似歐洲大小調的印歐混血種音階；三、「混血再混血」階段，此時音樂中使用非洲黑人的裝飾音和變化裝飾音使音階進一步繁複。

愛德華・葛利格 Edvard, Grieg（西元1843年～1907年），挪威作曲家，19世紀下半葉挪威民族樂派代表人物，同時也是一位頗有聲望的鋼琴演奏家。他的創作主要是抒情小品和聲樂作品（包括百餘首抒情獨唱曲）及a小調鋼琴協奏曲。

十個印第安小男孩
——印第安音樂

印第安人認為音樂來自超自然的力量，歌曲就像物體可以用來交換，所以可以把歌曲分開，他們還認為每一個人要用正確的歌唱正確的事情。

著名的偵探小說家阿嘉莎·克莉絲蒂曾經在她的小說《一個都不留》中引用了一首古怪而詭異的印第安童謠做為一樁謀殺案的預言。這首童謠是這麼唱的：

十個印第安小男孩，爲了吃飯去奔走；噎死一個無法救，十個只剩九。

九個印第安小男孩，深夜不寐眞困乏；倒頭一睡睡死啦，九個只剩八。

八個印第安小男孩，德文城裡去獵奇；丟下一個命歸西，八個只剩七。

七個印第安小男孩，伐樹砍枝不順手；斧劈兩半一命休，七個只剩六。

六個印第安小男孩，玩弄蜂房惹蜂怒；飛來一螫命嗚呼，六個只剩五。

五個印第安小男孩，惹是生非打官司；官司纏身直到死，五個只剩四。

四個印第安小男孩，結伴出海遭大難；魚吞一個血斑斑，四個只剩三。

三個印第安小男孩，動物園裡遭禍殃；狗熊突然從天降，三個只剩兩。

兩個印第安小男孩，太陽底下長嘆息；曬死烤死悲戚戚，兩個只剩一。

一個印第安小男孩，歸去來兮只一人；懸樑自盡了此生，一個也不剩。

印第安音樂就像這個童謠一樣，複雜而又不確定。

印第安音樂指的是1492年以前，哥倫布還沒有發現美洲大陸時，做為美洲

土著的印第安人的音樂文化。這種音樂狀況非常複雜,也很有特色。

首先,印第安人的音樂很多是和生活密切相關,與宗教、勞動、舞蹈相互結合的。也正是因為如此,他們的音樂旋律單純而帶有獨特的意味。

第二,印第安人的音樂節奏比較單純。只有少數地方為了適應宗教性的舞蹈,具有較為複雜的、由打擊樂器敲打的節奏。同時,在印第安人的傳統音樂中,也沒有歐洲所謂的和聲。

第三,印第安音樂中沒有絃樂器。印第安人的傳統樂器是笛、奧卡里(塤)等管樂器,或者是鼓、搖響器等打擊樂器。

1492年以後,教會音樂傳到了美洲土著居民那裡,殖民當局鎮壓土著音樂,而宣揚教會音樂,因此,當地音樂的節奏、旋律與歐洲音樂的節奏、旋律逐漸混合,產生了一種新的且具有特色的拉丁美洲音樂形式。但是,拉丁美洲音樂中依然可以探尋出印第安音樂的身影。

查理·弗朗索瓦·古諾 Charles Gounod(西元1818年~1893年),法國作曲家,他是梵蒂岡國歌《教皇進行曲》(1846年)的作者。歸國後,曾擔任過合唱團指揮,並創辦「古諾合唱團」。著有歌劇《浮士德》、《羅密歐與茱麗葉》等。

永遠的喀秋莎
——俄羅斯國民樂派

在19世紀中葉，東歐、北歐和俄羅斯的許多音樂家雖然深受西歐浪漫主義音樂創作的影響，但他們實際上更重視具有本民族特色的音樂創作，因而產生了一大批表現本民族的國民性格、願望和生活的優秀音樂作品。

1941年，俄羅斯人民面臨著空前的苦難。面對著德國及法西斯的鐵蹄，一批批年輕的士兵奔赴保衛祖國的戰場，可是這些年輕的生命有去無回，大部分人戰死前線，再也無法回歸自己的故土。

7月的一個黃昏，近衛軍第3步兵師將要離開莫斯科，前往第聶伯河前線。這些士兵是一批生氣勃勃且沒有經過軍事訓練的一般年輕人。就在昨天，他們還是工人、農民或者學生，可是今天，他們將擔負起保衛祖國的重任。

送行的人幾乎是婦孺和老人，他們眼看著自己的年輕同胞奔赴前線，用青春和熱血保衛國家，一個個眼含熱淚。這時，遠處走來一群年輕的女學生，她們是莫斯科工業學校的學生，她們走到近衛第3步兵師的士兵前，相約為他們唱起了一首送行歌，這首歌的歌詞是蘇維埃桂冠詩人伊薩科夫斯基寫的，歌中唱道：「正當梨花開遍了天涯，河上飄著柔漫的輕紗……」

這首歌誕生已有兩年，但並沒有引起多少人關注。今天，女學生們動人的演唱，讓近衛第3步兵師的大部分士兵都記住了這首歌。他們記住了這個簡單、激昂而不失纏綿的曲調，還有歌中那個令人魂牽夢縈的喀秋莎，更記住了同胞們對自己的殷殷期盼之情。要知道，當時情況緊迫，很多士兵被召集到部隊

時，根本來不及寫信通知家人或戀人，生離死別就在眼前，而無法與親人見最後一面，此時，他們聽到送行的歌聲，心情激動，無法控制。

激動之餘，士兵們向唱歌的女學生們整齊地行了一個軍禮，然後匆匆消失在黃昏的薄霧之中。之後，在行軍的道路上，在漫長的鐵路線上，在第聶伯河畔的每一個集體農莊，每一個士兵都學會了這首《喀秋莎》。歌聲動人悠揚，成為士兵們心靈的寄託。

1個月後，近衛第3步兵師在第聶伯河阻擊戰中全部陣亡，從聽到《喀秋莎》開始，到生命結束，這些年輕人將《喀秋莎》唱遍了前線，這短暫的1個月，《喀秋莎》給他們帶來了無窮的熱情和勇氣。

這批年輕人犧牲了，他們的生命沒有換來戰爭的結束，相反，戰爭依然異常慘烈地進行著，每天都有成千上萬，甚至幾十萬的俄國人死在戰場上，他們倒下去了，屍體遍橫原野，幾個月都沒有被埋葬掉。就是在這種嚴酷的現實面前，唯有《喀秋莎》如一陣微風撫慰著每位士兵的心。

深秋時節，伴隨著《喀秋莎》的歌聲，一種從來沒有見過的多管火箭武器被送到了蘇聯軍人的手中，這種武器沒有任何標記，只是在沉重的炮架上刻著一個醒目的K字。士兵們不知道這個K字代表著什麼，但他們看到了火箭炮強大的破壞力，聽到了它刺耳的呼嘯聲，在它成群結隊發射的時候，整個大地甚至都在顫抖，強大地阻擊了德國人的進攻。

這真是太好了，士兵們對新武器寵愛有加，就像對《喀秋莎》一樣喜愛，親暱地稱呼新武器為「喀秋莎」，因為喀秋莎的第一個字母正是K字，這是給親密的女子使用的暱稱，歌中的喀秋莎站在峻峭的岸上，迎著明媚的春光高聲歌唱。從那時起，喀秋莎就成為一切火箭炮共同的愛稱。

　　戰爭結束了，《喀秋莎》卻永遠流傳了下來，被後世的人們廣為傳唱，它所代表的頑強不屈的愛情精神，將為人們世代歌頌。《喀秋莎》是著名的俄羅斯民族歌曲，它代表著民族音樂派取得的輝煌成績。

　　19世紀中葉，東歐、北歐和俄羅斯的許多音樂家雖然深受西歐浪漫主義音樂創作的影響，但卻更重視具有本民族特色的音樂創作，因而產生了一大批表現本民族的國民性格、願望和生活的優秀音樂作品，形成了自己獨立的音樂流派，這一流派就是民族音樂派。民族音樂派在俄國取得重大發展。俄國幅員廣闊，佔據整個地球表面六分之一的面積。廣袤的地域，貧富的懸殊，連綿不斷的內戰，造就了這個國家人民獨特的性格。正是因為如此多舛的命運，這一民族的人天生就具有深沉而憂鬱的氣質、熱情奔放的民間文化，以及爭強好勝的民族精神。

　　明顯的民族特色為民族音樂的發展注入動力，從「俄羅斯音樂之父」葛令卡開始，他們在接受西歐音樂知識的基礎上，不斷地從民間音樂中尋求自己獨特的音樂文化，經過「俄羅斯樂聖」柴可夫斯基，一直到本世紀不斷活躍在音樂界的不計其數的俄籍作曲家、演奏家、指揮家，他們創作或表達的音樂語言，無不融入了俄羅斯民族的精華，進而使得俄羅斯音樂獨具特色，逐步走上世界音樂的巔峰。

葛拉納多斯 Ennque Granados（西元1867年～1916年），西班牙作曲家、鋼琴家。代表作有鋼琴曲《西班牙舞曲集》十二首（作品37）、1911完成（Goyescas）哥雅畫風的情景集，創立葛拉納多斯音樂院，培養無數優異鋼琴家，七首和以此套曲改編而成的同名歌劇等。他的不少作品被改編為管弦樂曲和吉它獨奏曲，廣為流傳。

鄉村小路帶我回家
──鄉村音樂分類

20世紀二〇年代興起的美國鄉村音樂，主要來自於民歌，後來，逐步演化出多種形式。

1997年10月12日下午五點，一架單引擎雙座飛機從加利福利亞州帕西菲克格羅夫蒙特雷灣機場起飛，27分鐘後，這架飛機從500英呎的高空直直地墜入了大海，濺起了高高的水花，沒多久，水面便漂浮起巨大的飛機殘骸。

過沒多久，不幸的消息便傳遍了全世界，因為這架飛機上坐的不是別人，他是約翰・丹佛，最偉大的鄉村歌手之一。

1943年的最後一天，一個叫約翰・多伊琴多夫的小男孩出生於美國的一個空軍家庭，從此，這個男孩就開始隨著家人在美國的西南部不停地搬遷。這軍人家庭的慣例也給了他領略南部風光的好機會，科羅拉多州的高原首府丹佛，佛吉尼亞山區的美麗風光，都成為他生命中深刻的印記。後來，因為本來的姓太過晦澀，他將之改為了丹佛，以紀念這個美麗的地方，而佛吉尼亞山區美麗的風光，也讓他寫下了《鄉村小路帶我回家》這膾炙人口的歌。

1955年，十二歲的約翰・丹佛得到了他生命中最重要的禮物──一把1910年出品的爵士吉他，從此注定了他的一生。那時，搖滾樂與鄉村音樂已逐漸融合，在北美的大陸上自由穿行。六〇年代的美國，是大麻、酗酒、種族運動的春天，年輕的約翰・丹佛也有他些許的叛逆，他離開了家，加入了洛杉磯的「米切爾重奏」三人樂隊，正式開始了音樂之旅。

約翰‧丹佛總是不同的，他留著長長的金髮，穿著帶刺繡的西部式襯衫，戴著從奶奶那裡拿來的老花眼鏡，連他的吉他都是古老的。他安靜地歌唱著落磯山、南方陽光、鄉村綠樹、永恆的溫柔。

終於，頹廢的一代來到了七〇年代，被越戰、甘迺迪之死、藥物和性解放折磨得筋疲力盡的美國人，開始回頭尋找心靈的純淨與安寧，他們驚奇地發現，那首《鄉村小路帶我回家》恰恰是他們一直尋找的方向。這有別於傳統哀傷鄉村樂的明亮歡愉，很快地成為美國人心目中新的精神家園。人們無限地熱愛它，在這歌聲的引導下，去追尋一種更健康、更和諧的生活。

這溫和的生命嘎然結束於53歲的一天下午。然而，生命結束了，他的歌聲卻依然被眾人傳唱，人們如此地熱愛他，為他奉上了高原之州的桂冠詩人的名號，讓他永遠地長眠於他終生熱愛的落磯山脈。

美國鄉村音樂出現在20世紀二〇年代，主要來自於民歌，後來，逐步演化出多種形式，包括牛仔音樂、西部搖擺、蘭草音樂、酒吧音樂、鄉土搖滾、新鄉村音樂、鄉村搖滾等。

牛仔音樂。在美國西部大開發時期，不少鄉下人湧向西部，帶來了自己家鄉的民歌，經過演繹發展，形成了頗具特色的牛仔音樂。

西部搖擺。美國經濟大蕭條時期，浪漫、單純的鄉村音樂受到爵士節奏影響，形成較為複雜的大樂隊陣容，這就是西部搖擺。

蘭草音樂。二〇年代末，名為「蘭草男孩」的樂隊興起弦樂運動，創作並演唱一種精緻的、純正的、原汁原味的音樂，叫做蘭草音樂。這種音樂節奏激烈，情感不受約束，音調孤獨而高亢。六〇年代，蘭草音樂得到推動，再次產

生強烈迴響，到了今天，仍然保持著極高的影響力。

酒吧音樂。四○年代末，鄉村音樂的聚集場所由公開社交場合轉到酒吧，在那裡，表演者可以隨意地評論時政，內容更為自由，這就是酒吧音樂。酒吧音樂的歌詞往往反映出現代藍領工人艱難與冷酷的現實狀況，另一個突出的特點則是形式自由、喧鬧。

鄉土搖滾。黑人音樂和白人音樂趨向融合，產生了新的音樂形式——鄉土搖滾。這種音樂出現在五○年代，推出了像貓王這樣傑出的藝人，以及像《肯塔基的藍月》這樣的經典名曲。

新鄉村音樂。八○年代中期，鄉村音樂有回歸根源的趨勢，不過，加了點吉他和鼓，使這種鄉村音樂更接近搖滾流行樂，而且它並不採納小提琴、木吉他等樂器，這使其與傳統鄉村音樂區分開來。

鄉村搖滾。鄉村搖滾來自於加利福尼亞，後與嬉皮交互影響，感情傾向於回歸自然。但由於鄉村搖滾手們吸毒墮落，遭到了傳統鄉村音樂價值的排斥。

喬治‧蓋希文 George Gershwin（西元1898年～1937年），美國著名作曲家，1924年《藍色狂想曲》獲得巨大成功，影響了美國和其他國家的作曲家在作品中運用爵士的手法。創作《一個美國人在巴黎》、《藍色狂想曲》、《古巴序曲》，並以歌劇《波吉與貝斯》達到創作的頂點。

第四章

華夏音樂

青銅器上的歷史
——夏商周音樂

從古典文獻記載來看，夏商周時的樂舞已經漸漸脫離原始氏族樂舞為氏族共有的特點，它們更多地為奴隸主所佔有。從內容上看，它們漸漸離開了原始的圖騰崇拜，轉而為對征服自然的人的頌歌。

這是發生在年代久遠的商朝的故事：在一片茂密的桑林裡，許多婦女正在採桑葉，她們一邊工作，一邊談笑歌唱。其中一位個頭較高、容貌美麗的女子扭動腰肢，擺動臀部，高揚著手臂，舒展起長袖，模仿採桑葉的動作翩躚起舞。這時，周圍的女子看見了，紛紛聚攏過來，有的把盛桑葉的籃子放在地上，有的把籃子頂在頭上，面向舞者，歡愉地擊掌伴奏。整個場面歡欣雀躍，歌舞聲悠揚動聽，傳播遙遠。

恰好，君主路過此地，聽到歌舞聲即刻停下腳步，帶著群臣走過來觀看，並與百姓一同工作。這種歌舞形式逐漸流行開來，成為中國古代桑間濮上的民間歌舞，即桑林之舞。

後來，負責音樂的官員在奉命製作的青銅器上，刻下了這幅工作的場景。

青銅器被保存下來，經過後人的發掘，得以重見天日，向人們展示了夏商周時期中國音樂的重要特色。在夏商周時代，出現了青銅樂器，透過青銅器上的雕刻，我們才得以瞭解夏商周時期的樂舞。夏商周時的樂舞已經漸漸脫離原始氏族樂舞為氏族共有的特點，它們更多地為奴隸主所佔有。同時，它們漸漸離開了原始的圖騰崇拜，轉而為對征服自然的人的頌歌。

在樂器製作和發展方面，首先，出現了青銅製作的鐘。青銅鐘的橫斷面不是圓形或橢圓形，而是橄欖形，構成它主體的兩弧形板片形狀有點像中國的瓦，所以人們稱之為「合瓦形」。這種「合瓦形」結構，使得同一個鐘的不同部位可以敲擊出兩個不同音高的音。商朝的樂器製造家和演奏家，已開始有意識地鑄造並使用這些鐘上的另一個音了。

其次，磬的製作越來越精細。磬最早出現在新石器時代，當時製作比較粗糙，突出的特點是發聲響亮，穿透性強，又不易敗壞。隨著時代的發展，商朝的磬也製作得越來越精美。再有，這個時期的鼓也很有特色。商朝木鼓製作精美，繪飾華麗，形制精確，側面（木腔面）形狀與商朝甲骨文之鼓字字形正相彷彿。而且出現了很多以青銅鑄的仿木鼓，形狀小巧，紋理清晰，十分精緻。

總之，從商朝開始，音樂進入高度發展態勢，並為周朝打下了良好的基礎。周朝制訂了嚴格的音樂使用標準，還設立了由「大司樂」總管的音樂機構，對十三歲到二十歲的貴族子弟進行系統的音樂教育。周朝的音樂，以岐周的本土音樂為重點，繼續發展進步。

庫宜 Cesar Cui（西元1835年～1918年），俄羅斯作曲家，為巴拉基雷夫的學生，身為一名業餘作曲家，他是俄羅斯「俄國五人組」的成員之一。他寫出了大量以聲樂作品為主的樂曲，曾根據海涅、雨果等著名詩人的文學作品創作歌劇。代表作品為歌劇《高加索之俘虜》。

蔡邕製焦尾琴
——古代樂器分類

周朝，中國已有根據樂器的不同製作材料進行分類的方法，分成金、石、絲、竹、匏、土、革、木八類，叫做「八音」。在周末至清初的三千多年中，中國一直沿用「八音」分類法。

漢朝末期時的文學家、音樂家蔡邕，多才多藝，聲名遠播，他除了對音樂、文學有很高的造詣外，還對數學和天文有很深的研究。

蔡邕愛好音樂，他本人也精通音律，在彈奏中如有一點小小的差錯，也逃不過他的耳朵。蔡邕尤擅彈琴，對琴很有研究，關於琴的選材、製作、調音，他都有一套精闢獨到的見解。從京城逃出來的時候，他捨棄了很多財物，就是一直捨不得丟下家中那把心愛的琴，將它帶在身邊，時時細加呵護。

蔡邕的音樂感受力極強。一日，鄰居請他過去喝酒，可是剛到主人家門口，就聽見屏風後面有人在彈琴。蔡邕很有興趣，便在門邊駐足而聽，聽著聽著，只覺得這曲子裡有濃濃的殺氣。心想：不對呀，說是請我來喝酒，怎麼殺氣重重？想到這裡，覺得還是逃命要緊，蔡邕轉身就走。

門人告訴主人：「蔡大人剛才來過了，可是到門邊又走了。」蔡邕向來受人尊重，主人一聽，急忙追去，把他拖至家中，再三追問其故。蔡邕便把剛才的感受一一相告。

主人家的人都覺得奇怪，結果還是彈琴的人道出了原委：「我剛才彈著

琴，看見一隻螳螂正朝著一隻鳴蟬進攻，當時蟬作勢欲飛，螳螂對著牠一進一退的。我心裡很緊張，唯恐螳螂捕抓不到牠的獵物，可能就這樣把殺心表現到樂曲裡去了。」

蔡邕不但善於演奏古琴，還很會製琴。

蔡邕為人正直，性格耿直坦誠，眼裡容不下一粒沙子，對於一些不好的現象，他總是勇於對靈帝直言相諫，因此很為奸臣所嫉恨。蔡邕知道自己難為奸人所容，於是打點行李，遠遠來到吳地，隱居起來。

在隱居吳地的那些日子裡，蔡邕常常撫琴，藉琴聲來抒發自己壯志難酬反遭迫害的悲憤和前途渺茫的悵惘。

有一天，蔡邕坐在房裡撫琴長嘆，女房東在隔壁的灶間燒火做飯，她將木柴塞進灶膛裡，火星亂蹦，木柴被燒得「劈哩啪啦」地響。

忽然，蔡邕聽到隔壁傳來一陣清脆的爆裂聲，不由得心中一驚，抬頭豎起耳朵細細聽了幾秒鐘，大叫一聲「不好」，跳起來就往灶間跑，邊跑邊喊道：「快別燒了，別燒了，這可是一塊難得一見的做琴的好材料啊！」來到爐火邊，蔡邕也顧不得火勢灼人，伸手就將那塊剛塞進灶膛當柴燒的桐木拽了出來。儘管手被燒傷了，他也不覺得疼痛，驚喜地在桐木上又吹又摸。

好在搶救即時，桐木還很完整，蔡邕就將它買了下來。然後精雕細刻，一絲不苟，費盡心血，終於將這塊桐木做成了一把琴。

這把琴彈奏起來，音色美妙絕倫，蓋世無雙，成了世間罕見的珍寶，因為它的琴尾被燒焦了，人們都稱它為「焦尾琴」。這個故事也被記載在正史中，成

為後人千古流傳的美談。

琴是中國民族樂器中最著名、使用最廣泛的樂器之一。

中國民族的樂器，歷史悠久，源遠流長。僅從已出土的文物就可證實，遠在先秦時期，就有了林林總總的樂器。周朝，中國已根據樂器的不同製作材料對其進行分類，將樂器分成金、石、絲、竹、匏、土、革、木八類，叫做「八音」。在周末至清初的三千多年中，中國一直沿用「八音」分類法。

金類，主要是鐘，另外還有磬、錞于，基本上都是鐘的變形。石類，指各種磬，質料主要是石灰石，其次是青石和玉石。絲類，各種絃樂器，因為古時候的弦都是用絲做的，有琴、瑟、築、琵琶、胡琴、箜篌等。竹類，竹製吹奏樂器，笛、簫、篪、排簫、管子等。匏類，匏是葫蘆類的植物果實，用匏做的樂器主要是笙。土類，就是陶製樂器，塤、陶笛、陶鼓等。革類，主要是各種鼓，以懸鼓和建鼓為主。木類，現在已經很少見了，有各種木鼓、敔、柷。

格倫‧顧爾德 Glenn Gould（西元1932年～1982年），加拿大著名鋼琴家。十五歲時，與多倫多交響樂團合作首次公演。1955年到美國公演，彈奏巴赫的作品《郭德堡變奏曲》，一舉成名。他還從事作曲，並在多倫多大學任教。

曹劌論戰，一鼓作氣
──打擊樂器

打擊樂器也叫「敲擊樂器」，是指敲打樂器本體而發出聲音的樂器。

春秋時代，周莊王十三年的時候，齊國君主齊桓公派兵攻打魯國，由大將鮑叔牙率領，部隊到達了魯國的郊外。這時，有個叫曹劌的謀士毛遂自薦，要幫助魯莊公出謀劃策，對付齊國的大軍。於是魯莊公便帶著他出戰。

兩國的兵將都整齊地列隊於郊外。齊國的鮑叔牙從未打過敗仗，非常地驕傲，這次根本也不把魯國的軍隊放在眼裡，一上來就命令衝殺，並且發出告示，誰先攻佔陣地，將有重賞。

這一邊魯莊公聽到齊國的戰鼓震天響，內心非常著急，也急著命令，擊鼓迎敵。這時候，謀士曹劌出來制止他，並說：「大王，現在齊國的官兵士氣高漲，我們急於迎敵對我們很不利，現在最好不要出戰，等待時機。」

魯莊公聽了認為有一定的道理，於是下令收兵，保持陣容，不准亂動。齊國的軍隊衝到魯軍陣前，但魯軍固若金湯、不為所動，齊軍無機可趁，只得撤退，鮑叔牙很驚奇，又鳴鼓衝殺，可是魯莊公那邊巋然不動，鮑叔牙更奇怪了，心裡想，「莫非是敵軍膽小，害怕作戰？我已衝了兩次，他們都不敢動，如果再衝一次，他們肯定會亂了。」於是又發起第三次攻擊。

這邊魯莊公也十分奇怪，正在著急疑惑間，一直在觀戰的曹劌沉著又迅速地對莊公說：「現在是時候了，鳴鼓出擊！」

此時戰鼓齊鳴，如響雷劃破天空，已經憋了很久的魯國官兵，立刻鬥志昂揚，在金鼓的響聲中，如餓虎撲食一樣地衝了上去。

魯軍雖然是第一次鳴鼓，而齊國卻已是第三次鳴鼓了。前兩次鳴鼓，魯國卻沒有動靜，士兵們的情緒已經鬆懈了，心想這次也不會交戰的，誰知對方一聲鼓響，士兵如潮水般湧來，勢不可擋，齊軍頓時慌了，倉促交戰，可是士氣已失，根本抵擋不了魯國的氣勢，最終大敗而歸。

魯莊公大獲全勝，十分高興，問曹劌：「為什麼我們只擊一次鼓，敵人擊三次鼓，我們卻會勝利？」曹劌說：「在兩軍兵力差不多的情況下，是要靠『士氣』取勝的，兵將有勇氣就會勝，反之，洩了氣就會失敗。鳴鼓就是鼓舞士氣，而第一次鳴鼓時，士氣最旺，此時我們故意不開

戰，第二次鳴鼓時，齊軍的士氣就開始漸漸消退了，第三次鳴鼓時，士兵的衝勁已經徹底的衰退了，人也累了，而我們的軍隊此時正是士氣最足的時候，彼消我漲，這時『一鼓作氣』，立刻出擊，肯定會將敵人擊敗。」

故事中的鼓是最有名的打擊樂器之一。

打擊樂器又叫敲擊樂器，是指敲打樂器本體而發出聲音的樂器。打擊樂器種類很多，根據有沒有固定音高，可分為有固定音高的和無固定音高兩種。前者包括定音鼓、管鐘等；後者包括梆子、鈴鼓、板鼓等。

根據打擊樂器不同的發音體來區分，也可分為兩類：膜鳴樂器和體鳴樂

器。膜鳴樂器也叫革鳴樂器，這類樂器上覆蓋著一層膜或者皮革，打擊膜或皮革產生聲音，如各種鼓類樂器；體鳴樂器也叫自鳴樂器，透過敲打它自身而發音，或者它自己就可以發聲，如鐘、木魚、鑼、三角等。

在中國的民族樂器中，有很多特有的打擊樂器，比如編鐘，但這種樂器今天的人已經無法複製了。當然，許多傳統的具有民族特色的打擊樂器依然在使用，而且深受人們喜愛。比如在中國戲劇中的磬、鼓、鑼、鈸，或者在說書時使用的快板、響板等。

克里斯多夫‧威利巴爾德‧葛路克 Christoph Willibald Gluck（西元1714年～1787年），德國作曲家。他的核心主張是：歌劇必須有深刻的內容，音樂必須從屬於戲劇。葛路克的歌劇代表作有：《伊菲姬尼在奧利斯》、《阿爾米德》等。

桓伊吹笛諫主
——民族吹奏樂器

吹奏樂器是以氣流激發空氣柱、簧片或兩者偶合振動而發聲的一類樂器。其共同特點是以氣流引起樂器發聲。

在中國古代，有很多善於吹奏笛子的音樂家，桓伊就是晉朝非常著名的一位，時人以「盡一時之妙，為江左第一」來稱讚他的吹奏技術。

有一次，孝武帝司馬昌明宴請眾臣子，當時，身為豫州刺史的桓伊也參加了這次宴會。孝武帝早就知道桓伊的音樂才能，因此叫他吹笛助興。

桓伊熱愛吹笛，身邊常帶一支柯亭笛。他領命後，即刻吹了一首東漢蔡邕譜寫的珍貴笛曲，這首曲子難度很高，但由笛技高超的桓伊來吹，卻有「妙聲發玉指，龍音響鳳凰」的效果。笛聲抑揚頓挫，引人心醉，博得滿堂喝彩。

吹奏完畢，桓伊放下笛子，興致未盡地對孝武帝說：「我略懂彈箏的技巧，雖不及吹笛，然而伴奏歌曲還是可以的。我想自彈自唱一曲，敬獻皇上。」

孝武帝聽了，高興地點頭讚許，並命宮中一名善吹笛的歌伎為他伴奏。

桓伊一聽，不但不高興，反而有些憂鬱，他沉思著對孝武帝說：「宮中的歌伎不熟悉我的歌調，恐怕難以勝任。我家中有一女伎名叫張碩，經常為我伴奏，效果很好，我想讓她來為我伴奏。」

眾臣見他竟敢說宮中的歌伎不如自家的，真是太大膽了，不由得為他捏了

一把冷汗。

可是，孝武帝聽曲心切，並沒有責怪他的莽撞言行，同意張碩前來伴奏。

不多時，張碩來了，在她清脆的笛聲襯映下，桓伊一面撫箏，一面歌唱。張碩深得桓伊指導，吹笛的技術非常高超，兩人的合作達到了天衣無縫的境界。

再聽桓伊演唱的內容，竟是一首含意深刻的歌曲，歌中講述了一大道理：當皇上的難，做臣子的也難，皇上看不到忠臣的心，反而要加以猜忌，好像西周時的周公旦，曾經全心全意輔政，為建立周朝立過大功，結果，周王不僅不刻在記功柱上，反而聽信了管叔與蔡叔對他的誹謗。

原來，桓伊是要藉此機會勸導皇帝，求得君臣同心。此時，尚書僕射謝安聽著聽著，不由得淚流滿面，他忍俊不住，離開自己的座位，走到桓伊的眼前，撫著鬍鬚讚道：「你唱得真好，唱得太妙了！」而會稽王司馬道子聽著聽著，卻滿臉通紅，低垂著頭，像怕見陽光的老鼠一樣，恨不得鑽到地底下。他們兩位分別是朝中忠奸大臣的代表人物，所以聽了桓伊的演奏，自然會有完全不同的表現。

孝武帝呢，也明白了桓伊是在批評自己，輕信讒言，猜忌屢建功勳的謝安等忠臣，不由得露出慚愧不安的神色。

故事中的笛子，屬於中國民族樂器中的吹奏樂器。

吹奏樂器是以氣流激發空氣柱、簧片或兩者偶合振動而發聲的一類樂器。其共同特點是以氣流引起樂器發聲。中國吹奏樂器的發聲體大多為竹製或木

製。根據其起振方法不同，可分為三種：以氣流吹入吹口激起管柱振動的有簫、笛（曲笛和梆笛）、口笛等；氣流透過哨片吹入使管柱振動的有嗩吶、海笛、管子、雙管和喉管等；氣流透過簧片引起管柱振動的有笙、抱笙、排笙、巴烏等。

在中國民樂演奏中，常見的吹管樂器主要有笛子、嗩吶、洞簫、蘆笙、管子、巴烏、陶塤、葫蘆絲等。

葛拉祖諾夫 Alexander Glazunov（西元1865年～1936年），俄羅斯作曲家，他是個多產作曲家，寫有八部交響曲、三部芭蕾舞劇、五部協奏曲及大合唱、室內樂、鋼琴曲和標題交響樂作品。15歲隨林姆斯基高沙可夫學習對位法和管弦樂法，但其作品有偏向「西歐浪漫派風格」。

可憐飛燕倚新妝
——古代宮廷音樂

在歷代封建王朝中，在宮廷內部或朝廷儀式上為宮廷統治者而演奏的音樂就是宮廷音樂。

唐朝有一首詩叫《漢宮曲》，詩中寫道：「水色簾前流玉霜，趙家飛燕侍昭陽，掌中舞罷簫聲絕，三十六宮秋夜長。」故事中的飛燕，便是非常有名的趙飛燕。

漢成帝的皇后趙飛燕，原名宜主，因其身輕如燕，舞姿曼妙，故被人稱為「飛燕」，之後，大家漸漸忘了她的真名，而都以趙飛燕稱之。

趙飛燕出身於音樂世家，可惜父母早亡，和胞妹寄身於陽阿公主府中做下人。這對姐妹都具有音樂天賦，姐姐善舞，妹妹愛唱。一個偶然的機會，漢成帝發現了她們，把她們召進後宮。趙飛燕憑藉自己出色的舞蹈才能深得皇帝喜愛，她入宮不久，皇后被廢，她被立為皇后，得到皇帝專寵。

當時，漢成帝為趙飛燕特別搭建了一處高台，讓她在上面跳舞供自己欣賞。這處高台位於太液池中的瀛洲上，高達40尺。有一次，趙飛燕穿著南越進貢的雲英紫裙，碧瓊輕綃，在高台上表演歌舞《歸風送遠之曲》。

皇帝以文犀敲擊玉瓶打著拍子，著名器樂演奏家馮無方吹笙伴奏，真是無上美妙之境。趙飛燕飄飄欲仙之姿，恰如天上仙女。忽然颳起一陣大風，她隨風揚袖旋舞，真像要乘風飛去，下面的成帝看了，急忙叫道：「快，快拉住皇

后，別被大風颳走了。」馮無方趕緊丟掉手中的蘆笙，疾步上前用手死死抓住飛燕的裙子。過了一會兒，風停了，再看趙飛燕，她的裙子竟被抓皺了。不過，這種起皺的裙子穿在趙飛燕身上，別有一番情趣。從此，宮中就流行一種折疊有皺的裙子，並取名「留仙裙」。

趙飛燕身姿纖細，舞步輕盈曼妙，在極小的空間內也能起舞表演。為了取悅皇帝，她妹妹千方百計幫她改變舞蹈的形式、地點，可謂花樣百出，簡直讓漢成帝眼花撩亂。一天，趙飛燕正在跳舞，站在一旁的妹妹突然發現有個太監的手特別大，靈機一動，讓太監雙手併攏伸出手掌，掌心向上。而後，她喊姐姐旋舞到太監的手上。興致正濃的趙飛燕果然揚袖飄舞，宛若一隻飛燕站在上面，她接連跳出好幾個優美的舞姿，一時間震驚了所有人。

這件事很快傳到漢成帝耳中，他大為開心，為趙飛燕刻意打造了一個水晶盤，叫兩個宮女將盤托住。趙飛燕就在盤上旋舞跳躍，起伏進退，下腰輕提，飄飄欲飛，真如仙女在長空中迎風而舞般優美自如。

從趙飛燕的故事中，也許可以讓我們得窺古代宮廷音樂之一斑。

中國宮廷音樂指的是在歷代封建王朝中，在宮廷內部或朝廷儀式上為宮廷統治者而演奏的音樂。

中國古代音樂，一直是和王權宮廷分不開的。中國歷史上最早的君主黃帝，就已經開始組織百姓演奏音樂。

中國宮廷音樂有很多類別，按其演奏場合，可以分為外朝音樂和內廷音樂兩大類。前者指的是在群臣朝會辦事的場所演出的音樂；後者指的是在皇帝與后妃生活起居的地方演出的音樂。

　　按其功能性質而言，又可分為典制性音樂和娛樂性音樂。典制性音樂主要用以顯示典禮的隆重和皇帝的威嚴，包括祭祀樂、朝會樂等；娛樂性音樂以供人欣賞、愉悅身心為目的，包括筵宴樂、行幸樂、吹打樂等。

　　宮廷音樂具有以下特徵：一，功利性，宮廷音樂用來表現統治者的威嚴、高貴，為他們歌功頌德，或者以此享受、娛樂。二，禮儀性，宮廷音樂大多為配合一定的禮儀場合而奏，不同的場合使用不同的樂曲，在儀式的不同階段也有不同的樂曲，同一名稱的樂曲也根據不同場合而有不同的樂隊編制、演奏處理。

　　自上古三代到清朝末年，宮廷音樂經過4000多年的發展，自成體系並忠實地服務於宮廷統治集團的政治、宗教、文化和娛樂的需要，形成了獨特的文化特徵。

阿拉姆・伊里奇・哈察督量 Aram Ilich Khachaturian（西元1903年～1978年），前蘇聯作曲家。代表作有管弦樂曲《馬刀舞曲》、表現蘇聯衛國戰爭的《第二交響曲》（又名《排鐘》）、舞劇《加雅涅》、《斯巴達克斯》以及電影《斯大林格勒保衛戰》的配樂等。

一弦琴——民族音樂

中國民族音樂指用中國傳統樂器以獨奏、合奏形式演奏的民間傳統音樂。民族器樂有各種樂器的獨奏、各種不同樂器組合的重奏與合奏。

　　徐衍是宋神宗時的一名宮廷樂工，他特別擅長演奏稽琴。這種琴是二胡的前身，用竹片夾在兩條弦之間演奏。有一次，宋神宗設宴招待賓客，席間，徐衍奉命為客人們演奏稽琴。

　　身為稽琴能手，徐衍高興地拿起琴，準備為客人們奉獻一首精妙的曲子。他的演奏技術非常高超，使得眾人十分投入地聆聽。可是，正當他剛剛拉得入神，客人們也正陶醉於琴音中的時候，卻聽到「啪」的一聲，稽琴斷了一根弦。這可嚇壞了所有的樂工，因為在當時的人們看來，演奏時斷弦是件很掃興的事，何況這是皇帝舉辦的宴會，大庭廣眾之下發生這種事，恐怕會惹來大禍，該怎麼應付眼前的場面呢？

　　說時遲，那時快，就在皇帝和客人們還沒有反應過來，剛剛弦啪的聲音是何音樂時，徐衍一副胸有成竹的神態，毫不慌亂地繼續彈奏著，沒有停下來。只見他神態自如地用一根弦在演奏，樂聲照樣優美動聽。樂工們吃驚地看著他，他們明白，要把兩根弦上的音，全部轉換為在一根弦上拉奏，不但需要隨機應變的修養，而且需要高超的演奏技巧。

　　在二絃樂器上，內弦和外弦的音高不同，如果斷了內弦，就要在外弦上拉出內弦的音高，反之亦然，要做到這一點，非得將把位擴展到二、三、四把。這是一個極大的幅度，上下換把頻繁，想要保持樂曲的應有風格，是非比尋常的一件事。

可是，徐衍做到了。他順利地拉完了曲子，而客人們毫無知覺他手裡的琴曾經斷了一根弦，倒是覺得這回演奏音色特別統一，而且音調婉轉，別具一格。看著客人們滿意的笑容，所有樂工都鬆了一口氣，他們圍住徐衍向他祝賀。從此，人們盛傳著徐衍一弦奏曲的故事，並且給獨弦演奏的方式取了個特定的名稱：「一弦稽琴格」。

這是關於中國民族音樂的一個傳奇故事。在這個故事中，我們看到了器樂發展的獨特現象。其實，中國民族音樂，正是指用中國傳統樂器，以獨奏或合奏形式演奏的民間傳統音樂。在這裡，樂器佔有重要地位。

在傳統器樂中，各種樂器的獨奏，形成獨奏樂，是民族器樂的重要組成部分，像琴曲《廣陵散》、琵琶曲《十面埋伏》，都是優秀的獨奏曲目。

另外，也有各種不同樂器組合的重奏與合奏，產生了很多精緻的曲子，比如用吹管樂器與絃樂器合奏，形成絲竹樂，演奏風格細緻，能夠表現輕快、活潑的情緒，像《雨打芭蕉》就是優秀的絲竹樂曲。而吹管樂器和打擊樂器合奏，會形成吹打樂，演奏風格粗獷，適合室外演奏，擅長表現熱烈的情緒。

當然，由於各地情況不同，各種樂器的組合也呈現多種變化。以吹打樂為例，北方流行的吹打樂重「吹」，更講究吹奏技巧；南方流行的吹打樂重「打」，鑼鼓在吹打樂中發揮重要作用。

韓德爾 George Frideric Handel（西元1685年～1759年），著名的英籍德國作曲家。一生共創作了《阿爾欽納》、《奧蘭多》等四十六部歌劇，代表作有管弦樂曲《水上音樂》，《皇家煙火音樂》，神劇《彌賽亞》等。

伯牙學琴——絲竹樂

絲指的是彈絃樂器，竹則指的是竹製吹奏樂器。絲竹樂指的是用竹製吹管樂器與絃樂器合奏。

伯牙是春秋時期出色的音樂家，那時，年輕的伯牙跟隨成連先生學古琴，憑藉著優異的音樂天賦，他很快地掌握了各種演奏技巧，能夠流利地彈奏各種曲目。伯牙認為自己學會了彈琴，不用再深入學習了，可是，老師卻不這麼認為，他每次聽完伯牙的彈奏，總是說：「單純地把音符彈奏出來，並不能成為真正的音樂家。」這件事讓伯牙很苦惱，他不知道該如何提升自己的藝術水準。

有一天，成連先生突然對伯牙說：「我的老師方子春，他能夠傳授一種方法，可以培養人的情趣，融入音樂之中。他現在住在東海，我帶你前去，讓他教教你，肯定可以大大提升你的藝術水準。」伯牙很高興，備足了食物，和老師一起駕船出發直奔東海蓬萊山。

到了那裡以後，成連先生對伯牙說：「我去找師父，你暫且留在這裡練琴。」說完，他轉身離去。

伯牙獨自留在孤島上，每天撫琴而彈，靜靜等待老師歸來。可是10天過去了，成連先生還沒有回來。伯牙心生焦慮，他每天除了彈琴，就是站在岸邊舉目四望，希望老師快點出現。這時，四周空寂無一人，只聽到海水拍打礁石的怒號聲綿綿不絕，而遠處一片鬱鬱蔥蔥、深遠莫測的山林裡，不時傳來群鳥啁啾飛撲的聲響。

各種自然界的聲音妙趣奇特，交織纏綿，令伯牙心曠神怡，浮想翩翩。他

感到了自然界的神奇與豐富，不由得心神激盪，胸中情感勃發，噴薄欲出。在這種神奇力量的感召下，伯牙產生了強烈的創作慾望，他不假思索，撫琴彈奏了一曲，取名《水仙操》。這首曲子發乎天然，濃厚而深刻的感情自然流瀉，充滿了打動人心的力量。

《水仙操》彈奏之時，成連先生正好返回，他遠遠聽到伯牙彈奏新曲，便知道自己的目的已經達到。回來後，他高興地說：「你的彈奏感情真切，有了藝術生命，看來你學到了音樂的妙處。」伯牙恍然大悟，原來老師帶他到這裡來，正是要他傾聽大自然的教誨，從大自然中汲取藝術的真諦。從此，伯牙不斷累積生活和藝術的體會，終於成為操琴的天下妙手。

伯牙所學之琴，屬於中國民族古音樂中的弦索樂。弦索樂與絲竹樂關係密切，由於兩者相似，現在通常將前者歸於後者。

絲竹樂指的是「絲」與「竹」兩類樂器結合演奏的音樂，在中國，絲竹樂的歷史非常久遠。自魏晉以來的諸多文獻中，都有關於絲竹樂隊組合形式和絲竹樂的一些記載。在古代，大多以絲做琴弦，以竹管做吹奏樂器，所以兩者結合稱作絲竹樂。絲竹樂通常在室內演奏，形成獨特的音樂特徵，表現為柔、細、輕。柔，指的是樂隊合奏音色柔潤；細指的是演奏風格精緻細膩；輕則指樂曲側重於表現輕快、愉悅的情趣。

保羅・亨德密特（西元1895年～1963年），德國作曲家、指揮家和中提琴家。1927年在柏林教授作曲，並開始音樂理論和歷史研究工作。此時寫成著名歌劇《畫家馬蒂斯》。1940年移居美國，在耶魯大學音樂院任教。

猛養江畔愛的哭調──葫蘆絲

葫蘆絲構造較特殊，所用材料均取天然，純手工完成製作過程。葫蘆絲發聲優美、親切，略帶鼻音，善於表現溫柔細膩的感情，給人含蓄朦朧的美感。

很久很久以前，在猛養江畔住著一個勤勞、善良的傣族青年，他叫桑亮，心地純樸，經常幫助一位賣葫蘆籽的大媽。有一次，他又去幫忙，大媽告訴他：「孩子，你去參加嘎光露盛會吧！在那裡你會遇到自己心愛的姑娘的。」嘎光露盛會是當地青年男女的愛情歌會。桑亮接受大媽的建議，趕赴盛會，結果，果如大媽所言，桑亮與買葫蘆籽的溫柔的傣族少女少玉相遇並深深相愛。

為了感激賣葫蘆籽的老大媽，少玉在猛養江畔種下了葫蘆籽，桑亮就在旁邊種上了竹子，以便葫蘆攀爬生長。4個月過去了，竹子繁茂地生長著，葫蘆綴滿藤蔓，桑亮和少玉高興地訂下了婚期。這天，他們相約去摘葫蘆來裝飾新房。誰知，災難突然降臨，一場前所未有的暴雨從天而降，雨助水漲，猛養江水像猛虎撲向村寨，村寨頓時一片汪洋。

桑亮砍下竹子做成了簡易的竹筏用來逃生，少玉在竹筏上掛上葫蘆增加浮力。他們在水中飄盪。然而，雨急浪大，竹筏難以承受兩個人的重量，為了能讓心上人生還，善良的少玉毅然跳下滔滔的江水中，將希望留給了情人桑亮。

洪水退去，桑亮最終活了下來。但他無法排遣對少玉的思念，他在他們種下葫蘆與竹子的地方搭起了窩棚，整天以淚洗面，撫摸著竹筏，痛不欲生。一天，桑亮突然聽到竹子和葫蘆在風中發出了一種美妙的聲音，十分動聽。他有了靈感，便砍下竹子，和葫蘆合在一起，做成了葫蘆絲。他每日流著淚，對著猛養江吹出淒涼調子，來傾訴內心的悲痛及對少玉深深的思念之情。

久而久之，桑亮吹奏的曲子自然形成了一首曲調，聽起來非常悲涼哀婉，如泣如訴，婉轉纏綿。這種曲子流傳開來，在猛養民間被稱之為「葫蘆絲古調」，又名「哭調」。從此以後，猛養地區人人皆學葫蘆絲，葫蘆絲樂器和「古調」也就成為傣族地區男女青年傳情達意、訴說內心情感的樂器和曲調被世代傳承了下來。

一則淒美的愛情故事，講述了葫蘆絲的由來。

葫蘆絲又稱葫蘆簫，傣語稱之為筆南母倒（南母倒即葫蘆之意）。流行於西雙版納、德宏、保山、瑞麗等傣族地區，在阿昌族、布朗族、德昂族中也較為流行。

葫蘆絲構造較特殊，所用材料均取天然，純手工完成製作過程。它由葫蘆、主管、簧片、附管組成，主管開有七個孔，音域為３５６７１２３４５６，附管持續發一個音。葫蘆絲發聲優美、親切，略帶鼻音，善於表現溫柔細膩的感情，給人含蓄朦朧的美感。因為它發出的音有如抖動絲綢那樣飄逸、輕柔，所以稱它為葫蘆絲。

恩里科・卡羅素 Enrico Caruso（西元1873年～1921年），世界著名的義大利男高音歌唱家。1898年以扮演《費杜拉》一劇中的羅列斯始唱男高音角色。1903年與「歌劇天后」梅爾芭合作演出浦契尼的《波西米亞人》，一舉成名。演出歌劇五十餘部，在紐約的十年內即演唱過六百餘場，隨時能演出的曲目有五百多首。

西廂記天下奪魁
——中國古代戲曲

中國古代戲曲既做為閱讀的文本存在，又有著複雜的藝術形式，是一門綜合性的藝術。

　　明初賈仲明曾經寫過一首詞：「風月營，密匝匝列旌旗，鶯花寨，明飆飆排劍戟，翠紅鄉，雄糾糾施謀智。作詞章，風韻美，士林中，等輩伏低；新雜劇，舊傳奇，《西廂記》天下奪魁。」這天下奪魁的《西廂記》，寫的就是唐朝一位叫崔鶯鶯的名門女子，與貧寒書生張珙之間的愛情故事。

　　崔鶯鶯是相國的女兒，父親去世後，她和母親以及家人護送父親的靈柩回故鄉安葬。路過河中府時，道路受阻，她和家人只好在普救寺暫住，鶯鶯住在西廂內。這時，她認識了赴京趕考，寄住寺中的書生張珙。兩人一見傾心，彼此產生愛慕之情。

　　有一天晚上，崔鶯鶯和自己的丫鬟紅娘在園中燒香禱告，突然聽到張珙隔著牆高聲吟詩一首：「月色溶溶夜，花蔭寂寂春；如何臨皓魄，不見月中人？」鶯鶯立即和詩一首：「蘭閨久寂寞，無事度芳春；料得行吟者，應憐長嘆人。」兩人詩歌唱和，感情日漸深厚。

　　就在這個時候，叛將孫飛虎聽聞鶯鶯的美名，帶兵圍住了普救寺，因此要搶親成婚。崔夫人四處求救無門，只好許願說誰能退兵，就把鶯鶯嫁給誰。張珙挺身而出，寫信給自己的朋友白馬將軍杜確求救。杜確帶兵平叛，收拾了孫飛虎。

可是崔夫人早就有意將女兒嫁給自己的姪子鄭恆，所以言而無信，不肯把女兒嫁給張珙，竟然要他們結為兄妹。張珙情急之下，臥病在床。紅娘同情鶯鶯和張珙的戀情，主動為他們撮合。她特意讓張珙在月下彈琴，鶯鶯聽後十分感動，兩人私自約會，暗訂終身。這件事被崔夫人察覺，她怒氣沖天，拷問紅娘，紅娘據理力爭，巧妙地說服了崔夫人。

崔夫人雖答應將鶯鶯許配給張珙，但又逼迫張珙立即上京考試，如考不取，仍不把女兒嫁給他。

張珙辭別鶯鶯上京應試，結果中了狀元。鄭恆得知後，造謠說張珙貪圖富貴，已做了衛尚書的女婿，逼鶯鶯嫁給自己。緊要關頭，張珙回到普救寺，揭穿了鄭恆的陰謀，與鶯鶯喜結連理。

這部《西廂記》，代表了元朝戲曲的最高成就。

中國戲劇，也稱戲曲，是中國傳統文化的重要組成部分，被稱為世界三大戲劇藝術之一。

戲曲與詩、詞、賦等文學體裁不同，既可以做為閱讀的文本存在，包括劇本的情節、結構、宮調等方面，又有著複雜的藝術形式，像唱、唸、做、打以及舞台佈景、音樂伴奏等，是一門綜合性的藝術。

中國古代戲曲具有悠久的歷史，主要依循兩條路線發展，一條是從西周末年的俳優滑稽

表演，逐步過渡到西漢百戲中的角抵戲，然後又發展到了唐朝的參軍戲，這類戲曲表演，故事內容日漸豐富，成為戲劇的主體。另一條是由原始歌舞開始，演變到隋朝的「九部樂」，再到唐朝，形成以代面、缽頭、踏搖娘等歌舞戲演出的形式，在這條道路上，民間歌舞藝術獲得極大的發展，也為戲曲官調、曲牌、聲韻的成熟提供了有益的借鏡。

到了元朝，中國古代戲曲發展成熟，形成第一個黃金時代，這時的戲曲稱作元雜劇。元雜劇有完整的藝術形態，劇本主要由三部分組成——唱曲、賓白和表演。元朝不僅產生了許多優秀的戲曲劇本，也培養了一批卓越的戲劇作家。

著名的劇作家有被譽為「元曲四大家」的關漢卿、鄭光祖、白樸、馬致遠等，他們創作了《竇娥冤》、《倩女離魂》、《梧桐雨》、《漢宮秋》等膾炙人口的佳作。

保羅・杜卡斯 Paul Dukas（西元1865年～1935年），法國作曲家、教育家和音樂評論家。1886年獲得對位課首獎，1888年，其大合唱《維雷達》獲得羅馬二等獎。主要作品有歌劇《阿蘭那和藍鬍子》、舞劇《謫仙》、管弦樂序曲《波勞特》等。

「從來唱曲，要先打板」
——崑曲

崑曲起源於元朝末年的崑山地區，元末，顧堅等人把流行於崑山一帶的南曲原有腔調加以整理和改進，稱之為「崑山腔」，為崑曲之雛形。之後魏良輔將之加以改進，進而形成了真正所謂的崑曲。

明朝，蘇州有個叫吳曲羅的長官，經常帶領僚屬在衙署校閱文卷，有時候一忙就到了半夜，這天又是如此。大夥精神倦怠，睡眼惺忪，辦公效率低下，吳曲羅為了給大夥提神，就叫來幾個看門人，要他們為工作人員唱曲。幾個看門人不好意思，推說：「不會唱！不會唱！」

吳曲羅知道蘇州人善唱崑曲，幾乎所有人都能哼得有板有眼，看到看門人不願唱，於是故意一拍公案，吼道：「哪個不唱，打二十大板！」

衙役們按下一人，舉起板子作勢要打，其餘的人見狀，急忙一齊叫道：「會唱！會唱！」

吳曲羅笑著說：「從來唱曲，要先打板。」他一語雙關，藉眼前情景，暗指唱崑曲時，打板的重要性。人們聽了，無不笑出聲來。唱崑曲時，打板是一個重要手法，這時用的是檀板，唱曲的人通常左手執板，右手打鼓，以控制節奏，兩者不可偏廢。這種鼓板齊用的型制，延續了近兩百年。到清朝乾隆年間，才進行了改革。

當時，有位叫瞿松濤的人，出生於上海城北閘鎮一個富裕的家庭。少年時

他就在附近私塾讀書,與其他孩子不同的是,他總是挾著一個包袱。其他孩子提高嗓門,抑揚頓挫地唸誦《論語》裡的句子時,他趁老師不注意的時候,從包袱中拿出一個曲本,將書本擋在前面,偷偷地看,默默地隨著其他孩子吟唱。他就這樣,知道了工尺、板眼,沉浸在這擁有無窮奧妙的世界裡。

長大後,瞿松濤不僅擅長唱曲,還精通笛、笙、三弦,尤其愛好打鼓。他打鼓的手法簡潔、質樸,品格高超。

此外,瞿松濤還改進樂器,加以創新,他用的樂器都是自製的。他覺得唱曲時,鼓板合用,效果不好,而且鼓音沉滯,不夠動聽,於是他努力鑽研,製造出一種新樣式的鼓,這種鼓扁體、纖腹,板質輕而薄,發聲清越,完全可以取代鼓板合用的型制。很快地,戲班全都仿製、採用了這種鼓,並以他的名字命名為「松濤鼓板」。不久,這種鼓就為所有的戲班所沿用,成為崑曲中不可或缺的樂器。曾經與他同時代的著名清曲家葉堂有一次以曲會友,聽了瞿松濤的歌唱、演奏,對子弟們說:「你們的本領,僅能悅時;而松濤先生是足以名世的。」

故事中說的崑曲,是一種地方戲曲,發源於崑山,故名崑曲,在中國地方戲曲中,佔有相當重要的地位。

中國戲曲在發展過程,由於各地方的唱腔和音樂不同,一些音樂風格相近的劇種,逐步融合,構成一定的聲腔系統。在明朝時,曾先後產生過余姚腔、海鹽腔、戈陽腔、崑山腔等四大聲腔。崑曲起源於元朝末年的崑山地區,至今已有六百多年的歷史。元末,顧堅等人把流行於崑山一帶的南曲原有腔調加以整理和改進,稱之為「崑山腔」,為崑曲之雛形。明朝中後期嘉靖年間,傑出的戲曲音樂家魏良輔流寓到太倉,聽到崑山腔後覺得它雖然婉轉動人,然不夠縝

密完美，於是對崑山腔的聲律和唱法進行了改革創新，汲取了海鹽腔、弋陽腔等的長處，又吸收了北曲結構嚴謹的特點，同時更強調崑山腔自身流利悠遠的特點，運用北曲的演唱方法，以笛、簫、笙、琵琶的伴奏樂器，造就了一種細膩優雅，集南北曲優點於一體的「水磨調」、「冷板曲」，通稱崑曲。

之後，崑山人梁辰魚，編寫了第一部崑腔傳奇《浣紗記》，第一次將崑曲搬上劇壇。《浣紗記》的上演，迅速擴大了崑腔的影響力。萬曆初年的崑曲，已經壓倒了其他聲腔，風行於江浙各地。到萬曆末年，崑曲經揚州傳入北京，躍居各腔之首，成為傳奇劇本的標準唱腔。然而，乾隆八十大壽之時，花部四大班進京，迅速搶佔了崑曲的觀眾群，崑曲開始由盛轉衰，至光緒年間，逐步走向沒落。

然而，這現今中國乃至世界現存最古老的、具有悠久傳統的戲曲型態並未就此消失。2001年，崑曲被聯合國教科文組織命名為「人類口頭遺產和非物質遺產代表作」，至今，它依舊以其纏綿婉轉的行腔，完整的表演程序，強烈的戲劇感染力，輝煌於現代的藝術舞台上。

蒙茲拉特‧卡巴葉（西元1933年出生），西班牙女高音歌唱家。1965年在紐約以音樂會形式演出唐尼采蒂的《露克里齊亞‧鮑吉亞》，曾引起巨大轟動。她被認為是義大利美聲唱法的代表人物。

花兒為什麼這樣紅──民歌

民歌，國際民間音樂協會（IFMC）之解釋定義為：「經過口傳過程發展起來的普羅大眾音樂。」

　　在遙遠的西北，有一條神奇而古老的路──絲綢之路。從中國古都長安到荷蘭的鹿特丹，這條路足足有八千公里，兩千多年前的人們，就在這條路上奔波著。有一天，一個年輕、英俊的塔吉克青年，被絲綢之路上駱駝隊的駝鈴聲所吸引，加入了駱駝隊的行列，做了一名腳夫。

　　絲綢之路要穿越阿富汗高原，在那裡的喀布爾城中，有一位美麗的待字閨中的阿富汗公主。國王正在苦惱，到了適婚年齡的公主該出嫁了，可是美麗的公主嫁給誰好呢？於是國王派出使者貼出告示，為公主招親。

　　許多的王子帶著無數的金銀財寶趕來了，還有更多的貴族年輕人帶著智慧的頭腦也趕來了。公主和國王都感到為難，這麼多優秀的青年，選誰好呢？正在這時，天邊傳來了悠揚的歌聲，熱瓦甫伴隨這歌聲穿梭，彷彿來自於天上。人們順著歌聲飄來的地方望去，遠處走來了一群駱駝隊，領隊的駱駝上坐著一個英俊的青年，正是他彈唱出這動人的歌曲。

　　青年跳下駱駝，走上前來，向國王和公主深深地道個萬福，說道：「尊貴的國王，美麗的公主，從帕米爾高原遠道而來的腳夫向您致敬。我沒有財富可以向人誇耀，我也笨嘴拙舌不善機智，我為您帶來的禮物是一首歌，這首歌的名字叫《花兒為什麼這樣紅》。」說完，青年深情地看了公主一眼，彈奏起他的熱瓦甫，唱起歌來。這是一個青年用他所有的感情所唱出的最誠摯的歌聲，歌聲在大殿裡飛旋，吸引了所有的人，更緊緊地抓住了公主的心。

　　阿富汗國王從曼妙的歌聲中驚醒過來，他看看這位青年，腰間繫一根草繩，簡直就是個流浪漢。國王冷靜下來，他尊貴的公主怎麼能下嫁給一個流浪漢呢？但是兩顆年輕的心已經不能分開了。公主已經深深地愛上了這個遠道而來的流浪漢。儘管被深鎖於宮中，公主的耳旁老是迴響著那儡人魂魄的歌聲。終於，同情公主的侍女告訴她，青年並沒有走，他依舊每天在宮門外痛苦地歌唱。

　　於是，公主央求使女晚上將青年帶到她的後花園來約會。

　　然而，快樂的幽會並沒有持續多久，在一個月光如水的夜晚，國王的衛兵在丁香花叢中發現了這對可憐的戀人。儘管公主苦苦地哀求，國王還是驅逐了她年輕的情人，並下令這個塔吉克人永遠不能踏進喀布爾城半步。

　　塔吉克青年離開了，他不停地唱著那首《花兒為什麼這樣紅》，從長安到鹿特丹，他走到哪便唱到哪，每一聲都如杜鵑啼血，他用他整個生命吟唱著愛情的歌謠。終於，這心力交瘁的青年倒下了。同伴將他葬在一座沙丘，可是第二年，再次經過的夥伴想要來祭奠他的時候，這座沙丘已經消失於風中，再也找不到了。

　　青年如風一般地消失了，但他的歌卻永遠的流傳下來。長長的絲綢之路，人們都在哼唱著這動人的旋律。終於，這首歌被人們傳回了他再也沒能回到的故鄉——帕米爾高原，塔吉克人將這首歌代代相傳，永恆流傳著這淒美的傳說。

　　在中國，民歌已有多年的歷史，儘管每個時期的民歌各有特色，而且根據地域不同，也產生很多不同的曲調和內容，但總體來說，民歌可以分為六大類：勞動歌、時政歌、儀式歌、情歌、兒歌、生活歌。

　　勞動民歌，指的是所有直接反映勞動生活或協調勞動節奏的民歌。這種民

歌伴隨著勞動節奏歌唱，與勞動行為相互結合，具有協調動作、指揮勞動、鼓舞情緒等特殊功能。

時政民歌，指的是人民有感於切身的政治狀況而創作的歌謠。這種民歌反映了在一定的政治環境下，勞動人民對一些政治事件、人物的認識和態度，大多在尖銳的社會鬥爭和民族鬥爭下產生。

儀式民歌，是伴隨著民間禮俗和祀典等儀式而唱的歌。表達了人們對自然力的崇拜之情，以及他們幻想用語言去打動神靈，用以祈福、避災的心理。

情歌，是廣大人民愛情生活的反映。這種民歌內容豐富，主要抒發男女青年由於相愛而激發出來的悲歡離合的感情。

兒歌，兒歌是在兒童間廣為流傳的口頭短歌，它形式簡潔，內容生動，韻語朗朗上口。千百年來，民歌總隨著時代的變遷不停地變化、發展，它與人們生活的息息相關，也讓它成為具有最蓬勃生命力的音樂。

弗拉基米爾‧霍洛維茲 Vladimir Horowitz（西元1904年～1989年），美國最負盛名的鋼琴家之一，美籍俄羅斯人。1924年到柏林、巴黎舉行旅行演出，獲得很多的好評。1928年赴美，一舉成名。1960年，在卡內基大廳舉行重返舞台的獨奏音樂會，轟動世界樂壇。

永遠的鄧麗君
——通俗演唱方法

通俗唱法是一種大眾化的歌唱形式，也叫做流行唱法，它是指演唱通俗與流行歌曲所用的表演手法，是因流行歌曲而產生的一種唱法。

對於中國大陸的很多人來說，鄧麗君的歌聲早已成為一個時代的象徵。

1979年前後，一些台灣返鄉探親者將鄧麗君的錄音帶帶回了大陸。鄧麗君溫婉哀傷的音色立刻征服了在文革中飽受艱辛的人們。

然而，當時的中國大陸還並未完全開放，鄧麗君的歌曲被稱為「靡靡之音」、「黃色歌曲」，受當時政治環境所限，人們不敢公開聽唱鄧麗君的歌曲，但台面上的限制並不能抑制民間的熱情追捧，她的音樂還是迅速流傳開來。特別是像《阿里山》一類的歌，很多人都會哼唱。

1984年，情況起了變化。那時，從內地到香港的人，幾乎每個人都要購買鄧麗君的錄音帶，並且帶回內地來。這種現象風靡一時，引起了輿論的關注。對此，還引起了諸多的傳聞。

有一種傳聞說一個中學生非常喜歡鄧麗君的歌曲，可是政府曾經下令禁止播放，所以他父母也不允許他聽唱鄧麗君的歌。這位學生非

常生氣，就寫信給當時的國家負責人鄧小平，追問為什麼要禁止播放鄧麗君的歌曲。

鄧小平給這位學生回了信，批示了一句話：「我也喜歡聽鄧麗君的歌。」

還有另外一個傳聞說香港立法局議員鄧蓮如到北京時，得到鄧小平接見，他們兩人交談時，鄧小平很高興地對他說：「香港有個鄧蓮如，台灣有個鄧麗君，我們都是本家。」

儘管以上兩點只是傳聞，而且可能是喜歡鄧麗君的歌迷杜撰出來的故事，可是人們把她與鄧小平相提並論，從中也可看出鄧麗君在人們心目中的地位非常崇高，非比尋常。

種種傳說雖無從證實，但鄧麗君的歌傳遍中國大陸，帶動中國大陸音樂的新發展，已是不爭的事實。

鄧麗君是著名的通俗唱法的歌星，她的歌聲一度征服了廣大歌迷的心。

通俗唱法是一種大眾化的歌唱形式，也叫做流行唱法。是指演唱通俗與流行歌曲所用的表演手法，是因流行歌曲而產生的一種唱法。它的流行，在於它的發聲和唱法上沒有特別嚴格的要求，演唱者可以自由地把握和發揮。它那演唱的方式及其強烈的感染力使它受廣泛群眾所喜愛。

通俗演唱法包括真音唱法、假音唱法、混音唱法三種。

真音唱法是用自身的聲音條件，歌唱時聲帶狀態基本上保持完全震動，它的特點是聲音較大，發出的音色樸實、明亮，這種唱法在演唱時的力度變化比較大。

假音唱法在氣息方面要求比較嚴謹一些，歌唱時在氣息的支持下聲帶處於不完全震動的狀態。特點是聲音比較小，會讓人感覺到有氣流在流動，音色雖然虛乏但也甜美，演唱者咬字吐字輕柔。用假音唱法力度不大，不容易疲勞。鄧麗君也是以這種唱法為主。

混音唱法是一種真假音相互結合，介於真假音之間，時虛時實，音色不太亮也不太暗。

另外，通俗演唱法還會經常採用啞音、吶喊、裝飾音、滑音、啜泣、假音，包括一些氣音的特殊運用，來演繹歌曲的各種或憂傷或熱情的感情表達，並利用肢體語言融合節奏的表現形式，運用混音、和聲、不規則人聲，進行有聲或無伴奏伴唱，使一些原本並不複雜的旋律變得更具層次感和感染力。

弗里茲·克萊斯勒 Fritz Kreisler（西元1875年～1962年），美籍奧地利小提琴演奏家、作曲家。1901年在倫敦舉辦初次演出，1904年倫敦愛樂協會授與他貝多芬金質獎。1915年～1924年移居美國，廣泛演出，聲譽日隆。20世紀初多次在世界各地旅行演奏。《愛之歡樂》、《中國花鼓》為其傑作。

葉佳修的澎湖灣——校園民歌

校園民歌，屬於音樂領域的一種特別現象。是指抒發個人的情緒或情感經歷，旋律清新，富有校園味道，以真誠與純潔為標誌，適合年輕人演唱的歌曲。

有位音樂人，他喜歡唱歌，學生時代就開始創作。儘管他很努力，唱片公司也為他出了一張專輯。可是他沒有走紅，他錄製的唱片根本賣不出去。唱片公司不願意做賠本生意，要求他只寫不唱，還專門為他創作的歌曲找了位歌手來演唱。這位歌手名叫潘安邦，長得非常帥氣，十分適合演唱清新的歌曲。

有一次，潘安邦對音樂人說了自己外婆的故事。外婆住在澎湖，腳不方便，但是十分疼愛自己的外孫，每當潘安邦到她家時，她都會拖著不便的雙腿帶外孫去湖邊玩耍。音樂人受此啟發，創作了一首歌曲，取名叫《外婆的澎湖灣》。沒想到，這首歌曲紅極一時，成為校園民歌的代表之作。

10年後，這位音樂人第一次有機會去澎湖。他激動地說：「從此以後我知道該怎麼樣為除了自己以外的人寫歌。」他還說過：「潘安邦的《外婆的澎湖灣》給了我一個很大的啟示，我發現我不用非得自己唱，我可以為歌手而寫，完全寫他的生活、他的感受。所以這麼多年我寫歌一直有個要求，就是一定要充分瞭解歌手，站在歌手的角度去寫他的故事和感受。」這位音樂人就是著名的民歌運動的代表人物——葉佳修。葉佳修創作了很多優美的歌曲，也捧紅過很多流行歌星，他善於從生活中發現種種美好的情感，並將之融入音樂中，進而成就了它最動人的旋律。

1976年，一個剛剛從國外旅行回來的菲律賓僑生李雙澤，在台灣淡江大學舉行的「西洋民謠演唱會」上，手持一瓶可口可樂衝上台，並大喊「唱自己的

歌」，這次事件，便是台灣音樂史上著名的「淡江事件」。從此以後，一場對華語流行音樂影響深遠的「台灣校園民歌運動」序幕就此拉開。

從那時開始，台灣音樂人開始創作自己的音樂。八○年代是校園民歌的極盛時期，當時，出現了葉佳修、梁弘志、羅大佑、蔡琴、齊豫、李建復、王海玲、包美聖、鄭怡等台灣校園歌曲的傑出演唱者或創作者。從楊弦演唱由余光中詩所譜成的《鄉愁四韻》，到羅大佑的《童年》、《戀曲1980》、《戀曲1990》和李宗盛的《生命中的精靈》，台灣諸多音樂人對民歌做了出色的貢獻。

九○年代初，台灣的校園民歌在中國大陸風起雲湧，引發了極大的熱潮，也刺激了一大批民謠歌手的產生，老狼、葉蓓等，都是當時的大陸學生耳熟能詳的歌手，然而在台灣本土，它反而逐漸地衰落下去。幸好，到了21世紀，隨著一批新的民謠歌手的露面，以及一系列紀念活動的進行，昔日的校園民歌，又努力地重回人們的視線。

30年前，不滿被美日流行音樂包圍的李雙澤，掀起了轟轟烈烈的台灣民歌運動，30年後，厭倦R&B、嘻哈的人們，又開始轉身追尋民謠的溫暖。

庫賽夫斯基 Serge Koussvitzky（西元1874年～1951年），美籍俄羅斯指揮家、低音提琴家。1894年畢業於莫斯科音樂——戲劇學校的低音提琴班，後在母校任教。以身為低音提琴家在歐洲各地舉行獨奏會，1907年開始指揮活動。兩年後創建交響樂團，並赴各地演出。曾擔任波士頓交響樂團音樂總監長達1/4世紀（1924～1949）。

梅花三弄
——中國古代十大名曲

中國古代「十大名曲」是指：《高山流水》、《廣陵散》、《平沙落雁》、《梅花三弄》、《十面埋伏》、《夕陽蕭鼓》、《漁樵問答》、《胡笳十八拍》、《漢宮秋月》、《陽春白雪》。

東晉時期，名流輩出，他們才華橫溢，倜儻不屈，曠達不拘禮節，磊落不著形跡，為後人留下許多有趣又動聽的故事。

王徽之是大書法家王羲之的兒子，他行為怪誕，超脫世俗，有才而放蕩不羈，做官而不管事，是位非常有名的人物。

他曾擔任車騎將軍桓沖手下的騎兵參軍一職。有一次，桓沖問他：「你在哪個官署辦公？」他回答說：「不知是什麼官署，只是時常見到牽馬進來，好像是馬曹。」桓沖又問：「官府裡有多少馬？」他回答說：「不問馬，怎麼知道馬的數目？」桓沖又問：「近來馬死了多少？」他回答說：「未知生，焉知死？」

別看他答非所問，幽默詼諧，實則他說的話都有來處。西漢時丞相府曾設馬曹一職，東晉時撤銷了這個職位，王徽之為了顯示自己率性超脫，不理俗務，故意說成馬曹。而他回答的「不問馬」一語，來自《論語・鄉黨》，原是說孔子的馬廄失火，孔子「不問馬」，只問傷了人沒有。

「不知生，焉知死？」一句，則來自《論語・先進》，原文為「季路問事鬼

神，子曰：『未能事人，焉能事鬼。』敢問死。曰：『未知生，焉知死。』」從這番答覆中，足可看出王徽之應變之妙、學問之深，令人佩服。

有一年，王徽之應召赴東晉的都城建康，他乘坐船舶前行，路過青溪碼頭恰好遇到了音樂家桓伊。桓伊在岸上路過，引起很多人注目指點，大家紛紛說：「快看呀，桓野王來了，桓野王來了。」

桓伊字野王，當時官至豫州刺史，已是朝廷高官。他為人謙虛、樸素，個性不事張揚，曾經立下大功，但他不沉迷高官厚祿，而是靜心鑽研音樂，成就突出。有一次，他為皇帝演奏一曲悲歌《怨詩》，詩中唱道：「為君既不易，為臣良獨難。忠信事不顯，乃有見疑患。周旦佐文武，《金縢》功不刊。推心輔王政，二叔反流言。」

以此勸解皇帝親忠臣，遠小人，而聞名朝野，深受百姓愛戴。

所以，桓伊路過碼頭，立即引起大家關注。王徽之雖不認識桓伊，但早已耳聞他的大名。今日得以碼頭相逢，真是天賜良機。王徽之命人對桓伊說：「聞君善吹笛，試為我一奏。」

桓伊雖是高官貴冑，但也久聞王徽之的名聲，他毫不遲疑地停下車子，徒步登船，拿出隨身攜帶的笛子，坐在胡床上，吹三弄梅花之調，高妙絕倫，聽者無不動容。

吹奏完畢，桓伊立即下船上車離去。這段期間，他和王徽之竟然一句話都沒有說。而這首曲子，也就是後來的中國十大名曲之一《梅花三弄》。

敦和風雅的桓伊與狂狷博聞的王徽之不期而遇，相會不談一語，然而心往

神會，卻已然全在這首《梅花三弄》中了。也正因這兩位大名士的神交，千古佳作《梅花三弄》的誕生更增添了神奇色彩。

《梅花三弄》是中國古代十大名曲之一。

中國古代「十大名曲」是指：《高山流水》、《廣陵散》、《平沙落雁》、《梅花三弄》、《十面埋伏》、《夕陽簫鼓》、《漁樵問答》、《胡笳十八拍》、《漢宮秋月》、《陽春白雪》。

十大名曲大多以古代歷史事件和人物為背景進行創作的，因而無論在音樂學、政治學、心理學、史學，還是社會學方面，都有極高的價值，成為中國非物質文化遺產中的瑰寶。

不過，根據專家考證，現在流傳的古代名曲的原始樂譜大都失傳，不少譜本是後人的偽作。但不管怎麼說，十大古曲都凝結著歷代音樂家的心血，值得我們從中借鏡和學習。

烏托・烏季 Uto Ughi（西元1944年出生）：出生於義大利米蘭，小提琴演奏家，年僅7歲就在米蘭大戲院舉行公演，曲目是帕格尼尼的隨想曲和巴赫的D小調《夏康舞曲》。之後的每場獨奏或與樂團合作，都取得了成功。

「三月不知肉味」
──音樂通感

通感又稱「聯覺」，指的是在文學藝術的創作、表演、欣賞乃至生活中，各種感覺器官，可以相互溝通而不分界限，它是人類共有的一種生理、心理現象。

有一年，孔子到齊國去。在那裡，他聽說自己嚮往已久的《韶樂》還在演奏，馬上向齊景公提出觀賞《韶樂》的要求。《韶樂》是舜時的音樂，記錄了舜治理天下時期的情況，歌頌了他大公無私的高尚情操。

齊景公答應了孔子的請求，訂下演出時間。這天，孔子早早出門乘車去觀看，一路上，他總是覺得車子走得太慢，不斷催促車夫快走，渴望早一點觀賞到《韶樂》。

演奏開始了，只見各類樂器齊備，形式多樣，舞蹈者化妝成不同的禽獸，領舞者扮作美麗的鳳凰，振翅飛翔，翩翩起舞，象徵著天下和平安寧。各個舞者塑造出不同造型，與樂聲搭配和諧完美。《韶樂》共有九節，也叫九韶，以23弦的瑟、竹簫等為伴奏樂器，故又名「簫韶樂舞」。

孔子看著精彩的表演，完全入了迷。等觀賞完畢，他走了出來，美妙的樂聲仍在腦中縈繞。孔子不禁感嘆道：「樂舞盡善盡美，想不到創作的音樂竟達到這麼高的水準。」為此，他聽完《韶樂》之後，竟然三個月都想不起來肉的美味來。聽音樂是精神享受，吃肉是物質享受，孔子聽音樂而忘了肉味，這是一個典型的藝術通感現象。

通感是一個專業術語，又稱「聯覺」，指的是在文學藝術的創作、表演、欣賞乃至生活中，各種感覺器官，即視覺、聽覺、觸覺、嗅覺、味覺（眼、耳、身、鼻、舌）可以相互溝通而不分界限，它是人類共有的一種生理、心理現象。

在音樂欣賞中，音樂的通感，主要是指由音高屬性而產生的諸多聯覺。首先，音高可以與人的情態興奮性之間產生對應規律，一般來說，音樂由低音向高音的上行過程，人聽了會產生積極、明朗、快樂的興奮性心理體驗，由高音向低音下行時，則產生消極、悲哀、陰鬱的抑制性心理體驗。

其次，音高與空間知覺的高低具有對應關係，一般情況下，聽的音高越高，空間知覺的高度就越高；聽的音高越低，空間知覺的高度越低。要是出現連續的音高變化，就會使人產生如「墜」、「攀」、「落」的動覺心理體驗。

再次，音高與物體品質輕重的感覺具有對應關係。往往聽的音高越高，就會產生一種輕、飄的感覺；反之，就會有種沉、重的感覺。

亞莎・海飛茲 Jascha Heifetz（西元1901年～1987年），當代傑出的美籍立陶宛小提琴家。1917年10月於卡內基音樂廳舉行第一次在美國的演出，並作環球旅行演出。一生旅行演奏達四十年之久，改編過一些古典和現代作曲家的作品，如《霍拉舞曲》。

同是天涯淪落人
—— 白居易的音樂觀

白居易認為音樂是現實政治的反映。他提出「歌詩合為事而作」與「唯歌生民病」的口號，其目的是瞭解民間疾苦，關心百姓生活。

唐元和十年，詩人白居易被貶到九江做司馬。有一晚，他到潯陽江頭送一個朋友，聽見船上有人彈琵琶，琵琶聲聲，十分動聽，似有京城韻味。白居易一打聽，才知道彈琵琶的女子，原來是長安名伎，曾跟隨曹、穆兩位名師學過琵琶，才藝出色。後來年紀大了，姿色衰退，只好嫁給一個商人做妻子，可是商人逐利而走，只知賺錢，將她冷落一旁。

面對這孤月寒江，不由得悲從中來，才彈奏出如此悲涼傷感的琵琶聲。白居易吩咐擺酒，請歌女彈幾首曲子。歌女接受邀請，為白居易彈奏一曲，在曲子裡她自敘自己的身世，想到年輕時的種種歡樂，現在輾轉流離，不知所蹤，不由得淚如雨下。白居易由歌女的身世，感懷到自己被貶謫的身世，大有「同是天涯淪落人」。於是作了一首長詩送給歌女，共計六百一十六字，就是流傳後世，廣為人知的《琵琶行》。

在這首詩作裡，白居易描繪了一幅淒清的江邊送友圖，「潯陽江頭夜送客，楓葉荻花秋瑟瑟……」真實具體地道出詩人和友人離別時抑鬱悲傷的心境。另外，詩中對琵琶聲的出色描寫，成為文學史和音樂史上的千古絕唱。

故事中的白居易並不只是能夠在文學上生動地表現音樂之妙，他還有著相當多的關於音樂的理論文章。在這些文章中，他大膽地闡述了自己對音樂的看

法，提出很多鮮明的主張。

首先，白居易認為，音樂是現實政治的反映。「樂者本於聲，聲者發於情，情者繫於政。」他還說：「舉凡人之感嘆事，則必動於情，然後興於嗟嘆，而形於歌詩矣。」這幾句話的意思是說，音和樂是由於「事」刺激了人的情感而產生，而「事」自然是與國家人民有關的社會生活事件，也是現實政治的具體表現。基於當時的社會狀況，他主張歌曲應當寫人民的痛苦和指責現實政治的弊病。

其次，他大聲疾呼改善政治，推廣民間音樂。當時，復古派主張取消民間音樂，提倡古器古曲。而白居易認為，樂器只是發聲的工具，樂曲是音樂思維所表現的形象，與音樂的好壞無關。而推廣民間音樂，讓統治者透過音樂聽聽民聲，改善政治，才是改變現實的唯一途徑。

第三，白居易提出聲情兼備的作樂思想。他承認「聲」對人有很強的感染力，在《與元九書》裡說：「感人心者，莫先乎情，莫始乎言，莫切乎聲，莫深乎義。」他認為能起「和人心、厚風俗」的教育作用才是「作樂」的根本目的。所以，白居易十分注重音樂作品的思想內容與思想感情，把宣揚道德和抒發情感放在作樂的首位。最後，白居易還提出了「歌詩合為事而作」與「唯歌生民病」的口號，他認為當政者透過音樂，可以瞭解民間疾苦，關心百姓生活，進而達到穩定社會的目的。

瑪莉蓮・霍恩（西元1934年出生），美國女中音歌唱家。1960年以《沃朵克》中的瑪麗一角首演於三藩市。之後又在倫敦修道院花園歌劇院再次演出此劇。曾兩次在伯恩斯坦指揮下演出威爾第的《安魂曲》。

無聲之樂，無法之法——
禪樂藝術上的「不表達」哲學

孔子曰：「三無乎，無聲之樂，無體之禮，無服之喪。君子以此皇於天下，傾耳聽之，不可得而聞也；明目而視之，不可得而見也；而得氣塞於四海矣。」

洞山禪師善通音律，聲名在外。有一天，有位僧人來到他所在寺院，要求與他一較高下。洞山禪師接受了挑戰，讓僧人住了下來。洞山禪師有很多弟子，紛紛向師父提建議，為他選擇各種禪樂。唯獨一位煮飯的弟子靈佑一如既往地做著各種工作。洞山禪師一開始並沒有注意到他，可是臨近比賽的晚上，他走出禪房時，發現靈佑正對著天空的明月，見到師父，他依然默默無語。

洞山禪師很奇怪，走上前問他：「為何觀月？」靈佑回答：「傾聽樂音。」此時，明月當空，萬籟俱寂，整座寺院沉浸在無比安然的氣氛下，哪有什麼樂音？洞山禪師先是一愣，繼而恍然大悟，默默地走回禪房。

第二天，比賽正式開始，僧人早早來到溈山，帶著5天來精心準備的各種禪樂以及音律理論，打算與洞山禪師好好比一比。他左等右等，好不容易等來了洞山禪師。兩人坐定後，僧人率先發難，接二連三地提出了很多音樂問題和見解。而洞山禪師一言不發，似乎根本沒有聽到對方的聲音，根本沒有注意到對方的存在。

兩人就這樣默默地對峙著，一連3天。最後，僧人終於明白了洞山禪師的深意，起身說：「無聲勝過有聲，你贏了。」說罷，轉身離去。

　　這時，寺裡的其他弟子也明白了洞山禪師為何一言不發，不由深為佩服。而洞山禪師指著蔥鬱的溈山對靈佑說：「這是一處好處所，你留在這裡建立道場吧！」

　　靈佑留在溈山，大闡宗風，開創了禪宗五家七宗中的溈仰宗。

　　後來，洞山禪師圓寂，他的弟子香嚴到了溈山靈佑處。香嚴雖然博通經典，但始終沒有契悟禪道，來到後，便向靈佑請求指點。

　　靈佑說：「你在先師洞山處，聽說是問一答十，問十答百，這是因為你聰明伶俐。不過你用這種方法學禪，還是依賴理智與概念的把握。你能不能把生死大事的根本，也就是父母沒有生你之前的根本說給我聽聽？」此話問得香嚴茫然不知所措，把平時看過的書翻遍，還是找不到答案。香嚴深感畫餅畢竟不能充飢，於是懇求靈佑為其解說。

　　靈佑：「如果我現在替你解說，將來你一定會罵我。就算我說了，我所說的還是我的，絕對不會變成你的。」香嚴一氣之下，發誓：「這輩子我再也不學佛法了，還不如做個到處化緣乞食的和尚。」

　　於是，他到處雲遊。一次，他暫住到慧忠國師的遺址古寺裡。這天他正在除草時，偶然拋出一塊瓦礫，擊中了竹子，清脆的一聲響，撞擊著香嚴的心，使得香嚴恍然大悟。於是，他回到住處，沐浴焚香，朝著師父的方向跪拜：「師父，大慈大悲，您對我的恩情勝過父母，如果您當時為我解說，哪有今天的頓悟呢？」

　　乃作偈曰：「一擊忘所知，更不假修持。動容揚古道，不墮悄然機。處處無蹤跡，聲色外威儀；諸方達道者，咸言上上機。」

英國大詩人濟慈曾經說過，「聽到的音樂是美的，聽不到的音樂更美。」然而，提到這「無聲之樂」的概念，大多數人會將目光投向東方、投向中國。在中國，它可以回溯到精通音樂並酷愛這門藝術的孔子。《禮記‧孔子閒居》中記載：「孔子曰，夙夜基命宥密，無聲之樂也。」，「孔子曰，無聲之樂，氣志不違，……無聲之樂，氣志既得，……無聲之樂，氣志既從，……無聲之樂，日聞四方，……無聲之樂，氣志既起……」。

之後，這「不表達」的藝術在禪宗的世界裡得到了最鮮活的表達。從「本來無一物，何處惹塵埃」開始，宗教世界的虛空超脫就與中國傳統哲學有著驚人的契合，從魏晉以來數千年，中國人始終將這「無」的藝術發揮到極致，中國人的藝術表達和審美趣味，無不以之為最高追求。

西方哲學更多地是從「有」出發，故而他們崇奉理性和科學；而東方哲學卻有許多貴「無」尚「虛」的觀念，因此我們講究領悟和意會。這種追求心靈的交會而不苛求形式上的瞭解的方式，恰恰代表著藝術的最高境界。

艾米爾‧吉列爾斯 Emil Gilels（西元1916年～1985年），前蘇聯鋼琴家。1938年獲得布魯塞爾伊薩依國際比賽一等獎。1938年起在莫斯科音樂學院執教，1952年擔任教授。1954年獲得蘇聯人民藝術家稱號。曾獲得英國皇家音樂學院、匈牙利布達佩斯音樂學院名譽音樂博士學位。

第五章

音樂研究

貝多芬的速度
——音樂節奏的統一性

貝多芬覺得，無論步履節奏出於表情的驅動如何變化，一個樂章應該從頭到尾聽起來保持一個速度。

貝多芬一生創作了無數偉大的樂章，是音樂史上的巨人，而這一切，也正是來自於他對自己作品的高要求。有一段時間，他認為年輕時創作的歌曲《阿德萊德》和《降E大調七重奏》不夠優秀，甚至幾次想要毀掉它們。晚年時，有一次他聽到一位朋友彈奏他寫的《C小調三十二變奏曲》。聽了一會兒，他問道：「這是誰的作品？」

「這不是你寫的嗎？」朋友奇怪地看著他回答說。

「我的？這麼笨拙的曲子會是我寫的？」然後他又補充了一句：「啊，當年的貝多芬簡直是個傻瓜！」

朋友被他的話逗樂了，笑著說：「如果當年的貝多芬是傻瓜，那麼世界上大多數音樂家連傻瓜都不如。」

貝多芬從不滿足自己的成就，他總是追求作品的完美和獨特，他鄙夷那些只懂得抄襲，而毫無自我創見的作曲家。

1793年，他曾經創作了一首難度很高的曲子，在給朋友的一封信裡，他談到尾聲中鋼琴部分技術艱難的抖音時說：「維也納有些人在晚上聽了我的即興

演奏後，第二天就會把我的風格上有某些特色的東西記錄下來，當成他們自己的東西而沾沾自喜。要是我沒有看穿他們的這種行徑，我是不會寫這類曲子的。我知道他們的曲譜很快就要出版，所以我決定先發制人。但我還有另一個理由：我想難倒那些維也納鋼琴家，其中有幾個是我的死敵。我要用這個來回敬他們，因為我料到，我的變奏曲將會到處和那些所謂的先生們狹路相逢，使他們顯出一副狼狽相。」

不久之後，貝多芬在大庭廣眾下演奏了這首曲子，顯示了他那高超的鋼琴技巧，使那些投機取巧者黯然失色。

有一次，一位時髦派音樂家帶了一套樂譜去見他，偽稱那樂曲是大音樂家貝多芬所寫。但恰魯比尼仔細審視一遍後，斷然說道：「這絕不是貝多芬寫的，實在太糟了！」

那位來訪者又說：「那麼，如果告訴你這是我寫的，你會相信嗎？」

恰魯比尼笑笑說：「不，你還不能寫得這樣好呢！」

貝多芬的音樂深具特色，這種特色使他創作的樂曲輕易就能被辨識出來，非常優異。

當代著名的鋼琴家、評論家查理斯・羅森在《古典風格》中指出，貝多芬的音樂追求速度均衡，他希望「無論步履節奏出於表情的驅動如何變化，一個樂章應該從頭到尾聽起來似乎保持一個速度。」

在這種理念支援下，貝多芬的作品在速度變化上，總是處於一個大範圍的、控制性的節奏觀念下，這種觀念不僅出現在樂章中，而是保持在整部作品

當中。

貝多芬曾經將一首歌曲的節拍機速度標記寄給出版商，他說：「這個標記僅僅對開始幾小節有效，因為不能將節拍機速度標記置於人的情感之上。」羅森接著說，即使貝多芬有些作品中存在裝飾，也不再是純粹的裝飾，而是風格所需。在這裡，速度的變化和其他方面的微調是作品本質的東西。

透過羅森的分析可以看出，貝多芬堅定地保持著音樂節奏的統一性，他不會在速度上做出明顯變化。正如他明確要求的：一次夠格的獨奏表演，應該在節奏步履上有複雜而微妙的變化調整。但是節奏與速度調整不能過分，「僅僅只被最敏感的耳朵察覺」就足夠了。

瑪麗亞‧卡拉斯 Maria Callas（西元1923年～1977年），著名的美籍希臘女高音歌唱家，十五歲以《鄉村騎士》中的桑土查一角展露鋒芒。1947年應邀去義大利維羅那露天圓形劇場演出歌劇《歌女》，激起聽眾狂熱的迴響。

挑剔的卡拉揚──指揮法

指揮法是指揮樂隊、合唱隊進行排練、演出，或解釋合奏、合唱作品的技巧與方法。

　　卡拉揚少年時獨自來到維也納學習音樂，遇到了一位非常優秀的老師，這位老師教了他三個月之後對他說：「假如你感到你無法用兩隻手來表達你心裡的想法，就應當去做一名樂隊指揮，這樣才不會出現悲劇性的結果。」

　　看來，想成為演奏家的可能性被否決了，那麼卡拉揚真的要選擇做一名樂隊指揮嗎？經過慎重思索，卡拉揚接受了老師的建議，由學習演奏轉向學習指揮。這時，他經常與一位導演往來，這位導演常常說的一句話就是：「你自己算不了什麼，樂隊才是一切！」這句話對卡拉揚產生了深刻印象，以致於他在以後的指揮生涯中始終秉承這一原則，並取得了令人注目的成績。

　　所有在卡拉揚指揮的樂隊工作的樂手和歌手們都知道，卡拉揚要求嚴格，一絲不苟，他總是說：「樂隊必須服從歌手，而且要盡量模仿歌手的音色，而歌手也應當盡力去模仿樂隊的音質。」正是這種互相配合，互相學習的精神，使得他指揮的樂隊的演出場場成功，他個人的指揮也達到一種完美的境界。

　　儘管卡拉揚取得傲人的成績，但他十分謙謹，尊重前輩。1954年，指揮家福特萬格勒去世，他所在的柏林愛樂樂團陷入困境，恰好該團將要赴美國巡迴演出，樂團經理認為，只有卡拉揚能夠接替富特文格勒指揮樂團演出，於是向卡拉揚發出了邀請函。

　　正在米蘭史卡拉弟歌劇院指揮華格納的歌劇《尼伯龍根的指環》的卡拉揚

接到柏林愛樂樂團的邀請之後，隨即表示：「我可以來美國指揮巡迴演出，但是我必須是福特萬格勒的繼承人，而不是他的替代者，這一點必須明確。」

結果，卡拉揚率領柏林愛樂樂團抵達美國，受到了人們熱烈歡迎，他們的演出也得到熱情的讚揚。

人們十分推崇卡拉揚的指揮，因此很多影片都喜歡拍攝他指揮演奏的場面。卡拉揚極其認真地接受拍攝，並努力配合拍攝工作。為了使拍攝出來的效果真實、清楚，他讓拍攝人員把攝影機放在自己的肩膀上，他扛著攝影機指揮，不知疲倦，讓人佩服。

在卡拉揚指揮演出的歲月中，也發生過不少有趣的事情。卡拉揚指揮歌劇演出時，曾經明確表示：不用體型肥胖的女歌手擔任劇中的角色。關於這一點，很多人感到奇怪，他們不明白演員胖瘦與指揮有什麼關係？要知道，很多女高音演員體型偏胖。

有一次，一位歌手忍不住向卡拉揚發出疑問。

卡拉揚聽了，指著台下的觀眾說：「我想要觀眾睜大眼睛看台上的表演，而肥胖的歌手會讓他們閉上眼睛，不肯觀看台上的表演。」

他這種以觀眾為服務目的的態度，正是他指揮的演出深得觀眾喜愛的重要原因。為了讓演出成功，卡拉揚對舞台的一切瞭若指掌，舞台的每一個角落都銘記在他的腦海裡。他不僅瞭解每一個樂手，甚至連劇院裡的消防隊員都十分熟悉。

身為傑出的指揮家，卡拉揚一生都在繁忙地工作中，但他還是說：「還有

很多想做的事情尚未完成，即使是死亡也無法阻止我工作。」

指揮家指揮樂隊依據的是指揮法。什麼是指揮法呢？指揮法就是指揮樂隊、合唱隊進行排練、演出，或解釋合奏、合唱作品的技巧與方法。

在樂隊中，指揮者首先研究和處理總譜，根據作品的內容和風格制訂出排練的方案；然後，他進行排練或者預演，這個過程中，他會運用手勢、身體動作、臉部表情來指示作品的節拍、速度、力度、音響層次，以及思想感情等各種變化，引導樂隊全體人員演奏，引導演唱者正確地表達出樂曲的內容和深意。

指揮在19世紀初萌芽，到20世紀初，隨著管弦樂隊的擴大和歌劇藝術的繁榮，指揮藝術得到迅速發展，樂隊中的指揮者成為最有吸引力的音樂家。20世紀中葉，指揮藝術終於發展成一種專門的學問，此時，傑出的指揮者不僅是富有魅力的音樂家，也是權威性的技術專家。

小澤征爾 Seiji Ozawa（西元1935年出生），日本著名指揮家，後加入美國籍。1970年起擔任芝加哥交響樂團常任指揮和音樂指導，之後與波士頓交響樂團簽訂終身合約，擔任音樂指導兼指揮，並兼任新日本愛樂樂團的首席指揮。

愛情帶來的靈感
——管弦樂曲

管弦樂曲，指除了協奏曲、交響樂之外的由管弦樂隊演奏的其他類型的作品。管弦樂隊通常由弦樂、木管、銅管、打擊樂等不同樂器組合而成。

音樂家華格納的愛情故事頗為傳奇，曾經引起一時轟動。

1864年，華格納創作的歌劇《崔斯坦與伊索德》將要演出，他邀請畢羅擔任指揮。畢羅是著名的鋼琴家、指揮家，又是有影響力的音樂評論家，音樂成就顯赫。他身為偉大的鋼琴家李斯特的學生，還娶了李斯特的女兒柯西瑪，因此在當時音樂界，可算是精英人物。

畢羅答應了瓦格納的邀請，並且讓妻子柯西瑪先去慕尼克，照料華格納的生活。華瓦格納與李斯特年紀相仿，而且關係不錯，柯西瑪此行，也算是對長輩的一份敬重。

可是令人萬萬沒有想到的是，柯西瑪到達慕尼克，與瓦格納相處不久，兩人就產生了深厚的戀情。幾個月後，當畢羅趕到慕尼克時，他的妻子早已與華格納成為不可分離的戀人。

第二年，歌劇《崔斯坦與伊索德》演出成功時，柯西瑪和瓦格納的第一個女兒誕生了。可憐的畢羅一直被蒙在鼓裡，不知道新出生的嬰兒竟是華格納的孩子。這時，柯西瑪的家人勸她收斂些，不要繼續與華格納交往了。可是柯西瑪一意孤行，將私情公開化，毫不掩飾與華格納的關係。

也許，這正是她逃脫不了的宿命，要知道，柯西瑪的父親李斯特和母親瑪麗‧達戈的婚戀同樣充滿著浪漫色彩。

1833年，在巴黎音樂會初獲成功的李斯特結識了達戈夫人。瑪麗‧達戈是一位性格浪漫、崇尚藝術的貴族，她追求自由浪漫的生活，極欲擺脫沉悶、乏味的貴族家庭。兩個人一見鍾情，為了避開社會輿論壓力，達戈夫人帶著李斯特出走瑞士，在風景迷人的日內瓦隱居，後來又移居義大利，在此期間李斯特寫了鋼琴曲集《旅遊歲月》。

1837年，瑪麗‧達戈在義大利生下了第二個非婚生女兒柯西瑪，所以《旅遊歲月》第二集「義大利」恰恰可以當作柯西瑪的身世證明。

母女二人相同的愛情經歷，使得柯西瑪有足夠勇氣來面對各種輿論壓力。當時，巴伐利亞的朝臣們本來就對國王賜給華格納大筆贊助金不滿，此刻便以風化案為由發起了倒華格納運動。於是，華格納和柯西瑪無法在慕尼克住下去，他們只好出走瑞士，在著名的風景區盧塞恩湖畔的特里普欣別墅住下。

儘管受到了很多人的批評與指責，卻並未影響他們之間的愛情。他們生活安寧，感情穩定，於1870年正式結婚。在特里普欣別墅，華格納還特地創作了著名的管弦樂《齊格菲牧歌》，敘述他們平和、充滿愛意的生活。

華格納以一首管弦樂曲來描述自己幸福的家庭生活，那麼，管弦樂曲指的是哪種音樂類型呢？

管弦樂曲，屬於器樂的一種，指的是由絃樂器、木管、銅管、打擊樂器等不同樂器組合成的管弦樂隊演奏的音樂作品。這類作品中不包括協奏曲和交響樂。有時，因為創作意圖和演出條件不同，樂隊編制可做適當調整，加用鋼

琴、豎琴、鋼片琴等。

在歐洲，16世紀時樂器製作技術逐步發展，器樂才得以逐漸獨立，後來，隨著歌劇的興起，器樂創作取得顯著進步，產生了各式各樣的音樂體裁。

18世紀，小提琴音樂迅速發展，歌劇序曲體裁發生變革，曼海姆樂派積極探索新的形式和表現手法，導致了維也納古典樂派的革新。從海頓開始，確立了管弦樂隊的編制和主調音樂樣式；莫札特則進一步加以肯定，並發揮了木管樂器獨特的表現力；隨後，貝多芬以交響性、戲劇性手法寫作管弦樂序曲，給了奏鳴曲式廣闊的表現天地。

現在，大多數管弦樂作品形式更為自由，調性更多變化，節奏更為複雜，也有些作品力度猛烈、結構濃縮，出現講究線條對位等傾向。

孟德爾頌 Moses Mendelssohn（西元1809年～1847年），德國作曲家，交響曲《蘇格蘭》、《義大利》，序曲《芬加爾岩洞》、《平靜的海與幸福的航行》、《e小調小提琴協奏曲》等都是他的著名作品。

先鋒派布列茲
——20世紀音樂的發展

不斷創造的科技成果不但成為音樂家的工具，而且成為他們的音樂思維和創作行為的標準和方式。兩個極為對立的，唯理性和非理性的思潮，成為20世紀西方音樂發展中走向各自極端的標誌。

很少有音樂家能像他這樣受人爭議：有人把他的音樂視為經典，有人則認為他的音樂莫名奇妙。他，就是現代音樂的先鋒布列茲（Pierre Boulez）。

布列茲1925年3月26日出生在法國的蒙布里松，年幼的他雖然學習過鋼琴，展現出了一定的音樂天賦，但卻都被他卓越的數學才華所掩蓋。16歲的他甚至還打算報考法國最著名的學校——法國高等理工學院的數學班，他的父親也希望他能進入巴黎的工藝專科學校學習工程技術。然而，布列茲最終還是選擇了他最喜愛的音樂。感謝他的這項決定，讓我們能夠更好地接觸到現代音樂。

1942年，布列茲來到巴黎，並轉而報考音樂學院。19歲的他進入巴黎音樂學院梅西安的和聲班裡，次年獲得了和聲比賽第一獎，獲獎後的他卻離開了音樂學院，不再上學。此時，他開始跟隨萊伯維茲研習十二音列技法，並斷言：「任何尚未意識到十二音語彙之必要性的音樂家均屬無用之輩。」

布列茲和第二維也納樂派幾乎可以說是一脈相承，他竭力繼承荀白克、韋魏本、貝爾格的傳統，成為十二音列音樂重要分子，盡其所能把所有的音列技巧放到音樂所有要素上面。很快地，他的作品《無主之錘》便獲得國際性的成功，他的作曲家身分獲得肯定。

1958年，布列茲開始了他的指揮生涯。他偏好革新派，如貝多芬、白遼士、德布西、華格納等人的作品，就算是古典曲目，他也是選擇那些較少上演的，並且運用新的演奏方式詮釋。

比如他演奏貝多芬第五時，速度尤其古怪，完全不照章法演奏，讓人難以接受。他的音樂冷靜，聲音結實、清晰，可以把音樂的連續性與整體性行雲流水地表現出來，卻又拋開一切情感，一味追求作品本身的精確度，完全不同於過去的演奏風格。

從事指揮之後，他的作品越來越少，有人暗地裡諷刺他江郎才盡。於是，在1977年，他乾脆停止一切音樂活動，任職於「法國龐畢度藝術中心——音樂音響研究所」，開始轉向推廣法國先鋒音樂的活動，致力於宣傳現代音樂。

儘管有人認為布列茲的音樂不合邏輯，但不可否認的是，他開拓了音樂最大限度表現的可能性，這是布列茲前無古人的創新之處。

社會在發展，音樂也在不斷發展，特別是進入20世紀以來，音樂的理念和形式發生著日新月異的變化，有著新的內涵和意義。

音樂思想觀念的轉變是音樂創新的基礎。許多20世紀的音樂家都把與以往的傳統相互區別作為自己音樂創作的第一要義，把創新作為一切努力的宗旨。音樂觀念上的改變給予音樂極大的影響，音樂不再都是「反映」生活，而是生活整體的一部分。這種理念開拓了對音樂本身的全新認識。每個國家的作曲家

們都在進行著創新和試驗，他們對音樂的諸多要素，如節奏、旋律、和聲、曲式等不斷進行著革新和變化。

20世紀的音樂型態前所未有地豐富。各種思潮都得到最寬容的理解，相異，甚至對立的思潮和形式都能夠共存和發展，對古老藝術的回歸和最前衛的創新可以融合於同一個音樂中，極為複雜的和非常簡潔的音樂都出現了，調性音樂和非調性音樂同時存在。

每個人都不同，不同的種族和政治背景、不同的階層、不同的時期，音樂千變萬化，毫無規律，卻又盡在其中。

凡‧克萊本 Van Cliburn（西元1934年出生），美國鋼琴家。1951年獲得茱莉亞音樂學院的協奏曲比賽獎，以優異成績畢業於該校。1958年得到莫斯科柴可夫斯基鋼琴大賽冠軍。2004年獲頒葛萊美終身成就獎。

「面目全非」的音樂
——傳統音樂文本的顛覆

文本結構，廣義上可以指各種音樂語言成分相互的結合方法，其狹義則專指音樂各種要素橫向開展的形式方法。

約翰·凱奇（John Cage）是美國人，出生於1912年，他從小聰明、好動，是個非常優秀的學生。在18歲時，他從大學休學，前往歐洲旅行，學習音樂、美術和建築。為了謀生，他做過廚師、園丁等各種工作，後來，他跟隨一代作曲大師荀伯格學習音樂，並開始了從事舞蹈團作曲兼鋼琴伴奏的工作。

凱奇很快地便在音樂上表現出特殊的才能，他的老師荀伯格曾這樣評論他：「與其說他是一位作曲家，倒不如說他是一位發明家。」確實，從一開始，凱奇就對發明新的作曲方法，比掌握已有的作曲方法更有興趣。

凱奇學習老師荀伯格在12個半音間尋求新花樣，他還熱衷於尋找各種新穎、獨特的聲音。他先後在打擊樂器、鋼琴上做文章，寫出了《金屬結構I》、《喧鬧》這樣有趣的作品。他為了發明出人意外的聲音，在琴裡塞上螺栓、螺釘、木頭、勺子、衣夾等各種隨手可以拿到的東西，還為這種音樂取了一個正式名稱，叫作「預制鋼琴音樂」。

這還不算，他在作品中使用了鐵罐子、牛鈴噹、獅子吼、蟋蟀叫以及摔門聲、關窗聲、發電機的轟鳴聲和由電子處理的變形聲音等等形形色色的聲音來源，創作出如《臆想的景色》、《噴泉混音》、《羅札特混音》等作品。

　　1952年，凱奇推出了一部真正富有挑戰意味的作品《4´33〃》。這部作品太奇特了，整個文本中是空白的，它要求演奏家在鋼琴前靜坐4分33秒，不要出聲，什麼也不要演奏。就是說，聽眾在靜寂中聆聽任何可以聽到的聲音，像是咳嗽聲、座椅的響動聲、呼吸聲等等。

　　繼這部作品之後，凱奇還寫了兩個關於時間的文本，《27´10.554〃》和《0´00〃》。後一首曲子又是一次「創舉」，他說這部作品是為「任何人用任何方式演奏」而創作的。凱奇為了激發聽眾的積極性，還親自表演了這首曲子，表演時，他把蔬菜切碎後用攪拌器攪爛，接著把菜汁喝掉，「曲子」也就大功告成了。

　　後來，凱奇還參與「偶然音樂」創作，寫了6首《變奏曲》。在這些作品中，他只提出作品的梗概或一些文字性的要求。演奏家接到的往往不是樂譜，而是一紙通知單。落實成完整的作品，主要靠演奏家按照大致規定進行即興發揮。這樣，同一作品演奏時，一次一種面目，絕不可能一樣。

　　當然，凱奇還做過很多創新試驗，在他手裡，音樂完全是一種「面目全非」的狀態。這種自由隨意的風格也體現在他的生活上，他總是穿著一條褪了色的牛仔褲，笑呵呵地出現在各種場合中。對於講究禮貌，規定嚴格的巴黎馬克沁餐廳來說，凱奇可能是唯一被允許不繫領帶、穿著牛仔褲出入的顧客。

　　曾經有人說：「凱奇的貢獻與其說是在音樂方面，不如說是在哲學方面。」畢竟，凱奇的音樂確實喚起了人們對音樂基本現象的深思。

　　凱奇的音樂代表了20世紀音樂的最新態勢，他創作的各種音樂文本，更是顛覆了傳統意義上的文本創作。

　　進入20世紀，音樂出現多元化現象，音樂文本結構的概念和理念也發生了巨大的變化。文本結構，廣義上可以指各種音樂語言成分相互的結合方法，其狹義則專指音樂各種要素橫向開展的形式方法。傳統音樂的結構分析通常包括曲式、和聲、複調、配器、旋律和織體分析；而到了20世紀，音樂的結構分析中則會經常切入、補充進線條、音色、時值等新的因素。

　　但就算與傳統結構有著極大的差別，現代音樂作品中總是包含著基本的結構理念和邏輯基礎。而這些看似荒誕的音樂作品，往往可以從哲學中尋找到根源，文中的凱奇，也正是從古老的《易經》中獲得了靈感。

　　也許，這正是20世紀以來東西方文化交流和影響的成果之一。

穆佐‧克萊曼蒂 Muzio Clementi（西元1752年～1832年）義大利作曲家、鋼琴家。他畢生致力於鋼琴教學，並多次前往歐洲各地舉行音樂會。他一生寫有許多練習曲，著重於訓練手指的靈活性和力量，是較早出版的富有系統性的鋼琴教材。

被扼殺的愛情
——莫札特音樂的特點

莫札特的音樂細膩、華貴、含蓄、典雅、風格明朗、旋律優美、結構嚴謹，具有強烈的古典色彩和超然物外的特點。

提起維也納古典音樂，所有人都會想到莫札特，這位音樂史上的天才人物，曾經為人類貢獻了不朽的藝術作品。他的成功果真只是因為自己的天分嗎？看看下面的故事，也許會有新的發現。

莫札特17歲時，就因出色的音樂才能出任宮廷樂師，可是他性情率真，與大主教發生衝突，憤然辭職，從此，開始了「自由藝術家」的生活。

21歲時，莫札特與母親一起外出，開始了第二次演奏旅行。在去巴黎的途中，路經曼汗城時，莫札特邂逅了一位叫阿蕾霞的德國少女。這位少女美貌大方，有著銀鈴般優美的歌喉，莫札特整個心都被她迷住了。他就以教阿蕾霞聲樂為藉口，說服母親在曼汗停留了相當長的時間。

阿蕾霞也十分喜歡莫札特，芳心暗許。兩顆年輕的心越靠越近，他們共同憧憬著美好的未來，莫札特表示願意娶阿蕾霞為妻，並幫助她成為歌劇明星，而阿蕾霞希望嫁給一位出色的作曲家，幫助他事業輝煌。莫札特寫信告訴父親自己的這一想法，希望得到他的認可。

他們相戀的事情，莫札特的母親一清二楚，她感到如此下去，勢必影響巴黎之行，影響兒子的前途，她悄悄在兒子的信後，加了一段意味深長的補白：

「這位姑娘很會唱歌是真的。可是我們不能忘記自身的利弊。」她提醒丈夫，不能放縱兒子的任性，要以前程為重。

結果，莫札特的父親接到信後，思索再三，向莫札特提出了警告：「你想要成為將來被世人淡忘的平凡的音樂家呢，還是做一位留名青史、受人祝福的一流音樂家？你願意做時常被美貌迷惑、不多幾時，死於床舖上、讓妻兒流浪街頭的人，還是做一名基督徒，過幸福的生活，重視名譽與自主，給予家族安樂？」

這似乎還不能表達出父親的責問，他為了阻止兒子，又以強烈的語氣追加道：「必須前往巴黎，不得遲延。然後加入偉大人物的行列。若是不能成為凱撒，就不必做人！」

面對父親的強烈要求，莫札特強忍感情，終於向阿蕾霞告別，和母親踏上巴黎之路。

日後，莫札特幾乎將全部心思投入到音樂之中，將生活中的喜、怒、哀、樂透過音樂來表達，他的生命已與音樂融為一體。就像他自己所說的：「生活的苦難壓不垮我。我心中的歡樂不是我自己的，我把歡樂注入音樂，為的是讓世界感到歡樂。」

昔人已逝，愛情的犧牲已無需我們去評價，但音樂卻是永恆的。

莫札特的音樂與他個人的生活經歷很有關係。18世紀，許多音樂家都受到盧梭宣導的「回歸自然」思想的影響，生活和創作幾乎都秉承這一原則。

他們在作品中貫穿著兩種思想，一是體現個性，一是表現仁愛，這些作品

實現了個性與共性的高度統一，並且超越了信仰、種族和民族的差別，具有宗教與世俗的雙重特色。

莫札特正是這些音樂家中的代表人物，他積極宣揚人性，不屈不撓地追求自由，其藝術創作真正體現了自己的個性與思想。他認為一切矛盾的產生都源於自然與非自然因素的對抗，是否合乎自然原則是解決矛盾的標準。因此，莫札特的個性和音樂具有一種獨一無二的真正的自然主義特色。

受生活影響，莫札特不是一個樂觀主義者，但他卻是唯一可以在優美的樂曲中表現悲傷和痛苦的作曲家。即使是他高興的時候，他的音樂中仍然有一個悲傷的低音。莫札特深深懂得，生活是由悲傷和歡樂組成的。他必須表現出人類真正的靈魂來，除了他之外，任何音樂家都沒有達到這個水準。偉大的德國作家歌德曾說：「莫札特是稟承了上帝旨意的創造力的化身。」

在莫札特的每首具體作品中，往往呈現出細膩、華貴、含蓄、典雅、風格明朗、旋律優美、結構嚴謹的特點，有種強烈的古典色彩。也正因為如此，他的音樂流傳至今、歷久不衰，永遠閃耀著自由和人性的光輝。

老約翰・史特勞斯 John I Stanss（西元1804年～1849年），奧地利作曲家，是「圓舞曲之王」小約翰・史特勞斯的父親。被譽為「圓舞曲之父」。代表作品為《拉戴斯基進行曲》和《安娜波卡》等。

一聲何滿子，便是斷腸聲
——性別主義音樂研究

樂器透過社會化過程（包括歷史的和現代的）而有了性別，在不同的社會中有不同的表現。

唐朝開元年間，長安有一個叫何滿子的滄州籍歌女，色藝出眾，歌聲婉轉，有韓娥復生之妙，然而不知何故，卻被官府判了死刑。臨刑前，她悲憤交加，唱出了一曲「何滿子」，期望可以以此斷腸之曲，感動喜愛音樂的唐玄宗，饒她一命。歌聲時而憤懣時而婉轉，如泣如訴，在場聽者無不為之動容，然而皇帝卻不為所動，依舊處死了她。

白居易聽說了這個故事，可憐她身世淒涼，又愛她才藝絕倫，為之寫下傳誦千古的《何滿子》：「世傳滿子是人名，臨就刑時曲始成。一曲四詞歌八疊，從頭便是斷腸聲。」從此，這「何滿子」便流傳開來。

然而，何滿子的悲劇還未結束，其後不到百年間，又有一位色藝雙絕的佳人死於此。唐武宗李炎有嬪妃孟才人，擅長歌唱與吹笙，因而深得武宗寵愛。武宗生活荒淫無度，煉丹服藥，32歲時便因縱慾而死。他垂死之前，問孟才人說：「我就要過世了，妳打算怎麼辦呢？」孟才人知道武宗暗指要自己殉葬，指著笙囊哭泣著說：「我會以此自縊殉主。」武宗見她點破，默然不語。

孟才人又開口說道：「臣妾想為皇上唱一首歌。」武宗點頭答應，孟才人悠悠開腔，唱的正是那首「何滿子」，歌一唱完，立刻氣息斷絕，斃命於當場。太醫診斷後，說她「肌尚溫而腸已斷」。詩人張祜感念她如花年華卻命隕深宮，

為她寫下了「故國三千里，深宮二十年，一聲何滿子，望君淚雙流。」的《何滿子》一詩。

接連成為兩位薄命女子的命終絕唱，「何滿子」一歌也被渲染上了濃重的女性悲劇色彩，從此之後，它也成為女性吟唱自身不幸命運的永恆悲歌。何滿子代表了古代歌妓的悲慘命運，在這裡，音樂的女性特徵顯得尤其明顯，而新近興起的音樂研究的新視角，正是用性別主義理論來研究音樂。

性別音樂研究開始於19世紀末，這與當時的女權主義、婦女解放運動是密不可分的。在第一次婦女解放運動高潮時期，提出了男女平等，爭取公民權、政治權力等要求，同時，這一時期的音樂性別研究也側重於女性音樂研究。

到了20世紀六○、七○年代，掀起了第二次女性主義運動，基調是消除兩性差別。長久以來，在社會上是一個以男權意識為中心的社會意識形態，所以人們在這種意識形態中形成的概念使得他們從男權的角度來描述這個世界，描述人類的音樂，並且把這種描述混同於真理，而此時，女性主義對這些概念提出了挑戰。在音樂領域，女性要求人人享有相同的權力。

最直接的一個結果就是對於性別研究逐步深入，女性主義的學術研究蓬勃興起。因此，也出現了形形色色的女性主義流派，其中包括女性音樂學派。更加有趣的是，不同的音樂也有性別之分，比如，整個西方音樂代表一種陽性、剛性的音樂的代表，而中國的傳統音樂則是柔的、陰性的。

奧托里諾·雷史碧基（西元1879年～1936年），義大利作曲家，作品以抒情性見長，所作交響詩《羅馬之泉》、《羅馬之松樹》和《羅馬的節日》最為膾炙人口，既富有浪漫主義的色彩，又生動反映了羅馬風情。

平安夜——
音樂傳播的文化及社會意義

音樂的流行與傳播除了其自身的旋律等因素外，與其所表現的時代的文化特徵及社會背景也有密切的關係，可以說，與特定時代的精神指向一致，進而構成對接受者的吸引力，亦即「投合性」。

1818年12月24日，耶誕節的早晨，奧地利小鎮教堂的管風琴師格魯伯走進教堂，坐上琴椅，他要準備練習當晚——聖誕之夜伴奏的聖歌。可是當他踩動踏板時，管風琴沒有發出一絲琴聲，只有一陣陣吱吱的漏氣聲吹出來。

在他們的檢查下，發現原來是管風琴的風箱被可惡的老鼠咬出了許多洞，不能演奏了！格魯伯十分著急，彌撒時需要音樂伴奏，而現在管風琴壞了，不能伴奏，這是一件多麼糟糕的事！

就在他心急如焚的時候，牧師莫爾卻比較鎮定，他想了想，從口袋裡拿出一張發黃的紙片遞給格魯伯，說：「這是我寫的一首小詩，你把它譜上曲，然後教會孩子們唱，今晚就有音樂了。」

格魯伯接過詩後，反覆朗讀幾遍，覺得很有味道，立即俯身譜成了歌曲，又急忙召集教會裡聖歌班的孩子們，教會他們演唱。這時，聖誕之夜也降臨了，鐘聲在小鎮的夜空中迴盪。教堂裡，燭光映照下，孩子們齊聲唱起了格魯伯剛剛教他們的歌曲，格魯伯撥動吉他伴奏。孩子們高亢、明亮、清純的歌聲，與莫爾的高音和格魯伯的男低音融成一體，顯得格外好聽。這首誕生在平安夜的歌曲，後來就命名為《平安夜》。

　　第二年春天，一位修理師被請來修理風箱，他聽說了去年平安夜的事情，發現這首歌很好聽，就把它帶回山谷裡自己的村子。村子裡不少人擅長音樂，他們又把它傳到其他地方，於是這首歌傳遍了全世界。

　　在這個故事裡，《平安夜》傳遍世界，就是關於音樂傳播的一個典範。音樂傳播，指的是音樂從創作者到演奏者、從演奏者到傳播者、從傳播者到欣賞者、從自己到他人、從個人到多人，使音樂資訊共有化的一個過程，具有交流、交換、擴散的性質。

　　音樂傳播是以人為主體進行的活動，是種互動性的行為活動。在活動中，傳播者往往處於主動地位，但接受者也並非完全被動接受，他必然做出一定的回饋。所以，音樂傳播活動是圍繞傳播和回饋展開的，具有互動性和雙向性。

　　同時，音樂的傳播與欣賞要求傳播和接受雙方對於音樂具備相通的認識和理解。他們能夠共同對音樂形象進行塑造與認可，一起享受音樂中顯示出的創造性智慧，以及分享成功後的喜悅感。可見，音樂傳播是在一定社會關係中進行的，並能體現一定的社會關係。

弗朗茲‧李斯特 Franz Liszt（西元1811年～1886年），著名的匈牙利作曲家、鋼琴家、指揮家，偉大的浪漫主義大師，是浪漫主義前期最傑出的代表人物之一。作品有《塔索》、《匈牙利》、《前奏曲》、《瑪捷帕》、《普羅米修士》等十三部前奏曲，十九首匈牙利狂想曲，十二首高級練習曲等。

《我的太陽》
——音樂的象徵意義

尼采說：「我們需要一個新的象徵世界。」，「從他心靈深處發出了超自然的聲音。」這樣的聲音是充滿幻想的，是心靈發出的對生命痛苦或幸福的歌唱，也就是說，這個超自然的聲音就是音樂。

《我的太陽》是義大利著名作曲家卡普（Eduardodi Capua）於1898年創作的一首聲樂曲。在同年舉行的拿波里音樂節上，這首歌首次演唱便引起轟動，之後便不脛而走，像其他著名的創作民歌一樣，因其民族風格濃郁、曲調優美而得以廣為流傳，經歷半個世紀的傳唱，成為一首世界性民歌。

第一次世界大戰之後，法西斯首領墨索里尼登上統治寶座，實行鐵血統治，義大利老百姓苦不堪言，其他各國人民也對他深惡痛絕。

有一年，在芬蘭舉行世界奧林匹克運動會。按照規矩，各國運動代表隊進場時須奏該國國歌。樂隊出自對墨索里尼政府的厭惡，便以使館事先沒有送來該國國歌樂譜為藉口，當義大利運動員入場時，故意不奏該國國歌而奏《我的太陽》。

當高亢的樂音在廣場響起，在場的人先是驚訝，接著竟情不自禁地跟著音樂縱情高歌起來，「啊，我的太陽，那就是你！那就是你！」強烈的旋律抒發了對墨索里尼的憎惡和對義大利人民的同情和支持。

從此以後，這首歌曲流傳更廣了。有如此不平凡的經歷，這首歌更廣泛地

流行開來，它被改編成各種管弦樂曲和通俗曲，成為音樂會上演奏的小品。

儘管如此，人們對《我的太陽》中的「太陽」究竟指的是什麼，還是存在著許多不同的看法。有人認為這是卡普阿寫的一首情歌，他是把心目中的情人比作太陽。原歌詞大意是：「風雨過後天空晴朗，陽光燦爛輝煌，空氣清新精神爽。啊！多麼耀眼的陽光；啊！美麗的太陽，我的太陽。」這首簡單的兩部曲式的歌曲速度中庸，曲調優美，熱情洋溢地傾訴了對心中的太陽──熱戀中的情人的讚美和愛慕之情。

但也有人認為「我的太陽」指的是情人的笑容。因為在《羅密歐與茱麗葉》中有兩行詩寫道：「是什麼光從那邊窗戶透射出來？那是東方，茱麗葉就是太陽。」卡普阿也正是把情人美麗的笑容比喻為「太陽」來表達真摯的愛戀。

還有人認為此歌表示兩兄弟之間的情感。其中有一個故事說的是親密無間、相依為命的兩兄弟，哥哥為了照顧好弟弟，讓弟弟過著幸福的日子，便出外受苦賺錢，以撫養弟弟長大。當哥哥出門遠行時，弟弟為他送行，唱了這首歌來表達自己的感激之情，把哥哥比做自己心目中的太陽。

還有更離奇的傳說，說是兩兄弟同時愛上了一位美麗多情的姑娘，但兩兄弟並沒有為爭奪美人而決鬥，甚至沒有爭風吃醋，而是哥哥做出了犧牲，離家出走，把心目中的太陽──情人留給了弟弟；弟弟含淚為哥哥送行，並演唱了這首情歌，同時把尊敬的兄長和鍾愛的情人比做心目中的太陽。

可惜，卡普阿生前未留下任何有關創作《我的太陽》的文字解釋，因此「太陽」究竟是指什麼，只能由後人去推測了。不過，也許正是因為給了人無限的想像，這首歌才更具有如此迷人的魅力。

當人們提起義大利歌曲時，就會很自然地想到這首歌曲；而當它的聲音迴響在人們耳際時，就會很自然地想到義大利。《我的太陽》實際上早已變成了義大利的象徵和「第二國歌」。

《我的太陽》象徵什麼？答案眾說紛紜，莫衷一是，不過拋開它不提，我們依然可以從歌曲中感受到象徵的巨大魅力。與所有藝術一樣，象徵也是音樂創作的基本手法之一。這種手法指的是借助某一具體事物的外在特徵，寄寓音樂家某種深邃的思想，或表達某種富有特殊意義的事理的藝術手法。

一般來說，象徵可分為隱寓性象徵和暗示性象徵兩種。運用象徵手法，可以使得抽象的概念具體化、形象化，可使複雜深刻的事理淺顯化、單一化，還可以延伸描寫的內蘊，創造一種藝術意境，引起人們的聯想，增強作品的表現力和藝術效果。可以說，有些音樂作品的藝術形象，正是利用象徵手法表現出來的。

拉赫曼尼諾夫 Sergei Rachrnaninor（西元1873年～1943年），俄國作曲家、鋼琴家。作品有《第二鋼琴協奏曲》、《帕格尼尼主題狂想曲》、24首《前奏曲》、《音畫練習曲》，《合唱音樂》、《黎密尼之富蘭切斯夫》和《第二交響曲》、管弦樂《死之島》、《鐘》以及浪漫曲等著名作品。

周景王鑄「無射」鐘
──音樂分析和音樂學分析

音樂分析是對音樂作品認識的一部分，也就是音樂技術分析。音樂作品作為人的文化創造物，因此，不但要認識它的文本──形式，還要認識與文本──形式相關的象徵、意義和文化，稱之為「音樂學分析」。

西元前522年，喜愛音樂的周景王想建造一套名叫「無射」的大型編鐘，他設想的這套鐘體積要超過從前所有的鐘，聲音要比以往的鐘更低。顯然，這是一個規模宏大的工程，為此，周景王開始徵求群臣的意見。

單穆公首先發言：「不行！這幾年國家製造大鐘已經耗費巨大，百姓生活很苦，現在又要建造大鐘，勢必加重百姓負擔，引起民心不滿，這樣對國家不利。還有，鐘是為了讓人聽的，國王造的無射鐘聲音太低，耳朵聽不見，有什麼用處？」聽了他的這番言論，許多大臣表示認同。

可是周景王一心造鐘，根本聽不進單穆公的勸告。為了勸阻國王，單穆公繼續說：「我認為，聽鐘聲就像眼睛看東西，能看得比較清楚的，不過在一步左右；再看遠一點的，也不過是一丈左右。能夠聽到大鐘聲音的細微差別的，只不過是個人能做到的。何況先前的國君製鐘，大不出二尺二寸半，重不過一百二十斤。還是不做較好。」雖然大臣們不同意，可是周景王造鐘心切，思慮幾天之後，又去問樂師伶州鳩的意見。

伶州鳩是宮廷樂師，負責王宮裡的音樂諸事，身為樂師，他當然希望能夠演奏更加精緻的編鐘，創作更為美妙的樂音，可是考慮到國家的形勢，他便對

周景王說：「我沒有單穆公的政治才能，但是我聽說政治像音樂。音樂講究和諧統一，想要達到這個境界，所用的音都要服從和諧的需要，音律的調整也是為了達到和諧的目的。所以，在音樂中強調音高的標準，強調樂音要有一定的規律。古代樂師的重要職責之一，就是要選定最好聽的樂音的範圍，規定從哪個音到哪個音可以使用，提出它的標準，決定某個樂調的標準音有多高，再用這個標準來調鐘。鐘調整準確了，奏出的音樂才和諧。由此來看，標準是和諧的基礎，這就像國家一樣，有了法律制度，人人遵守，百官有道有法，各有所施，國家的政治秩序才能完善。」

接著，伶州鳩又對周景王說了一大堆音樂的理論，用這些理論來比喻治國的道理。

然而，周景王也沒有聽進他的話，他依舊認為造鐘與政治無關，執意建造「無射」鐘。

最後，無射鐘終於建造好了，鐘造好後，樂工們經過演奏，都說鐘非常完美，音色和諧。可是，伶州鳩聽著鐘聲，搖頭說：「不和諧。」

他沉痛地說：「聲音是音樂的車廂，鐘是發聲的器物。自古以來，天子考察風俗因而製作樂曲，用樂器來彙聚它，用聲音來表達它。小的樂器發音不纖細，大的樂器發音不粗獷，那樣就使一切和諧。一切和諧，美好的音樂才能完成。這樣和諧的聲音進入耳朵而藏在心裡，心安而快樂。現在，無射鐘發出的纖細之音，四周的人聽不見，而發出的粗獷之聲，又讓人不能忍受，聽了讓人內心產生不安，煩躁頓生，這樣的音樂會使人生病，所以我說，天子的內心一定受不了，難道能夠長久嗎？」結果，兩年後，周景王在無射鐘的恢宏聲音之中去世了。後來的史官評價此事，得出了一個結論：這套鐘果然不和諧。

單純從音樂的角度分析，無疑無射是和諧的，但從音樂的社會作用和象徵角度分析，無射確實不和諧，這就是音樂分析和音樂學分析的不同。

音樂分析，或者稱作文本——形式分析，它是對音樂作品認識的一部分，進一步說明的話，它就是音樂技術分析，而曲式分析只是其中的一部分。

但是，音樂作品作為人的一種文化創造物，它是無法脫離社會背景和意識形態而存在的，因此，對它的認識應該是全方位的。也就是說，不但要認識它的文本——形式，還要認識與文本——形式相關的象徵、意義和文化，這通常稱之為「音樂學分析」的全部內容。簡而言之，音樂分析是對作曲家在創作中怎樣運用技術的分析，而音樂學分析是對作曲家為什麼這樣運用技術的分析。

音樂的發展和人類其他文化的發展一樣，都是和社會發展的里程息息相關的。因此，研究社會發展對音樂發展的影響力，尋找音樂發展與人類歷史發展的相似點和差異點，才能夠真正的理解音樂的發展。

音樂學家對作品的關注點在於作品所體現的思想價值，而作曲家所關注的則是作品本體的獨特性；音樂學家對作曲家評價的主要依據是他對歷史發展的影響力，而作曲家認可的關鍵的卻是其創造性。

音樂學分析的意義在於，瞭解音樂作品的歷史演變，就可以瞭解到未來音樂發展的走向。

> 威爾第 Giuseppe Verdi（西元1813年～1901年），義大利偉大的歌劇作曲家。有「義大利革命的音樂大師」之稱。著有《弄臣》、《吟遊詩人》、《茶花女》、《假面舞會》等七部歌劇，奠定了歌劇大師的地位。

紂王亡國之曲
——音樂的存在方式

音樂存在方式的「三要素」——型態、意識、行為，就是透過在時空展示的、伴隨諸多人類文化行為的音樂審美、立美實踐活動，形成一個不斷處於運動過程中、不斷處於各要素之間相互影響、制約中完整的音樂存在。

春秋時期，晉平公邀請衛靈公參加新建宮殿的落成典禮。衛國的樂師師涓隨行，來到了晉國的都城。晉平公設宴招待衛靈公，席間說：「聽說貴國的樂師師涓也來了，請他為我們演奏一曲可以嗎？」衛靈公隨即應允。

師涓調好琴弦就彈奏起來。這是一首新曲子，晉平公從來沒聽過，所以非常喜歡，投入地傾聽著。正當師涓彈得起勁的時候，晉國樂師師曠突然站了起來，嚴肅地說：「不要彈了，這是亡國之音。」

在座諸人都愣住了，晉平公聽得正入迷，便問師曠：「這首曲子輕柔舒緩，很好聽啊，樂師為何說它是亡國之音？」

師曠激動地說：「這首曲子是商紂期間所作。當時，紂王生活腐化，暴虐成性，不理百姓生死，他為了取悅妃子妲己，造酒池肉林，奢侈無度。他還殘害忠良，任用奸佞，終於引起人們反抗，為了腐蝕百姓，他讓樂師師延做了這種靡靡之音，消磨大家的鬥志。後來，商朝滅亡了，周王擔心這首曲子繼續禍害人間，就把它深埋進濮水之中。以後，凡是路過濮水的人，都會聽到這種樂曲。敢問師涓樂師，你就是路過濮水時，聽到這首曲子的對嗎？」師涓點點頭，面露不安之色。

晉平公是個喜愛音樂的君主，他聽了不以為然地說：「你說的是前朝的事，現在演奏又有什麼關係呢？」師曠義正言辭地說：「健康的音樂可美化人的情操，使人心努力向上；而不健康的靡靡之音，會腐蝕人的靈魂，使人墮落腐化，而您是一國之君，怎麼能聽這些充滿頹廢之氣的聲音。」

當時，濮水是一條流經鄭、衛兩國的河流，其流域內流行比較活躍、自由的民間歌舞，與古老持重的宮廷樂舞之間存在很大差別。師涓愛好民間音樂，經常在濮水流域採集民樂，故而學會了這種節奏明快、形式自由的鄭衛之音，並且大膽演奏。而師曠呢，秉承傳統音樂思想，為宮廷樂舞服務，自然不喜歡這種「靡靡之音」，所以大膽予以駁斥。

在這裡，師曠、師涓以及晉平公、衛靈公和各位大臣，他們對待靡靡之音表現出不同的態度，是因為在他們的意識裡，音樂有著不同的存在方式。這種不同源於音樂意識在各自人生觀、文化價值體系中的不同作用。音樂的存在方式問題，是音樂美學研究的基礎理論問題。將音樂視為全人類文化行為方式，是音樂史學、音樂民族學、音樂美學的基礎學科以及認識中西音樂關係諸多複雜現象的必要理論前提。

音樂存在方式的「三要素」──型態、意識、行為，就是透過在時空展示的、伴隨諸多人類文化行為的音樂審美、立美實踐活動，形成一個不斷處於運動過程中、不斷處於個要素之間相互影響、制約中完整的音樂存在。

莫里斯・拉威爾（西元1875年～1937年），著名的法國作曲家，印象派作曲家的最傑出代表之一。代表作品有歌劇《達芙妮與克羅埃》、芭蕾舞劇《鵝媽媽組曲》、小提琴曲《茲岡》和管弦樂曲《波麗露舞曲》。

西貝流士的《芬蘭頌》
——和聲學

和聲學是研究多個音共同發聲的效果，和聲學的地位非常重要，可謂是一切音樂理論的基礎。

在芬蘭的一個小鎮上，一位小男孩出生在一個軍醫家庭裡。

他喜歡在夏夜來臨時，躲進附近的小樹林裡努力地拉小提琴。芬蘭的夏夜，太陽一直到後半夜才落下，而天黑時的光線比神秘的黃昏時刻還要明亮一些，這個小男孩伴隨著周圍高大樹木散發出的芬芳、林中小溪歡愉的流淌聲、各色小鳥的叫聲，在小提琴上盡情表達他對大自然各式各樣美的感受。

這個男孩名叫西貝流士（Jean Sibelius 1865～1957），他喜歡音樂，除了自己在林中拉琴外，他還經常和他的弟弟和朋友們在學校的管弦樂隊裡和室內樂的家庭音樂會上拉小提琴。

但是，漸漸長大的他卻想成為一個律師，並且花了一些時間在芬蘭的赫爾佛爾斯大學學習法律。直到進入青年時期，他終於決定，把他的整個生命獻給音樂。

投入到音樂事業中的西貝流士創作了很多著名的樂曲，其中最偉大的民族主義音樂作品就是《芬蘭頌》。這是一首用芬蘭的民歌和故事以及憂傷的旋律組

成的音詩，它以一種召喚人民武裝起來的莊嚴的、不和協和絃的鏗鏘聲開始。這首作品鼓舞了芬蘭人民的反抗意識，當時，俄國人只要佔領芬蘭，他們就不允許這個作品公演，因為怕它會煽動芬蘭人反抗。

後來，芬蘭終於獲得了自由，政府為了獎勵西貝流士在民族解放事業中做出的偉大貢獻，每年發給他一筆養老金，使他能夠將自己的精力用於作曲。

在西貝流士的努力下，芬蘭的音樂走向嶄新的發展階段。在他那個時代，廣大的芬蘭人從一些民間藝人和鄉下的老百姓那裡收集所有的芬蘭古傳說，彙集成一本題為《卡列瓦拉》的芬蘭傳說集。西貝流士使用純真的芬蘭民歌曲調，將《卡列瓦拉》的精神融入他所有的作品裡，進而創造了芬蘭獨特的音樂，講述著芬蘭人心裡的愛和自豪感。

《芬蘭頌》中鏗鏘的不和協和絃，是鼓舞芬蘭人民奮鬥的最強音，而不和協和絃屬於和聲學範疇的問題。

和聲學究竟是一門什麼學問呢？簡單地說，和聲學是研究多個音共同發聲的效果、規律的學問。打個比方，音樂中的旋律是「骨架」，那麼和聲就是「血肉」，只要有了和聲，音樂才能變得豐滿、和諧、動聽。

和聲通常由「高音」、「中音」、「次中音」和「低音」這四個聲部構成。

和聲學的地位非常重要，是一切音樂理論的基礎，但它內容浩繁、規則很多。這裡以三和弦為例，簡單地介紹一些和聲學的基本常識。

三和弦是和聲裡最常用、最基本的和絃，它由根音與上方三度音及上方五度音疊合而成。按結構分為三種，分別是大三和弦、小三和弦和減三和弦。按

功能又可分為三種，分別是主和絃、屬和絃和下屬和絃。

此外，每個三和弦又有兩個轉位和絃。主、屬、下屬這三個和絃稱作「正三和弦」，其餘的叫作「副三和弦」。

在三和弦上再疊加一個三度音，就會形成另一種和絃，叫作七和絃。七和絃屬於不協和和絃。七和絃中最常用的是屬七和絃。另外還有重屬和絃、減七和絃。在七和絃上再加上一個三度音就形成九和絃。九和絃也屬於不協和和絃。

在上述幾種和絃中，除了根音外的某個音要是不按照原規律出現，而變換成另一個音，這樣的和絃叫「變和絃」。九和絃與變和絃的功能色彩比較特殊，不易掌握，應用較少，在簡單作品中基本不出現。

尼古拉・蓋烏洛夫，保加利亞男低音歌唱家。1959年在米蘭斯卡拉歌院首次演出，以《伯里斯・戈杜諾夫》中的瓦爾拉木一角博得好評。從此成為該院的台柱及當代最負盛名的男低音歌唱家之一。

孔子學琴——音樂哲學

音樂哲學研究對象是「音樂藝術」，研究方法是「哲理運思」。音樂哲學，主要指有關音樂本質屬性、存在方式、展開狀態的哲理運思。

　　師襄子是魯國的樂師，負責擊磬，也很會彈琴。孔子學習六藝，樂是一項重要內容，因此拜師襄子學樂。師襄子教孔子彈琴，教了十幾天後，孔子學會了一首曲子。師襄子聽他彈得已經很熟練，就說：「這首曲子就彈到這裡吧！你可以學習新內容了。」

　　孔子搖頭說：「我雖然熟悉這首曲子，但還沒有掌握其中的技巧，我還要繼續練習。」於是，仍然埋頭苦練這首曲子。

　　過了幾天，師襄子聽孔子彈得非常出色，非比尋常了，對他說：「你已經掌握了彈奏這首曲子的技巧，可以學習新內容了。」孔子依舊搖搖頭說：「可是我還沒有領悟曲子的主旨和深意，我還要用心彈，用心體會才行。」

　　這樣，又過了一段日子，師襄子覺得孔子彈得已到出神入化的地步了，忍不住再次說：「行了，你的努力又有了效果，很不錯了，可以學習新知識了。」沒想到，孔子第三次搖頭說：「我已經掌握了這首曲子，可是我還沒有透過曲子領會作曲者本人，不知道他的為人。我還要繼續領悟一段時間。」

　　結果，孔子翻來覆去地彈奏，從中認真品味這首曲子的作者的氣質、性格、為人，以及作曲的目的，作曲時的心境等。在不懈地努力下，孔子受到曲子深刻地感染，有時陷入深沉的思考境界，有時感到心曠神怡，思路開闊，終於，他找到師襄子，主動向他談起自己的體會，談起曲子的作者，他認為，這

首曲子的作者是位皮膚黝黑，身材魁梧，目光明亮而又高瞻遠矚的人，這個人好像有帝王氣魄，卻又不是帝王，那麼，這個人除了周文王不會是別人！

師襄子聽了，吃驚地說：「我的老師曾經跟我說，這首曲子叫《文王操》，是周文王作的曲。你能透過曲子瞭解作者，真是太神奇了。」

自古以來，一直有人運用哲學思考於音樂、故事中，孔子學習彈琴，正是運用了「哲理運思」的道理。

說起音樂哲學，主要是指有關音樂本質屬性、存在方式、展開狀態的哲理運思。音樂哲學的研究對象是「音樂藝術」，研究方法是「哲理運思」。它是音樂學研究的基礎理論，既涉及「音樂世界的實踐現象」，也涉及「音樂世界的理論現象」。

做為獨立學科，音樂哲學最近幾年才被提出，並迅速得到推廣。其實，從古希臘開始，一直到近代，特別是深受德國古典哲學影響的哲學家們，在討論藝術的哲學問題時，無一例外地都討論了有關音樂本質的音樂哲學問題。比如畢達哥拉斯、柏拉圖的著作中都談到了音樂的社會作用和音樂作品衡量的標準。而中國，關於音樂哲學的著作也很多，比如思想家孔子的《論語》，老子的《道德經》及《左傳》、《國語》中論樂的文學涉及音樂哲學的諸多方面。

阿隆‧柯普蘭 Auron Copland（西元1900年～1990年），美國現代最著名的作曲家，以具有爵士樂風格的小型樂隊曲《劇場音樂》、《鋼琴協奏曲》和《舞蹈交響曲》獲獎。創作《墨西哥沙龍》、《林肯肖像》、《小子比利》、《羅得歐》、《阿巴拉契之春》等著名的音樂。

「如今廣西成歌海，都是三姐親口傳」——民族音樂學

從音樂的文化背景和生成環境入手進一步觀察它的特徵、探索它的規律，這就是民族音樂學。

關於劉三姐的故事在中國廣西廣為流傳，她不僅被壯族人民稱為自己民族的歌仙，也是大家公認的歌仙。這位聰明、美麗、勤勞、勇敢的壯族姑娘，能歌善唱，常以山歌讚美大自然，揭露封建地主階級對善良百姓的剝削和壓迫，表達勞動人民的意志和願望，贏得廣大壯族勞動人民和其他各族人們的愛戴。

有一年，劉三姐和哥哥劉二在江邊划船，他們路過一個碼頭時，聽到一陣爭吵聲，原來是地主莫懷仁的管家莫福仗著莫家勢力來強搶青年獵手阿牛射中的一隻野兔，阿牛正和他據理力爭。劉三姐走靠近，見此情景，正義感使她非常氣憤，開口唱道：「天地山川盤古開，飛禽走獸眾人財；想吃鮮魚就撒網，要吃野兔帶箭來。」

莫福聽了威嚇道：「妳是什麼人？可曉得莫家的厲害？」三姐以歌作答：「大路不平眾人踩，情理不合眾人抬；橫樑不正刀斧砍，管你是斜還是歪。」莫福在眾人的罵聲中只得灰頭土臉地走了。

人們圍著三姐詢問來歷，才知道她就是頂頂大名的山歌能手劉三姐。一年後，三姐和村裡姑娘們在茶山採茶。這座茶山幾年前還是一片荒山野嶺，經眾鄉親們的辛勤墾荒，現已長滿了青翠的茶樹。現在收穫的季節到了，怎不叫人喜上眉梢。姑娘們一邊採茶，一邊和年輕人們盤歌。

可是，莫家仗勢欺人，派莫福前來封山。劉三姐高歌呼籲大家團結起來，和莫家抗爭，她唱道：「一根木柴難起火，柴多火苗高過天，只要窮人同心意，不怕莫家霸茶山！」在她的號召下，人們團結一心，與莫家抗爭，趕走了前來封山的莫福。三姐和鄉親們得到了最後的勝利。而今天的人們，也還繼續哼唱著「三姐騎魚上青天，留下山歌萬萬千；如今廣西成歌海，都是三姐親口傳」的歌謠，傳誦著動人的故事。劉三姐唱的山歌，歌詞皆是從眼前事出發，信手拈來，是典型的民歌，正屬於民族音樂學研究的範疇。

民族音樂學主要是研究各個民族傳統習俗中的音樂，大致可分為各部族的非歐洲音樂研究、歐洲民俗音樂研究、東方高等文化的音樂研究、音樂人物研究等。民族音樂學就是從音樂的角度出發，透過對不同社會和民族的音樂研究，達到認識這個社會及它所創造的文化的目的。所以，民族音樂學的思維角度是廣義的，是從整個人類所有的文化意義上詢問音樂「是什麼」，音樂是「怎麼樣」產生、傳播和作用的，進而解答音樂「為什麼」在不同地理環境、文化環境中會表現出某種不同的方式、功能等。

可見，民族音樂研究不是簡單的學科或領域或方法論的問題，而是思維和觀念的問題，深入瞭解研究各種民族音樂的複雜現象，有利於我們去認識音符背後所蘊藏著的更本質的東西，來接近人類生活中的真理。

胡瓦奎因・羅德里哥 Joaquin Rodligo（西元1902年～1999年），西班牙作曲家。他是本世紀西班牙民族樂派的典型代表，其作品具有鮮明的西班牙民間風格。代表作品為流傳很廣的吉它協奏曲《阿蘭胡埃斯》和吉它獨奏曲《方丹果舞曲》等。

鱷魚的眼淚──音樂社會學

以受到社會制約的諸多音樂現象、型態為研究對象，著重研究社會與音樂之間的相互關係的科學，統稱音樂社會學。

　　二戰期間，德國成為全世界人們的共同敵人，以希特勒為首的法西斯對人類展開前所未有的屠殺和迫害。這個曾經誕生過無數優秀的音樂家、以音樂聞名於世的國度成為罪惡的代名詞。

　　希特勒手下有位劊子手，名叫麥拉克，是當時奧斯維辛集中營的司令官。他生性兇殘，無惡不作，曾殘酷殺害過無數無辜的囚犯。據說他在納粹中擔負的主要任務是研究、實驗用毒氣殺害囚犯。

　　比如有一種殺法是：強令眾多女囚脫光衣服，把她們關入毒氣室，然後透過導管把鹽輸入室內。也許是鹽與室內某種化學物品發生化學作用之故，產生了毒氣。女囚在毒氣中痛苦掙扎之後，全部斃命。

　　然而，就是這樣一個殺人不眨眼的惡魔，在毒殺婦女的同時，卻允許奧維辛集中營女子交響樂隊的存在，而且經常聽她們的演奏。

　　有一次，樂隊中的姑娘們演奏了德國音樂家舒曼的《夢幻曲》，這首曲子悠揚動聽，和諧美好，表達了夢一般的意境，與法西斯的殘暴、嗜殺形成鮮明對比。本來，姑娘們以為麥拉克肯定不喜歡這首曲子，說不定還會因此殺人。可是萬萬沒想到的是，麥拉克聽了這首曲子，被深深吸引住了，他呆呆地坐著，一動也不動，淚水順著臉頰流下來。這是多麼出人意料的事情，可是面對嗜殺的麥拉克，誰也不敢上前詢問他哭泣的原因。

那麼，究竟為什麼麥拉克聽《夢幻曲》會落淚呢？後來的心理學家分析認為，最大的可能是麥拉克故意以流淚向囚徒表示他也是個有修養、有感情的人，企圖以此掩蓋他的冷酷和野蠻，這是玩弄虛偽詭詐的伎倆。但是也不排除另一種可能，那就是《夢幻曲》的力量使他在聽樂的瞬間暫時恢復了人性，的確因真情而落淚。

以受到社會制約的諸多音樂現象、型態為研究對象，著重研究社會與音樂之間的相互關係的科學，統稱音樂社會學。它是在社會學向專科方向發展的過程中形成，既是社會學也是音樂學的一科類別。德國學者貝塞勒首先提出了「交際音樂」和「表演音樂」的分類，之後德國音樂學家康拉德‧尼曼又補充了「轉播音樂」的類型。到了西爾伯曼，他則開始專心研究政治、經濟、文化等意識形態和音樂的相互關係。

20世紀末，音樂社會學的發展受到更多關注，它與當前社會的關聯也更加緊密。隨著網際網路的迅速發展和數位通訊技術對社會生活的介入，科技革命和經濟全球化趨勢必然會影響到音樂發展的方向和刺激其發展規模，為此，音樂社會學在未來將會面臨更加廣闊的學術空間。21世紀到來後，音樂社會學的發展出現了多種研究動向。諸如從社會心理學的角度將人類的音樂行為做為主要研究對象的、從音樂的象徵性特性中探求其社會價值的各種流派等。

愛德華‧拉羅 Edouard Lalo（西元1826年～1892年），西班牙血統的法國作曲家，作品有歌劇《費斯克》、《伊斯王》，芭蕾舞劇《納莫納》，交響樂《G小調交響曲》，以及一些器樂曲，最優秀的是小提琴與樂隊的《西班牙交響曲》和《大提琴協奏曲》。

「魔鬼的邀請書」
——音樂心理學

音樂心理學是以心理學理論為基礎，汲取生理學、物理學、遺傳學、人類學、美學等有關理論，採用實驗心理學的方法，研究和解釋人由原始（初生）到高級的音樂經驗和音樂行為的心理學分支。

據說哲學家尼采有次生病，偶然中聽了比才的歌劇「卡門」，疾病竟然不藥而癒。他在給友人的信中說：「近來生病，昨夜聽了比才的卡門，病意全消了，我感謝這音樂。」現在，醫生在進行某些治療的時候，會對症下「樂」，根據病人的病情選擇某類音樂作品讓其欣賞。

然而，物有兩面，音樂史上也曾發生過一樁著名的「國際音樂奇案」——音樂殺人的故事。

比利時的某酒吧裡，一支樂隊正在投入地演奏著，這時，不少客人進進出出，坐在座位上的客人大多一邊品嚐美酒，一邊聽音樂。一會兒，樂隊奏起了法國作曲家查理斯創作的《黑色的星期天》，這是一首管弦樂曲，旋律悲傷憂鬱。就在曲子剛剛奏完時，突然有人歇斯底里地大喊一聲：「我實在受不了啦！」眾人順著聲音望去，只見一名匈牙利青年，他喊叫之後，一口氣喝光了杯中酒，掏出手槍朝自己的太陽穴扣動了扳機，「砰」地一聲就倒在血泊裡。

這起自殺案引起了當局關注，一名女員警奉命對此案進行調查。但是她費盡了九牛二虎之力，就是查不出青年自殺的原因。無奈之下，女員警想到了那天樂隊演奏的樂曲，也許從這裡可以找到一點破案的蛛絲馬跡。她抱著僥倖心

理買來一張《黑色的星期天》的唱片，並且聽了一遍。可怕的是，她聽完唱片，竟然也自殺了。女員警在自殺前，為警察局長留下了一份遺書：「局長閣下：我受理的案件不用繼續偵查了，其兇手就是樂曲《黑色的星期天》。我在聽這首曲子時，也忍受不了它那悲傷旋律的刺激，只好謝絕於人世了。」

竟有兩人因為聽同一首曲子而自殺，這可真是太離奇的事情了。然而，悲劇並沒有從此結束。就在青年和女員警自殺不久，美國紐約市一位開朗、活潑的女打字員與人閒聊時，聽說了這件事，她很好奇，向人借了這首樂曲的唱片回家聽。悲劇再次上演了，第二天，這位女子沒有去上班，很快地，人們發現她在自己的房間裡自殺身亡了，而唱機上正放著那張《黑色的星期天》的唱片。同樣地，她在遺書中也說：「我無法忍受它的旋律，這首曲子就是我的葬禮曲目。」

這件事情越傳越離奇，一個義大利音樂家聽說後，感到大為困惑，他不相信一首樂曲會產生如此嚴重的後果，便試著在自己客廳裡用鋼琴彈奏了一遍《黑色的星期天》，結果也死在鋼琴旁，與前兩位自殺的女性相同，他臨死前也為人們留下了遺言：「這樂曲的旋律太殘酷了，這不是人類所能忍受的曲子，毀掉它吧！不然會有更多的人因受刺激而喪命。」

從此，《黑色的星期天》被人們稱為「魔鬼的邀請書」，引起極大恐慌，而因為聽這首曲子的自殺者至少有100人。於是這首曲子被查禁了。13年之後，美、英、法、西班子等諸多國家的電台便召開了一次特別會議，號召歐美各國聯合抵制《黑色的星期天》。

最終，這首殺人的樂曲被銷毀了，創作者深感內疚，臨終前懺悔道：「沒想到，這首樂曲給人類帶來了如此多的災難，讓上帝在另一個世界來懲罰我的

靈魂吧！」可是，這首曲子為何會造成如此強烈的影響，連精神分析家和心理學家也始終無法做出圓滿的解釋。

　　殺人的樂曲帶來的是音樂心理學問題。音樂心理學是以心理學理論為基礎，汲取生理學、物理學、遺傳學、人類學等有關理論，採用實驗心理學的方法，研究和解釋人由原始（初生）到高級的音樂經驗和音樂行為的心理學分支。音樂心理學側重於研究人對聲音的知覺。聲音的頻率、振幅、波形和時程不同，反映在人的聽覺上，就會產生不同的感受，因而就有不同的心理反應。

　　音樂心理學還研究音樂記憶、音樂想像以及音樂感。首先，人類的聽覺器官在接受音波時，得到的聽覺印象是一個整體，並非音波的某個物理特徵，這就形成人的音樂經驗和行為。其次，音樂想像建立在音樂記憶的基礎上，通常，音樂家都會具有豐富的想像力，這是他們與眾不同的一個心理特徵，在音樂家想像的世界裡，比現實世界裡的音樂更為豐富多彩。最後，音樂感是表現音樂才能的主要因素。在個體中，音樂感表現有早有遲，表現出來的深度和廣度也不盡相同，這取決於個體的音樂經驗以及經驗對他的影響。

羅格里諾‧列昂卡瓦洛（西元1848年～1919年），義大利作曲家，主要作品有《梅迪契家族》、《藝術家的生涯》等十幾部歌劇。另外，他還寫過很多首具有拿波里民謠風格的歌曲，如《黎明》。

莫札特的回答
——音樂教育學

音樂教育學是研究音樂教育現象及其規律的學科。音樂教育學，以培養、塑造人為目的，並貫穿整個教育過程，它是一種人文社會學科。

莫札特不僅具有超人的音樂才華，取得了無與倫比的音樂成就，同時，他還非常熱情，樂於指導年輕的音樂人從事音樂創作工作。有一次，一個仰慕他的少年向他求教，詢問他怎樣寫交響樂。

莫札特看著這個十幾歲的孩子，認真地提出自己的看法：「你寫交響樂還太年輕，為什麼不從寫敘事曲開始呢？」

少年一愣，隨後反駁道：「可是，莫札特先生，您開始寫交響樂時才10歲呀，我為什麼就不能寫呢？」

「對，」莫札特笑了，幽默地回答道，「可是那時候我沒有問過誰交響樂該怎樣寫。」

不知從中你能否領悟到音樂教育學的某些問題。音樂教育學是研究音樂教育現象及其規律的學科。它是在總結音樂教育實踐的基礎上逐步形成的理論，是經過長期累積而發展起來的。

廣義地說，音樂教育指凡是透過音樂影響人的思想情感、思維品質、增進知識技能的一切教育。這種教育主要指按照一定的社會要求，有組織、有計畫、有目的地進行的學校音樂教育的活動。

　　音樂教育學，以培養、塑造人為目的，並貫穿整個教育過程，是音樂學與教育學互相交融的產物。它並非重複音樂學或者教育學的理論和方法，而是揭示音樂教育教學的規律、音樂教育的方向、發展型態、基本特點，並從整體上闡明音樂教育與各學科教育學所共同適用的教育理論和方法。

　　在發展過程中，音樂教育學具有很強的實踐性，可以說，它的理論體系來自於音樂教育實踐活動，反過來又指導音樂教育實踐，使之更加科學、有效與合理，避免盲目的行為。

　　音樂教育學的研究範圍非常廣泛，根據教育目標的不同、研究範圍的寬窄之別，通常可分為廣域型、學科型及專業型等。

　　音樂教育學的研究方法也很多，除了從哲學、美學、心理學、歷史學、社會學等角度來研究外，還有文獻研究法、調查研究法、實驗研究法、個案研究法、分析研究法、統計研究法等。在實踐中，各種研究方法常常結合使用，以求快捷全面地達到研究目的。現在，隨著時代進步，音樂教育學的研究也取得深入發展。

阿利西亞·德·拉羅佳 Aliciade Larrocha，西班牙女鋼琴家。是西班牙作曲家格拉那多斯、阿爾貝尼茲、法雅作品的權威解釋者。她演奏莫札特和蕭邦的作品也很出色。

《搖籃曲》背後的故事
——應用音樂學

應用音樂學的目標是「學自於社會,其成果得還原於社會」。換句話說就是「和社會形成互惠關係的音樂研究才是應用音樂學」。

音樂家布拉姆斯的愛情和生活都非常不幸。

他年輕時遇到了一位叫貝爾塔的姑娘,這位姑娘是維也納年輕歌手,溫柔嫵媚,天真爛漫。兩人一見鍾情,雙雙墜入愛河。他們在維也納相戀相愛,度過了一段美好的時光。

那時的布拉姆斯無法抑制自己的喜悅之情,寫信給他的朋友約阿西姆說:「維也納畢竟是音樂家的聖城,透過貝爾塔,我感到這個音樂之都對我有著雙重的吸引力。」

然而,就在兩人談婚論嫁時,遇到了不可克服的阻力,貝爾塔最終嫁給了法柏先生。

布拉姆斯雖然沒有得到貝爾塔,但依然對她滿懷深情,當貝爾塔生第二個孩子的時候,布拉姆斯送給她一首「隨時隨地可以用來取樂」的《搖籃曲》。這首曲子中,運用古老的奧地利方言吟唱的倫德勒舞曲的自由對位,唱道:「晚上好,夜裡好,玫瑰花、丁香花都已閉上眼,你也快睡覺。」

其實,布拉姆斯之所以用此曲調,是因為他與貝爾塔相戀時,貝爾塔經常對他唱這首舞曲,歌詞有一句是:

你也許在思量，你也許在夢想，

愛情總是不能和權力相拮抗？

他們的愛情果然像歌中唱的，沒有對抗住阻力。如今，他要向貝爾塔表達自己的紀念和祝賀之意，選擇這首曲子真是太合適了。

愛情失意，對布拉姆斯是個沉重打擊。之後，他在李斯特和舒曼的關注和幫助下，開始全心投入音樂中，勤奮地工作。儘管如此，他的生活依然充滿了坎坷。

布拉姆斯家境貧窮，父親沒有賺錢的能力，父母總希望他能幫助家裡脫貧致富，為此，他們不斷向他要錢，可是卻花錢草率，常常入不敷出。布拉姆斯為了幫助家庭，把賺來的錢都拿了出來，但只是杯水車薪，於事無補，家境依然無法改善。

有一次，布拉姆斯離家外出，臨行前，他想到家裡缺錢，而父親又不會理財，深怕自己走了，父親會難以生活下去，於是他想了個辦法，對父親說：「父親，我覺得最好的慰藉是音樂，您要是遇到了不順心的事，不妨翻翻我那本舊的《索爾鋼琴練習曲》，也許您會消除煩惱。」

可是父親並未聽懂他話裡的含意，因此根本沒當一回事。過沒幾天，布拉姆斯留給他的錢就花完了，他手頭拮据，難以維持生活。正在苦惱之時，他想起了兒子的話，抱著僥倖心理便找來那本曲簿，心想這裡會有什麼慰藉？誰知，他翻開一看，發現裡面竟夾著幾張鈔票，足以解救他的燃眉之急。

沒有音樂的社會是不存在的。可以說，不以音樂而從事知識活動的民族是

沒有的。

應用音樂學出現在20世紀中葉，當時，音樂呈現多方位發展趨勢，各種相關學科不斷湧現，在歐美學者的提議下，應用音樂學誕生了。這裡的「應用」，指的是音樂還原於社會。

比如日本箏應用的情況。日本箏是日本傳統樂器，適合在較小的房間裡演奏，想要把它放在西洋樂隊裡，顯然格格不入。可是隨著現代社會變遷，在音樂人士努力下，經過調整的箏重新回到了現代人們的視野。除了樂器應用外，音樂人士也致力於將樂曲進行還原。比如，現在一些歐洲音樂家正在努力還原莫札特和貝多芬的音樂，試圖讓現在的人聽18世紀的音樂。

卡爾·馬力亞·馮·韋伯 Carl Maria Von Webber（西元1786年～1826年），德國作曲家。在德國歌劇發展史上，他的代表作《魔彈射手》是以德國民間題材，被公認為德國第一部民族歌劇。他的鋼琴作品以《邀舞》最為膾炙人口，人們已將此改編成管弦樂和芭蕾舞演出。

玄鶴起舞——音樂美學

音樂美學把音樂作為藝術的一個特殊種類，研究它的特殊本質和特殊規律。

相傳在中國春秋時代，晉國有個琴藝高超的盲樂師，名叫師曠，他不僅擅長演奏，還自己創作樂曲，非常有名。晉平公愛好音樂，因此經常讓師曠為他演奏。當時，各國之間常有來往，國王常常會盟，師曠總是在會上表演，深受歡迎。

有一次，楚國派人到晉國來，晉平公設宴招待來使，並命令師曠演奏助興。師曠想了想，演奏了一首情調頗為悲涼的曲子——《清徵》。樂聲悠揚動聽，吸引了眾人的注意，大家不由自主地進入樂曲描繪的意境之中。就在第一段還未彈完時，奇蹟出現了。只見16隻黑色的仙鶴由天邊翩然而至，舞動著美麗的翅膀，整齊地站在宮殿之外。傳說仙鶴歷經千年變成蒼色，再經千年才變成黑色，所以叫玄鶴。看來，這16隻玄鶴已經有了千歲之齡，與神靈無異。人們驚喜地看著玄鶴，聽著樂曲，整個場面壯觀恢宏，神秘動人。

師曠投入地演奏著，根本沒有留意發生的一切。當他演奏到第二段時，那些玄鶴竟然伸長長頸，舒展雙翼，隨著樂曲歌舞起來。優美的舞姿讓人們更加嚇呆了，他們也許在想：神鳥一定是被樂曲的悲傷淒涼深深地感動了。

音樂所產生的魅力並不僅侷限於人類，它可以超越種族，跨越一切的障礙。

上面的故事近乎傳奇，但還有一個故事也許能更真切地讓我們感受到音樂的巨大魅力：1987年的一天，中國琵琶演奏家楊敏蓀正在演奏古曲《月兒高》。曲聲時而舒緩，時而急促，飽滿華麗的音樂語彙滲透進場上每個中外聽眾的心

靈，人們沉浸在漫天清輝的世界中。樂曲結束了，掌聲中，幾位外國友人站起身，用不太熟練的國語喊道：「月亮，不要落！月亮，不要落！」

　　音樂傳達人類共同的情感，能夠引起不同時代、不同地域、不同民族人們的情感共鳴。從這個意義上來說，音樂是一種世界語言，傳達著共同的美感。音樂美學是指從音樂藝術總體的高度研究音樂的本質和內在規律性的基礎理論學科。

　　音樂美學把音樂做為藝術領域的一個特殊種類，做為一個總體，從更概括的角度考察它的本質和規律，研究音樂技術理論，研究音樂創作的技法，音樂構成上的具體準則，進行基礎理論性的學術研究，為音樂評論提供理論前提。音樂美學的研究可以從哲學的、心理學的、廣義社會學的、音樂作品自身的美學特性的不同角度進行。

　　音樂美學這個概念最早出現在18世紀末葉德國音樂學者的著作中，到了19世紀後半葉，它逐步發展成一門獨立的學科，經過一個多世紀的探索，它已經成為一般美學和音樂學中的一個重要分支。

羅伯特‧舒曼 Robert Schumann（西元1810年～1856年），德國著名的音樂家，最著名的作品有歌曲集《詩人之戀》、《女人的愛情和生命》等。之後又寫下了四部交響曲，以及《A小調鋼琴協奏曲》、歌劇《日諾維瓦》等傑出的作品。

音樂——人類永遠的知音

音樂從誕生那一天起，就注定將成為伴隨人類永遠的知音。貝多芬認為：音樂是比一切智慧、一切哲學更高的啟示⋯⋯誰能說透音樂的意義，便能超脫常人無以自拔的苦難。

在《列子》中記載了一個故事：伯牙善鼓琴，鍾子期善聽。伯牙鼓琴，志在高山，鍾子期曰：「善哉，峨峨兮若泰山！」志在流水，鍾子期曰：「善哉，洋洋若江河！」伯牙所念，鍾子期必得之。伯牙遊於泰山之陰，卒逢暴雨，止於岩下，心悲，乃援琴而鼓之。初為「霖雨」之操，更造「崩山」之音。曲每奏，鍾子期輒窮其趣。伯牙乃捨琴而嘆曰：「善哉，善哉，子之聽夫！志想像猶吾心也。吾於何逃哉？」

故事的大意是：伯牙善於彈琴，鍾子期善於理解鑑賞音樂。伯牙彈奏表現高山的樂曲，鍾子期便說：「多麼好啊，你的心志就像那巍峨的泰山！」伯牙彈奏表現流水的樂曲，鍾子期便說：「多麼好啊，你的心志就像那奔騰的江河！」無論伯牙彈奏什麼，鍾子期都聽得出他的音樂所寄託的思想感情。

有一天，伯牙和鍾子期到泰山的南邊遊覽，突然碰上暴風驟雨，兩人便到岩石下面避雨休息。這時，伯牙心感悲涼，拿起琴彈了起來。起初彈了一首叫《霖雨》的樂曲，後來感情更加投入，又奏了一首叫《崩山》的曲子。只要音樂一起，鍾子期立即就說出了樂曲的深意。伯牙於是放下琴說：「你聽音樂真是高明呀，把我心中想說的話都說盡了。」

這是在中國人盡皆知的故事。他們的故事，被後人永恆地傳誦著，並衍生出無數動人的故事，但不論真實的故事到底是如何，我們所能確定的是，音樂

從誕生那一天起，就注定將成為伴隨人類永遠的知音。誰也無法想像一個沒有音樂的世界。人們的生活需要音樂的陪伴，音樂是人們生活中不可缺少的精神安慰，是人們情感體現的發洩與傾訴。

古今中外，音樂它透過音樂音響的資訊，來傳達交流人與人之間的思想感情。隨著人類的進化發展，音樂的複雜性、細緻性、多樣性越來越明顯，大部分音樂已超越了國家民族和人種的界限，開始以人類共同的感情語言特性，來進行相互間的感情交流。即使不同民族的音樂語言、音調雖有所差異，而感情、氣質的屬性，仍然是相同的。所以說，音樂是人類共有的精神食糧。

目前，音樂在社會上的意義越來越大，使用範圍也越來越廣，它可以促進智力發展、社會和諧，以及各類學科的感知和研究。我們欣賞音樂，在音樂的感情語言裡漫遊暢想，感受著音樂帶來的巨大魅力。正如當代傑出的科學家愛因斯坦所說的：「想像比知識更重要，因為知識是有限的，而想像力概括著世界上的一切，推動著進步，並且是知識進化的泉源。」正是音樂，給了我們一對想像的翅膀，使我們每個人都能夠享受超越現實的精神家園。

奧諾德·荀白克 Arnold Schoenberg（西元1874年～1951年），奧地利作曲家，與其門生魏本和貝爾格一起創造「新維也納樂派」，為十二音作曲技法的開山鼻祖。主要著作有《和聲學理論》、《和聲的結構功能》和《作曲基本原理》等。

國家圖書館出版品預行編目資料

關於音樂學的100個故事／郭瑜穎編著・黃健欽審訂.
－－第一版－－臺北市：宇炯文化 出版；
紅螞蟻圖書發行，2008.03
面　　公分－－（ELITE；7）
ISBN 978-957-659-651-3（平裝）

1.音樂 2.通俗作品

910　　　　　　　　　　　　　　97001031

ELITE 07

關於音樂學的100個故事

編　　著／郭瑜穎
審　　訂／黃健欽
發 行 人／賴秀珍
總 編 輯／何南輝
校　　對／楊安妮、周英嬌、朱惠倩
美術構成／劉淳涔
出　　版／宇炯文化 出版有限公司
發　　行／紅螞蟻圖書有限公司
地　　址／台北市內湖區舊宗路二段121巷19號（紅螞蟻資訊大樓）
網　　站／www.e-redant.com
郵撥帳號／1604621-1　紅螞蟻圖書有限公司
電　　話／(02)2795-3656（代表號）
傳　　真／(02)2795-4100
登 記 證／局版北市業字第1446號
法律顧問／許晏賓律師
印 刷 廠／卡樂彩色製版印刷有限公司
出版日期／2008年3月　第一版第一刷
　　　　　2013年8月　　　　第三刷

定價 300 元　　港幣 100 元

ISBN　978-957-659-651-3　　　　Printed in Taiwan